DIGITAL COLORS for DESIGN

色彩大事典

設計人的配色實戰寶典

（獨家收錄隨手查 印刷演色表 / 傳統色 / 慣用色 / 螢光粉色票）

井上 のきあ 著

謝薾鎂 譯 / 海流設計 審訂

旗標 FLAG

エムディエヌコーポレーション

自然界中有著各式各樣的繽紛色彩。但是在以前顏料無法自由取得，或是某些顏色因為社會階級而遭到禁用的時代，人們如果要使用顏色，都需要付出極大的努力。舉例來說，即使用力摩擦藍色的花朵，也無法輕易地染上藍色；即使染上藍色，又會很快地褪色。所以，光是能買到 12 色顏料就已經是夢想成真了。不過，現在時代不同了，任何人只要使用電腦，都可以精確地使用想要的顏色來做設計，同一種顏色不管要用幾次都沒問題。加上輸出（印刷）的設備也持續進步，在處理顏色上幾乎是毫無限制了。

　　不過，過度的自由也會帶來混亂，例如大街上充斥著為了引人注意、稱為「喧鬧色（Noisy color）」的鮮豔色彩。雖然顏色的表現幅度大大提升了，但是以往可透過明暗差異區別的顏色，也逐漸變得難以區分。人們用色的過度自由，反而容易產生不協調的配色。此外，以前的顏色名稱多半和色料或染色法有關，從名稱大概可猜出色彩；但現在有許多色彩名稱已經和傳統色料或染色法無關，這導致許多顏色單看名稱無法判斷是什麼色彩。這類使用色彩的困擾，真是說也說不完。因此誕生了這本書，將帶領讀者深入探討數位設計的色彩運用。

　　在電腦中使用色彩時，其實也在模擬現實中的色彩，包括光的顏色、人類感知顏色的構造、混色的原理等，因此可應用既有的色彩學理論來學習。本書將帶你從物理學和生物學的角度了解色彩原理，讓你更有效地活用顏色；此外還會帶你探究顏色名稱的由來，包括相關的化學知識和歷史文化。為了讓大家在配色時不要迷惑，有許多研究者曾提出色彩調和論及色彩心理學等知識，這也會是各位強大的盟友。若能活用電腦的特性去模擬色覺，對往後多樣性的色彩設計應該會很有幫助。

DIGITAL COLORS for DESIGN
CONTENTS

CHAPTER 1
MONOCOLOR 單色

COLOR SAMPLE and CHART

CHAPTER 2
MULTICOLOR 多色

本書中用於示範和解說內容的 Adobe 軟體版本是 Adobe Photoshop 2022、Adobe Illustrator 2022 和 Adobe InDesign 2022。因此,可能有部分功能和操作在早期的舊版本軟體中無法使用。另外,由於本書原文是寫作於 2021 年 8 月,在此日期之後,可能會因軟體規格差異或其他因素而導致書上描述的內容和實際操作之間有差異。希望讀者事先理解。

◆ Adobe、Illustrator、Photoshop 和 InDesign 都是 Adobe Systems Incorporated 公司在美國和其他國家的商標或註冊商標。此外,在本書中所提及的其他公司名稱、程式名稱和系統名稱,也是屬於其各自所有者的商標或註冊商標。本書中不會另外標示 ™ (商標符號) 和 ® (註冊商標符號)。

◆ 本書中的所有內容都受到著作權法的保護。請注意,未經作者或出版商許可,嚴禁所有未經授權的複製、轉讓、散布、出版、銷售或任何侵犯版權的行為。

◆ 若因本書刊載的內容而造成損失,本書作者和出版者恕不承擔任何責任。請使用者自行負責。

| 本書使用的紙張說明 |

書腰:銅西卡紙 200 g/m² (上 OPP 膜)

書衣:特銅版紙 150 g/m² (上 OPP 膜)

封面:銅西卡紙 250 g/m² (文字局部燙銀)

內文用紙:特銅版紙 150 g/m²

※ 雖然本書中的每張色卡和色票皆有標示 CMYK 色彩值,但這並不保證印刷出來的色彩會和電腦螢幕顯示的色彩完全一樣。書上呈現的顏色可能會因紙張差異和印刷方式不同而有所變化。希望讀者事先理解這點。

 # RED

 # ORANGE

 # YELLOW

 # PURPLE

 # BROWN

本書的參考資料一覽表

千々石英彰 (2001)：《色彩学概説》，東京大学出版会

大山正，斎藤美穂 (2009)：《色彩学入門　色と感性の心理》，東京大学出版会

Francois Delamare，Bernard Guineau [著]，柏木博 [監修]，Hellen-Halme Miho [譯] (2007)：《色彩－色材の文化史》，創元社

Johannes Itten [著]，大智浩 [譯] (1971)：《Johannes Itten 色彩論》，美術出版社

Johann Wolfgang von Goethe [著]，木村直司 [譯] (2016)：《色彩論》，筑摩書房

長崎盛輝 (2006)：《新版　日本の伝統色－その色名と色調－》，青幻舎

吉岡幸雄 (2000)：《日本の色辞典》，紫紅社

永田泰弘 [監修] (2002)：《日本の 269 色》，小学館

石田恭嗣 (2005)：《配色イメージ見本帳》，MdN Corporation

JISC 日本産業標準調査会：「JIS 規格」(https://www.jisc.go.jp/)

JIS Z 8102:2001「物體色名」
JIS Z 8105:2000「色彩相關用語」
JIS Z 9101:2018「圖形符號 – 安全顏色和安全標誌 – 安全標誌和安全標記的設計規則」
JIS Z 9103:2018「圖形符號 – 安全色和安全標誌 – 安全色的色度座標範圍和測量方法」

日本色彩通用設計建議配色製作委員會：「色彩通用設計建議配色指南」(https://jfly.uni-koeln.de/colorset/)

東京都福祉保健局生活福祉部地域福祉推進課：「東京都色彩通用設計配色指南」(https://www.fukushihoken.metro.tokyo.lg.jp/kiban/machizukuri/kanren/color.html)

日本内閣府 (2021)：「避難資訊相關指南」(2021 年 5 月發表)、「日本大雨警戒 5 階段配色」(http://www.bousai.go.jp/pdf/210305_color.pdf)

日本國土交通省 (2016)：「洪水災害測繪指南」(https://www.mlit.go.jp/river/basic_info/jigyo_keikaku/saigai/tisiki/hazardmap/index.html)

NTT：「Illusion Forum」(http://illusion-forum.ilab.ntt.co.jp/)

DIC Graphics Corporation：「DIC Digital COLOR GUIDE」(https://www.dic-graphics.co.jp/products/dcguide/index.html)

CCS Inc.：「光と色の話　第一部」(暫譯：光與色彩的故事 第一部)(https://www.ccs-inc.co.jp/guide/column/light_color/)

日本文化廳 (2009)：「正倉院宝物の顔料調査」(暫譯：正倉院寶物的顏料調查)(https://www.bunka.go.jp/seisaku/bunkashingikai/kondankaito/takamatsu_kitora/rekkachosa/09/pdf/shiryo_2.pdf)

鶴田榮一 (2002)：「顔料の歴史」(暫譯：顏料的歷史)(https://www.jstage.jst.go.jp/article/shikizai1937/75/4/75_189/_article/-char/ja/)

西條芳文 (1997)：「色覚のメカニズム」(暫譯：色覺的 mechanism)(https://www.jstage.jst.go.jp/article/jvs1990/17/64/17_64_7/_article/-char/ja/)

江島義道 (2001)：「色の対比現象と側抑制機構」(暫譯：色彩的對比現象與側抑制視覺結構)(https://www.jstage.jst.go.jp/article/senshoshi1960/42/12/42_12_811/_article/-char/ja/)

向野康江 (1991)：「色彩語の形成と受容：青を中心として / 美術科教育の問題意識から」(暫譯：色彩用語的形成和接受：以藍色為主 / 從美術科教育的問題意識開始)

(https://www.jstage.jst.go.jp/article/aaej/12/0/12_KJ00001895631/_article/-char/ja/)

籔内一博 (2017)：「空が見せる多彩な色」(暫譯：天空可見的多彩顏色)(https://www.jstage.jst.go.jp/article/kakyoshi/65/1/65_28/_article/-char/ja/)

CHAPTER
1
MONOCOLOR
單色

0,90,100,0

用光的顏色（RGB）來表現

光源色與物體色

飄浮在藍色天空中的白雲、閃耀著橘色光輝的太陽、隨風搖曳的綠色青草、灰色柏油路上有一雙耀眼奪目的紅色運動鞋。環顧四周，就會發現身邊都充滿了色彩。可以看到這些色彩，需要滿足三個條件：**光、接收光的眼睛、解讀光的大腦。**

我們在現實世界中可看到的顏色，大致可區分成兩種，那就是**光的顏色**與**物體的顏色**。前者稱為「**光源色**」，是指光本身的顏色。例如太陽、火焰、鎢絲燈泡等，本身會**發光**的物體所發出的顏色。

像是蘋果或紙張等物體，其實它們本身並不會發光，而是具有**反射、透過、吸收**光的特性。其中，物體反射或透過的光，就會被我們的眼睛感知為該物體的顏色，也就是「**物體色**」。舉例來說，如果蘋果看起來是紅色，就是因為當光照到蘋果皮的時候，大部分的紅光都被反射，而其他顏色的光被吸收，所以我們的眼睛就感知到紅色。此外，若物體把所有顏色的光線都反射出去，會被感知為「白色」；把所有光線全部吸收的則是「黑色」。紙張（影印用的 A4 紙等）看起來是白色，就是因為把大部分的色光反射出去了。基於上述的特性，使我們得以看見光的顏色。

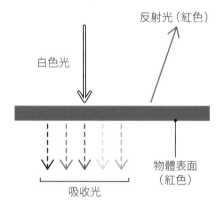

當物體顏色是透明或半透明時，光線就會穿透過去。有的光會在進入物體內部之後散射，再穿過物體。

用圖解說明物體看起來具有顏色的原理。以蘋果的果皮為例，因為吸收了「紅色以外的色光」，大量反射「紅色的光」，所以看起來就會呈現「紅色」。

光源色 LUMINOUS COLOR	是指從光源發射出來的光線顏色。是光本身的顏色，所以不會受到其他顏色的影響。舉例來說，在自然界之中，太陽光與火的顏色都屬於光源色。而在人造物品中，各種燈泡、液晶顯示器、霓虹燈、雷射光的顏色等也都屬於光源色。
物體色 OBJECT COLOR	是指物體的顏色，也就是物體所呈現的固有顏色，可分為「表面色」與「透過色」兩種。「表面色」，是不透明物體表面反射出來的光的顏色。「透過色」，則是當物體呈現透明或半透明（例如彩色玻璃）時，光線不會被吸收，而會直接穿透物體，所呈現的顏色。物體色會因光源的顏色與環境的影響而改變，具有顏色容易改變的特性。

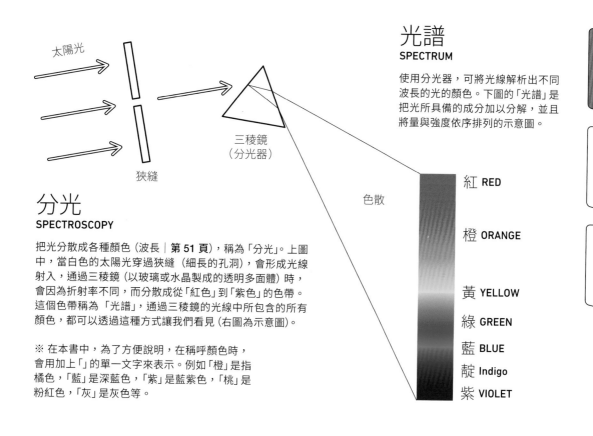

分光
SPECTROSCOPY

把光分散成各種顏色（波長│第 51 頁），稱為「分光」。上圖中，當白色的太陽光穿過狹縫（細長的孔洞），會形成光線射入，通過三稜鏡（以玻璃或水晶製成的透明多面體）時，會因為折射率不同，而分散成從「紅色」到「紫色」的色帶。這個色帶稱為「光譜」，通過三稜鏡的光線中所包含的所有顏色，都可以透過這種方式讓我們看見（右圖為示意圖）。

※ 在本書中，為了方便說明，在稱呼顏色時，會用加上「」的單一文字來表示。例如「橙」是指橘色，「藍」是深藍色，「紫」是藍紫色，「桃」是粉紅色，「灰」是灰色等。

光譜
SPECTRUM

使用分光器，可將光線解析出不同波長的光的顏色。下圖的「光譜」是把光所具備的成分加以分解，並且將量與強度依序排列的示意圖。

紅 RED
橙 ORANGE
黃 YELLOW
綠 GREEN
藍 BLUE
靛 Indigo
紫 VIOLET

可見光及其顏色

　　人眼能看見的光線顏色有限，這些顏色稱為「可見光」，大約可分成 7 個顏色。此論點源於英國數學家暨物理學家**牛頓**，他利用**三稜鏡**進行分光實驗（1666 年）而廣為人知。當太陽光穿過細長的狹縫射入三角形的稜鏡後會產生色散，而投射出紅、橙、黃、綠、藍、靛、紫等 7 種顏色的色帶（**光譜**）。**太陽光**包含可見光的所有色光，透過分光即可看見可見光的顏色。

　　相同的結構，也可見於**彩虹的顏色**。當空中出現彩虹時，就是因為空氣中的水滴產生了三稜鏡的作用，使太陽光產生分光現象（第 259 頁）。

　　雖然我們將光譜上所有的色彩大致歸納為 7 種顏色，但實際上並不止 7 種。因為這 7 種顏色之間並沒有明確的界線，而是呈現漸層的變化。例如在光譜上的「紅」與「橙」之間，還可細分出「朱色」（第 69 頁）和「紅橙色」等非常多的顏色變化。

可見光
VISIBLE RAYS

人的眼睛能看得見（感知到）的色光，就稱為「可見光」。光是電磁波的一種，以「波長」為單位來表示範圍與色相。可見光的波長大約是 380nm 到 780nm，接近 380nm 時會呈現為「紫 (violet)」，波長比紫光更短的稱為「紫外線 (ultraviolet)」；接近 780nm 時則會呈現為「紅 (red)」，比紅光波長還長的稱為「紅外線 (infrared)」。紫外線和紅外線的波長超出可見光的範圍，因此我們就無法用肉眼看見。

色光三原色
ADDITIVE COLOR PRIMARIES

「紅」、「綠」、「藍」稱為「色光三原色」,是利用加法混合產生所有的顏色。下圖中的重疊區,便是混合而成的顏色。若將 2 個原色以等量混合,則會變成接近「色料三原色」(第 18 頁) 的顏色。

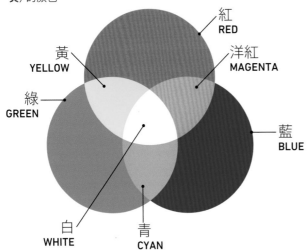

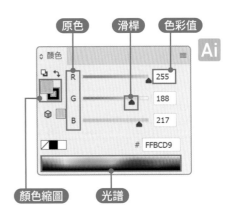

顏色面板
COLOR PANEL

在繪圖軟體的顏色面板中,拖曳滑桿的位置或是直接在欄位中輸入色彩值,可調整原色的量,顏色縮圖中會顯示設定的顏色。Adobe 軟體(例如 Photoshop 或 Illustrator 等)的顏色面板也會顯示光譜,在光譜中點按也可以設定顏色。

色光三原色

在使用電腦時,看見的也是**光的顏色**。電腦的液晶螢幕是藉由混合「**紅(Red)**」、「**綠(Green)**」、「**藍(Blue)**」這 3 種色光(**色光三原色**)來表現各種顏色。混合產生的其他顏色稱為「**混色**」,用色光三原色的混色來表現顏色的**色彩模式**,就稱為「**RGB 模式**」或「**RGB 色彩**」。

所謂「**原色**」就是**無法用其他顏色混合調配出來的顏色,是互相獨立的顏色**。以色光三原色為例,即使混合「紅」和「綠」也無法產生「藍」,混合「綠」和「藍」無法產生「紅」,混合「藍」和「紅」無法產生「綠」。

在 RGB 模式下,除了可用原色表現的「紅」、「綠」、「藍」以外,還可混合「紅」和「綠」產生「**黃**」,混合「紅」和「藍」產生「略帶藍色的粉紅(**洋紅**)」,混合「綠」和「藍」產生「略帶綠色的水藍色(**青**)」。若把色光三原色等量混合,則會變成「白」。像這樣將色光混合後顏色會變亮(接近白色),因此稱為「**加法混色**」。

用繪圖軟體重現混色

若想了解色光三原色的混色原理,可以在繪圖軟體中試試看。以 Photoshop 和 Illustrator 為例,以 [**色彩模式:RGB**] 建立檔案後,**顏色**面板就會切換為 RGB

加法混色 ADDITIVE COLOR MIXTURE	混合後顏色會變亮,接近「白」的混色。「加法」的意思是「相加計算」。加法混合,是把混合用的色光能量相加,然後得出結果色。混合不同顏色的色光時,亮度會增加,這是因為能量相加所以變亮,而顏色會改變則是因為色彩的比例改變了。

顯示。[R] 是原色的「紅」，[G] 是原色的「綠」，[B] 是原色的「藍」，如果把所有的色彩值都設定為**最大值** [255]，就會呈現所有原色混合的狀態，也就是變成「**白**」；若把所有的色彩值都設定為**最小值** [0]，則會呈現出所有色光消除的狀態，也就是變成「**黑**」。若把某個原色設定為最大值 [255]，同時其他原色設定為 0，則會變成該原色的顏色。例如 [R：255／B：0] 的設定就會變成「紅」色。

若把 2 個原色設定為最大值，即可重現該 2 個原色的混色。例如設定 [R：255／

G：255／B：0]，可產生「紅」和「綠」的混色「黃」色。經**原色（一次色）**的混色調配而成的顏色，稱為「**二次色**」。同樣的，也可透過混色產生「洋紅」和「青」。

光的強弱（顏色的深淺），可用顏色面板中的**滑桿**或**色彩值**來調整。若把黃 [R：255／G：255／B：0] 的 [G] 滑桿往中間移動，變成 [R：255／G：128／B：0]，就會變成「紅」和「黃」的中間色，也就是「橙」。上述這些一次色與二次色之間的顏色，稱為「**三次色**」。同樣的方法，也可以混合出「青綠」和「紅紫」。

有彩色
CHROMATIC COLOR

是指「紅」、「黃」、「藍」等，具備某種色調的顏色。透過「色相／彩度／明度」等「色彩三屬性」（第 28 頁），即可表現顏色。

原色（一次色）
PRIMARY COLOR

是互相獨立的顏色，透過混色可調配出所有顏色。若把其中一個原色設定為 [255]，其他設定為 [0]，即可變成原色。下圖的調整方式可以製成 3 個原色。

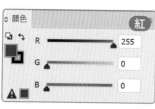

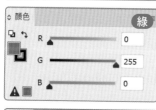

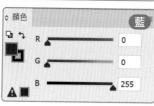

二次色
SECONDARY COLOR

用 2 個原色混合而成的顏色。若把其中兩個原色設定為 [255]，其他設定為 [0]，即可變成二次色。總共可製成 3 個二次色。這三色是接近「色料三原色」的顏色。

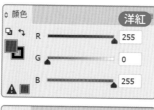

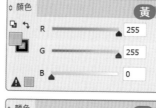

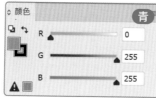

三次色
TERTIARY COLOR

一次色與二次色中間的顏色。把原色分別設定為 [255]、[128]、[0]，可變成三次色，總共可混成 6 個三次色。[128] 是 [255] 大約一半的值。

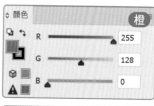

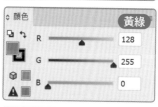

有彩色與無彩色

把白 [R：255／G：255／B：255] 的各個滑桿稍微往左移動，即可形成淡色。如果讓滑桿的位置一致（將 [R]、[G]、[B] 都設定為相同數值），會變成「**灰**」。數值愈大愈接近「白」，數值愈小愈接近「黑」。顏色當中的「白」、「黑」、「灰」，也就是 [R]、[G]、[B] 的數值相同並且不具備彩調的顏色，稱為「**無彩色**」。

另一方面，具備「紅」或「藍」等彩調的顏色，則稱為「**有彩色**」。「彩」的意思是**顏色的鮮豔度**。用來表示顏色鮮豔度的標準為「**彩度**」，如字面所示，無彩色是不具備彩度的顏色，有彩色則是具備彩度的顏色。彩度是表示顏色的重要屬性，可參照**第 28 頁**的解說。

製作色相環

若把原色和二次色依照顏色的順序排成一列，即可完成如光譜般的色帶。把色帶兩邊的顏色連接成環狀，就變成**色相環**。製作出色相環，就能處理「紫」到「紅」之間不存在於光譜中的顏色。「**色相**」是指紅、黃、藍等**色彩的種類**，與「彩度」同樣都是表示顏色的重要屬性之一。

無彩色
ACHROMATIC COLOR

「白」、「黑」、「灰」等，不具備彩調的顏色，屬性只有明度，因此是用明度高低來表示顏色。當原色的值相等時，會變成無彩色。值一旦不同，就會變成某種顏色，也就是會變成有彩色。所有的值都是在 [255]（最大值）時會變成「白」，[0]（最小值）則變成「黑」。

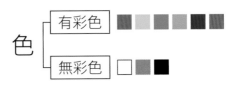

顏色可分為有彩色與無彩色。有彩色還可以進一步分成清色與濁色（**第 40 頁**）。

色相環 HUE CIRCLE	把顏色依照某種秩序排列成環狀。色相環的種類繁多，有由藝術家或科學家設計的，也有根據工業規格制定出來的，色相環上所配置的顏色也各不相同。
補色 COMPLEMENTARY COLOR	補色是指互相混合後會變成無彩色的顏色組合，也就是在色相環上的位置正好相對的顏色。補色的組合會隨表現顏色的方法而不同。

RGB色相環
RGB HUE CIRCLE

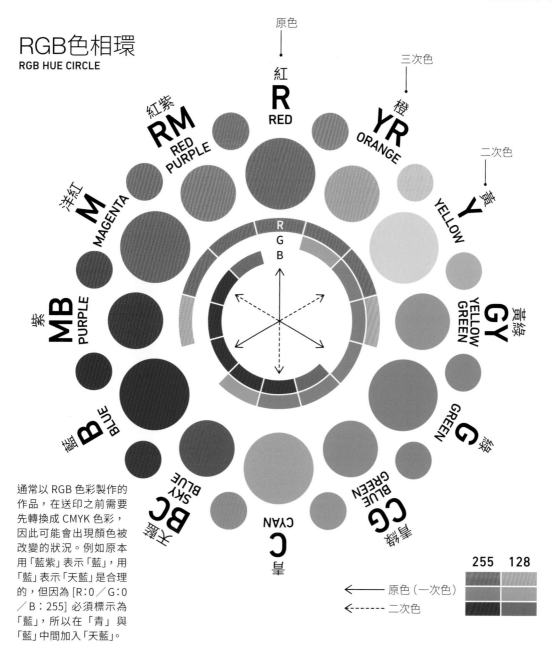

通常以 RGB 色彩製作的作品，在送印之前需要先轉換成 CMYK 色彩，因此可能會出現顏色被改變的狀況。例如原本用「藍紫」表示「藍」，用「藍」表示「天藍」是合理的，但因為 [R：0／G：0／B：255] 必須標示為「藍」，所以在「青」與「藍」中間加入「天藍」。

255　128

←——— 原色（一次色）
←----- 二次色

色相環除了可用來確認色相之間的距離與關係，也可如**第 192 頁**所說的當作**配色工具**來使用。色相環上的顏色排列可看出某種秩序，若把原色和二次色分別用直線連接，會各自形成三角形。

此外，在色相環中位置相對的顏色，則具有**補色**的關係。**補色**是指混合後會變成無彩色的顏色。以上圖的色相環為例，如果把「紅」和「青」兩種色光混合，就會相當於「紅」＋「青」＝「紅」＋（「綠」＋「藍」），因此就會混合成「白」色的光（可參考**第 14 頁**加法混色的說明）。

用色料的顏色（CMYK）來表現

色料三原色

　　Photoshop、Illustrator 這類製作印刷檔用的繪圖軟體，可切換成 CMYK 模式。**CMYK 模式是透過「青(Cyan)」、「洋紅(Magenta)」、「黃(Yellow)」、「黑(Black 或 Key plate)」這 4 色的混合來表現顏色的模式**。這 4 色與一般彩色印刷所使用的

油墨顏色一致，如果切換成這種色彩模式來表現顏色，即可設定印刷時使用的油墨顏色或色彩值（網點 %）。

　　其中的「青」、「洋紅」、「黃」這 3 色，稱為「**色料三原色**」。色料三原色和色光三原色一樣，各自是獨立的顏色，可透過混合來產生各種顏色。所謂**色料**是指用來替物體上色的**顏料**或是**染料**。舉個熟悉的例子，像是用蠟筆或顏料來做混色。

色料三原色
SUBTRACTIVE COLOR PRIMARIES

「青」、「洋紅」、「黃」稱為「色料三原色」，這三種顏色可以透過「減法混色」來產生各種顏色，例如下圖中重疊的部分就是混合而成的顏色。如果把 2 個色料原色等量混合，就會變成「色光三原色」（第 14 頁）。

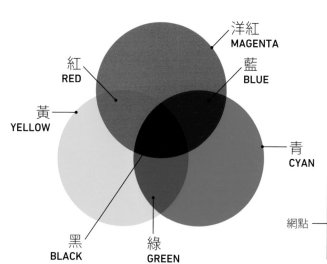

紅 RED
洋紅 MAGENTA
藍 BLUE
黃 YELLOW
青 CYAN
黑 BLACK
綠 GREEN

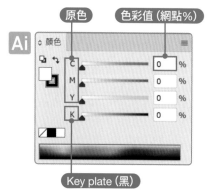

原色　　　色彩值（網點%）
C
M
Y
K

Key plate（黑）

CMYK 模式是把色料三原色的 [C]、[M]、[Y] 和黑 [K] 混合來調製顏色。CMYK 模式的「色彩值」比較正確的說法應該稱為「網點 %」。

網點

在印刷品上是以大小不同的點來表現顏色的深淺，這些點稱為「網點」。網點的單位「%」是指網點的尺寸大小，最大值 [100%] 時會填滿油墨，最小值 [0%] 則是不印刷的狀態。

色料

顏料	無機顏料	天然礦物或泥土等（紅赭石或孔雀石等） 金屬經化學反應合成（普魯士藍或鈷藍等）
	有機顏料	石油等經化學反應合成 （酞菁藍或酞菁紅等）
染料	天然染料	萃取自植物或動物（茜色或靛藍色等）
	合成染料	非天然物，經有機合成化學的過程製造 （錦葵紫 Mauve 或茜素紅 Alizarin 等）

※ 染料基本上都屬於「有機染料」。若想了解各種色料的顏色與由來，可參照**第 68 頁**之後的內容。此外，將染料的色素沉澱後產生的物質，也可用作顏料。

在 CMYK 模式中，可以比照繪畫時將顏料混色的感覺去調製顏色，還可直覺地調整「紅色調」或「黃色調」等色調以及明暗，習慣後會比 RGB 模式更容易控制。

用繪圖軟體混色

使用繪圖軟體時，若要用 CMYK 模式表現顏色，可在 Photoshop 或 llustrator 中

建立 [**色彩模式：CMYK**] 的檔案，可讓**顏色**面板以 **CMYK 顯示**。若檔案本來是 RGB 模式 ，執行『影像 / 模式 / CMYK 色彩』命令，即可切換成 CMYK 模式，請把**顏色**面板也切換成 CMYK 顯示。

用 CMYK 模式調製顏色時，有僅使用色料三原色的調製方法，以及加入「黑」的調製方法，底下暫時只使用三原色。

原色（一次色）

二次色

三次色

把一個原色設定為 [100%]，其他設定為 [0%]，就會變成原色。若把兩個原色設定為 [100%]，其他設定為 [0%]，則會變成二次色。把原色分別設定為 [100%]、[50%]、[0%]，則會變成二次色。在此 [K] 暫不使用。

色料 COLORANT	顏色的原料。也可以稱為「色素」、「著色劑」。可大略分為「顏料」和「染料」兩種，無法溶於水或油等溶劑的屬於「顏料」，可溶的則屬於「染料」。「顏料」常用於畫材、油墨、化妝品等，「染料」大多用於布或線等纖維的染色。顏料通常無法直接黏著固定，必須添加固著劑。染料中也有非水溶性、偏顏料的製品，例如色澱顏料 (Lake pigment)。
黑色版 KEY PLATE	在印刷領域，主要是指用來印製文字或圖像輪廓等細緻圖案的色版。英文稱為「Key plate」，具有「重要的版」的意思。在四色印刷中，「Key plate」是指用黑色油墨印刷。有了黑色版，就不需要用「青」、「洋紅」、「黃」混合出黑色，可直接表現漂亮的黑色。
減法混色 SUBTRACTIVE COLOR MIXTURE	是指色料混合後，顏色會變暗，混合的顏色越多就會越接近「黑」的混色方式。所謂「減法」就是「減掉」的意思。減法混色是指，當光線穿過透明或是半透明的染料層時，有一部分的光能量會被吸收，因此顏色會變暗，色調會改變。

創造色彩

色調

與色彩文感化覺

配色與調和色

同色化彩與對錯比視、

通用色彩

特螢殊光色色域等

CMYK色相環
CMYK HUE CIRCLE

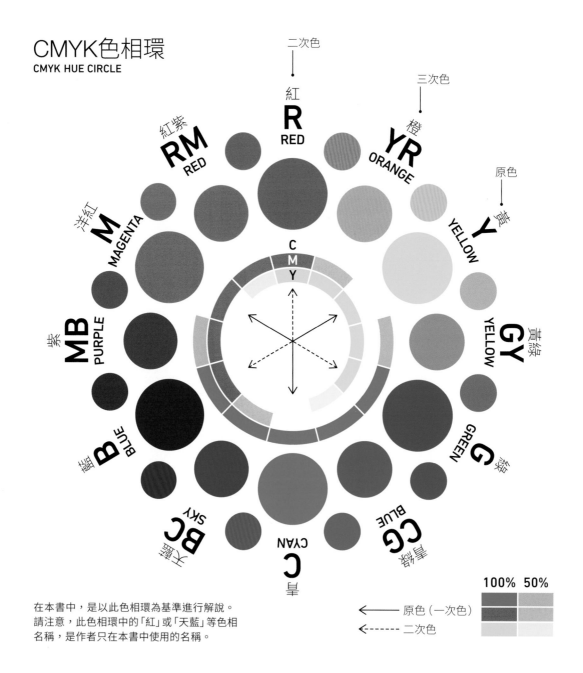

在本書中,是以此色相環為基準進行解說。
請注意,此色相環中的「紅」或「天藍」等色相
名稱,是作者只在本書中使用的名稱。

CMYK 模式的混色原理和 RGB 模式是相同的。2 個原色(一次色)的混色可得到二次色,二次色的其中一個原色減半可得到三次色。[C] 相當於原色的「青」,[M] 是「洋紅」,[Y] 是「黃」。單位是「%」,把所有原色設定為**最小值 [0%]** 將會變成「**白**」。若是把所有原色設定為**最大值**[**100%**],照理說應該會變成「黑」色,但實際上只會變成暗沉的顏色,無法得到理想的純淨黑色。

上述的問題就可以利用 [K] 值來彌補。在實際印刷時,對於文字或輪廓線等細緻的區域,大多會用**獨立的黑(墨)版印刷**,這樣可以把色版在印刷時因些微套印誤差

（**色版錯位**）所造成的影響降到最低。

　　CMYK 模式和 RGB 模式有一點相反，就是混合後顏色會變暗，漸趨於「**黑**」。這種混色方式就稱為「**減法混色**」。

製作色相環

　　如果用 CMYK 模式製成的顏色來製作色相環，雖然與 RGB 色相環（**第 17 頁**）的顏色略有不同，但會產生相同的配置。若把原色、二次色分別用直線連接，就會形成三角形；環上相對位置的顏色會互為補色關係，這點也相同。

　　CMYK 模式的優點之一，是透過原色及其色彩值**容易推測顏色**，例如：[M（洋紅）] 的值越高，顏色越紅；[C（青）] 的值越高，顏色越藍。

　　一旦習慣了 CMYK 混色模式，應該就可以從色彩值判斷顏色。例如 [C：10%／M：0%／Y：100%／K：0%]，是在原色「Y（黃）」中混合了 [10%] 的 [C]，因此會呈現為鮮豔的黃綠色。其他的優點還包括方便計算，因為色彩值在 [0%] 到 [100%] 的範圍變化，**容易分配均等明確的比例數值**，例如 [10%] 或 [25%] 等。也因此，色相環之間的特定顏色，隨時都可以正確地調製出來。

　　例如將「紅」的 [M] 以 [25%] 的比例遞減，便會依序呈現「紅」（二次色）→「柿色（**第 100 頁**）」→「橙」→「山吹色（**第 104 頁**）」→「黃」的顏色變化。接著再利用 [12.5%] 的比例數值，即可調出中間的顏色。例如「柿色」和「橙」中間的顏色，只要把 [M] 的 [75%] 減去 [12.5%]，也就是設定為 [62.5%] 即可。在繪圖軟體的色彩值欄位輸入 [75-12.5]，也會自動計算。

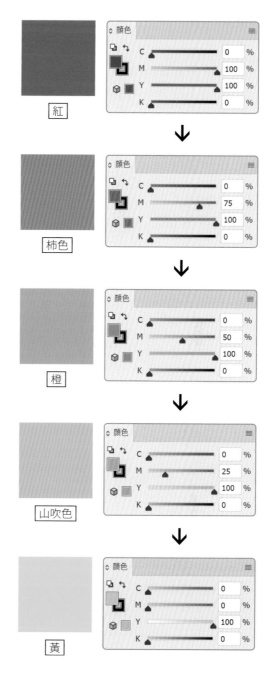

以 [25%] 的比例數值去遞減 [M] 值，即可調製出「紅」到「黃」之間的顏色。利用 [M] 值的滑桿位置，可判斷是接近「紅」還是接近「黃」。設定為最小值 [0%] 會變成黃色，接著再把 [C] 值以 [25%] 的比例數值遞增，即可調製出漸趨「綠」的顏色。反覆上述操作，即可調製出色相環上的所有顏色。

創造色彩

色調

與色彩文化感覺

配色與調和色

同色化與對比錯視、

通用色彩

特殊光色色域等

用 CMYK 模式製作「黑色」

在 CMYK 模式下有許多方法可以製作「黑色」。方法之一是比照 RGB 模式，用 [100%] 的原色混合，這樣雖然無法得到純黑色，但是對於 3 色印刷這類可用油墨數量有限的情況下，這個方法是可行的。

另一個方法是**設定 [K：100%]**。在 CMYK 模式中，[K] 相當於「黑」，因此若把 [K] 設定為最大值 [100%]，就能夠表現「黑」。這個「黑」稱為「**單色黑**」。另外，數值低於 [100%] 則會變成「灰」。

混合原色形成的「黑」。呈現略帶藍色的暗沉色。

[K：100%] 的「黑」。這種黑色稱為「單色黑」。

★

原色與 [K] 設定為 [100%] 混合而成的「黑」。這稱為「4 色黑」，通常不可印刷。

[K：100%] 的黑加入原色混合的「黑」。這稱為「複色黑」。必須留意油墨總量。

即使把三種原色都設定為相同的值，混合後也會帶有色調，不會變成無彩色。

這是只改變 [K] 的比例而調製的「灰」。因此不帶彩調，會變成無彩色。

單色黑
K100 BLACK

用 [C:0%／M:0%／Y:0%／K:100%] 比例表現出來的「黑」。因為只使用黑色油墨，所以不需要擔心套版誤差，但是呈現出來的黑色會比複色黑淺一些。

複色黑
RICH BLACK

在黑色油墨中加入固定比例的原色，例如用 [C:40%／M:40%／Y:40%／K:100%] 來表現的「黑」。可呈現出深邃的黑色。

油墨總量
TOTAL AREA COVERAGE

油墨總量就是每個色彩值 (網點 %) 的像素總和。若總和過高，油墨會變得不容易乾，這通常是造成印刷問題的原因。CMYK 4 色印刷時，通常是以 300%～350% 為上限。

※ 在本書中，雖然為了教學需要，也有刊登少數油墨總量超過 350% 的顏色，但這是多虧了印刷公司的特別幫忙才得以印刷。通常是不能印刷的。附帶一提，超過 350% 的顏色會標註「★」，超過 320% 的顏色則會標註「☆」。

※ 編註：油墨總量的限制，依各印刷廠的規範不同，以台灣來說，合版印刷時，印刷廠通常會建議油墨總量要避免超過 200~250%。

另外還有一種方法，是**在 [K：100%]
中加入原色**。這樣的話，與只用 [K] 形成
的「黑」相比，可呈現出更深邃的「黑」
（稱為**複色黑**）。不過，當原色數值的總和
過高，會超過可印刷的**油墨總量**。因此，
若把全部數值都設定為 [100%] 的「黑」
（稱為 **4 色黑**），通常印刷的風險較高。

在製作印刷原稿的過程中，設定顏色時
也必須考慮到**套版誤差**。如果替細小文字
或細線設定複色黑，可能會因為套版誤差
而降低**可讀性**及視認性。因此通常會使用
單色黑製作「黑色」的小字或細線，那麼
即使有套版誤差也能確保一定的可讀性。

「灰」和「黑」一樣有多種製作方法。
最簡單的方法是調整 [K] 值，如果再加入
一點原色比例，可讓灰色具有細微的色彩
變化。當你覺得只調整 [K] 太單調，想要
加入彩調時，這個方法就會很實用。此外
還有其他方法，例如讓原色（[C]、[M]、
[Y]）的數值一致，會形成接近灰的顏色，
再微調數值即可製作符合喜好的「灰」。

色彩模式與顏色面板的顯示

繪圖軟體的色彩表現方法，是**根據檔案
設定的色彩模式**。我們平常在繪圖軟體中

編輯時，雖然可以在不同檔案之間複製、
貼上物件，但是如果物件的來源檔案色彩
模式與貼上的檔案不同，物件的色彩就會
被轉換成對應的色彩值。此外，如果你在
製作過程中變更檔案的色彩模式，則所有
物件的色彩值也會隨之轉換，即使之後再
改回原本的色彩模式，也無法回復成原本
的值（因為色彩值又會再度轉換）。因此，
建議避免在製作過程中變更色彩模式。

繪圖軟體中，**顏色**面板的顯示模式可以
自訂，不一定要與檔案的色彩模式相同。
不過，面板中的數值都會根據檔案的色彩
模式調整，在調整的過程中，使用的油墨
總量也會隨之改變。因此建議**讓顏色面板
的顯示與檔案的色彩模式一致**，若是製作
印刷原稿，更應如此設定。

除了 [RGB] 或 [CMYK] 之外，顏色
面板還可以切換成 [灰階] 或 [HSB] 等
顯示模式，但是與檔案色彩模式的相容性
有好有壞。如果相容性欠佳，設定好之後
又會自動調整而改變色彩值。當檔案色彩
模式為 RGB 時，建議選擇 [HSB]（參考
第 36 頁）或 [可用於網頁顯示的 RGB]，
CMYK 模式則與 [灰階] 的相容性佳，
設定好後也不會改變色彩值。

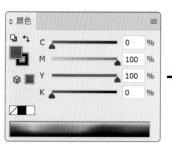

在 CMYK 模式中，調整 2 種原色
來混合「紅」。

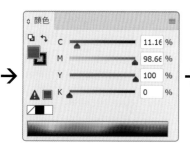

若將 CMYK 色彩模式轉換為 RGB
模式，色彩值將會自動轉換，且
會加入原本並未使用的原色。

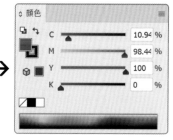

若再次轉換回 CMYK 模式，顏色
的值又會產生變化，並不會回到
原始的狀態。

各種色相環

歷史上的色相環

前面提到的色相環只是其中一例，過去還有許多由藝術家、研究家、科學家設計出來的各種不同的色相環。由於製作者所著重的要點及原則不同，因此色相環上的顏色、數量、配置也不盡相同。雖然現在已經有三原色、混色、色覺相關的定論，但在以前顏料還不夠充足的時代，色相環的外觀就可能會隨著原色或基本色的用色數量而改變。色相環可以用於配色計畫，但是配色的結果會依照選用的色相環而有差異，這點在使用時要多加留意。

歌德的色相環

德國大文豪**歌德**（1749-1832）所設計的色相環，是以「黃」、「藍」、「綠」、「紅」為基本色。首先，把**最基本且單純的顏色**「黃」與「藍」混合產生「綠」，再於正對面的色相環頂點，配置補色「紅」。「黃」與「藍」往頂點「紅」形成環狀的途中，出現了「橙」與「紫」。歌德的色相環，是將這**6個色相**的關係用環狀來表現。

歌德還使用這個色相環發展出一套配色理論，以「紅」與「綠」、「黃」與「紫」、「藍」與「橙」**互為需求色**為例，說明彼此具有協調的對立關係。

歌德的色相環
GOETHE HUE CIRCLE

歌德的色相環，融入了色彩感覺及色彩象徵性等觀點。

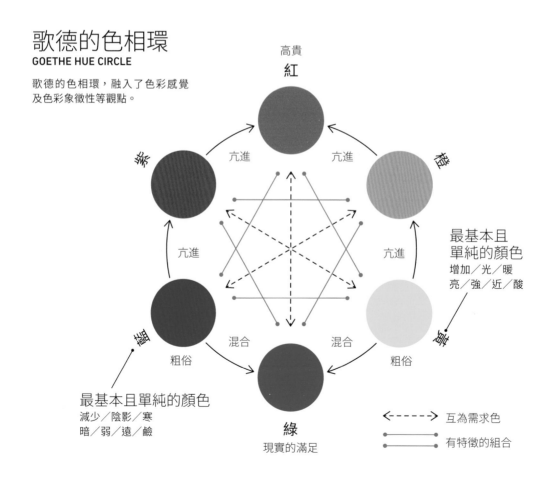

伊登的色相環
ITTEN HUE CIRCLE

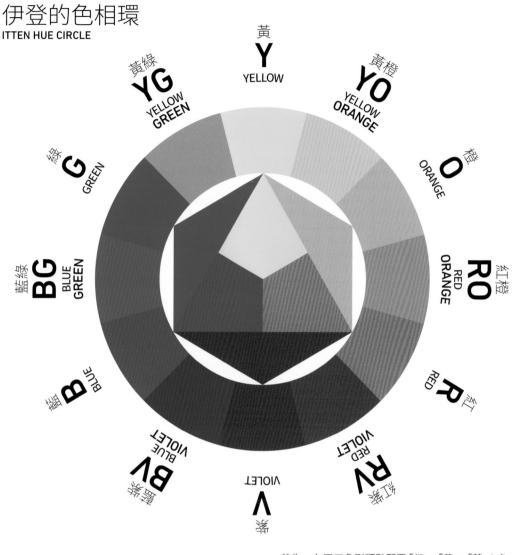

首先，在正三角形頂點配置「紅」、「黃」、「藍」3色，並且填入顏色來區分。然後根據這個正三角形畫出外切圓，再於圓形內部畫出對齊該正三角形的內接正六邊形。接著在圓形與正三角形之間形成的三個等邊三角形中填滿二次色，並於圓形外側再畫一個大圓，並將大圓分割成12等分。最後在大圓中填入對應的原色及二次色，再於兩者之間填入三次色。

伊登的色相環

　　瑞士的藝術家暨教育家伊登（1888-1967年）的色相環，近似於用繪圖軟體所製作的色相環。他以「**紅**」、「**黃**」、「**藍**」做為**原色（一次色）**，混色後製成**二次色**。

　　接著再把二次色混色製成中間的**三次色**，最後再把**12種色相**排列成環狀。

　　在此色相環中，原色是使用「**紅**」而非「**洋紅**」，因此「**紅**」到「**黃**」的色相分割比較細、「**紅**」到「**紫**」的距離比較近。

孟塞爾的色相環
MUNSELL HUE CIRCLE

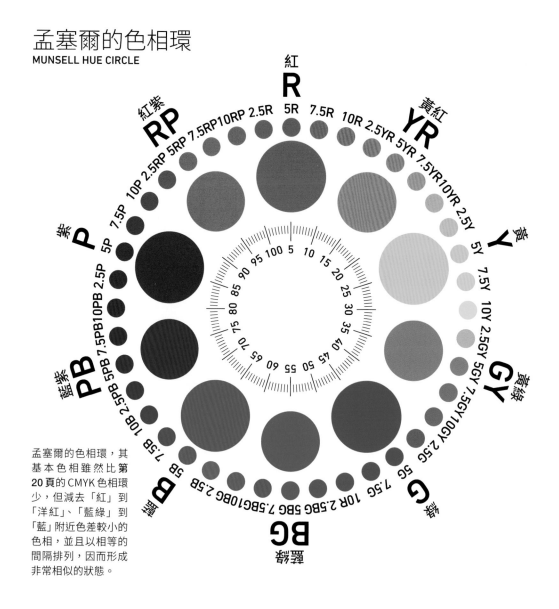

孟塞爾的色相環，其基本色相雖然比第20頁的CMYK色相環少，但減去「紅」到「洋紅」、「藍綠」到「藍」附近色差較小的色相，並且以相等的間隔排列，因而形成非常相似的狀態。

孟塞爾的色相環

　　孟塞爾（1858年-1918年）是來自美國的畫家以及美術老師，他的色相環是以「紅（R）」、「黃（Y）」、「綠（G）」、「藍（B）」、「紫（P）」為主要色相，再於上述的色相之間配置中間色相「黃紅（YR）」、「黃綠（GY）」、「藍綠（BG）」、「藍紫（PB）」、「紅紫（RP）」等。配置出**10個色相**來製作色相環，再把每一色相分成10等分並編號，則色相的中心會是「**5**」。如此一來，即可用英文字母和數字來表示色相。例如「紅」是「5R」，「偏紅的黃紅」則是「2.5YR」。也可以用小數表示，因此當刻度愈細，愈能正確地表現顏色。

　　在處理圓環狀色相環時，因為中心角度是在0°到360°的範圍內變化，故大多會使用12進位，但是孟塞爾的色相環是採用**10進位**，這點會與其他色相環不同。

奧斯華德的色相環
OSTWALD HUE CIRCLE

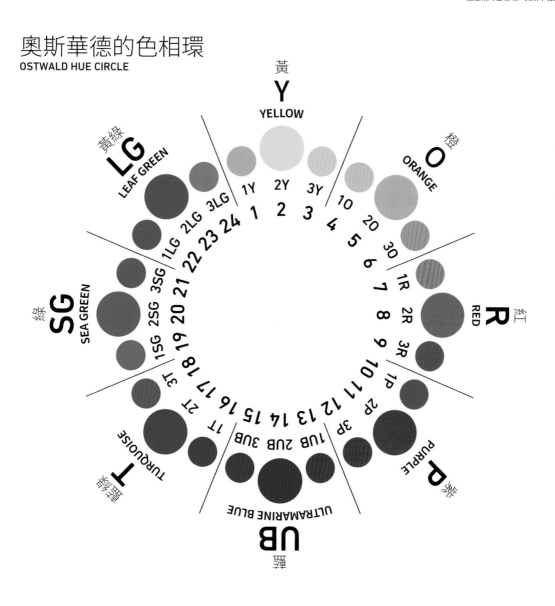

奧斯華德的色相環

　德國的化學家奧斯華德（1853-1932），他是基於**赫林的對比色理論**，把「**紅**」與「**藍綠**」、「**黃**」與「**藍**」分別配置在色相環上的相對位置，再於色彩之間配置「橙」、「紫」、「藍」、「黃綠」。接著將每個色相再細分成 3 個顏色，然後加以編號，例如不偏紅也不偏藍的「黃」，就標示為編號「1」，形成了 **24 個色相**的色相環。

<table>
<tr><td>

**赫林的
對比色理論**
HERING'S OPPONENT
COLOR THEORY

</td><td>

德國科學家赫林（1834-1918）曾提出對比色理論，他假設視網膜上有 3 種光學物質，分別感應「紅」與「綠」、「黃」與「藍」、「白」與「黑」，進而可以產生色覺。「紅」與「綠」等成對的顏色具有補色、對比的關係，因而稱為「對比理論」。又稱「四原色說」。他認為人是透過色覺細胞（雙極細胞、神經節細胞、大腦等）來產生色覺（第 **219** 頁）。

</td></tr>
</table>

在純色中加入第3個原色

色彩三屬性

前面介紹許多出現在色相環中的顏色，它們通常是**各色相中最鮮豔的顏色**。這些顏色稱為「**純色**」，是由 1 個或 2 個原色混合而成。色彩的鮮豔度稱為「**彩度**」，這也是表現顏色的重要屬性。另一方面，色彩的明暗程度則是「**明度**」，每個色相都不太一樣。**色相／彩度／明度** 3 者稱為「**色彩三屬性**」，只要標示這 3 個屬性，可**客觀地描述顏色，與他人共享色彩資訊**。

增加原色來降低純色的彩度與明度

假如在純色中加入一定比例的原色，可降低該純色的彩度與明度。例如在 **CMYK 色彩模式**的情況下，如果在純色之中加入**未使用的原色**（會變成混合 3 個原色），則顏色會變**暗沉**。這相當於降低彩度與明度的操作。例如在紅 [C：0%／M：100%／Y：100%／K：0%] 加入原本未使用的

原色 [C]，顏色就會加深而變成「深紅」、「褐色」，最後會趨近於「黑」。

原色本身就帶有某種色調，因此加入後會影響色相。如果是原色 [100%] 的組合影響不大，但只要將其中一個設為 [50%] 等低於 [100%] 的數值，色相就會改變。

以橙色 [C：0%／M：50%／Y：100%／K：0%] 為例，如果在橙色中加入原色 [C]，到 [25%] 左右時，看起來還是橙色加深的狀態，但是等到接近 [50%] 時，其色相會開始受到影響，超過後色相就會往「綠」偏移，到 [100%] 時變成「深綠」。也就是說，增加的原色如果超過其他原色的值，就會改變色相。以「橙」色為例，若增加的原色達到 [50%] 就會改變色相，若要防止這種情況，建議同時增加 [M] 的比例，即可解決色相改變的問題。

簡言之，當純色由單一原色構成時，若替未使用的 2 個原色增加相同的值，即可降低彩度與明度。影響的程度，會隨增加的原色而改變。

純色 PURE/FULL COLOR	該色相中彩度最高的顏色。以色光三原色與色料三原色為例，使用原色本身，或是以任意比例混合 2 個原色，即可混合成純色。
色相 (H) HUE	紅／橙／黃／綠／藍／紫等顏色種類，是指顏色的性質。色相是對應於光譜的波長，也有人用「主波長」來表示色相。
彩度 (S/C) SATURATION/CHROMA	色彩的鮮豔度，也稱為「飽和度」或「純色量」。無論多少，只要有彩度，就是「有彩色」；而黑／白／灰等沒有彩度的顏色稱為「無彩色」；純色是彩度最高的。彩度的英文說法有兩種：「saturation」有「飽和狀態」的意思，而「chroma」的意思是「彩度」（「chroma」源自於拉丁語的「顏色」），用於孟塞爾顏色系統。彩度最高的顏色，理論上應該是太陽的白光經三稜鏡分光產生的光譜色，但光的顏色鮮豔度是用「純度 (purity)」來表示。
明度 (L/V) LIGHTNESS/VALUE	色彩的明暗程度。英文的「value」用於孟塞爾顏色系統。要形容光的明暗，通常不是用「明度」來表示，而是用「輝度」、「照度」、「光度」來表示，或是將這些統稱為「亮度」，英文標示為「brightness」或「luminousity」。

※ 在本書中解說色彩時，無論是在 RGB 模式 (光源色) 或 CMYK 模式 (物體色)，通常都是把鮮豔度視為「彩度」、明暗程度視為「明度」來進行解說。

0,100,100,0

純色
（CMY）

25,100,100,0

純色
＋
原色
25%

紅

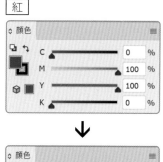

橙

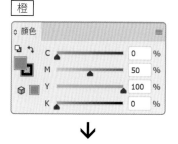

左邊是純色的色相環，右邊是在純色中加入未使用的原色 [25%] 的色相環。當未使用的原色有 2 個時，為了避免色相偏移，要讓 2 個都同時增加。為了容易看出差異，左圖範例刻意增加了比較多的原色值，實際利用此方法調和彩度時，即使只有調整 [5%] 或 [10%] 左右也看得出效果。

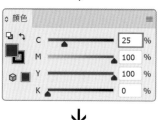

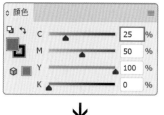

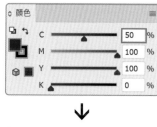

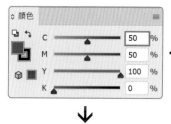

同時增加 [M]，讓 [C] 不超過 [M]，即可維持色相。

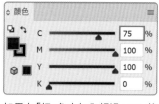

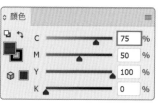

如果在「紅」色中加入超過 50% 的 [C]，將會變得接近「棕色」。

以「橙」為例，若加入超過 50% 的 [C]，色相會變成「綠」。

[Y] 的明度比 [C] 和 [M] 高，是**影響力較小的原色**。例如藍 [C：100%／M：100%／Y：0%／K：0%] 或紫 [C：50%／M：100%／Y：0%／K：0%] 即使有加入 [Y]，也只是微微泛黃的程度，顏色不會變得太暗。若想要讓這類原本就偏暗的顏色變得更深，**增加 [K]** 會更有效。

用 [K] 降低彩度與明度

[K] 是**無彩色**，因此在純色中加入 [K] 對色相的影響並不大。以紅 [C：0%／M：100%／Y：100%／K：0%] 為例，想要加深顏色，可考慮**增加 [C] 的方法**，以及**增加 [K] 的方法**，不過若是少量增加的情況，加入 [C] 反而會給人顏色變淡的感覺，此時便可考慮使用 [K]。

不過如果是在製作**印刷原稿**的情況，[K] 大多是使用於**文字和線條**等處，因此必須依用途考慮到與這些部分的相容性。使用 [C] 的好處，在於不必用到黑（墨）版就能印刷，可**讓黑版獨立**。

另一個折衷做法是，同時增加 [C] 與 [K] 來加深顏色的方法。混色範例刊載於**第 79 頁**之後，請試著比較看看。

用 RGB 模式降低彩度與明度

RGB 模式是**加法混色**，因此如果加入未使用的原色，將會讓顏色變亮，趨近於「白」。想要加深顏色時，必須**降低**使用中的原色的值。

如果是使用到 2 個原色的情況，只降低數值較高的原色即可加深顏色，不過一旦降低太多、超過另一色的數值，色相就會改變。如果想要不改變色相並加深顏色，必須**同時調低 2 個使用中的原色的值**。

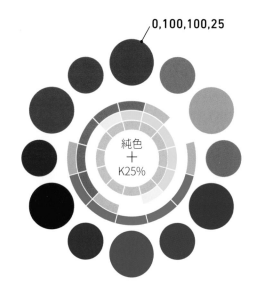

0,100,100,25

純色 ＋ K25%

在純色中加入 [K：25%]，可加深顏色，同時仍保持色相不變。

100,0,0,0 → 100,5,10,0

0,0,100,0 → 10,5,100,0

只要你知道「加入未使用的原色可以改變彩度與明度」的原理，即可藉由變更數值來微調顏色。

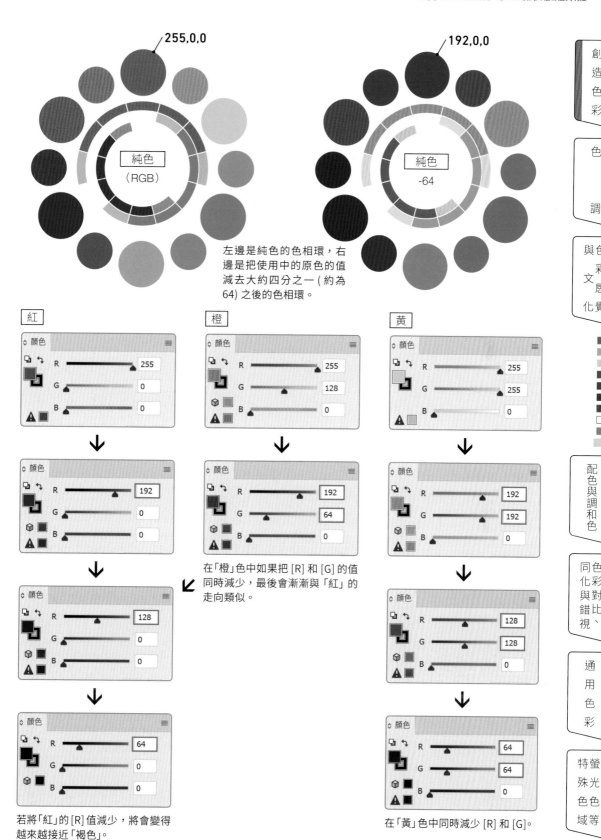

255,0,0

純色
（RGB）

192,0,0

純色
-64

左邊是純色的色相環，右邊是把使用中的原色的值減去大約四分之一 (約為 64) 之後的色相環。

紅

R	255
G	0
B	0

↓

R	192
G	0
B	0

↓

R	128
G	0
B	0

↓

R	64
G	0
B	0

若將「紅」的 [R] 值減少，將會變得越來越接近「褐色」。

橙

R	255
G	128
B	0

↓

R	192
G	64
B	0

在「橙」色中如果把 [R] 和 [G] 的值同時減少，最後會漸漸與「紅」的走向類似。

黃

R	255
G	255
B	0

↓

R	192
G	192
B	0

↓

R	128
G	128
B	0

↓

R	64
G	64
B	0

在「黃」色中同時減少 [R] 和 [G]。

創造色彩

色調

與色彩文感化覺

配色與調和色

同色化彩與對錯比視、

通用色彩

特殊螢光色色域等

用繪圖軟體查詢顏色

Illustrator 的「重新上色圖稿」功能

　　繪圖軟體中通常都具備查詢彩度與明度的功能。例如 Illustrator 中的「**重新上色圖稿**」功能，可即時確認原色的值改變後，對色相、彩度、明度所造成的影響。

　　如果是用 2 個原色混合的顏色，且其中一個原色設定為最大值 [255] 或 [100%] 的狀態下，若改變剩下的原色值，則用來標示選取色的色彩工具 (彩色圓點) 就會在色輪(**色相環**)的圓周上轉動，如下圖所示。

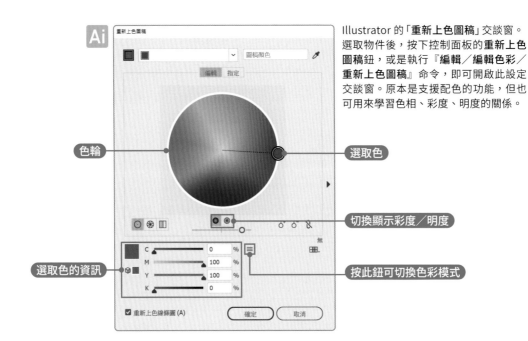

Illustrator 的「**重新上色圖稿**」交談窗。選取物件後，按下控制面板的**重新上色圖稿**鈕，或是執行『**編輯／編輯色彩／重新上色圖稿**』命令，即可開啟此設定交談窗。原本是支援配色的功能，但也可用來學習色相、彩度、明度的關係。

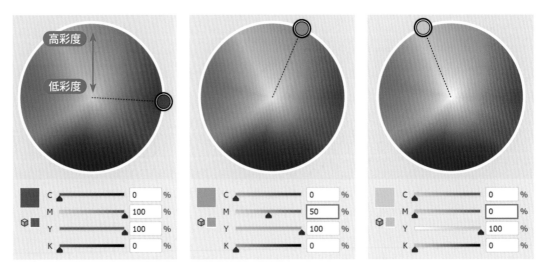

變更紅色的 [M]　如果變更「紅」的 [M] 值，[選取色] 會在色輪的圓周上移動。在 [M:100%] 的狀態下改變 [Y] 也會呈現相同的結果。由此可知，用 2 個原色混合的顏色，只要其中一個固定為 [100%]，即可維持高彩度 (少部分顏色例外)。

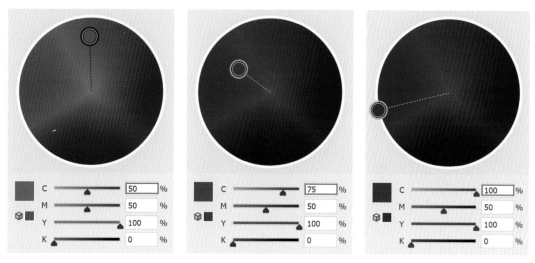

在橙中增加 [C]　如果在「橙」色中增加 [C] 的數值，色相會逆時針移動，一旦超過 [50%]，就會完全變成「綠」。色輪的明暗程度，會隨著色輪上色彩工具的組成而改變，色彩工具的明度下降，整個色輪就會變暗。

色輪上的位置，愈靠近外圈彩度愈高，因此當色彩工具（彩色圓點）位於圓周上，表示該處為此色相最鮮豔的顏色。藉由此操作可得知，只要 2 個原色的其中一個設為最大值，就會變成**純色**。

追蹤彩度的變化

若想知道**加入未使用的原色時會產生的色相變化**，也可利用上述的**重新上色圖稿**功能即時追蹤。下面就來看看橙色 [C：0%／M：50%／Y：100%／K：0%] 的變化吧！若在「橙」中加入未使用的原色 [C]，色相將會往逆時針方向逐漸移動，如果超過 [50%]，色相就會變成「綠」。

另一方面，如果只增加 [K]，就會發現色相幾乎不為所動，只有明度下降。而且因為色彩工具的位置仍在色輪的圓周上，即使顏色變暗，彩度仍會維持在最大值。這種**高彩度低明度**的狀態，單憑想像很難搞懂，利用這個功能來做實驗即可理解。

在色輪上，**彩度的變化和與色輪中心的距離（半徑）是相關的**。先製作一個純色，然後試著改變原色或 [K] 的值，即可實際體驗到在純色中**增加未使用的原色會降低彩度，在純色中增加 [K] 可保持彩度**。

理解「低彩度」

顏色明度的高低，從顏色本身多少可以看得出來，不過若試著把物件或圖像轉成**灰階**（只有白／灰／黑的色階），會更容易判斷。**愈接近「白」的顏色表示明度高，愈接近「黑」的顏色表示明度愈低**。

提到彩度時，如果說「鶯色」或「抹茶色」（可參照**第 118 頁**）等黯淡的色彩是低彩度，我們比較容易理解，但是「粉紅」或「水色」（**第 132 頁**）等**明亮色（明度高）也是低彩度**，就會令人難以想像了。原因之一，在於「明亮」通常也會給人「鮮明」的感覺。而且「紅」與「橙」這類鮮明色也是「明亮」色，很難讓人聯想到低彩度。

創造色彩

色調

與色文感化覺

配色與調和色

同色化彩與對比錯視、

通用色彩

特螢殊光色色域等

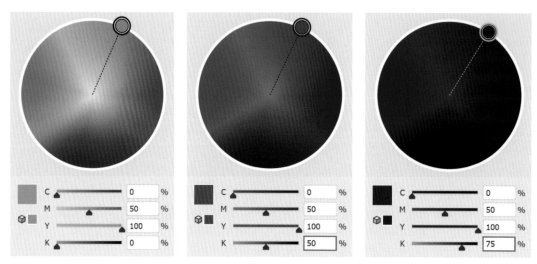

在橙中增加 [K]　　如果在「橙」中加入 [K] 值，可以在加深顏色的同時幾乎不改變色相。

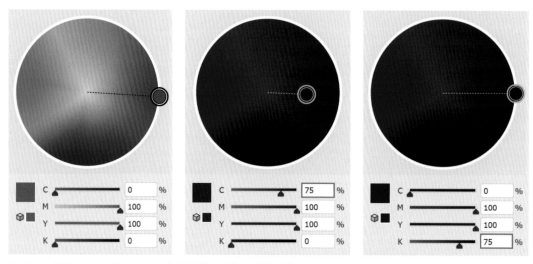

在紅中增加 [C] 或 [K]　　如果在「紅」中加入未使用的原色 [C]，可降低彩度同時維持色相(左)。
　　　　　　　　　　　　如果在「紅」中加入 [K]，可保持高彩度同時加深顏色。

　「嬰兒粉」（**第 75 頁**）等淡色，也是屬於低彩度的顏色。「淡」這個修飾語往往會給人柔和、輕盈等正向的意思，會很難跟「低彩度」這種消極感的詞聯想在一起。因此建議把「明亮」或「淡」想成「淺」，**淺色是低彩度**，這樣想會比較容易理解。

　「橄欖色」（**第 118 頁**）或「濃紺」[C：90／ M：70 ／Y：0／K：80] 等非常暗的顏色，如果光用肉眼看，會很難判斷是彩度低還是明度低，此時只要開啟「重新上色圖稿」交談窗，即可確認在色輪上的位置。

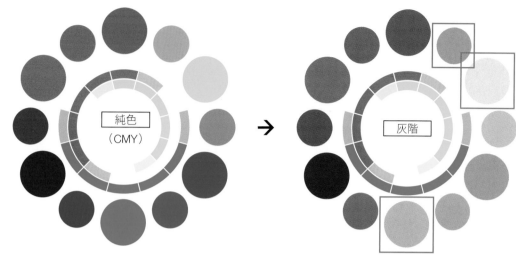

純色
（CMY）

→

灰階

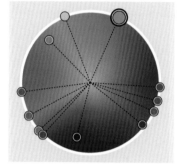

純色的彩度（CMYK）　　純色的明度（CMYK）

以 CMYK 模式製作的純色色輪，觀察彩度可看出「黃綠」和「藍」數值稍微偏低，其他色則呈現最大值（左圖）。此外，明度會相當分散（右圖）。

如果試著把色輪轉換成灰階，則原本看不出太大差異的「黃」、「橙」、「青」，也可看出明度差（上方右圖）。使用 Illustrator 時，只要選取物件後執行『編輯／編輯色彩／轉換成灰階』命令，即可轉換成灰階來觀察。

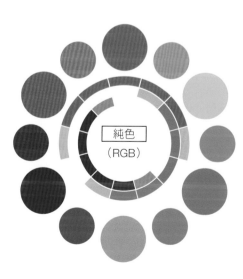

純色
（RGB）

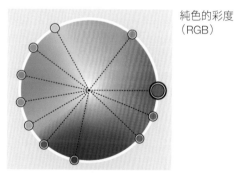

純色的彩度
（RGB）

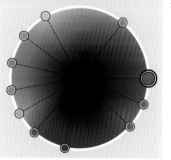

純色的明度
（RGB）

以 RGB 模式製作的純色色輪，其彩度和明度雖然都是最大值，但是把色輪轉換成灰階的結果，將會與本頁右上的 CMYK 灰階模式非常接近。就像這樣，有時顏色的數值和看起來的外觀會有差距。

使用 HSB 色彩模式

用色相／彩度／明度表現顏色

在繪圖軟體中，有許多方法可以混合出想要的顏色，也有許多更直覺的顏色調整方法。其中之一為 **HSB 模式**，這是一個可以輸入數值直接設定「**色相(Hue)**」、「**彩度(Saturation)**」、「**明度(Brightness)**」來表現顏色的系統。

在 Photoshop 或 Illustrator 中，只要把顏色面板切換成「**HSB**」模式即可使用。若使用**色輪**※、光譜、**彩度／明度檢色器**等模式，也可以進行相同的操作。

※ 譯註：「顏色」面板中的「色輪」顯示模式，是Adobe CC 2019 之後的版本才新增的功能，若是使用舊版，則無法將「顏色」面板切換成此模式。

色輪與色相的角度

[H] 是用來指定色相，單位為角度「°」，調整的範圍是從 [0°] 到 [360°] 之間。[0°] 與 [360°] 是指向相同的色相(紅)，因此色相會在此交會。

以**第 17 頁**製成的 RGB 色相環為例，若切換成 HSB 模式來檢視，會發現是以**30°刻度**推移。[0°] 是「紅」，[60°] 是「黃」，[240°] 是「藍」。不過這個角度並不一定和 **Adobe 軟體中的色輪**※一致。若與 [重新上色圖稿] 設定交談窗的色輪相比，應該會發現「紅」到「黃」的角度相當大。

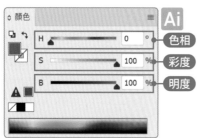

把 Illustrator 的顏色面板切換成 HSB 模式。[H] 是設定色相，[S] 是彩度，[B] 是明度。

這是在 Photoshop **顏色**面板顯示**色輪**的畫面。上半部為 HSB 模式，下半部為色輪，這樣很容易掌握彼此的因果關係。若點按色輪或是內側三角形的內部，即可在面板上半部看到該處的顏色相關資訊。其他類似的繪圖軟體例如「CLIP STUDIO PAINT」和「SAI」等，也有內建色輪。

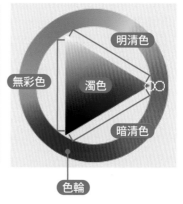

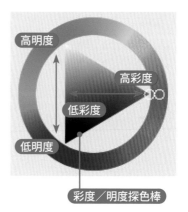

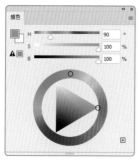
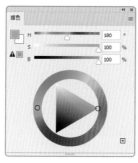
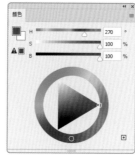
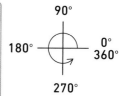

RGB 色相環（中央的圖）中色相的角度，會發現與 Illustrator [重新上色圖稿] 交談窗的色輪（左圖）角度不一致。另一方面，與 Photoshop 顏色面板的色輪（右圖）則一致。由此可知，即使是同一家製造商（Adobe），每套軟體使用的色輪也會有差異（上方的色輪示意圖有經過旋轉或翻轉，讓色相的起始點與變化的方向相符，以便對照）。

這三張圖是 Photoshop 的色輪，[H：0°] 或 [H：360°] 會變成「紅」。由該處逆時針旋轉 [90°] 會變成「黃綠」，[180°] 會變成「青」，[270°] 則會變成「紫」。

在 Adobe 軟體中，是先將 0°或 360° 當作水平線，由此逆時針旋轉計算角度。

純色與無彩色

　　HSB 模式中，若設定 [S：100％] 和 [B：100％] 的組合，就是該色相中彩度最高的顏色，也就是**純色**。此外，無論是哪個色相，[B：0%] 都會變成「**黑**」。

　　如果固定 [S：0%]，會變成沒有彩度，也就是**無彩色**。若用 [B] 的值調整濃淡，可製作出「**白**」、「**灰**」、「**黑**」。若設定成比 [S：0%] 高的值，則變成**有彩色**。

清色與濁色

　　顏色的分類中，在**純色**中加入「**白**」或「**黑**」的顏色稱為「**清色**」。清色又可細分為兩種，加「**白**」的稱為「**明清色**」，加「**黑**」的稱為「**暗清色**」。以此基準在製作顏色時，也可切換成 HSB 模式，會比較容易設定。固定 [B：100%] 後增減 [S] 會變明清色，固定 [S：100%] 後增減 [B] 會變暗清色。**純色 + 灰色**則是**濁色**。

HSB 模式
HSB MODE

用「色相 (Hue)」、「彩度 (Saturation)」、「明度 (Brightness)」來表現出顏色的方法。又稱為「HSV」（「V」是指「Value」）。

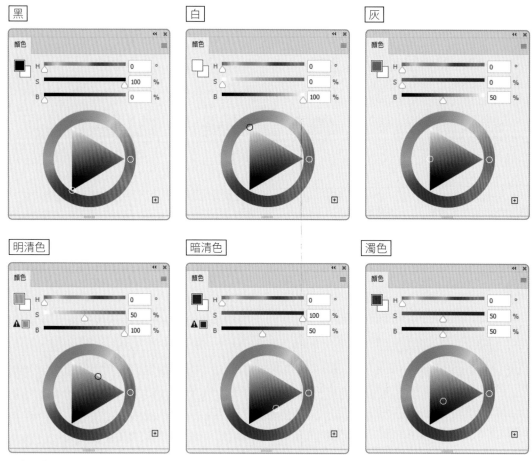

三角形的頂點分別為純色、「白」、「黑」,「白」與「黑」連接的邊會形成無彩色(灰)。「白」與
純色連接的邊形成明清色,「黑」與純色連接的邊形成暗清色,三角形的內側則是濁色。

若 [S] 和 [B] 都是**比 [100%] 低的值**,就會變成純色加「**灰**」,這種顏色稱為「**濁色**」。若是彩度低的顏色,清色與濁色很難區別,此時可透過檢視數值來解決。

HSB 模式與色彩模式的相容性

HSB 模式是透過**色彩三屬性**的**色相/彩度/明度**來表現顏色,這個模式的優點是比 RGB 值或 CMYK 值等的原色混色更容易想像顏色。不過,前面有說明過,如果在 **CMYK 模式**的檔案中切換成 HSB 模式,即使原本設定為 [30%] 或 [100%] 之類明確的數值,也會自動被調整,無法精準地控制色彩。因此,HSB 模式建議搭配 RGB 模式的檔案使用。

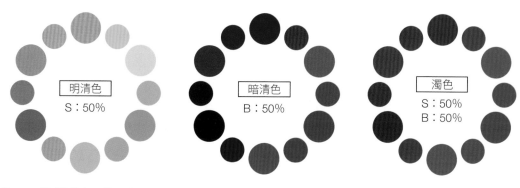

把 RGB 模式的純色，變更為 [S:50%] 的明清色 (左)、[B:50%] 的暗清色 (中)、[S:50%／B:50%] 的濁色 (右)。
試著比較暗清色與濁色，可知濁色比較偏灰。

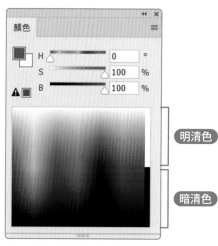

Photoshop 或 Illustrator 的顏色
面板中的色彩光譜，上半部屬於
明清色，下半部則屬於暗清色。
在 Photoshop 中只有選擇 [CMYK
色彩光譜] 時，才會顯示濁色。

亮度立方體 　　　　　色相立方體

Photoshop 顏色面板的**亮度立方體**模式 (左)，可以在左側
的矩形選取色相和彩度，在右側的滑桿選擇明度。若切換
為**色相立方體**模式 (右)，可以在左側的矩形中選取彩度和
明度，在右側的滑桿選擇色相。色相立方體模式在檢色器
設定交談窗中也可使用。

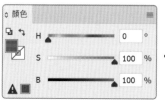 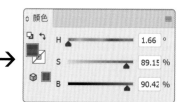

如果在 CMYK 模式的檔案中切換成 HSB 模式，確定後會自動調整數值。
不過，只要不做任何變更，就不會進行調整，因此可用來確認目前選取中
顏色的彩度或明度。在 Illustrator 的 [重新上色圖稿] 交談窗中也可使用
此模式，若搭配色輪一起使用，會更容易理解彩度與明度的關聯性。

清色
CLEAR COLOR　　在純色中加入「白」或「黑」的顏色。加「白」稱為「明清色」，加「黑」稱為「暗清色」。

濁色
TURBID COLOR　　在純色中加入「灰」的顏色。除了清色以外的顏色都歸類於此，範圍廣泛。

創
造
色
彩

色

調

與色
彩
文感
化覺

配
色
與
調
和
色

同色
化彩
與對
錯比
視、

通
用
色
彩

特螢
殊光
色色
域等

色調與色立體

有計畫地製作清色與濁色

用繪圖軟體製作純色到清色或濁色時，有多種方法可做到。以 Illustrator 為例，若是 CMYK 模式，在顏色面板增加 [K] 可製作**暗清色**，固定比例降低數值則可製作**明清色**。想要整組一起製作時，可重疊「白」和「灰」的物件圖層，然後分別調整各圖層的 [不透明度] 和 [漸變模式]（合成）即可。這樣製作成的清色，利用 [**編輯／編輯色彩**] 命令降低彩度，可製作出**濁色**。下面製作了橫軸為色相、縱軸為白色或黑色比例的圖表，讓你一覽彩度與明度階段性的變化。如果降低這個圖表的**彩度**，即可檢視到無彩色為止的變化。

用 Illustrator 合成顏色　　　　　　　　　　　Ai

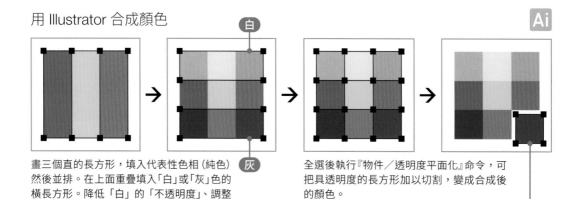

畫三個直的長方形，填入代表性色相（純色）然後並排。在上面重疊填入「白」或「灰」色的橫長方形。降低「白」的「不透明度」、調整「灰」的「漸變模式：色彩增值」即可合成。

全選後執行『物件／透明度平面化』命令，可把具透明度的長方形加以切割，變成合成後的顏色。

「白」的設定
調整 [C:0%／M:0%／Y:0%／K:0%] 的 [不透明度]，即可合成明清色。

「灰」的設定
只使用 [K] 的「灰」以「色彩增值」漸變模式重疊，可合成暗清色。用 [K] 的值去調整深淺。重疊「黑」之後調整 [不透明度] 調整深淺，也可得到相同的結果。

[C:100%／M:0%／Y:0%／K:0%] 與 [K:50%] 合成的顏色。此顏色的數值不是整數，有需要時可將小數點後數字四捨五入。

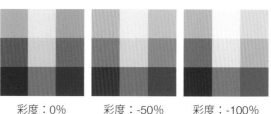

彩度：0%　　彩度：-50%　　彩度：-100%

在 [重新上色圖稿] 設定交談窗設定 [色彩調整滑桿：整體調整]，即可使用 [飽和度] 滑桿統一變更彩度。利用上述方法，即可製作清色到濁色。若是使用 Photoshop，利用『影像／調整』選單或調整圖層也可進行相同的變更。

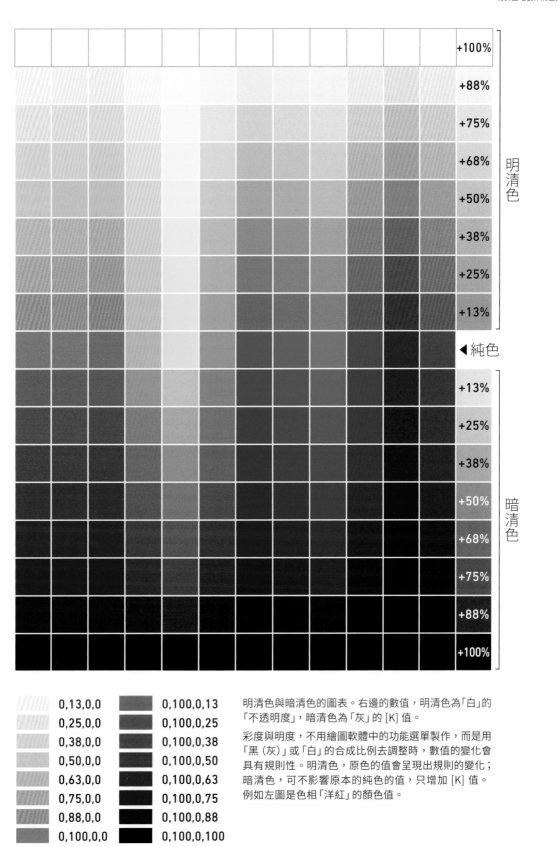

0,13,0,0	0,100,0,13
0,25,0,0	0,100,0,25
0,38,0,0	0,100,0,38
0,50,0,0	0,100,0,50
0,63,0,0	0,100,0,63
0,75,0,0	0,100,0,75
0,88,0,0	0,100,0,88
0,100,0,0	0,100,0,100

明清色　　　　暗清色

明清色與暗清色的圖表。右邊的數值，明清色為「白」的「不透明度」，暗清色為「灰」的 [K] 值。

彩度與明度，不用繪圖軟體中的功能選單製作，而是用「黑（灰）」或「白」的合成比例去調整時，數值的變化會具有規則性。明清色，原色的值會呈現出規則的變化；暗清色，可不影響原本的純色的值，只增加 [K] 值。例如左圖是色相「洋紅」的顏色值。

彩度：-25%

彩度：-50%

彩度：-75%

彩度：-100%

上圖是使用 [重新上色圖稿] 設定交談窗，階段性地變更彩度。最小值 [-100%] 會變成無彩色。若變成無彩色，就很容易看出每個色相的明度不太一樣。

第 41 頁的圖表把**彩度和明度大致相同的顏色**橫向排成一列。這種**色彩系統**稱為「**色調**」或「**TONE**」（本書中是統一稱為「色調」）。使用相同色調的顏色，製作成色相環，再挑選出具代表性的加以分類，即可製作成下頁所示的圖表。相同色調的顏色相容性較佳，因此可用於配色計畫。

另一方面，垂直排成一行的顏色，可看出**相同色相的彩度與明度的變化**。進一步

檢視整個圖表，會發現每個色相從淺色變成深色的位置並不相同，逐行細看就像是波浪一樣。這是因為，即使是相同色調，每個色相的**明度不一致**，所造成的現象。請參考位於左頁右下方的［彩度：-100%］（無彩色）圖表，便明顯呈現上述結果。

創
造
色
彩

色

調

與色
彩
文
感
化覺

配
色
與
調
和
色

同色
化彩
與對
錯比
視、

通
用
色
彩

特螢
殊光
色色
域等

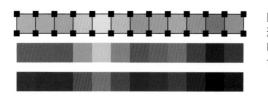

圖表中橫向排成一列的顏色，會形成相同系統的群組。如果在 Illustrator 中把透明部分分割、合成後，可擷取出色塊路徑。

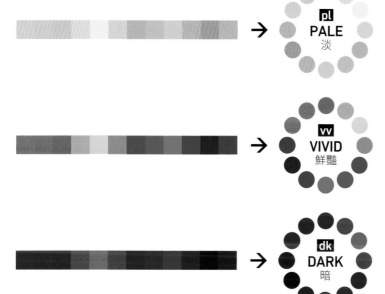

由上往下依序為選取「淡」、「鮮豔」、「暗」色調製作出來的色相環。可清楚看出色彩的一致性。

色調
COLOR TONE

色調是指色彩的系統或顏色調性。組成「鮮艷／VIVID（彩度最大）」或「淡／PALE（彩度低明度高）」等狀態，可用來說明顏色的彩度或明度。色調也稱為「TONE」。

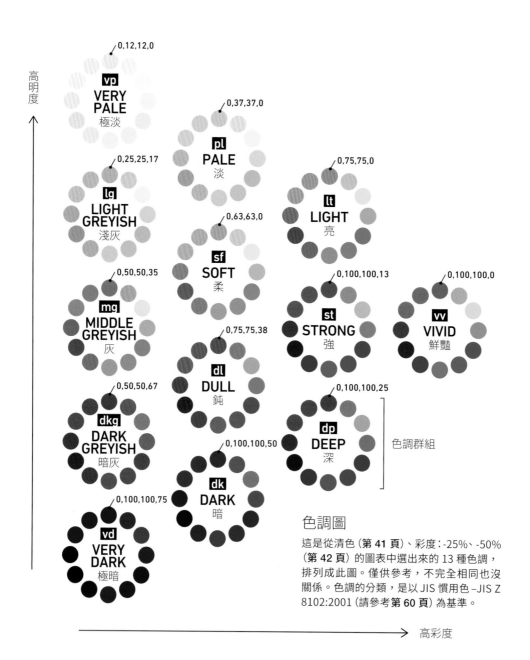

色調圖

這是從清色（第 41 頁）、彩度：-25%、-50%（第 42 頁）的圖表中選出來的 13 種色調，排列成此圖。僅供參考，不完全相同也沒關係。色調的分類，是以 JIS 慣用色 –JIS Z 8102:2001（請參考第 60 頁）為基準。

將色調分類

　　從上面的圖表中，挑選出「鮮豔（彩度最大的純色）」、「亮（明度高的清色）」、「深（彩度高明度低的清色）」、「淺灰（彩度低明度高的濁色）」等具特徵的色調，製作成色相環。再把這些色相環按照橫軸彩度、縱軸明度的方式排列，最後會形成往右突出的三角形。本書中將此圖稱為「色調圖」，主要是用於本書後半部的配色說明。此圖的色調配置，與 Photoshop 的顏色面板的色輪內側三角形類似（參考第 36 頁），右邊頂點配置純色（鮮豔色調），上方的角配置極淡色調（明度最大≒白），下方的角配置極暗色調（明度最小≒黑）。

高明度

清色的色相環,依照
明度順序往上堆疊。

低明度

用色立體來表現顏色

　把清色的色相環依明度順序垂直堆疊,並把濁色的色相環安排在內側,即可匯聚成**圓柱狀的立體**。像這樣將顏色有秩序地堆疊成立體的表現,就稱為「**色立體**」。

　把圓柱的頂面和底面匯聚成一點,然後把純色一帶膨脹,就會變成**球體**。

色立體

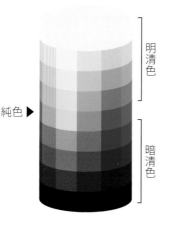

明清色

純色 ▶

暗清色

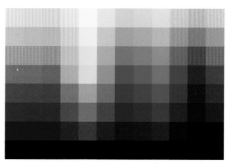

圓柱型色立體的表面。與清色的圖表呈現相同的狀態。

分布在上半部的是明清色,而下半部則是暗清色。圖表中段是純色區域,頂面是白,底面是黑。

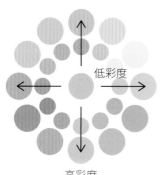

低彩度

高彩度

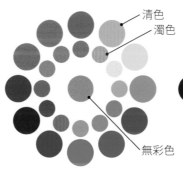

清色
濁色
無彩色

色相環的中心若是無彩色,即可在清色的色相環內側安排濁色的色相環。愈往色相環的外圈,彩度愈高。

色立體
COLOR SOLID

用立體的方式來表現顏色的集合體。與色相環相同,形狀與規則會隨設計者而改變。色立體的形狀有圓柱、立方體、算珠等模式,最常見的是球體。最先發表色球體的,是德國畫家奧圖倫格 (Philipp Otto Runge, 1777-1810)。

創
造
色
彩

色

調

與色
彩
文
感
化覺

配
色
與
調
和
色

同色
化彩
與對
錯比
視、

通
用
色
彩

特螢
殊光
色色
域等

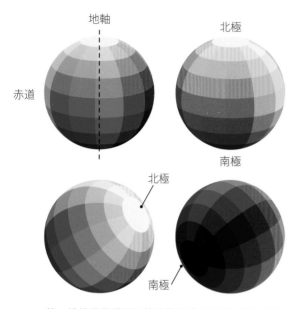

第一排的圖是從側面檢視的球體色立體，第二排的圖左是從北極（白）檢視、圖右是從南極（黑）檢視。

球體形狀的色立體，若以地球來譬喻，則北極是「白」，南極是「黑」，赤道則是純色。明度高的顏色集中在北半球，明度低的則集中在南半球，愈接近兩極愈亮或愈暗。在連結北極與南極的地軸上，排列著由「白」到「黑」變化的無彩色。

若把此球體橫向切開，剖面會呈現明度相同、愈接近中心彩度愈低的同心圓（**等明度面**）。若從通過地軸的面把球體垂直切開，可看出具補色關係的色相，其彩度與明度逐漸改變，並且會趨近於無彩色。這種表現同一色相之色彩的彩度與明度呈規則性變化的面，稱為「**等色相面**」。

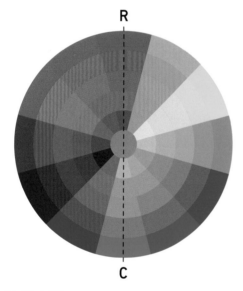

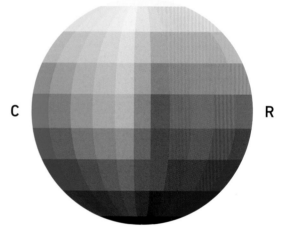

等明度面

把色立體從地軸垂直切開後，會呈現明度相等的剖面。上圖是在色立體的赤道橫向切開。最外圈是純色的色相環，愈往內圈彩度愈低。

等色相面

把同一色相的顏色，依照彩度與明度的順序排列的面。把色立體從穿過地軸的面切開之後，就會出現這樣的面。右圖是「紅（R）」與「青（C）」從穿過地軸的面切開後所呈現的等色相面。

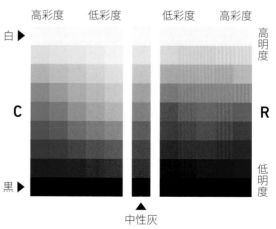

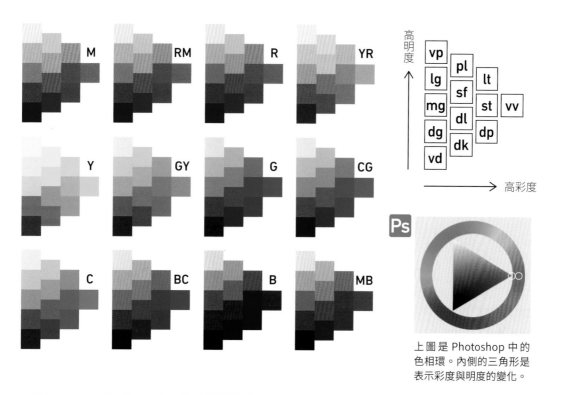

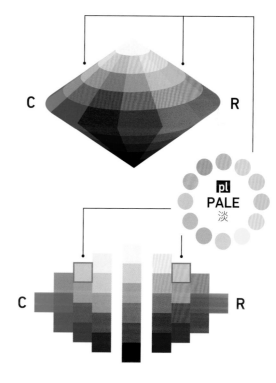

上圖是 Photoshop 中的
色相環。內側的三角形是
表示彩度與明度的變化。

分解**第 44 頁**的色調圖，然後根據色相加以整合，可形成與色輪內側三角形相似的金字塔型等色相面。進一步把低彩度的邊對齊統整，會形成**算珠**般的立體造型。如果讓上下的面鼓起，還可變成球體。

目前出現過的各種色立體（圓柱／球體／算珠），都是排列同一色調的顏色，並置於旋轉軸中心，且垂直於旋轉軸的圓。若從上方（白色端點）檢視此圓，可看見與色調圖中任一色調群組接近的配置。

奧斯華德表色系的等色相面

色立體是由**色相環**與**等色相面**所構成。色相環有許多種，等色相面也會隨設計者或規則而改變顏色的配置。

在**第 27 頁**介紹過的色相環，是由德國化學家**奧斯華德**設計的色彩體系。他認為所有色彩都是由「**理想的白**」、「**理想的黑**」、「**理想的純色**」混合而成，按比例

「紅（R）」與「青（C）」從穿過旋轉軸的面切開後所呈現的等色相面。若從上方檢視色立體，可看見色調圖的色相環。

（**白色量 W／黑色量 B／完全色量 F**）以及**色相**來指定顏色。使用此體系替每個色相製作顏色時，會形成與前一頁的金字塔型等色相面相似的三角形。在等色相面上的顏色，會依照「**色彩記號**」、「**白色量**」、「**黑色量**」的順序標記，這種顏色的表現方式，就稱為「**奧斯華德表色系**」。

「**表色系**」是指使用定量來表示色彩的方法，或是根據上述方法所記述之色彩的集合體。邁入 20 世紀後，陸續還有許多表色系被設計出來，這些都是基於同樣的背景，也就是說顏色的正確資訊必須具備國際傳達性、共通性的原則。

奧斯華德表色系的
等色相面

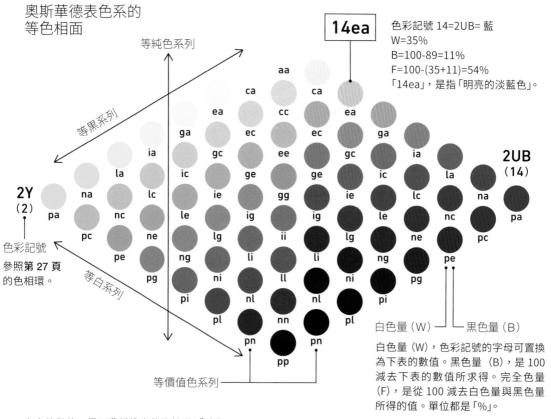

色彩記號 14=2UB= 藍
W=35%
B=100-89=11%
F=100-(35+11)=54%
「14ea」，是指「明亮的淡藍色」。

白色量（W）　黑色量（B）

白色量（W），色彩記號的字母可置換為下表的數值。黑色量（B），是 100 減去下表的數值所求得。完全色量（F），是從 100 減去白色量與黑色量所得的值。單位都是「%」。

右表的數值，是以費希納定律為基礎：「感覺的強度，會依刺激強度的對數比例增加」，因此是在對數刻度上等距分布。a、c、e…等字母之間隔開一個，是因為數值減少一半。另外，「j」從一開始就沒有使用。

89	56	35	22	14	8.9	5.6	3.5	2.2	1.4
a	c	e	g	i	l	n	p	r	t

奧斯華德
表色系
OSTWALD COLOR SYSTEM

德國化學家奧斯華德設計的色彩體系。他把色相用數字表現，白色量與黑色量用字母表現，藉此來標記顏色。他以「色彩的共通要素愈大就愈協調」這項秩序原理為基準，目的在於解析協調的配色。雖然是混色的表色系，卻有色票（色彩樣本）的特徵。

孟塞爾表色系的等色相面

下圖是美國畫家暨美術教育者**孟塞爾**的等色相面，特徵是每個色相形式都不同。這是因為等色相面反映出「**色相中最鮮豔色(純色)的彩度與明度會依色相而異**」的現象。這些等色相面形成的孟塞爾色立體並非球體，而是呈現**凹凸不平的形狀**。

等色相面中的顏色，可用「**色相　明度／彩度**」來指定。例如「5R 4/12」，是指色相為「5R (紅)」、明度為「4」、彩度為「12」的鮮豔紅色。無彩色不具備彩度，因此標記為「**N　明度**」。這個「N」是「Neutral」的字首，是「中立、中性」的意思。例如「N4」，就是中間程度的灰。

「5R 4/12」或「N4」這些表示法稱為「**孟塞爾值**」，此色彩體系就稱為「**孟塞爾表色系**」，已成為指定顏色的標準方法，並廣泛使用於世界各地。在日本，也被**JIS 規格 (日本工業規格)** 所採用。

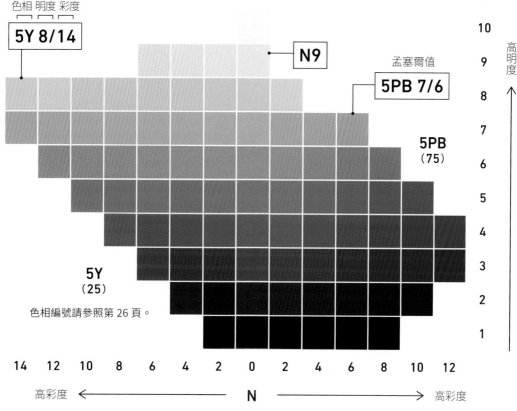

孟塞爾表色系的等色相面

色相編號請參照第 26 頁。

孟塞爾表色系

MUNSELL COLOR SYSTEM

美國畫家暨美術老師孟塞爾設計的色彩體系。經過多次改良，到了今日已經廣泛使用於世界各地 (現在的「孟塞爾表色系」通常是指 1943 年的「修正孟塞爾色彩體系」)。色相用英文字母表示，明度與彩度用數字表示，藉此來標記顏色。孟塞爾表色系中，明度稱為「Value」，彩度稱為「Chroma」。

色彩與感覺

色彩會影響人的感覺

　　一般都認為色彩具有**刺激人類的感覺、改變我們對物體的觀感**的作用。例如即使同樣是螢光燈，偏橘的「燈泡色」通常會比偏藍的「日光燈色」感覺更溫暖。此外還有很多類似的例子，例如藍色的食物會降低食慾、穿黑色的衣服會顯瘦等，都是我們從經驗得知的。即使色彩本身並沒有溫度或氣味，面積也沒有改變，帶給人的印象卻完全不同。色彩引起的感覺差異，從以前到現在一直有相關討論。歌德在《色彩論》(1810 年)中已闡述色彩具備的感覺及精神作用，「黃」帶有暖／近，「藍」則給人寒／遠的感覺(**第 24 頁**)。俄羅斯畫家康丁斯基也曾提到，黃色的圓感覺會比較近，藍色的圓感覺比較遠。

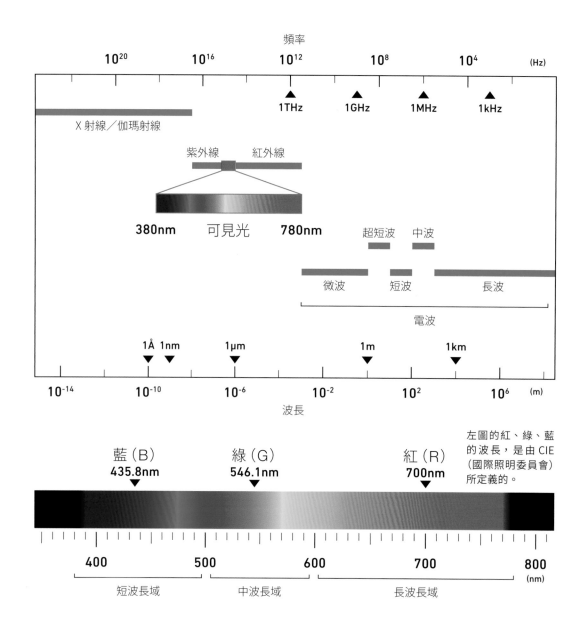

左圖的紅、綠、藍的波長，是由 CIE (國際照明委員會)所定義的。

可見光的波長與色相

在思考色彩對感覺的影響時，如果能夠理解光的物理性質，可發現一定的法則。物理上，「光」是一種**電磁波**，波長範圍約為 **380nm～780nm**。這個範圍是人眼能看得見的光，因此稱為「**可見光**」。比 380nm 短的波長稱為**紫外線**，比 780nm 長的稱為**紅外線**，這些光人眼無法看見。

可見光大致可分為 3 種波長區域。通常把 380nm～500nm 的範圍稱為「**短波長區域**」，把 500nm～600nm 的範圍稱為「**中波長區域**」，600nm～780nm 的範圍則稱為「**長波長區域**」。如果改變色相，短波長區域會變成**藍色系**，中波長區域會變成**綠到黃**，長波長區域會變成**紅色系**。

由結論來看，通常長波長區域是**暖色／前進色／興奮色**，短波長區域則是**冷色／後退色／鎮靜色**。也就是說，從可見光的波長，大概能看出人的感覺受到色相極大的影響。由於色相依波長的長短有一定的特徵與傾向，所以如果能記住波長與色相的對應關係，應該會更容易理解。

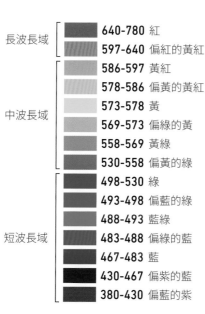

長波長域	640-780	紅
	597-640	偏紅的黃紅
中波長域	586-597	黃紅
	578-586	偏黃的黃紅
	573-578	黃
	569-573	偏綠的黃
	558-569	黃綠
	530-558	偏黃的綠
短波長域	498-530	綠
	493-498	偏藍的綠
	488-493	藍綠
	483-488	偏綠的藍
	467-483	藍
	430-467	偏紫的藍
	380-430	偏藍的紫

上圖是波長與色相的大致關係示意圖。「紅紫」與「紫」，是長波長端與短波長端這兩者的成分合成來的，因此不會列在此圖中。**第 252 頁的光度函數曲線**這類與顏色相關的圖表，大多會把波長配置在橫軸，因此可先大致掌握波長與色相的關係，會更容易理解。

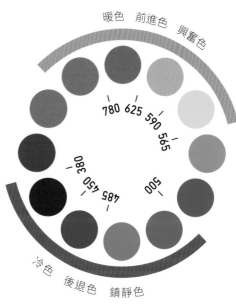

暖色　前進色　興奮色

780 625 590 565 500 485 450 380

冷色　後退色　鎮靜色

色相與感覺

長波長區域的「紅」、「橙」等色一般認為是暖色／前進色／興奮色，短波長區域的「青」、「藍」等是冷色／後退色／鎮靜色。中波長區域的「綠」，以及「紅」與「藍」之間的「紫」則是中性色。

波長
WAVELENGTH

所謂**波長**是波（波動）的週期性長度，是指波峰與波峰，或波谷與波谷的距離。人類能感知到色彩，是因為可見光中特定波長的光射入眼睛，才能看到色彩。可見光的波長單位通常是使用「nm（奈米）」。波長和表示每秒波數的「頻率」成反比。

側邊標籤（由上而下）：
創造色彩
色調
與色彩感覺文化
配色與調和色
同化與對比色彩視錯
通用色彩
特殊光色色域等螢光

暖色與冷色

在色相環中，從「紅」到「橙」、「黃」一帶的色彩（**長波長區域**），通常被歸類為**感覺溫暖**的「**暖色**」，而從「藍綠」到「青」、「藍」、「藍紫」一帶的色彩（**短波長區域**）則為**感覺寒冷**的「**冷色**」。至於夾在中間的「綠」與「紫」稱為「**中性色**」，冷暖色在此交替。

顏色的冷暖感，除了色相外，也會受到彩度與明度的影響。例如暖色一旦彩度與明度下降，就會比較難產生溫暖的感覺。另一方面，冷色給人的「冰冷」印象不會改變，但具有彩度愈低感覺愈冷的傾向。

關於色彩的冷暖感，例如「紅」或「橙」等色會讓人聯想到火焰或太陽這類溫暖的事物，「藍」或「藍紫」等色則會讓人聯想到水或是冰等這類冰冷的事物。然而，與現實相互矛盾的是，藍色火焰的溫度實際上比紅色火焰還高，色溫中暖色／冷色的排列則恰恰相反。「外冷內熱」、「藍色火焰」等矛盾的表現，便是利用了此矛盾的現實。但是這種矛盾，多數人在機器能夠測量之前並不知道。

現在，**紅色系的顏色是暖色＝暖／熱、藍色系的顏色是冷色＝寒／冷**，這類說法已經是大眾普遍的認知了。例如水龍頭的出水口，標示「藍色」的是冷水，標示「紅色」的是熱水，我們總是毫無懷疑地使用，這表示這種對色彩的感覺具有共通的認知。紅色的毛巾或地毯看起來會比較溫暖，而涼感噴霧的包裝大部分都會使用藍色設計，就是看準了降溫色的效果。

前進色與後退色

「紅」或「黃」等**長波長區域**的色彩，看起來會有距離較近的感覺，因此稱為「**前進色**」，而「藍」或「藍紫」等**短波長區域**的色彩看起來距離會比較遠，故稱為「**後退色**」。這種現象是因為大氣造成的光散射理論（短波長光容易散射，因此距離愈遠會顯得愈藍），或是眼球的色差理論（短波長光的折射比長波長光大，因此會在視網膜前成像，感覺比較遠）。另一種說法是取決於光的強度和色彩的魄力。

房間後面的牆壁，如果用後退色的「藍」，會顯得更寬敞；招牌若塗成「紅」感覺會更醒目，都是活用了上述原理。

興奮色與鎮靜色

一般而言，會把「紅」、「橙」、「黃」等**長波長區域的高彩度色**稱為「**興奮色**」，「藍」或「綠」等**短波長區域的低彩度色**則是「**鎮靜色**」。雖然這套說法目前沒有明確的數據可佐證，但大部分人應該能夠理解。即使你平常不太在意顏色，應該能想像困在紅色房間裡會讓人發瘋，電影中也經常讓古怪的人住在紅色的房間裡。

即使沒有確鑿的證據，只要大眾對色彩有共通的印象，就能產生效果。例如英國格拉斯哥地區，原本是為了景觀而使用了藍色路燈，卻意外降低了犯罪率。此新聞令人衍生「藍色有助預防犯罪」的認知，進而形成為了預防犯罪而改用藍色路燈的做法。其實對於「藍色」的鎮靜色效果可抑制犯罪並沒有證據，不過當此認知傳播開來之後，設置藍色路燈就表示這裡為「防犯意識高的城市」。這就是利用大眾對顏色的印象與認知，所達到的次要效果。

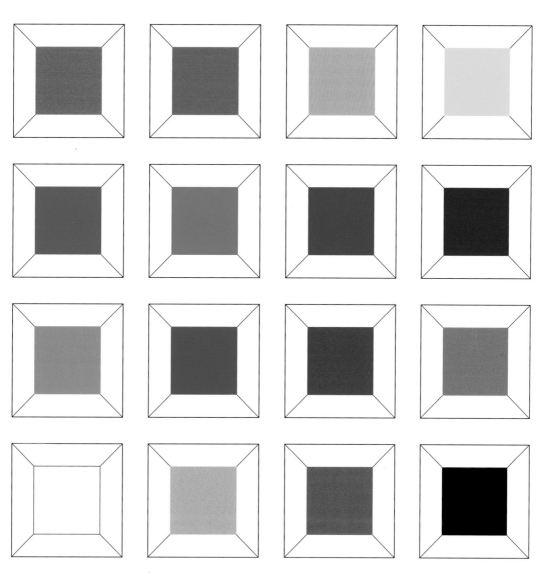

前進色與後退色　第一排配置前進色（暖色），第二排配置後退色（寒色）。
為了方便比較，在第三排配置中性色，第四排配置無彩色。

　　同理，在運用興奮色及鎮靜色時，也可一併思考暖色及冷色的關係。例如：活動廣告常用興奮色來炒熱氣氛，但若是夏天的活動，這麼做反而讓人覺得酷熱，造成反效果；為了提高專注力，書房常會使用鎮靜色來布置，但如果是在冬天，可能會讓人感覺太寒冷，反而無法冷靜下來。

膨脹色與收縮色

　　即使是形狀與大小相同的物體，若改變顏色，仍有可能產生視覺上的大小差異。這種色彩造成的視覺變化，是受到**明度**的影響。顏色亮的物體，看起來會膨脹變大（**膨脹色**），顏色暗的物體，看起來會收縮變小（**收縮色**）。

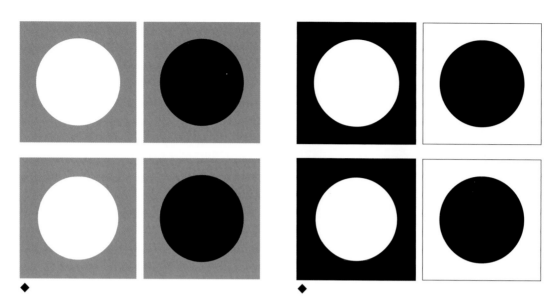

膨脹色與收縮色　為了觀察膨脹色（白）和收縮色（黑）的影響，把白圓和黑圓放在「灰」或是「黑／白」色的背景上。上排的白圓／黑圓尺寸相同（直徑 23mm）。下排的白圓（◆標記）則變更為比黑圓小一點的尺寸（白圓直徑 22mm、黑圓 23mm）。

　　這種現象早就為人所知，歌德在其著作《色彩論》中也提過「暗的物體看起來會比亮的物體小」。

　　在上圖中，因為色彩而導致大小看起來改變了，**為了營造大小相同的感覺，必須把亮的物體縮小，或是把暗的物體放大。**這種操作就稱為「**視覺調整**」。

輕色與重色

　　有的顏色感覺輕，有的顏色則感覺重，輕重的感覺通常是受到**明度**的影響。一般來說，白色或亮色物體感覺較輕，黑色或深色物體感覺較重。因此，為了降低搬運時的疲勞感，箱子顏色常使用白色或較亮的顏色，可讓貨物感覺比較輕。觀察實際流通的瓦楞紙箱的顏色，也是以「白色」或「淺褐色」（牛皮紙的顏色）為主流。

　　在搭配多個顏色時，顏色的輕重感也會影響整體的平衡。如果是**亮色在上、暗色在下**的配置，由於下方感覺較重，可帶來**穩定感**。下面偏重就會感覺穩定，也可能是受到地心引力的影響。

　　室內天花板常用亮色、地板常用暗色，這也是巧妙利用色彩輕重感的設計方式。不過此做法比較常見於西式住家。以日本來說，早期的日本房屋常用「黃綠」或「淡黃」等榻榻米色的地板，搭配「褐」或「黑」等黑褐色天花板，這類上暗下亮的組合反而比較常見，理論上這樣會構成厚重陰鬱的空間，但反而被大眾所接受。谷崎潤一郎的著作《陰翳禮讚》有提到，試圖消除黑暗的西洋建築，與親近陰影的日本建築之間的差異，正是舒適度的好壞無法單憑理論來衡量的例子。

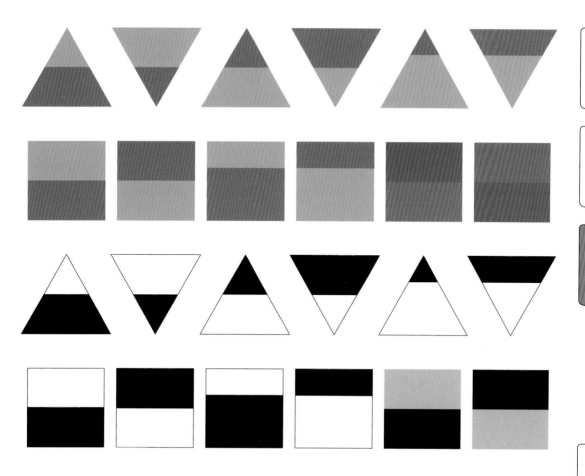

右側邊欄（由上至下）：
創造色彩
色調
與色彩文化感覺
配色與調和色
同色化與對比視彩、錯比
通用色彩
特殊光色色域等

輕色與重色

輕重感除了顏色，也會受到形狀的影響。為了比較，我們準備了由兩個長方形並排而成的正方形，以及上下分別塗不同顏色的三角形。若把暗色放在下面會產生穩定感，或是亮色面積較大時，看起來也比較穩定。另外，如果把相同尺寸的圖形上下堆疊，會覺得上面的圖形看起來較大，這是因為結合了膨脹色的效果。例如第四排最左邊的白色疊在黑色上的例子，上面的白色就有可能看起來比較大。

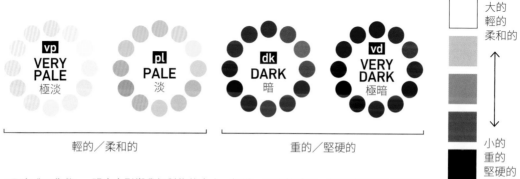

	vp VERY PALE 極淡	pl PALE 淡	dk DARK 暗	vd VERY DARK 極暗

輕的／柔和的　　　　　重的／堅硬的

大的
輕的
柔和的
↑
↓
小的
重的
堅硬的

明度與感覺

明度會影響我們對物件大小、輕重、硬度的感覺。有時顏色的效果取決於明度而非色相，可參照第 44 頁的色調圖。受到彩度影響時也有效。

柔和色與堅硬色

「嬰兒粉」或「奶油黃」等淡色，經常被形容為「柔和色」。當我們感知色彩的硬度時，也會受到**明度**的影響，通常會稱**明度高的顏色為柔和色，明度低的顏色為堅硬色**。例如在**第 44 頁**的色調圖表中，「淡（PALE）」、「柔（SOFT）」等色調相當於柔和色，「暗（DARK）」、「極暗（VERY DARK）」等色調相當於堅硬色。

色彩與味覺

食物也具備色彩。遠古時代的人，已經能從食物的顏色判斷是否煮熟或已腐爛。為了刺激食慾或式購買意願，許多食物會添加**色素**而引發爭議，可見顏色與味覺有密切的關係。例如薄荷糖的包裝，通常會使用「淡綠色（薄荷綠）」，也就是該食物（薄荷）本身的顏色。檸檬相關的食物包裝常使用鮮豔的「黃色」，則會讓人聯想到強烈的酸味。此外，例如「橘」、「橙」、「檸檬黃」、「小豆色（**第 74 頁**）」、「飴色（**第 158 頁**）」等，很多**色名源自於食物**，也說明了兩者間的深厚關係。

不過，味覺並不一定會像暖色或是冷色一樣，光看顏色就引發特定的感覺。因為我們對食物的顏色與味道的記憶，是透過學習而產生聯繫，如果看到某顏色會想到食物，可能是喚起了吃東西時的**記憶**。

除了味覺，嗅覺（香味）也會引發相同的現象。大家都知道「**藍色**」是**降低食慾的顏色**，這是因為自然界中幾乎沒有藍色的食物。另一方面，果汁、雞尾酒、糖果等偶爾才享用的食物，或是在特殊場合提供的料理，藍色食物有時反而被當作珍品。

食物是否富含**營養素**也很重要，而顏色正是作為判斷基準的依據。以雞蛋為例，日本人比較喜歡偏橘紅色的蛋黃，是來自「蛋黃顏色愈深營養價值愈高」的誤解。此外，很多人喜歡「褐色」蛋殼的蛋勝過「白色」的蛋，這也是來自同樣的誤解。雞蛋業者就善用這些誤解，例如調整飼料的配方去改變蛋黃的顏色，或是藉由雞的品種去改變蛋殼的顏色。此外，蛋黃顏色也會影響布丁或歐姆蛋等食品的顏色，而人們對蛋黃的偏好也會反映在這些地方。

色彩與聽覺

有時也會用「色彩」來形容聲音，例如把尖銳的叫聲比喻為「黃色的聲音」。在特定的聲音上感受到顏色的案例很罕見，但是在聽音樂時，有的人可能會想到某種色彩。這種透過聲音感覺到色彩的現象，便稱為「**色聽**」。當人受到某種刺激時，除了一般的感覺之外，還會同時誘發其他的感覺，這種同時產生多種感覺的現象，稱為「**聯覺（Synesthesia）反應**」，而色聽也是其中一種。

聽音樂（旋律）時會聯想到顏色，大多是被音樂喚起了**相應情感色彩**。舉例來說，大調的曲子常帶有歡樂開朗的氣氛，因此容易讓人聯想到**暖色**，而小調的曲子帶有悲傷灰暗的氛圍，因此容易聯想到**冷色**。此外，曲子的節奏和演奏的風格，也可能會影響人聯想到的顏色。

人類說話的聲音，一般傾向於依照聲音高低和說話速度來分類，似乎多數人認為**高的聲音是明亮的顏色，低的聲音是暗沉的顏色**。

蛋黃與蛋白的顏色

蛋殼的顏色

上圖是蛋黃與蛋殼顏色的範例。日本人通常比較喜歡偏橘紅色的蛋黃。在日本的慣用色或傳統色之中，也有幾種與蛋或雞相關的顏色（**第 105 頁**）。例如「卵色」是指蛋黃或是蛋白和蛋黃混合後的顏色，「鳥子色」則是蛋殼的顏色，「雞羽色 (Leghorn)」則是取自雞毛的顏色。

● 蘋果／草莓／櫻桃／西瓜／番茄
紅椒／番茄醬／辣椒

● 柑橘／柿子／芒果／胡蘿蔔
南瓜／黃椒／番薯／蛋

● 檸檬／香蕉／鳳梨／蛋／布丁
奶油／起司／啤酒

● 青蘋果／萊姆／梨子／麝香葡萄／哈密瓜
奇異果／青菜／抹茶

● 菠菜／青椒／青蔥／羅勒

● 彈珠汽水／汽水／胡椒薄荷（辣薄荷）

● 水／冰／汽水／藍色夏威夷（雞尾酒）

● 藍莓／李子乾／葡萄／茄子
番薯／紅酒

● 蔓越莓／樹莓／草莓／櫻桃
桃子／甜菜／紅酒

● 板栗／巧克力／紅豆餡／咖啡
茶／肉／醬料／濃湯／紅酒

● 咖啡／黑豆／墨魚汁／海苔

○ 椰子／香草／牛奶／奶油
優格／棉花糖／砂糖／鹽

色彩與食品　　色相與相關食物的範例。舉例來說，檸檬汁和香蕉汁的包裝大多會使用「黃色」，只要看到黃色的包裝，即使沒有文字或插畫說明，也能猜出是檸檬或香蕉口味。色相雖然可以喚起味覺的記憶，但很難形成特定的味覺。

色彩與感覺在設計上的應用

色彩與感覺的因果關係，雖然目前尚未有科學化的數據來證明，但是色相與明度的確有一定的傾向。再加上經驗、記憶、環境或是習慣等因素，即可在某種程度上預測出人們對色彩的共同看法。在設計中納入色彩對感覺的作用時，建議一併考量下一節所提到的「文化」層面的影響。

創造色彩

色調

與色彩感覺文化

配色與調和色

同色彩與對比　錯視、

通用色彩

特殊光色色域等

色彩與文化

色彩的劃分與色名

大家都聽過「七色彩虹」這樣的說法，因為彩虹的顏色常被認知為「7種」。但是如果你實際觀察彩虹，會發現顏色的界線很曖昧，可分成3色，也可分成5色。

事實上，彩虹的顏色很容易受到文化的影響，因此其顏色數量會依國家而異。

我們從彩虹顏色的數量與名稱（色名），即可了解該地區的人如何劃分光（可見光）的顏色。美國學者柏林（Brent Berlin）和凱依（Paul Kay）發表的「民族共通最初色名（基本色名）」中，有「白」、「黑」、「紅」、「黃」、「綠」、「藍」、「棕」、「桃」、「紫」、「橙」、「灰」等11個色彩詞彙，但也有些民族僅使用其中少量的色彩詞彙，

例如：靠近亮的長波長端的稱為「白」，靠近暗的短波長端的稱為「黑」。在日本也是這樣，以前把「明亮」寫成「顯」，讀做「シロ(白)」或「アケ(明)」，「黑暗」寫成「漠」，讀做「クロ(黑)」或「アオ(青)」，僅用少量的詞彙來區分色彩。

「青」與「綠」的混用

在日文中還有一種特殊情況，就是日文漢字的「青」（藍色）容易和「綠」混用。即使到了現代，日本仍把綠色蔬菜稱為「青菜」，不是很奇怪嗎？據說日本古代把「黑」、「白」、「赤」、「青」以外的顏色都涵蓋在這4色中，而其中的「綠」是分類在「青」之中，才演變成這樣。了解這點的話，在參考日本傳統色時才不會混淆，例如「薄青」是指「帶點淡黃色的綠」。

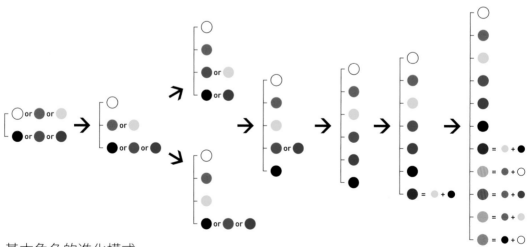

基本色名
BASIC COLOR TERMS
白　黑　紅　黃　綠　藍　棕　桃　紫　橙　灰

基本色名的進化模式

此表為凱依與麥克達尼（Kay & McDaniel）發表的「基本色名進化模式」（The evolution of basic color categories, 1978）。一開始僅用「明(白)」和「暗(黑)」這2個詞彙來劃分長波長端和短波長端，接著出現有彩色的「紅」，進而使用了「黃」、「綠」、「藍」等基本色相。其中也有出現中國五行思想中的正色「白」、「黑」、「紅」、「黃」、「藍」。

日文漢字的「緑」有「稚嫩」、「新鮮」的意思，日文「緑の黒髮」是指「潤澤的黑髮」，「緑児」是指「嬰兒」或「幼兒」。

日本色名的分類

日本的色名可大致劃分為「**系統色名**」與「**固有色名**」兩大類。

「**系統色名**」是把**基本色名**加上**修飾語**例如「明亮的」、「黯淡的」來表現色彩（修飾語可參考**第 60 頁**的說明）。

基本色名是用言語表達顏色時作為基準的色名，例如「紅」或「黑」等，必須是具有共識，普遍且客觀的詞彙。

用系統色名來表現顏色時，「朱色」會變成「帶鮮豔黃色的紅」，「土耳其藍（Turquoise Blue）」則變成「帶明亮綠色的藍」。不過，系統色名終究是種粗略的表現方式，例如「紅梅色」和「桃色」的系統色名都可以用「柔和的紅」來表示，像這類難以區別的色彩相當多。

「**固有色名**」是**附加了特定事物顏色的色名**。例如把**顏料名稱**或**染料名稱**當色名（如「茜色」、「刈安色」）、模仿**花**或**水果**的顏色（如「櫻色」、「柿色」）、取自**人物**或**地名**（如「利休鼠」、「新橋色」）等等，有各種由來。前面所提到的「紅梅色」和「桃色」也是屬於固有色名。

在固有色名中，一般廣為人知的色名，稱為「**慣用色名**」；而自古至今持續使用的則稱為「**傳統色名**」。其中也有兼具兩者的色名。這些色名經常可以反映出地域、語言、文化背景的差異。

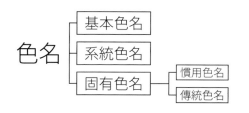

| 系統色名 | 鮮豔的黃紅色 |
| 慣用色名 | 金赤 |

| 系統色名 | 亮綠色的藍 |
| 傳統色名 | 新橋色 |

基本色名 BASIC COLOR NAME	作為基準的色彩名稱。關於色名與其代表的顏色，必須以大眾都有共同認知為前提。例如「紅」、「藍」等色皆屬此類。可參考**第 60 頁**的 **JIS 基本色名**。
系統色名 SYSTEM COLOR NAME	替基本色名附加色調、彩度或明度等相關修飾語的顏色。例如「帶有鮮豔黃色的紅」或「黯淡的藍」等色名皆屬於此類。
固有色名 INHERENT COLOR NAME	附加特定事物顏色的色名。例如「櫻色」或「天空色」等色名皆屬於此類。
慣用色名 CUSTOM COLOR NAME	在固有色名中，一般廣為人知的色名。例如「檸檬黃」或「翡翠綠」等色名皆屬於此類。
傳統色名 TRADITIONAL COLOR NAME	在固有色名中，日本自古至今持續使用的傳統色名。例如「淺蔥色」或「弁柄色」等色名皆屬於此類。也可能與慣用色名重複。

JIS 基本色名
JIS BASIC COLOR NAMES

下圖是 JIS 基本色名的 3 個無彩色和 10 個有彩色。有彩色包含
5 個基本色相與其中間的色相。「黃紅」相當於基本色名的「橙」。

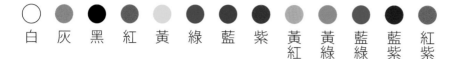

| 白 | 灰 | 黑 | 紅 | 黃 | 綠 | 藍 | 紫 | 黃紅 | 黃綠 | 藍綠 | 藍紫 | 紅紫 |

明度或彩度相關修飾語（JIS）
SATURATION/LIGHTNESS MODIFIERS（JIS）

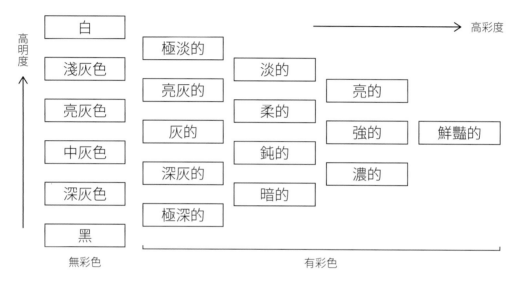

上表為 JIS 系統色名使用的修飾語。在加上色調時，會用「紅色調的」、「帶紅色調的」這種說法來表現。組合方式是
「修飾語」＋「色調」＋「基本色名」的組合。若是包含多種色調的複雜細膩色彩，表現方式也會變得更複雜。例如
JIS 慣用色名的「米色（Beige）」這個系統色名，就會變成「亮灰色的」＋「帶紅的」＋「黃」。

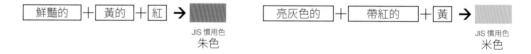

| JIS 工業規格
JAPANESE INDUSTRIAL STANDARDS | 日本工業規格的通稱。這是日本基於促進工業標準化的「工業標準化法」（制定於昭和 24 年／西元 1949 年）所規範的日本國家標準規格。針對之前任由發展而變得多樣化、複雜化、無秩序化的各種產品與服務，從各種層面制定出具國家級標準的技術文件，目標是讓產品或服務達到全國統一或單純化。其中和色彩相關的 JIS 規格，有 JIS Z 8102:2001（物體色之色名）還有 JIS Z 9103:2018（圖像符號 – 安全色以及安全標識 – 安全色的色度座標範圍及測量方法）等。 |

| JIS 慣用色
JIS CUSTOM COLOR | 選出 269 種固有色，用系統色名和孟塞爾值來規範色彩。除了基本色與慣用色之外，還包含日本或歐洲的傳統色。這些色彩都記載於 JIS Z 8102:2001（物體色之色名）。 |

| 色票
COLOR CHART | 色彩的樣本。可用來指定、調配或測量色彩。 |

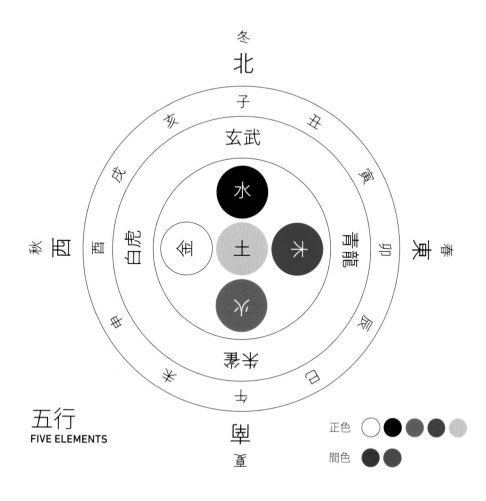

冬
北
子
丑
亥
玄武
戌
水
寅
春
東
秋 西
酉
白虎
金
土
木
青龍
卯
辰
申
火
巳
未
午
南
朱雀

五行
FIVE ELEMENTS

正色 ⚪ ⚫ ● ● ●
間色 ● ●

JIS 規格中的色彩規範

前面提到的色名，無論是系統色名還是固有色名，都沒有標示出絕對的 RGB 或 CMYK 值，而是指稱某種顏色範圍，這會隨著人、地域、文化而有所差異，因此無法精確地指定色彩。**JIS 規格**就制定出可將上述色名對應到色彩值的相關規範。

在 JIS 規格中，是基於**孟塞爾表色系**而制定出 **3 個無彩色**與 **10 個有彩色**作為「**基本色**」，至於**系統色名**使用的修飾語，**適用於無彩色的有 5 個、適用於有彩色的有 13 個**。此外再規範出共 **269 色的「JIS 慣用色」**，並且使用**孟塞爾值**指定其具體的色彩。除此之外，由於孟塞爾值本身也

不夠精確，與 RGB 或 CMYK 值並沒有一對一的絕對關係，因此還需要實際對照**色票（色彩樣本）**來調整顏色。有鑑於此，從本書**第 68 頁**起會列出包含 JIS 慣用色的這些固有色，並且會依基本色的區分來刊載（請參考本書**第 68~ 第 178 頁**）。

五行思想與冠位十二階

在日本歷史中，聖德太子曾於西元 603 年制定出**冠位十二階**，替各官位階級分配顏色，由此可見日本古代有將色相分等級（貴／賤）。根據位階的順序分配「**紫**」、「**藍**」、「**紅**」、「**黃**」、「**白**」、「**黑**」等 6 色，據說這是受到中國**五行思想**的影響。

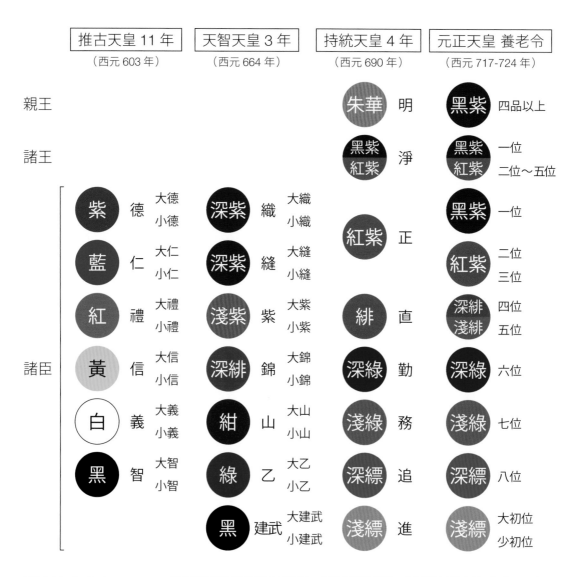

冠位制度
CAP AND RANK SYSTEM

日本冠位制度始於西元 603 年，上圖為重點摘錄。此制度在西元 685 年和 690 年曾暫時修正，把「朱華」配置為代表親王顏色的最高位；在其他年分，都是以「紫」作為最高位的顏色。

　　五行思想是在闡述「**木**」、「**火**」、「**土**」、「**金**」、「**水**」等**萬物 5 大元素**的循環狀態。每個元素都有對應的色彩，木是「**藍**」，火是「**紅**」，土是「**黃**」，金是「**白**」，而水是「**黑**」。這 5 種顏色是「**正色**」，除此之外的「**紫**」與「**綠**」則稱為「**間色**」。其中「藍」、「紅」、「黃」也是色料三原色。

紫色是高貴的顏色

　　順帶一提，上述的冠位十二階把「**紫**」配置在正色之上，是當作**最高位的顏色**。間色的「紫」會被當作高貴的顏色，或許是因為當時製造紫色染料的來源植物紫草極為稀有且染色作業困難，加上顏色本身深具魅力的緣故。

除此之外，據說中國的西漢武帝（在位時間為紀元前 141- 前 87 年）也非常喜歡紫色，並且把自己的住所稱為「紫宸」，從此「紫」在中國便成為最高級的顏色。

回到日本的顏色分級，除了以「朱華」為尊的短暫時期以外，之後的冠位制度都把「紫」當作最高位。在日本傳統色中，「濃色」、「薄色」（請參考**第 145 頁**）這類使用色彩濃淡作為色名的顏色，其實都是「紫」色，這是相當特別的例子。因此在古代，「紫」這種僅限高貴身分才能用的顏色被視為**禁色**（平民不能使用），其他如「黃櫨染」、「黃丹」、「朱華」等顏色也是。

紫色在古代西方也是高貴的顏色。因為這是用貝類內臟染出來的顏色，染料取得非常困難，所以也是**皇帝**或**貴族**才可使用的顏色，被稱為「帝王紫」。現在，「紫」仍被用來營造高級感或奢華氛圍，源由就是它自古就被當作一種高貴的顏色。

貴重的顏料與染料

無論東方或西方，在顏料或是染料尚未普及、難以取得的時代，特定的「顏色」可能會被**權力者**或**貴族**、**富裕階級**獨占。即使是相同的色相，其稀有度也會隨顏料或染料的種類而改變，因此有些顏色會被用來炫富。在古代，製作「紅色」顏料的成分包括氧化鐵「紅赭」，以及硫化汞「辰砂」等，後者就是昂貴的顏料。龐貝的秘儀莊就是用這種顏料製作壁畫，展示擁有者的財力。由於硫化汞也可透過人工製造，日本就把人工顏料稱為「銀朱」，並把貴重的天然礦物顏料稱為「真朱」以區分級別。對天皇就規定使用「真朱」。

此外，衣服顏色的**深淺**也可看出階級。因為要把布染成深色，必須使用大量染料反覆浸染，**深濃的顏色**就是富裕的象徵、奢華的極致。因此當時日本平民也被禁止穿深色衣服，平民只能穿「一斤染」或「半色」等**淺色**，稱為「聽色」（**第 70 頁**）。

時至今日，顏色已經無關階級與成本，任何人都可以憑喜好挑選顏色，這是因為 18 世紀已發明出**有機顏料和合成染料**。之後色料都可以用低廉的價格大量供應，即使不是特權階級，也能穿著稀有顏色或鮮艷顏色的衣服。當代有越來越多的色料被發明或發現，還研發出攜帶方便的**管狀顏料**，這讓畫家們紛紛從畫室走向戶外，對印象派的形成具有極大貢獻。

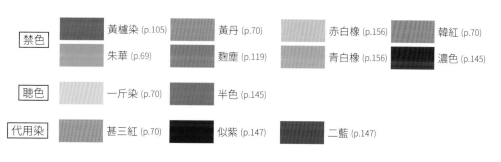

禁色	黃櫨染 (p.105)	黃丹 (p.70)	赤白橡 (p.156)	韓紅 (p.70)
	朱華 (p.69)	麴塵 (p.119)	青白橡 (p.156)	濃色 (p.145)
聽色	一斤染 (p.70)	半色 (p.145)		
代用染	甚三紅 (p.70)	似紫 (p.147)	二藍 (p.147)	

許多高貴的顏色會被歸類為禁色，例如天皇或皇太子的衣服顏色，以及需要用大量染料而且染色很耗時的深色。至於平民衣服用的「聽色」，大多是只用少量染料即可染成的淡色。另外，有些原料可染出類似高貴染料的顏色，例如高貴的紫草或紅花，可用茜草或蘇木代替，便稱為「代用染」。也有用「藍」和「紅」來染成「紫」的代用染。

創造色彩

色調

與色彩感覺文化

配色與調和色

同色化彩與對錯比視、

通用色彩

特螢殊光色色域等

色彩的聯想與象徵性

從「紅」可能會聯想到火焰或是熱情，從「藍」則可能聯想到海洋或和平；有人會用「灰色」形容憂鬱的心情，有人則把人生一帆風順的時期稱為「薔薇色時代」（譯註：日文的「薔薇色」有充滿希望的意思）。這種因為特定顏色而會聯想到的事物或概念就稱為「**色彩聯想**」，讓色彩與特定的概念產生聯繫，用色彩去表現，就稱為「**色彩的象徵性**」。

色彩的聯想與象徵，是指言語和顏色會喚起相似的情感。這會受到個人的經驗與知識、情緒或宗教、共同體的歷史或環境等各種因素所影響，無法單純畫上等號。但是，色彩的聯想與象徵，在全世界其實有一定程度的一致性，若能考慮到當地的特性，即可用來輔助言語，有時色彩還可達成**言語無法傳達的全球性溝通**。像這樣利用色彩的傳達力，制定出色彩及其含義的「**安全色**」，將在**第 252 頁**說明。

色彩聯想　├ 直接的聯想
　　　　　├ 概念的聯想 ── 色彩的象徵性
　　　　　└ 慣例的聯想

+熱情／愛／活動／革命／力量／歡喜／祭典
−反抗／危險／恥辱

+溫柔／可愛／柔和
−幼小

+開朗／健康／溫厚／豐收／快樂
−虛榮／廉價

+工作／沉穩／懷舊／傳統／熟練
−苦難／衰老

+活潑／明快／未來／笑
−嫉妒／嫌惡／叛逆

+和平／安全／自然／環保／年輕／希望
−毒

+和平／自由／純潔／清楚／嶄新／善良
−孤獨

+誠實／信賴／清潔／清涼／理論
−悲傷

+瀟灑／精粹／質實剛健／技術／都市
−無聊／苦惱／憂鬱／衰老

+高貴／高尚／優雅／和風／古都
−嫉妒／怨恨／擔心／生病

+高級／高尚／專業／安定
−死亡／苦難／憎惡

色の象徴　上圖是把色相具備的印象，列舉出正面印象（＋）與負面印象（−）。這些只是一部分的例子，會隨地域或時代而變化。例如「黃」給人的負面形象，是反映出西歐宗教上的差別，日本較不常見。根據彩度或明度，也可能讓形象更多元或是產生變化。一般來說，提升明度可帶來嶄新／年輕／輕巧／親切等印象，降低明度則會帶來傳統老店／高級感／厚重感／瀟脫等印象。使用顏色時，建議連同顏色的冷暖、輕重、軟硬（請參考**第 50 頁**）等因素一併考量。

色彩的象徵性
COLOR SYMBOLISM　把色彩與特定的概念產生聯繫，用色彩去表現。使用時，建議以色彩及其含義的關聯具有普遍認知性為前提。

色彩的象徵在設計上的應用

色彩的聯想和象徵性，可以運用在日常生活的各種場面。例如用**企業色**代表企業理念與事業內容等內外形象的色彩，常見於商標或手冊等處。而在商品領域，則會透過**包裝**的顏色來表現產品形象和味道，並藉此來刺激購買意願。此外還有遊戲、動畫或偶像團體等，也會替每個人物或是角色設計**形象代表色**，並且將各自的色彩反映在專屬的服裝或相關商品上。

而在商業設計上，有時也會運用**慣例的關聯色彩**。例如咖啡相關商品的包裝，「摩卡咖啡」大多會使用「紅棕色」、而「吉力馬札羅咖啡」則大多使用「綠色」。摩卡咖啡的「紅棕色」應該是從烘焙過的咖啡豆與萃取而成的液體色所聯想而來。

而「摩卡（Mocha）」則是位於葉門紅海岸邊的都市，因為曾經大量輸出衣索比亞產的咖啡豆，而使得此都市名稱成為咖啡的代名詞。在服飾界也有「摩卡棕」色，多半是指近似牛奶咖啡的「淺棕色」。

另一方面，「吉力馬札羅咖啡」常用「綠色」包裝的由來，雖然也考慮過產地的山脈顏色或生豆的顏色，但這些特徵也適用於其他的種類，為求差別化而決定用方便區別的綠色。

「藍山咖啡」則大多使用「藍色」，應該是受到產品名稱中包含的色名影響。高級咖啡的包裝或廣告採用「藍色」的例子也很常見，加上與「棕色」的搭配性良好，使得高級品種「藍山」的形象色「藍色」就此固定下來。

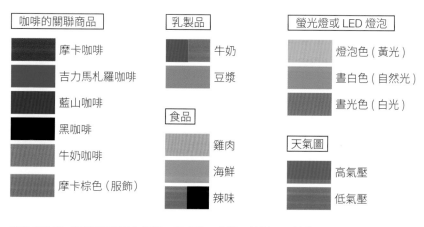

咖啡的關聯商品	乳製品	螢光燈或 LED 燈泡	好印象色
摩卡咖啡	牛奶	燈泡色（黃光）	白
吉力馬札羅咖啡	豆漿	晝白色（自然光）	黑
藍山咖啡	食品	晝光色（白光）	金
黑咖啡	雞肉	天氣圖	銀
牛奶咖啡	海鮮	高氣壓	
摩卡棕色（服飾）	辣味	低氣壓	

這 4 種顏色，使用於各種包裝的底色都能帶來好印象，達到提高附加價值的效果。

咖啡或牛奶／豆漿這類顏色相似，但味道、產地、材料不同的飲品，常會用固定的常用色。「海鮮」常使用藍色系，恐怕是受到海洋形象的影響（雖然「藍」會降低食慾，但也能積極運用在符合印象的商品）。螢光燈或 LED 燈泡有多種燈光色，通常會使其與包裝的顏色統一，以避免消費者買錯。天氣圖的氣壓顏色，為了促使人們多注意低氣壓較容易引發災害，因此低氣壓會使用「紅色」。上述的慣用趨勢，試著用關鍵字搜尋圖片即可掌握慣例。不過，若業界無特別制約，色彩與產品的關聯性經過一段時間後便有可能改變甚至消失，這點還須多加留意。

右側邊欄（由上至下）：
創造色彩
色調
與色彩文感化覺
配色與調和色
同色化彩與對錯比視、
通用色彩
特螢殊光色色域等

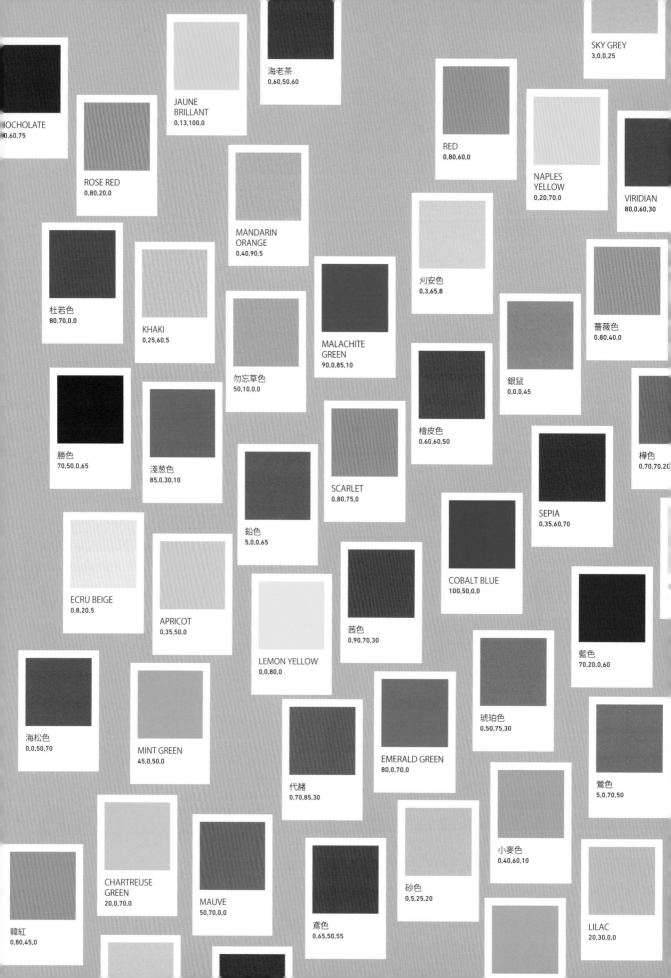

CHOCHOLATE
0,60,75

SKY GREY
3,0,0,25

海老茶
0,60,50,60

JAUNE
BRILLANT
0,13,100,0

RED
0,80,60,0

NAPLES
YELLOW
0,20,70,0

VIRIDIAN
80,0,60,30

ROSE RED
0,80,20,0

MANDARIN
ORANGE
0,40,90,5

刈安色
0,3,65,8

杜若色
80,70,0,0

KHAKI
0,25,60,5

MALACHITE
GREEN
90,0,85,10

薔薇色
0,80,40,0

勿忘草色
50,10,0,0

檜皮色
0,60,60,50

銀鼠
0,0,0,45

勝色
70,50,0,65

淺蔥色
85,0,30,10

SCARLET
0,80,75,0

樺色
0,70,70,20

鉛色
5,0,0,65

SEPIA
0,35,60,70

ECRU BEIGE
0,8,20,5

COBALT BLUE
100,50,0,0

APRICOT
0,35,50,0

茜色
0,90,70,30

藍色
70,20,0,60

LEMON YELLOW
0,0,80,0

琥珀色
0,50,75,30

海松色
0,0,50,70

MINT GREEN
45,0,50,0

EMERALD GREEN
80,0,70,0

鶯色
5,0,70,50

代赭
0,70,85,30

CHARTREUSE
GREEN
20,0,70,0

小麥色
0,40,60,10

MAUVE
50,70,0,0

砂色
0,5,25,20

LILAC
20,30,0,0

韓紅
0,80,45,0

鳶色
0,65,50,55

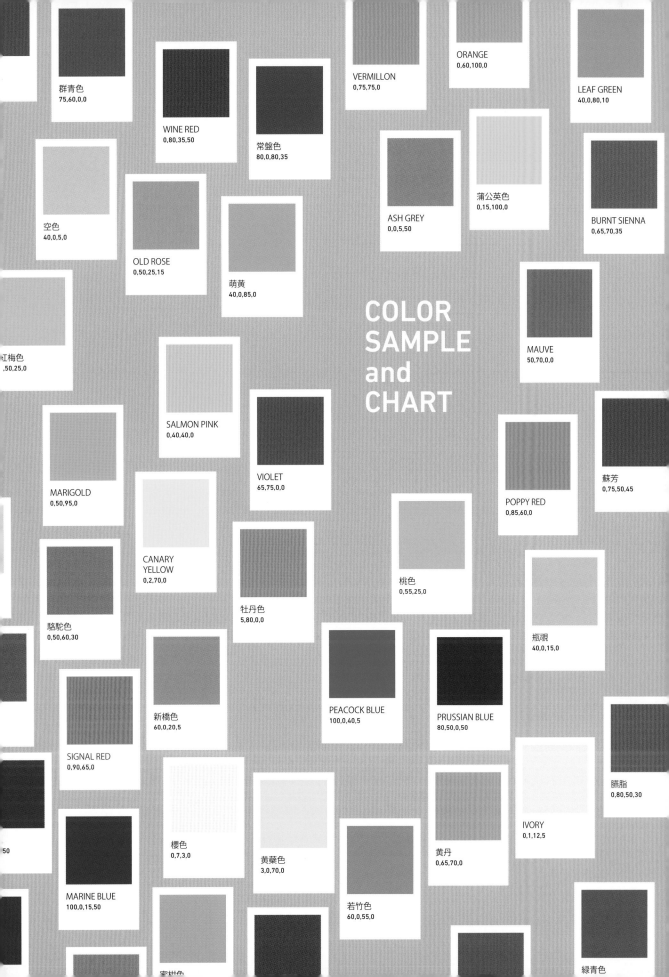

群青色
75,60,0,0

WINE RED
0,80,35,50

常盤色
80,0,80,35

VERMILLON
0,75,75,0

ORANGE
0,60,100,0

LEAF GREEN
40,0,80,10

空色
40,0,5,0

OLD ROSE
0,50,25,15

萌黄
40,0,85,0

ASH GREY
0,0,5,50

蒲公英色
0,15,100,0

BURNT SIENNA
0,65,70,35

紅梅色
,50,25,0

COLOR
SAMPLE
and
CHART

MAUVE
50,70,0,0

SALMON PINK
0,40,40,0

VIOLET
65,75,0,0

POPPY RED
0,85,60,0

蘇芳
0,75,50,45

MARIGOLD
0,50,95,0

CANARY
YELLOW
0,2,70,0

牡丹色
5,80,0,0

桃色
0,55,25,0

瓶覗
40,0,15,0

駱駝色
0,50,60,30

新橋色
60,0,20,5

PEACOCK BLUE
100,0,40,5

PRUSSIAN BLUE
80,50,0,50

臙脂
0,80,50,30

SIGNAL RED
0,90,65,0

櫻色
0,7,3,0

黄蘗色
3,0,70,0

黄丹
0,65,70,0

IVORY
0,1,12,5

50

MARINE BLUE
100,0,15,50

若竹色
60,0,55,0

緑青色

0,100,100,0

RED

名　　　　稱：RED／赤／紅／緋／朱／丹／ROUGE
波　　　　長：700nm（CIE）／640-780nm
原　　　　色：R（光）／M（色料）
心 理 的 影 響：暖色／前進色／興奮色
JIS 安 全 色：防火／禁止／停止／危險／緊急
五 行 思 想：火

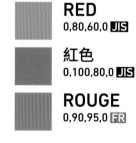

RED
0,80,60,0 JIS

紅色
0,100,80,0 JIS

ROUGE
0,90,95,0 FR

※ 本書刊載的慣用色與日本傳統色只是其中一例，顏色的色調或深淺可能隨解釋而改變。色名會用【】括弧標示。
※ 編註：本章所有色名之中文翻譯，是以日本傳統色的譯名為準，JIS 慣用色的中文譯名為輔。當兩者中文色名
有差異時，JIS 色名將以括號（）表示，例如「金赤（金紅色）」，「金赤」為日本傳統色名，「金紅色」為 JIS 慣用色名。
另外，英文色名的中文翻譯，係參考自台灣中央研究院《藝術與建築索引典》（https://aat.teldap.tw/）。

RED (紅色)
0,80,60,0 JIS
5R 5/14 鮮豔的紅色

「RED」就是英文的「紅色」。這是色光三原色之一，也是曼賽爾表色系的「R (Red)」。基本色名。

朱華
5,50,45,0 JP

日本古人喜愛的唐棣花顏色（譯註：唐棣花與朱華的日文發音相同）。在天武天皇14年（西元685年）頒布的冠位制中有記載，將「朱華」制定為親王用的顏色。

紅色
0,100,80,0 JIS
5R 4/14 鮮豔的紅色

是色光三原色之一。相當於曼賽爾表色系的「R (Red)」。基本色名。日本傳統色寫作「赤」色。

VERMILLION (硃砂色)
0,75,75,0 JIS
6R 5.5/14 鮮豔黃的紅色

「VERMILLON」是人工硫化汞，和【朱色】其實是相同顏色。天然的硫化汞稱為「真朱」，人工的硫化汞稱為「銀朱」。

金赤 (金紅色)
0,90,100,0 JIS
9R 5.5/14 鮮豔的黃紅色

「金紅色」來自油墨的 bronze 現象（印刷品表面閃耀的金屬光澤）所產生的「閃耀金光的紅色」。也有人把 [M:100%／Y:100%] 稱為【金紅色】。

弁柄色 (赤鐵土色)
0,80,80,50 JIS JP
8R 3.5/7 帶暗黃的紅色

紅土色顏料「弁柄」的顏色。「弁柄」取自孟加拉 (Bangladesh) 的日文讀音，由於孟加拉盛產品質優良的紅土，因此就把產地名字當作顏料名稱。

朱色 (硃砂色)
0,85,100,0 JIS JP
6R 5.5/14 帶鮮豔黃的紅色

硫化汞礦物「辰砂」的顏色。辰砂是日本自古以來就有在使用的天然紅色顏料。這也是朱色印泥（朱肉）的顏色。

代赭 (赭紅色)
0,70,85,30 JIS JP
2.5YR 5/8.5 黯淡的黃紅色

「赭」是一種紅土。「代赭」的色名源自中國代州產的優質紅土「代州赭」，這種紅土可當作顏料，因此廣受喜愛。

真朱
15,80,55,0 JP

偏濃的紅色。天然的硫化汞顏色就稱為「真朱」，日文漢字「真」是自然不造作的意思。「真朱」在日本是自繩文時代就有使用記錄，在《萬葉集》的詩歌中也有相關歌詠。

赤銅色
20,80,70,40 JP

「赤銅」是在銅中混合了特定比例的金或銀的合金，顏色會隨調和比例而改變，又稱「烏金」或「紫金」。也可用來形容曬黑的肌膚顏色。

銀朱
5,80,75,0 JP

人工的硫化汞顏色是這種帶黃的深紅色，相對於天然的硫化汞稱為「真朱」，人工的硫化汞稱為「銀朱」。

BRONZE (古銅色)
0,45,80,45 JIS JP
8.5YR 4/5 帶暗紅的黃色

「BRONZE」是英文的「青銅」。青銅是以銅作為主要成分的錫合金，藉由錫的量讓色彩產生紅褐色到白色的變化。

JIS JIS 慣用色（共計269色）的慣用色名和曼賽爾值，系統色名為 [JIS 8102:2001（物體色名）]。
CMYK 值是根據曼賽爾值推測出來的，因此實際上是表示色彩範圍，並非一對一的絕對關係。

JP 日本的傳統色　**FR** 法國的傳統色

紅色 (紅花染色)
0,100,65,10 **JIS** **JP**
3R 4/14 鮮豔的紅色

這是用菊科紅花屬草本植物「紅花」的花瓣染成的顏色。

今樣色
10,90,30,0 **JP**

「今樣」是「流行」的意思,這是平安時代 (西元 794 – 1185 年) 的流行色,以紅花染成,有人說是類似聴色[※],也有人認為是接近禁色的深紅色。在本書中是指深紅色。

紅赤 (赤紅花染色)
0,90,65,10 **JIS** **JP**
3.5R 4/13 鮮豔的紅色

這是比【紅花染色】稍微黯淡的紅色。在日本,此「紅赤」除了是印刷油墨的色名外,也是番薯的品種名稱。

薄紅
0,50,20,0 **JP**

這是帶淡紅的紅紫色。偏淡的紅花染色,顏色比【紅梅色】稍淡。要染出此顏色,需用紫根先染底色,因此會呈現帶黃色的溫暖色調。

韓紅 (舶來紅色)
0,80,45,0 **JIS** **JP**
1.5R 5.5/13 鮮豔的紅色

顏色深濃的紅花染色。又名「紅之八塩」(「八塩」是經過 8 次染色的意思)。日文漢字中的「韓」除了中國 (唐),也有「舶來」的意思。

退紅
10,45,15,0 **JP**

非常淡的紅花染色,此顏色大約介於【櫻色】和【一斤染】之間。色名的「退」與「褪」為同義,以前會作為身分低下者的衣服顏色,此色名有時也會被當作身分的代名詞。

深紅
20,100,100,0 **JP**

比【韓紅】的顏色更加深濃的紅花染色。也有人把此顏色視為與【韓紅】相同的顏色。

鉛丹色
0,70,65,5 **JIS** **JP**
7.5R 5/12 帶濃烈黃色的紅色

「鉛丹」是以四氧化三鉛作為主要成分的傳統紅色顏料。也可以用作防鏽塗料。

一斤染
0,25,15,0 **JP**

帶點淡紅的淡紅紫色。使用一疋絲綢 (約 40 尺) 以及一斤 (600g) 紅花染成的顏色,是相當淡的紅色,此顏色也被稱為「聴色[※]」。

黃丹
0,65,70,0 **JIS** **JP**
10R 6/12 濃烈的黃紅色

用梔子花染底色後,用紅花套染成的顏色。此色是模仿清晨的太陽,因此也被視為皇太子的顏色,禁色之一。與【朱華】為同色異名。

甚三紅
0,70,35,0 **JP**

此色由來是江戶時代 (西元 1603 – 1867 年) 初期的京都染色工匠－桔梗屋甚三郎。他用茜草或蘇木取代紅花,製作便宜且不被禁用的紅色染料 (假紅色),稱為【甚三紅】。

曙色／東雲色
0,50,50,0 **JP**

如同黎明天色一樣,帶淡黃色的淺紅色。此色名【曙色】據說是源自於江戶時代前期所流行的紋樣染「曙染」,但此傳說的真實性無法確定。

※ 編註:「聴色」是日本傳統色之一,大約是用一斤 (600g) 紅花染一疋 (約 40 尺) 絲綢所染成的淡紅色,所以這個顏色也稱為「一斤染」。「聴色／一斤染」的淡紅色比「退紅」還要淺。

茜色 (茜草染色)
0,90,70,30 JIS JP
4R 3.5/11 深紅色

用草本植物茜草根部的色素
重覆染成的紅色。「茜色」也
可用來形容黃昏的天空。

CARMINE (胭脂紅)
0,100,65,10 JIS
4R 4/14 鮮豔的紅色

這是用採集自胭脂蟲的色素
染成的顏色。「Cochineal」、
「Kermes」、「Carmine」、
「Lac」等幾種顏色,都是和
胭脂蟲相關的顏色。

纁／蘇比
0,55,100,0 JP

將茜草用灰汁媒染(可參考
第167頁)成的顏色,呈暗黃
色調的紅色。日本的【纁】是
比【緋】更淡的紅橙色,中國
的【纁】則是茜草經3次染,
呈現接近【朱色】的深紅色。

COCHINEAL RED (胭脂蟲紅)
0,90,40,20 JIS
10RP 4/12 帶鮮豔紫的紅

用採集自胭脂蟲(Cochinel)
的色素染成的顏色。

SCARLET (猩紅色)
0,80,75,0 JIS
7R 5/14 帶鮮豔黃的紅色

「SCARLET」英文的原意為
「艷紅色」、「猩紅色」,日本
用來表示茜草染成的紅色,
或是用胭脂蟲染成的紅色。

臙脂 (胭脂色)
0,80,50,30 JIS JP
4R 4/11 強烈的紅色

臙脂(胭脂)原本專指化妝品
中的紅色脂粉或顏料名稱,
現在是表示用胭脂蟲的色素
染成的顏色。

紅緋 (橘紅花染色)
0,90,85,0 JIS JP
6.8R 5.5/14 帶鮮豔黃的紅色

日文的「紅」是指帶紫的紅、
「緋」是指帶黃的紅。「緋紅」
是用紅花和黃色染料(使用
梔子／黃蘗／鬱金等)交叉
染色而成的顏色。

葡萄色 (山葡萄色)
70,80,45,0 JP

如同木本植物蝦蔓(山葡萄)
果實的暗灰紫色。

深緋／黑緋
25,100,80,0 JP

先用茜草染紅底色之後,再
用紫草套染,因此呈現出帶
暗紫色的灰紅色。是黑色調
明顯的紅色。

海老茶 (蝦棕色)
0,60,50,60 JIS JP
8R 3/4.5 帶暗黃的紅色

「海老」日文意思是龍蝦,而
【海老色】是伊勢龍蝦的顏色,
【海老茶】則是帶【茶色】調的
顏色。明治中後期曾經成為
女學生的袴褲顏色而流行。

猩猩緋
5,95,75,0 JP

日文的「猩猩」是指近似猿猴
的神話動物,傳說擁有最紅
的血色。【猩猩緋】是指如同
猩猩的血一樣帶有鮮黃色調
的紅,用胭脂蟲(Kermes)
的色素可以染出這種顏色。

紅海老茶 (紅蝦棕色)
0,80,65,45 JIS JP
7.5R 3/5 帶暗黃的紅色

這個顏色是指帶【紅色】調的
【海老茶】色。

紅梅色

0,50,25,0 **JIS** **JP**
2.5R 6.5/7.5 柔和的紅色

如同薔薇科李屬的木本植物
梅花（紅梅）般的顏色。會在
早春時綻放。

櫻色 (櫻花色)

0,7,3,0 **JIS** **JP**
10RP 9/2.5 帶極淡紫色的紅色

如同薔薇科李屬的木本植物
櫻花般的顏色。

灰櫻

10,25,20,0 **JP**

這是帶【灰色】調的【櫻色】。當
這個顏色明度降低時，會變成
【櫻鼠】（第 168 頁）。

牡丹色 (牡丹花色)

5,80,0,0 **JIS** **JP**
3RP 5/14 鮮豔的紅紫色

牡丹是牡丹科牡丹屬的木本
植物，牡丹的花有白、紅、
粉紅等色，這個顏色是紅紫
色系牡丹的顏色。

躑躅色 (杜鵑花色)

0,80,5,0 **JIS** **JP**
7RP 5/13 帶鮮豔紫色的紅色

如同杜鵑花科杜鵑花屬木本
植物杜鵑花的顏色。初夏時
會開紅、白、粉紅色的花，
此色是指高彩度的紅紫色。

POPPY RED
(罌粟紅色)

0,85,60,0 **JIS**
4R 5/14 鮮豔的紅色

如同罌粟科罌粟屬草本植物
罌粟花般的紅色。

ROSE (玫瑰色)

0,90,45,0 **JIS**
1R 5/14 鮮豔的紅色

如同薔薇科薔薇屬木本植物
玫瑰般的顏色。「ROSE」英文
就是「玫瑰」的意思。此顏色
和【薔薇色】幾乎相同。

薔薇色 (玫瑰色)

0,80,40,0 **JIS** **JP**
1R 5/13 鮮豔的紅色

如同紅色系玫瑰般的顏色。
日文中的「薔薇色」這個詞，
也可以用來比喻幸福。

ROSE RED
(玫瑰紅色)

0,80,20,0 **JIS**
7.5RP 5/12 帶鮮豔紫色的紅色

這是如同深粉紅色系玫瑰般
的顏色。

ROSE PINK
(玫瑰粉色)

0,50,25,0 **JIS**
10RP 7/8 帶亮紫色的紅色

這是如同淡粉紅色系玫瑰般
的顏色。

OLD ROSE
(古典玫瑰粉)

0,50,25,15 **JIS**
1R 6/6.5 柔和的紅色

黯淡的【薔薇色】。日本大正
時代（西元 1912 － 1926 年）
初期的流行色，也有人稱為
【長春色】。

長春色

10,55,35,0 **JP**

帶黯淡紫色的紅色。「長春」
花名有「常春」的涵義。色名
是取自於中國原產、四季開
花的薔薇科植物「月季花」，
此植物四季都會開花，因此
又名「長春花」。

ROSE GREY
(玫瑰灰色)

0,10,20,50 JIS
2.5R 5.5/1 帶紅色的灰色

帶紅色調的灰色。「ROSE」是指紅色系玫瑰花的顏色。

桃色 (桃花色)

0,55,25,0 JIS JP
2.5R 6.5/8 鮮豔的紅色

如同薔薇科李屬的木本植物桃花的顏色。3～4月綻放。

PINK (粉紅色)

0,40,25,0 JIS
2.5R 7/7 柔和的紅色

如同石竹科石竹屬草本植物「撫子花」(此花又名「石竹」) 的顏色。英文「PINK」的原意就是石竹、粉紅色的意思。

PEACH (蜜桃色)

0,20,30,0 JIS
3YR 8/3.5 帶亮灰色的黃紅色

如同薔薇科李屬的木本植物桃子果肉般的顏色。

石竹色

0,55,15,0 JP

石竹是石竹科石竹屬的草本植物，石竹的另一個名稱是源自中國的「唐撫子」。

CHERRY PINK
(櫻桃粉色)

0,70,5,0 JIS
6RP 5.5/11.5 鮮豔的紫色

如同櫻桃般的顏色。櫻桃是薔薇科李屬的木本植物，也是山櫻類植物的果實。

撫子色

0,40,5,0 JP

如同石竹科石竹屬草本植物撫子花的亮粉紅色。此顏色是指日本的「河原撫子」，即石竹科石竹屬的瞿麥花，也是日本的秋之七草※之一。

莓色

25,100,55,0 JP

如同薔薇科草莓屬草本植物草莓的果實般，是指帶點紫的紅色。

秋櫻色

0,60,15,0 JP

「秋櫻」就是菊科波斯菊屬的草本植物「大波斯菊」別名，【秋櫻色】就是如同大波斯菊的亮紅紫色。大波斯菊會在秋天綻放出白、粉紅、紅紫等多種顏色的花。

STRAWBERRY
(草莓色)

0,90,40,10 JIS
1R 4/14 鮮豔的紅色

如同草莓果實般的顏色。

萩色

0,80,0,5 JP

如同蝶形花科胡枝子屬木本植物胡枝子花 (日本稱之為「萩」) 的鮮豔紅紫色。荻花會在初秋綻放，這也是日本的秋之七草※之一。

TOMATO RED
(番茄紅色)

0,80,65,0 JIS
5R 5/14 鮮豔的紅色

如同茄科茄屬草本植物番茄果實的顏色。番茄是在江戶時代 (西元 1603 － 1867 年) 進入日本的植物。

※ 編註：日本的「秋之七草」是出自日本文學《萬葉集》中的《秋之七草歌》，包含 7 種秋天的花草：萩 (胡枝子)、尾花 (芒草花)、葛花 (葛花)、撫子 (瞿麥花)、女郎花 (黃花龍芽草)、藤袴花 (蘭草)、朝顏 (牽牛花，也有一說是桔梗) 等。

蘇芳 (蘇木染色)

0,75,50,45 JIS JP
4R 4/7 暗紅色

此色來自生長於印度或緬甸等國的豆科雲實屬木本植物「蘇木」,使用灰汁媒染染成的顏色。目前在日本正倉院的皇室珍藏品中也可看到。

小豆色 (紅豆色)

0,60,45,45 JIS JP
8R 4.5/4.5 帶暗黃的紅色

如同豆科豇豆屬的草本植物紅豆般的顏色 (日本將紅豆稱為「小豆」)。

紅葉色

10,95,100,10 JP

如同秋天轉紅的落葉樹葉的顏色。日本人所稱的「紅葉」具體來說,通常是指無患子科楓屬的植物 (楓樹)。

WINE RED
(酒紅色)

0,80,35,50 JIS
10RP 3/9 帶深紫的紅色

如同紅酒般的顏色。紅酒是把葡萄汁和果皮一起發酵而成的釀造酒。

BORDEAUX
(波爾多色)

0,70,50,75 JIS
2.5R 2.5/3 非常暗的紅色

波爾多是法國西南部加龍河下游的河港都市,這個顏色是指如同波爾多生產的紅酒般的顏色。

BURGUNDY
(勃艮第酒紅)

0,70,35,80 JIS
10RP 2/2.5 帶深暗紫色的紅色

如同法國東南部勃艮地生產的紅酒的顏色。

珊瑚色 (珊瑚紅色)

0,45,30,0 JIS JP
2.5R 7/11 亮紅色

這是如同珊瑚蟲綱珊瑚科的動物「紅珊瑚」中軸骨的顏色。珊瑚除了可加工成飾品,還可以碾碎做成顏料。

CORAL RED
(珊瑚紅色)

0,40,30,0 JIS
2.5R 7/11 亮紅色

如同紅珊瑚般的顏色。「CORAL」是「珊瑚」的意思。

SHELL PINK
(貝殼粉色)

0,15,15,0 JIS
10R 8.5/3.5 非常淡的黃紅色

如同雙殼綱櫻蛤科的雙殼貝櫻蛤貝殼的顏色。「SHELL」就是「貝殼」的意思。

SALMON PINK
(鮭魚粉色)

0,40,40,0 JIS
8R 7.5/7.5 帶柔和的黃的紅色

如同鮭魚魚肉的顏色。

煉瓦色 (磚頭色)

0,70,70,30 JIS JP
10R 4/7 暗黃紅色

如同磚頭般的紅色。日文的「煉瓦」是磚塊的古稱,是指在黏土裡混入砂或灰石等,注入型模中燒製固定而成的建築材料。

TERRACOTTA
(赤陶色)

0,55,50,30 JIS
7.5R 4.5/8 帶暗黃的紅色

如同素燒 (未上釉的陶土) 的製品顏色。「TERRACOTTA」是義大利文,意思是「燒過的土」。

肌色 (肌膚色)

0,15,25,0 **JIS** **JP**
5YR 8/5 淡黃紅

如同日本人肌膚般的顏色。

宍色

0,20,35,0 **JP**

如同日本人的肌膚般帶亮黃的灰紅色。也稱為【肉色】、【人色】。「宍」是指「肉」或是供食用的獸肉。

NAIL PINK
(指甲粉色)

0,15,20,0 **JIS**
10R 8/4 淡黃紅

如同人類指甲般的顏色。「NAIL」的意思就是「指甲」。

ROUGE SANG
(血紅色)

30,100,100,10 **FR**

如同血液般的顏色，帶深黃的紅色。「SANG」是法文，意思就是「血液」。

BABY PINK
(嬰兒粉色)

0,12,12,0 **JIS**
4R 8.5/4 淡紅

嬰幼兒服飾常用的粉紅色系的顏色。

䲹色 (朱鷺色)

0,40,10,0 **JIS** **JP**
7RP 7.5/8 帶亮紫的紅色

如同朱鷺展開翅膀時露出的風切羽或尾羽的顏色。朱鷺被日本指定為國家特別天然紀念物，漢字寫作「䲹」，此色也稱為【䲹羽色】。

樺色 (樺皮色)

0,70,70,20 **JIS** **JP**
10R 4.5/11 強烈的黃紅色

「樺」並不是指白樺樹，而是樺櫻（山櫻的一種），【樺色】即山櫻樹皮的顏色。此色也近似草本植物「香蒲」的穗狀花序，因此也寫作【蒲色】。

紅樺色 (紅樺皮色)

0,70,55,30 **JIS** **JP**
6R 4/8.5 帶暗黃的紅色

帶【紅色】的【樺色】。此色也稱為【紅柑子】或【紅鬱金】。

錆色 (鐵鏽色)

0,60,55,70 **JIS** **JP**
10R 3/3.5 帶暗灰的黃紅色

如同鐵鏽般的顏色。鐵鏽也就是氧化鐵，自古就有用作顏料。

赤錆色 (紅鐵鏽色)

0,75,75,55 **JIS** **JP**
9R 3.5/8.5 暗黃紅色

鐵鏽中帶強烈紅色的顏色。

CHINESE RED
(中國紅)

0,65,75,0 **JIS**
10R 6/15 鮮豔的黃紅色

作為天然紅色顏料的硫化汞礦物「辰砂」的顏色。在中國是廣受喜愛的顏色。

SIGNAL RED
(號誌紅色)

0,90,65,0 **JIS**
4R 4.5/14 帶暗黃的紅色

交通號誌中用來表示「停止」的顏色。誘目性高的紅色，是常用於警告危險的顏色。

MAGENTA (洋紅色)

0,100,0,0 JIS
5RP 5/14 鮮豔的紫色

使用 1858 年發明的合成染料「品紅」(Fuchsine) 所染成的顏色。是色料三原色之一，也是 4 色印刷 (CMYK) 使用的油墨之一。

RUBY RED
(寶石紅色)

0,90,40,15 JIS
10RP 4/14 鮮豔紫的紅色

如同紅寶石般的顏色。紅寶石是剛玉 (corundum) 的變種，「Ruby」這個名字源自於拉丁語「Ruber」，意思就是「紅色」。

CARDINAL
(樞機紅)

40,100,0,0

天主教樞機禮袍的顏色，是帶鮮豔紫色調的紅色。「CARDINAL」這個字的意思就是「樞機」。

滅赤

45,60,50,0 JP

紅色較弱，帶灰的紅色。日文中的「滅」帶有「消除顏色調性」的意思，加上「滅」字時就表示是該色相中色調比較不明顯的顏色。類似的色名也有【滅紫】(第 147 頁) 這個顏色。

 紅色的色料　用來提煉紅色的色料，有礦物 (硫化汞、氧化鐵、氧化鉛等)、植物 (茜草、蘇木、紅花等)、昆蟲 (胭脂蟲等)。其中特別昂貴的色料是硫化汞和紅花。來自礦物的顏色，通常會用粒子的大小來改變發色，粗粒的較濃艷，細粒的則偏白。藍銅礦的群青 (深藍)→紺青 (藍)→白群 (水藍) 的變化 (第 133 頁)，便是基於上述現象。染料中有「直接染料 (單色性染料)」和「媒染染料 (多色性染料)」，前者可染出和抽取液幾乎相同的顏色，後者則會隨媒染劑改變顏色。鋁媒染 (木灰／明礬) 的顏色較鮮艷，鐵媒染 (鐵漿＝黑齒鐵／含鐵成分的泥) 的顏色較深。

(介殼蟲)
胭脂蟲 (Cochineal)
絳介殼蟲 (Kermes)
紫膠蟲 (Lac)
動物染料

左列全部都是屬於「介殼蟲」總科的昆蟲，從介殼蟲的雌蟲身上可採取紅色染料。介殼蟲的名稱隨分布地區而異，有「Cochineal」(源自中南美／波蘭)、「Kermes」(源自地中海沿岸)、「Lac」(源自亞洲) 等。介殼蟲的名稱會影響顏色的命名，例如【緋紅 (CRIMSON)】、【胭脂紅 (CARMINE)】等色名，都是源自於介殼蟲。

在日本，介殼蟲也稱為「胭脂蟲 (臙脂蟲)」、「紫礦」。不過最初的【臙脂】色名並非用介殼蟲染成的紅色 (請參照右頁的「紅花」)。以前會把紅色色素染進木棉的棉花，以此形式輸入日本，稱為「臙脂棉」。後來就以「臙脂／胭脂」表示介殼蟲染的紅色。

從介殼蟲身上可採取出紅色色素 Cochineal，經常被用做染料或顏料。

(茜草)
植物染料

茜草，是茜草科茜草屬的草本植物。日本稱為「赤根」，意指根部含有紅色色素，自古即用作染料。主要的色素是茜素和紅紫素，不同的茜草種類成分會有差異。茜草染料屬於媒染染料，用鋁媒染可以染出紅色，用鐵媒染可以染出紫色。

茜草中的西洋茜富含茜素，分布在地中海沿岸和西亞地區。1869 年，德國知名的化學公司 BASF 的化學家格雷貝 (Carl Graebe) 和李伯曼 (Carl Liebermann) 研發出合成茜素並予以實用化，讓天然的茜染市場受到極大衝擊。

印度茜草同時含有茜素和紅紫素，可染出鮮豔的紅色。印度知名的繪染布「更紗」便是用此染料染成。

日本茜草只含有紅紫素，染出的顏色比印度茜草還黃。因此用日本茜草染料染成的顏色都是偏黃的紅色，稱為「緋」、「絳」(太陽升起的顏色、火焰的顏色)。用日本茜草染色，不僅較為費時而且難度比較高，因此自中世紀以後已經遭到廢止了。目前紅色的植物染原料主要是利用紅花或蘇木等。

蘇木 植物染料	蘇木是豆科雲實屬的木本植物，生長在印度和緬甸等地。樹皮和芯材含有紅色的色素蘇木素。因為日本沒有蘇木，所以在飛鳥時代（西元 592 － 710 年）曾靠進口輸入日本。蘇木是媒染染料，用鋁媒染會變紅，用鐵媒染會變紫。在江戶時代，原本流行用紫根染染出的【本紫】（又稱【江戶紫】，請參考第 147 頁），因製作耗時且昂貴而遭到禁用，改以蘇木染的紫色代替，稱為【似紫】（請參考第 147 頁）。

紅花是菊科紅花屬的草本植物。據說原生於衣索比亞至埃及一帶，透過地中海和絲路傳到世界各地。紅花的產地是位於中國祁連的焉支山，被西漢武帝從匈奴國奪取，當時匈奴人曾流傳悲歌「失我焉支山，使我婦女無顏色」。現在將使用胭脂蟲色素染成的顏色稱為【胭脂】，就是源自「焉支」，原本是與紅花相關的色名。

據傳紅花是在西元 5 世紀左右傳入日本，花瓣含有色素，因為是從末端（花或莖的末端）摘取，因此也稱為「末摘花」。

紅花染料在日本自古稱為「吳藍」，日本古代的「藍」並不是單指藍色的染料，而是泛指所有染料，「吳藍」是「從吳國取得的染料」的意思。後來才改用【紅】這個色名。

紅花含有紅（紅花色素，Carthamin）和黃（紅花黃色素，Safflower Yellow）這兩種色素，將紅花摘取後瀝乾水分，即可分離出易溶於水的黃色色素，而剩下的紅色色素則成為染料。因為是直接染料，因此可染出和抽出液幾乎相同的顏色。若把沉澱成泥狀的部分聚集起來，可用於口紅或顏料。這些沉澱物稱為「艷紅」。

（左欄：紅花　植物染料、顏料）

朱砂 辰砂 真朱 銀朱 無機顏料	左列全都是以硫化汞（HgS）為主要成分的紅色顏料或其原料。硫化汞礦物辰砂，是因為中國辰州（今湖南沅陵等地）生產的品質極高，因而得名。日本自繩文時代（西元前 12000 年－西元前 300 年）就有發掘記錄。硫化汞礦物又分天然與人工，「朱砂」是把辰砂直接搗碎而成的顏料，在《萬葉集》中稱之為「真朱」。因為是非常昂貴的顏料，古代會用來宣示財富或是彰顯高貴的身分。 之後才出現製造人工硫化汞的技術，就將人工製造的稱為「銀朱」或「Vermilion」。

鉛丹 無機顏料	鉛丹是以四氧化三鉛（Pb_3O_4）為主要成分的紅色顏料。也稱為「赤鉛」或「Minium」。由於是橙紅色加上具有防鏽與防腐的效果，因此經常用於神社佛閣的塗裝。「丹」這個字有「紅」或「土」的意思，例如「丹頂鶴」就是「頭頂為紅色的鶴」、「青丹」則是「青土」。此外，「丹」也可以表示辰砂等硫化汞的顏色。 與鉛相關的顏料，有白色的鉛白（第 174 頁）、黃色的密陀僧（第 107 頁）等。

雞冠石 [雄黃] 無機顏料	雞冠石是硫化砷礦物。主要成分是四硫化四砷（As_4S_4），因此呈現橙紅色。也稱為「雄黃」（Realgar），這個名稱是源自於阿拉伯語的「Rahjalghar」（礦脈中的粉末）。

左列全都是藉由土壤中的氧化鐵來發色的紅色系顏料或是相關材料，主要成分是三氧化二鐵（Fe_2O_3）。「紅土」是總稱，泛指含有氧化鐵而呈現紅色的土壤。

赤鐵礦的英文名稱「Hematite」，是源自於希臘語的「血」。赤鐵礦塊狀時呈黑色，磨成粉狀後則會變成紅色。根據粒子的大小，色相會呈現紅紫色到橙色的變化。針鐵礦（第 107 頁）加熱後會變成赤鐵礦，因此含有針鐵礦的黃土（自然界中很多）可以用來製作紅色顏料。

【弁柄】是顏料名也是色名，取自孟加拉（Bangladesh）的日文讀音，由於孟加拉盛產品質優良的紅土，出口到世界各地。因此就把產地名字當作顏料名稱。【弁柄】也寫成【紅柄】或【紅殼】，經常用於塗裝建築物的柱子或格子門窗。

「赭」是「紅土」的意思。文字本身是指「紅色的東西」，也具有「敬神之物」的意思。【代赭】是顏料名也是色名，源自中國代州產的優質紅土「代州赭」，這是最高等級。

紅赭石則是從赭土（氧化鐵＋黏土＋砂）去除砂（石英）之後取得的紅色顏料。

（左欄：弁柄　赭　紅赭石　赤鐵礦　無機顏料）

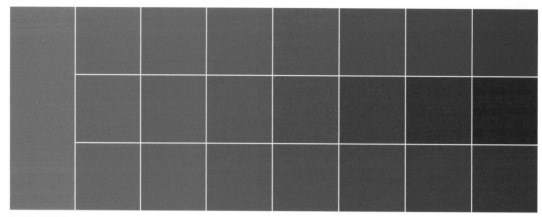

0,100,100,0

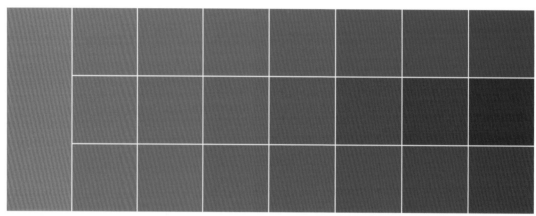

0,95,100,0

0,90,100,0

0,100,80,0

0,100,60,0

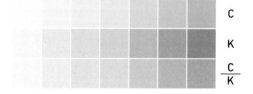

C

K

$\dfrac{C}{K}$

混合洋紅（M）與黃（Y）可製作出紅色，但是會顯得過於鮮豔。如果增加 C 值或 K 值，或是兩個值都加，則可替紅色加入些許深度。只增加 C 值會稍微降低彩度，反而會給人紅色變淺的感覺。只增加 K 值，可不降低彩度地添加深度，因此可考慮同時使用 K 值。

		5	10	15	20	30	40	50
	0	5	10	15	20	30	40	50
		$\dfrac{3}{3}$	$\dfrac{5}{5}$	$\dfrac{8}{8}$	$\dfrac{10}{10}$	$\dfrac{15}{15}$	$\dfrac{20}{20}$	$\dfrac{25}{25}$

BASE COLOR + ADD COLOR → RESULT

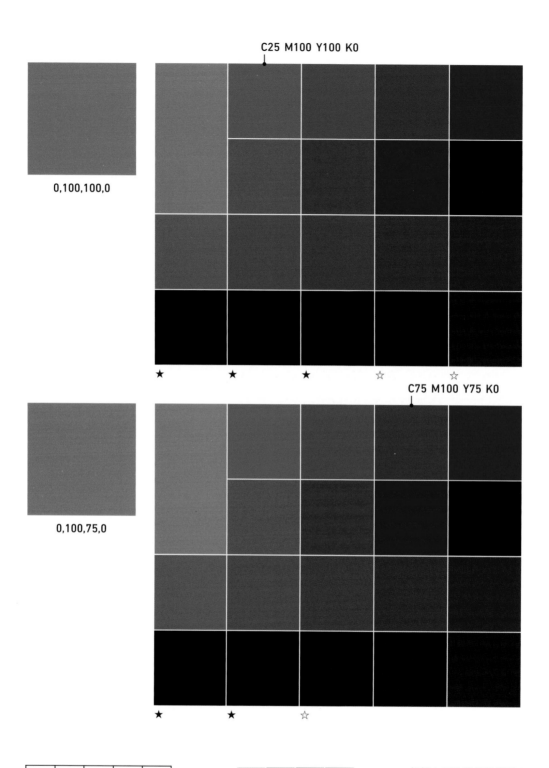

C25 M100 Y100 K0

0,100,100,0

★ ★ ★ ☆ ☆

C75 M100 Y75 K0

0,100,75,0

★ ★ ☆

0	25	50	75	100
	25	50	75	100
$\frac{10}{10}$	$\frac{20}{20}$	$\frac{30}{30}$	$\frac{40}{40}$	$\frac{50}{50}$
$\frac{100}{100}$	$\frac{90}{90}$	$\frac{80}{80}$	$\frac{70}{70}$	$\frac{60}{60}$

C
K
C
K
C
K

標記★是油墨總量超過 350% 的顏色，印刷過程中，可能會發生油墨過重而導致油墨不易乾的風險。

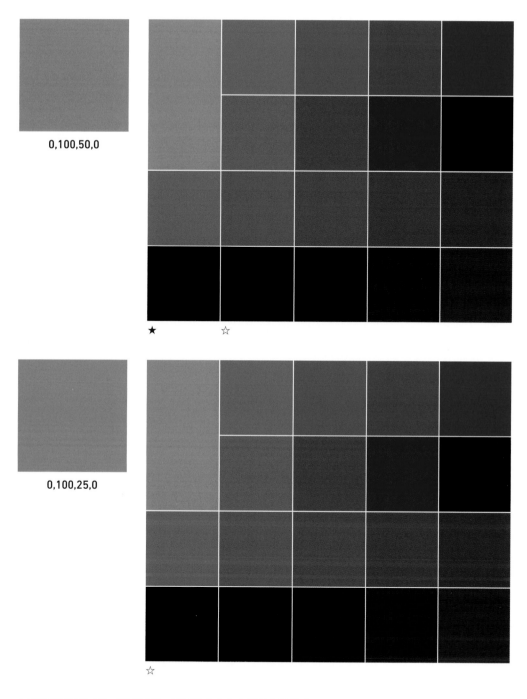

0,100,50,0

0,100,25,0

上例是在使用青（C）／洋紅（M）／黃（Y）之中的 2 個原色所構成
的顏色中，增加第3個原色的例子。替 M 值和 Y 值構成的 M=100
或 M ≧ Y 的紅色增加 C 值，原顏色的 Y 值若高，會呈現從棕色
趨近於帶綠的藍色，Y 值低則會呈現從紫色趨近於帶紅的藍色。

BASE COLOR ADD COLOR RESULT

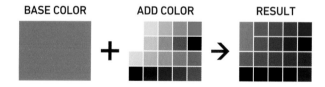

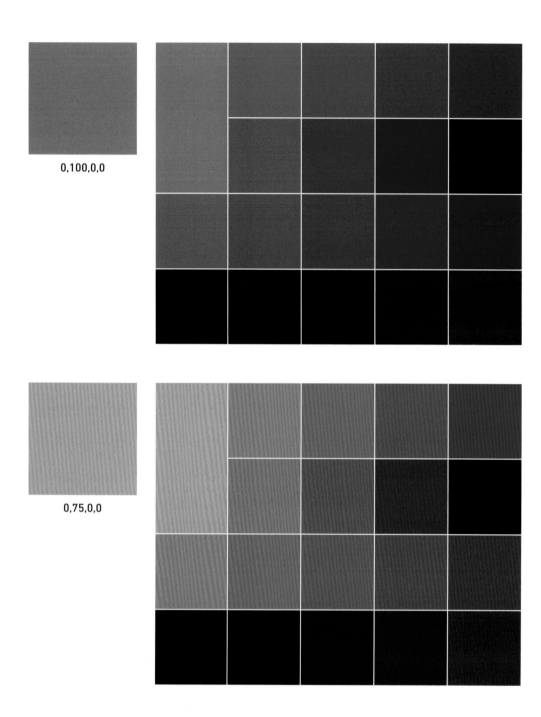

0,100,0,0

0,75,0,0

0	25	50	75	100		C
	25	50	75	100		K
$\frac{10}{10}$	$\frac{20}{20}$	$\frac{30}{30}$	$\frac{40}{40}$	$\frac{50}{50}$		$\frac{C}{K}$
$\frac{100}{100}$	$\frac{90}{90}$	$\frac{80}{80}$	$\frac{70}{70}$	$\frac{60}{60}$		$\frac{C}{K}$

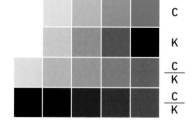

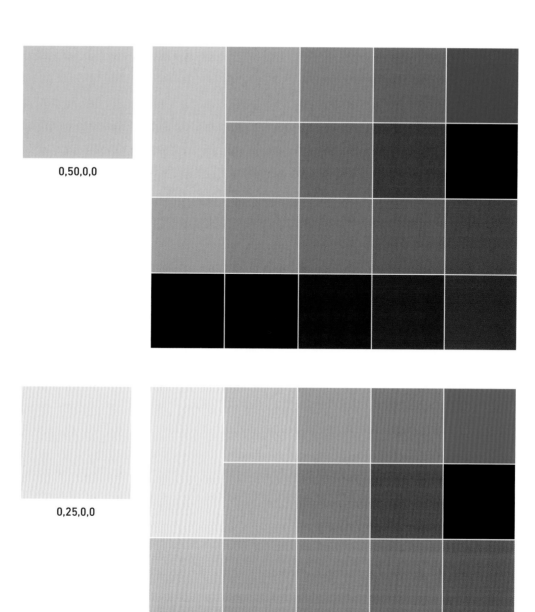

0,50,0,0

0,25,0,0

上例是替只用 M 值構成的粉紅色增加 C 值。原本顏色的 M 值高時會從紅紫色趨近於帶紅的藍色，M 值低時則會從藍紫色趨近於藍色。洋紅原本就包含藍色，因此若原本顏色的 M 值高，只要增加 K 值就會呈現藍色調。

BASE COLOR　　　ADD COLOR　　　　　RESULT

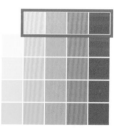

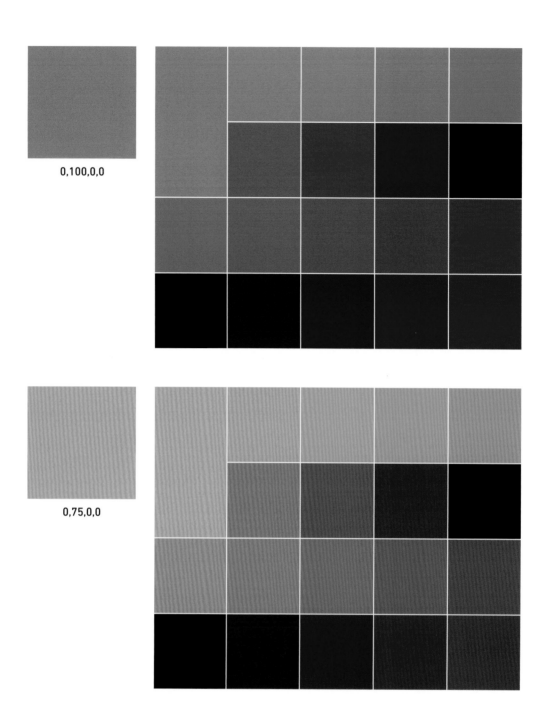

0,100,0,0

0,75,0,0

0	25	50	75	100
	25	50	75	100
10/10	20/20	30/30	40/40	50/50
100/100	90/90	80/80	70/70	60/60

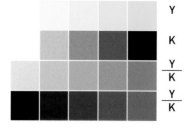

Y

K

Y/K

Y/K

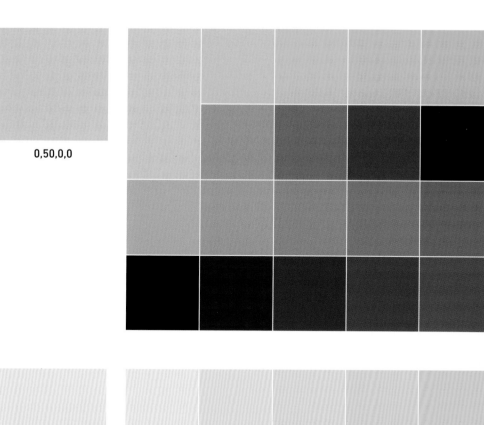

0,50,0,0

0,25,0,0

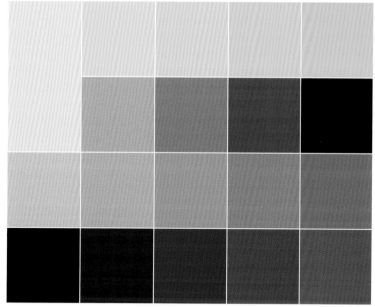

上例是替只用 M 值構成的粉紅色增加 Y 值。原本顏色為 M=100 時會更接近紅色，M 值低於 100 變成 M ＜ Y 時，會接近橙色或黃色。如果 M 值與 Y 值都低（顏色淡），些許的數值即會對粉紅的紅色調和黃色調造成影響。這種情況的例子，請參照第 92 頁。

BASE COLOR　　ADD COLOR　　RESULT

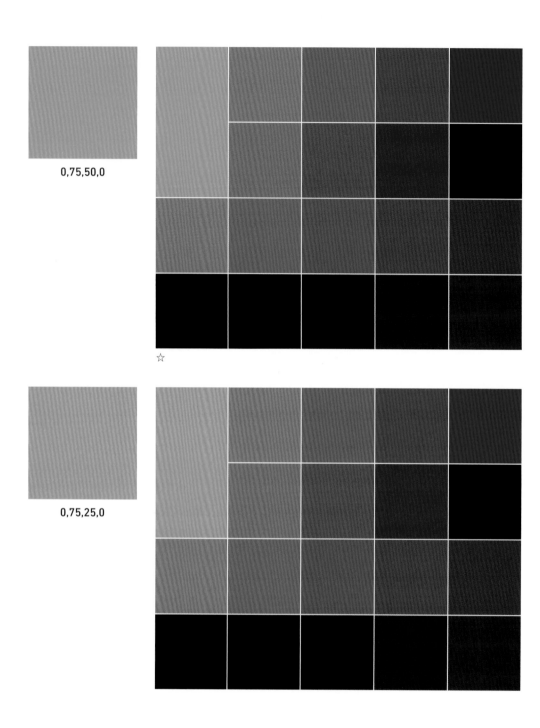

0,75,50,0

0,75,25,0

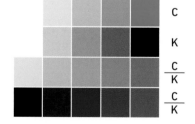

0	25	50	75	100
	25	50	75	100
10	20	30	40	50
10	20	30	40	50
100	90	80	70	60
100	90	80	70	60

C

K

C̲
K

C̲
K

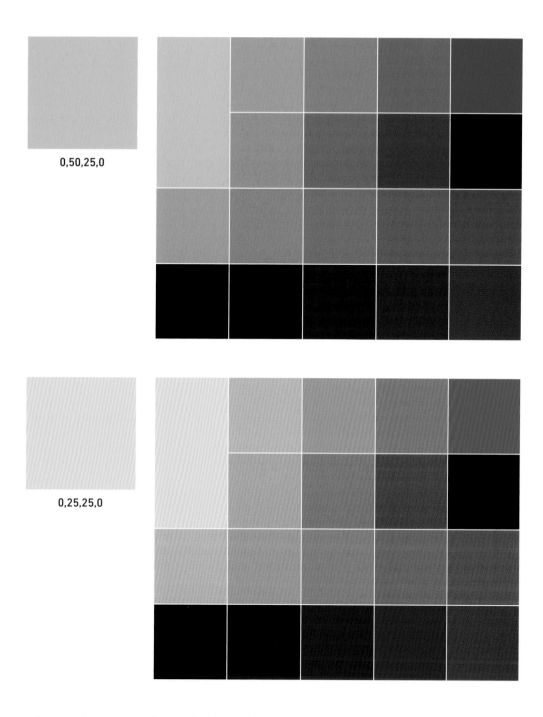

0,50,25,0

0,25,25,0

上例是替用 M 值和 Y 值構成的 M ≧ Y 的橙色或粉紅色增加 C 值。
若原本顏色的 Y 值高，會從紫色趨近於藍色；M=Y 則會直接趨近
於藍色，且全部都會變黯淡。

BASE COLOR ADD COLOR RESULT

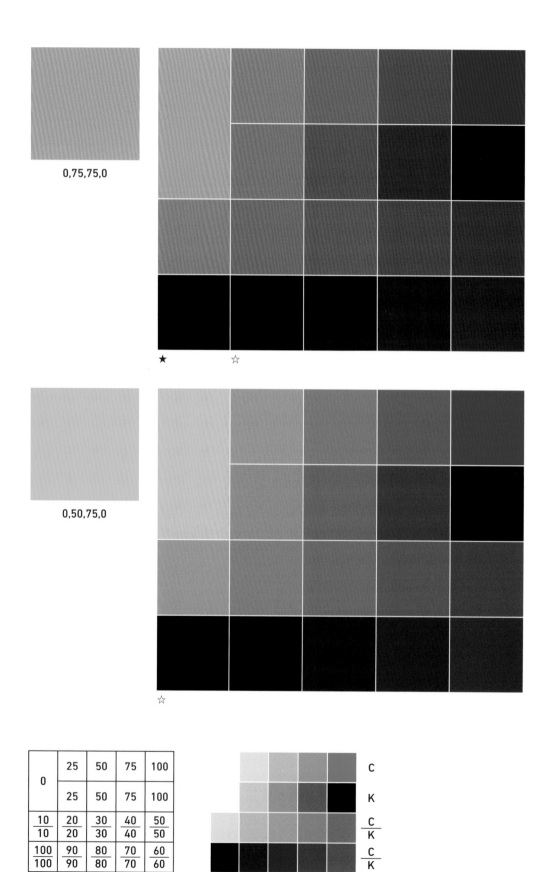

0,75,75,0

★ ☆

0,50,75,0

☆

0	25	50	75	100
	25	50	75	100
$\frac{10}{10}$	$\frac{20}{20}$	$\frac{30}{30}$	$\frac{40}{40}$	$\frac{50}{50}$
$\frac{100}{100}$	$\frac{90}{90}$	$\frac{80}{80}$	$\frac{70}{70}$	$\frac{60}{60}$

C

K

$\frac{C}{K}$

$\frac{C}{K}$

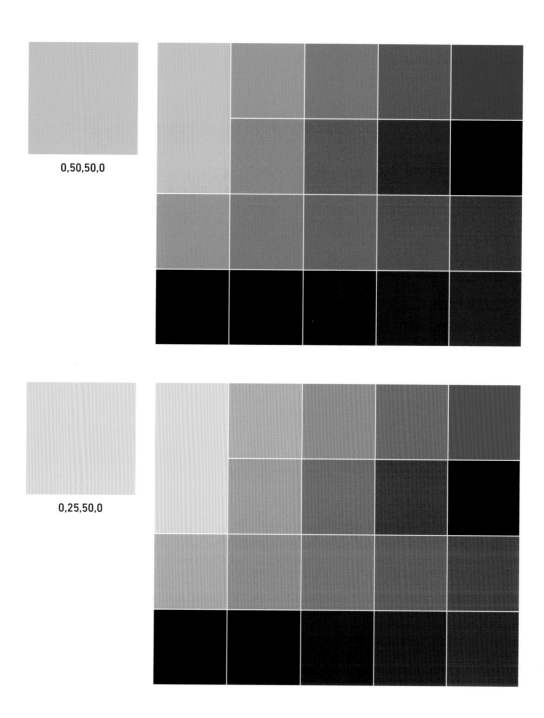

0,50,50,0

0,25,50,0

上例是替 M 值和 Y 值構成的 M ≦ Y 的橙色增加 C 值。會從棕色
趨近於綠色，且全部都會變黯淡。

BASE COLOR ADD COLOR RESULT

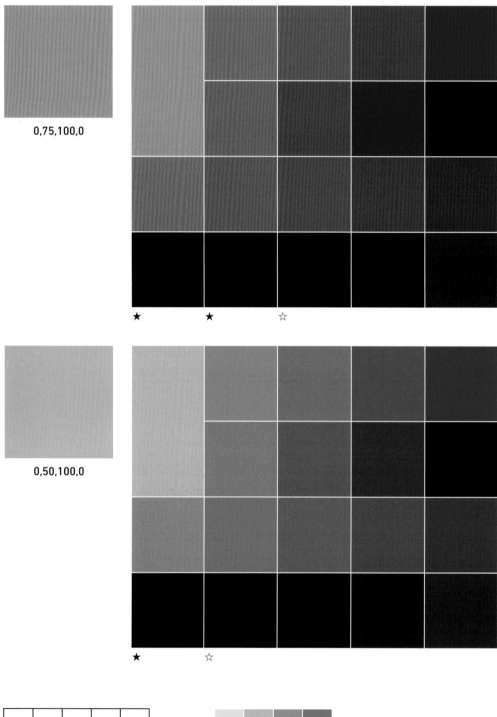

0,75,100,0

0,50,100,0

0	25	50	75	100		C
	25	50	75	100		K
10/10	20/20	30/30	40/40	50/50		C/K
100/100	90/90	80/80	70/70	60/60		C/K

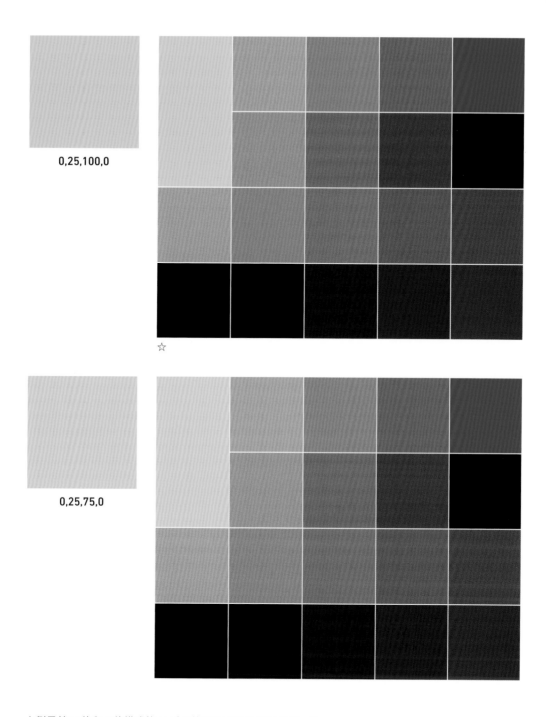

0,25,100,0

0,25,75,0

上例是替 M 值和 Y 值構成的 M ≦ Y 的橙色或黃色增加 C 值，會
從棕色趨近於綠色。只有 (0,25,75,0) 會變黯淡。

BASE COLOR　　ADD COLOR　　RESULT

M 和 Y 的極小值的調和。橫軸的 M 值從 2%～30% 變化，縱軸的 Y 值從 0%～20% 變化。

C 和 M 的極小值的調和。橫軸的 M 值從 2%～30% 變化，縱軸的 C 值從 0%～10% 變化。

C

16 18 20 22 24 26 28 30

10
9
8
7
6
5
4
3
2
1
0

16 18 20 22 24 26 28 30

→ M

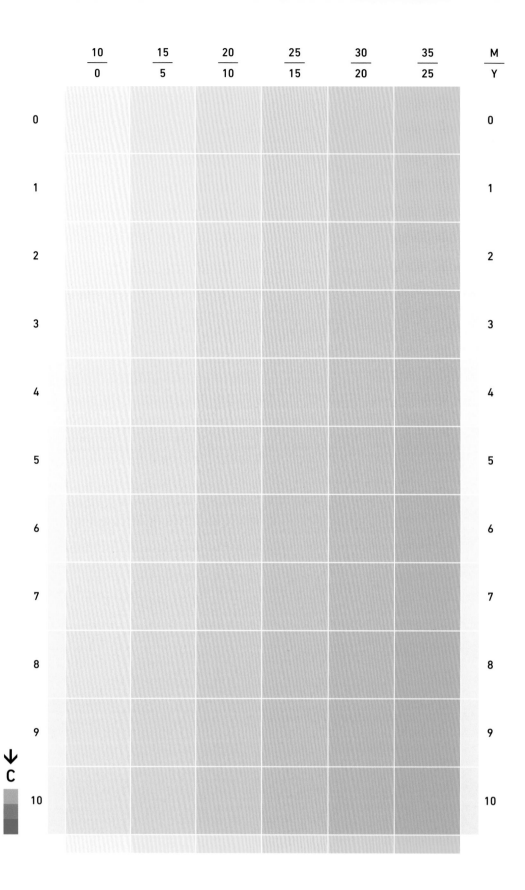

用 M 和 Y 的調和製作出帶淡紅色的橙色，再與 C 值 0%～10% 相乘。與 C 相乘後，可見顏色變得黯淡混濁。

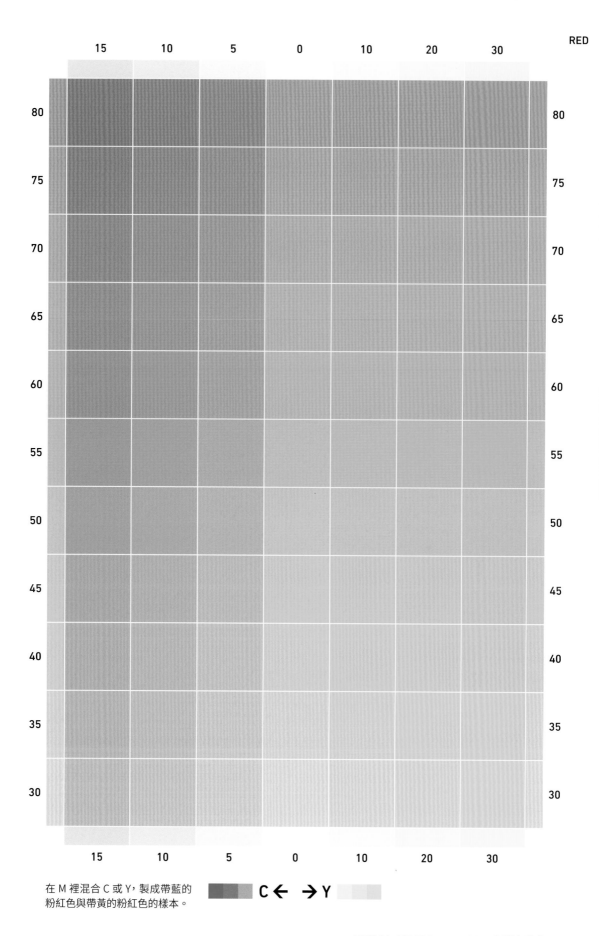

RED

在 M 裡混合 C 或 Y，製成帶藍的
粉紅色與帶黃的粉紅色的樣本。

C ← → Y

0,50,100,0

ORANGE

名　　　　　称：橘／橙／黄紅／ORANGE
波　　　　　長：578-640nm
心 理 的 影 響：暖色
JIS 安 全 色：注意警告／明示／航空、船舶

ORANGE
0,60,100,0 JIS

橙色
0,60,100,0 JIS

ORANGE
0,55,100,0 FR

ORANGE (橙色)
0,60,100,0 JIS
5YR 6.5/13 鮮豔的黃紅色

「ORANGE」英文是「橘色」、「柳橙（果實）」的意思。此色相當於曼賽爾表色系中的「YR（Yellow Red）」。

蜜柑色
0,55,100,0 JIS JP
6YR 6.5/13 鮮豔的黃紅色

如同芸香科柑橘屬木本植物蜜柑果實般的顏色。

橙色
0,60,100,0 JIS
5YR 6.5/13 鮮豔的黃紅色

如同芸香科柑橘屬木本植物柳橙果實般的顏色。此顏色相當於曼賽爾表色系中的「YR（Yellow Red）」。

柑子色 (土柑色)
0,40,75,0 JIS JP
5.5YR 7.5/9 柔和的黃紅色

如同芸香科柑橘屬木本植物日本土柑（コウジミカン）果實般的顏色。

赤橙 (紅苦橙色)
0,80,100,0 JIS
10R 5.5/14 鮮豔的黃紅色

帶紅的【橙色】。這是【黃橙】的對應色。

MANDARIN ORANGE (橘子色)
0,40,90,5 JIS
7YR 7/11.5 帶濃烈紅的黃色

如同芸香科柑橘屬木本植物橘子般的顏色。「MANDARIN」這個字在英文中也曾經成為「中國清朝官吏」的代稱。

黃赤 (黃紅色)
0,70,100,0 JIS
2.5YR 5.5/13 鮮豔的黃紅色

【黃赤】是曼賽爾表色系「YR（Yellow Red）」的直譯色名。基本色名。

CARROT ORANGE (胡蘿蔔橘色)
0,65,80,10 JIS
10R 5/11 濃烈的黃紅色

如同繖形科胡蘿蔔屬的草本植物胡蘿蔔根部的顏色。

GOLDEN YELLOW (金黃色)
0,35,70,0 JIS
7.5YR 7/10 帶濃烈紅的黃色

如黃金般閃耀的鮮豔黃色。

黃金色
10,45,100,0 JP

閃耀黃金般光芒的黃色。

ROUX (橘紅色)
0,60,100,0 FR

「ROUX」來自法文，意思是「紅毛」或「用小麥粉和奶油拌炒出來的麵糊（通常用於醬料基底）」。

金色
20,45,90,0 JIS

如同黃金這種金屬的顏色。黃金具有光澤，閃耀橘黃色的光芒，除了可用於飾品、貨幣、裝飾之外，也有資產方面的價值。

柿色 (柿子色)
0,70,75,0 JIS JP
10R 5.5/12 濃烈的黃紅色

如同柿樹科柿樹屬木本植物
柿子果實的顏色。

洗柿
0,50,80,0 JP

帶淡紅的黃紅色。「洗柿」的
意思就是「清洗之後變淡的
【柿色】」。

洒落柿
0,40,45,0 JP

淡黃紅色。【洒落柿】色是比
【洗柿】更淡的【柿色】。原本
的色名是【晒柿】,【洒落柿】
是模仿該色名而來的名稱。

柿澀色
30,60,70,0 JP

「柿澀」就是把澀柿未成熟的
果實榨汁之後發酵、熟成的
液體,可利用其內含的色素
單寧來染。【柿澀色】就是
如同塗佈柿澀之柿紙 (澀紙)
的顏色,帶黯淡黃的紅色。

APRICOT
(杏桃色)
0,35,50,0 JIS
6YR 7/6 柔和的黃紅色

如同薔薇科李屬的木本植物
杏桃果實的顏色。「APRICOT」
英文是「杏桃」的花或其果實
的意思。

杏色 (杏桃色)
0,35,55,0 JIS JP
6YR 7/6 柔和的黃紅色

如同薔薇科李屬的木本植物
杏桃果實般的顏色。

萱草色
0,45,100,0 JP

如同百合科萱草屬草本植物
萱草花的鮮豔黃紅色。染出
這種顏色需要使用到梔子、
黃蘗、紅花、蘇木等。

MARIGOLD
(金盞花橘)
0,50,95,0 JIS
6YR 7/6 柔和的黃紅色

如同菊科萬壽菊屬草本植物
金盞花般的顏色。

CAPUCINE
(火焰橘)
0,70,85,0 FR

如同金蓮花科金蓮花屬草本
植物金蓮花 (又名「旱金蓮」)
的鮮豔黃紅色。「CAPUCINE」
就是法文「金蓮花」的意思。

CHROME ORANGE
(鉻橙色)
0,70,100,0

以鉻酸鉛為主要成分的橙色
顏料的顏色。

雞冠石
0,60,80,5 JP

用硫化砷礦物雞冠石製成的
橙色顏料的顏色。

MASSICOT
(鉛黃色)
0,20,40,0

這是以一氧化鉛為主要成分
的黃橙色顏料的顏色。這種
顏色的別名是【密陀僧】、
【LITHARGE】。

上圖是用 M 與 Y 的調和製作橙色。縱軸的 M 值從 35%～85% 變化，橫軸的 Y 值從 40%～100% 變化。利用 Y 值製成的黃色中添加的 M 值的量，可改變橙色的偏紅程度。M 值 0%～40% 的變化，請參考**第 108 頁**。

→ Y

0,0,100,0

YELLOW

名　　　称：YELLOW／黃／JAUNE
波　　　長：573-578nm
原　　　色：Y（色料）
心 理 的 影 響：警戒色
J I S 安 全 色：注意警告／明示／注意
五 行 思 想：土

YELLOW
0,13,100,0 JIS

黃色
0,15,100,0 JIS

JAUNE
0,10,90,0 FR

YELLOW（黃色）

0,13,100,0 JIS
5Y 8.5/14 鮮豔的黃色

「YELLOW」英文是「黃色」的意思。色料三原色，4色印刷（CMYK）的印刷油墨之一。此色相當於曼賽爾表色系的「Y (Yellow)」。基本色名。

黃色

0,15,100,0 JIS
5Y 8/14 鮮豔的黃色

色料三原色之一，4色印刷（CMYK）使用的油墨之一。此色相當於曼賽爾表色系的「Y (Yellow)」。基本色名。

中黃（印刷黃色）

0,5,100,0 JIS
5Y 8.5/11 帶亮綠的黃色

印刷業界使用的色名。

JAUNE BRILLANT（亮黃色）

0,13,100,0 JIS FR
5Y 8.5/14 鮮豔的黃色

「JAUNE BRILLANT」是黃色顏料的名稱，法文意思為「閃亮的黃色」。

NAPLES YELLOW（那不勒斯黃）

0,20,70,0 JIS
2.5Y 8/7.5 濃烈的黃色

以銻酸鉛為主要成分的黃色顏料的顏色。「NAPLES」就是位於義大利南部的都市「那不勒斯」，又名「拿坡里」。

LEMON YELLOW（檸檬黃色）

0,0,80,0 JIS
8Y 8/12 帶鮮豔綠的黃色

如同芸香科柑橘屬木本植物檸檬果實般的顏色。

CHROME YELLOW（鉻黃色）

0,20,100,0 JIS
3Y 8/12 亮黃色

以鉻酸鉛為主要成分的黃色顏料的顏色。

CREAM YELLOW（鮮奶油黃色）

0,5,35,0 JIS
5Y 8.5/3.5 很淡的黃色

如同用蛋、牛奶、砂糖混合製成的卡士達奶油的顏色。

CREAM（奶油色）

0,13,40,0

如同生奶油的顏色。生奶油是從生乳中抽取的乳脂濃縮而成，可直接使用或經打發之後使用。

刈安色（青茅染色）

0,3,65,8 JIS JP
7Y 8.5/7 帶淡綠的黃色

使用禾本科芒屬的草本植物「刈安」（青茅）染成的顏色。自古即用作黃色染料。

黃蘗色（黃蘗染色）

3,0,70,0 JIS JP
9Y 8/8 亮黃綠色

用芸香科黃蘗屬的木本植物黃蘗樹的樹皮染成的顏色。

鬱金色（薑黃色）

0,30,90,0 JIS JP
2Y 7.5/12 濃烈的黃色

用薑科薑黃屬的草本植物「鬱金」的根莖染成的顏色。

栀子色

0,20,65,0 JP

用茜草科栀子屬的木本植物栀子果實染成的顏色，是帶淡紅色調的黃色。日本人把栀子花稱為無言花※，因此【栀子色】又稱為【不言色】。

深栀子

10,40,80,0 JP

以紅花與栀子交染而成，是帶淡紅的黃色。此色很容易與採用相同染色方法的禁色【黃丹】(第70頁)產生混淆，因此後來遭到禁用。

山吹色 (棣棠花色)

0,35,100,0 JIS JP
10YR 7.5/13 帶鮮豔紅的黃色

如同薔薇科棣棠屬木本植物棣棠花 (日文稱為「山吹」) 的顏色。

蒲公英色

0,15,100,0 JIS JP
5Y 8/14 鮮豔的黃色

如同菊科蒲公英屬草本植物蒲公英花的顏色。

向日葵色

0,25,100,0 JIS JP
2Y 8/14 鮮豔的黃色

如同菊科向日葵屬草本植物向日葵的顏色。

花葉色

0,20,100,0 JP

帶鮮豔紅的黃色。此色原本是以【黃色】的經線 (直線) 與【山吹色】的緯線 (橫線) 形成的織色 (以經線與緯線編織後呈現出的混色效果)。

菜花色

10,15,95,0 JP

如同十字花科薹苔屬的草本植物油菜花，是帶鮮豔綠的黃色。

菜種色／油色

20,30,80,0 JP

如同菜籽油般的顏色，是帶深綠色調的黃色。菜籽油是從油菜的種子提煉出的油，除了可以食用，還可以用作燈火的燃料。

女郎花

10,0,80,0 JP

女郎花是忍冬科敗醬屬草本植物「黃花龍芽草」的別名，這也是日本秋之七草之一 (請參考第73頁)。女郎花色是帶鮮豔綠的黃色。

黃水仙

0,15,65,0 JP

如同石蒜科水仙屬草本植物水仙花的顏色，呈淡黃色。

MIMOSA (銀荊色)

0,0,100,0 FR

「銀荊」是豆科相思樹屬植物的總稱，在初春時會結小巧渾圓的黃色花朵。此色就如銀荊花帶鮮豔綠的黃色。

RENONCULE (毛茛色)

0,15,100,0 FR

如同毛茛科毛茛屬草本植物毛茛的花，是鮮豔的黃色。「RENONCULE」就是法文中「毛茛」的意思。

※ 譯註：日文中的「栀子」與「口無し」的發音相同，都叫做「kuchi nashi」。由於栀子的果實成熟後不會開裂，所以被日本人稱為「口無し」，意思是沒有嘴巴 (無法開口／無言) 的花。

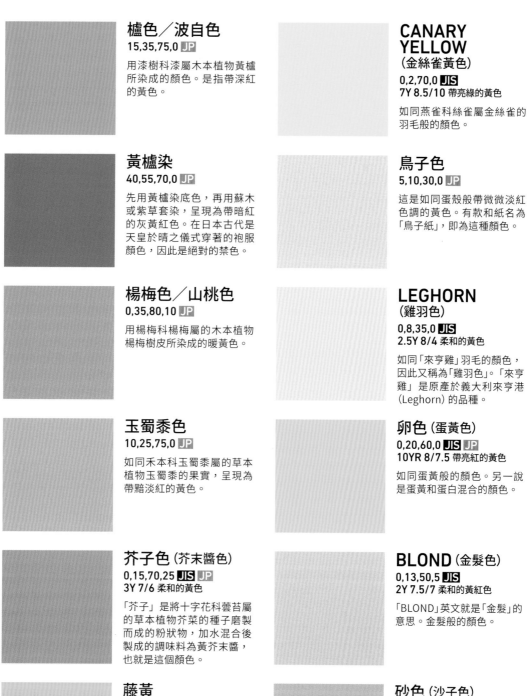

櫨色／波自色
15,35,75,0 JP

用漆樹科漆屬木本植物黃櫨所染成的顏色。是指帶深紅的黃色。

CANARY YELLOW
（金絲雀黃色）
0,2,70,0 JIS
7Y 8.5/10 帶亮綠的黃色

如同燕雀科絲雀屬金絲雀的羽毛般的顏色。

黃櫨染
40,55,70,0 JP

先用黃櫨染底色，再用蘇木或紫草套染，呈現為帶暗紅的灰黃紅色。在日本古代是天皇於晴之儀式穿著的袍服顏色，因此是絕對的禁色。

鳥子色
5,10,30,0 JP

這是如同蛋殼般帶微微淡紅色調的黃色。有款和紙名為「鳥子紙」，即為這種顏色。

楊梅色／山桃色
0,35,80,10 JP

用楊梅科楊梅屬的木本植物楊梅樹皮所染成的暖黃色。

LEGHORN
（雞羽色）
0,8,35,0 JIS
2.5Y 8/4 柔和的黃色

如同「來亨雞」羽毛的顏色，因此又稱為「雞羽色」。「來亨雞」是原產於義大利來亨港（Leghorn）的品種。

玉蜀黍色
10,25,75,0 JP

如同禾本科玉蜀黍屬的草本植物玉蜀黍的果實，呈現為帶黯淡紅的黃色。

卵色 (蛋黃色)
0,20,60,0 JIS JP
10YR 8/7.5 帶亮紅的黃色

如同蛋黃般的顏色。另一說是蛋黃和蛋白混合的顏色。

芥子色 (芥末醬色)
0,15,70,25 JIS JP
3Y 7/6 柔和的黃色

「芥子」是將十字花科蕓苔屬的草本植物芥菜的種子磨製而成的粉狀物，加水混合後製成的調味料為黃芥末醬，也就是這個顏色。

BLOND (金髮色)
0,13,50,5 JIS
2Y 7.5/7 柔和的黃紅色

「BLOND」英文就是「金髮」的意思。金髮般的顏色。

藤黃
0,25,95,2 JP

藤黃是從金絲桃科藤黃屬的木本植物藤黃提取的樹脂，日本畫和友禪染經常使用此顏料。藤黃色是帶鮮豔紅的黃色。

砂色 (沙子色)
0,5,25,20 JIS JP
2.5Y 7.5/2 帶亮灰的黃色

如同砂粒般的顏色。「砂」是指岩石破碎形成的粒狀散石之中，直徑 2mm～1/16mm（62.5μm）的碎石。

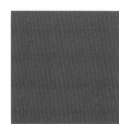

RAW UMBER
(生棕土色)

0,30,75,55 JIS
2.5Y 4/6 帶深紅的黃色

天然褐色顏料棕土的顏色。「RAW」英文原意是「生的」或「未經加工的原料」的意思。

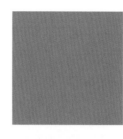

黃土色 (土黃色)

0,35,70,30 JIS JP
10YR 6/7.5 帶黯淡紅的黃色

把黃土精煉，或是將褐鐵礦打碎之後製成的黃色顏料的顏色。是一種常見的土色，也是熟悉的蠟筆基本色。

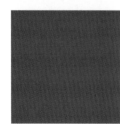

BURNT UMBER
(焦棕土色)

0,30,50,65 JIS
10YR 3/3 帶暗灰紅的黃色

燒過的棕土的顏色。會呈現比【RAW UMBER】更加偏紅的顏色。

YELLOW OCHER
(土黃色)

0,30,80,30 JIS
10YR 6/7.5 帶深紅的黃色

土黃色是自古以來普遍使用的天然黃色顏料。

RAW SIENNA
(生赭色)

0,55,80,15 JIS
4YR 5/9 濃烈的黃紅色

此色名源自義大利托斯卡尼的西恩納市生產的天然棕色顏料「西恩納土」的顏色。

土色

0,50,70,30 JIS JP
7.5YR 5/7 帶黯淡紅的黃色

像土一樣的顏色。有時會用「面如土色」來形容缺乏血色的氣色。

BURNT SIENNA
(熟赭色)

0,65,70,35 JIS
10R 4.5/7.5 黯淡的黃紅色

燒過的西恩納土的顏色。會呈現比【RAW SIENNA】更加偏紅的顏色。

KHAKI (卡其色)

0,25,60,5 JIS
1Y 5/5.5 黯淡的黃紅色

如泥土般的顏色。「KHAKI」是印地語中「泥土」的意思。許多國家都有採用此色作為軍服的顏色。

 黃色的色料 用來提煉黃色的色料，有礦物 (硫化砷、氧化鐵、氧化鉛等)、植物 (刈安、鬱金、黃蘗等)。礦物製成的顏料會呈現鮮豔的黃色，但大多具有毒性。

刈安
植物染料

刈安是禾本科芒屬的草本植物，又名為「青茅」。此植物的**莖**和**葉**之中含有黃色色素**類黃酮**，日本自古即用作黃色染料。刈安屬於媒染染料，可用鋁媒染染成黃色。日本八丈島的紡織品「黃八丈」的顏色，也是用與刈安同為禾本科的「小鮒草」染製而成，「小鮒草」也稱為「八丈刈安」。

鬱金
植物染料

鬱金是薑黃科薑黃屬的草本植物，**根莖**含有黃色色素**薑黃素**，可做為黃色染料。鬱金的根莖可以當作香料 (薑黃)，也可活用於澤庵漬 (日本醃蘿蔔) 等的著色劑。具防蟲效果，也可用於美術品包裝的染色。因為是直接染料，所以不需要媒染劑。

梔子
植物染料

梔子是茜草科梔子屬的木本植物。也可寫成「巵子」、「支子」。梔子的**果實**含有黃色色素**黃梔苷** (Crocin)，除了當作黃色染料，也可用作食品的著色劑。因為是直接染料，所以不需要媒染劑。

番紅花
植物染料

番紅花是鳶尾科番紅花屬的草本植物。**雌蕊**含有黃色色素**黃梔苷**，除了當作黃色染料，也可用作香料或著色劑。因為是直接染料，所以不需要媒染劑。

黃蘗
植物染料

黃蘗是芸香科黃蘗屬的木本植物。**黃蘗樹皮**內側的木栓層中含有黃色色素**小蘗鹼**（berberine），可用作黃色染料。具防蟲效果，也可以用於佛典經書的紙張染色。因為是直接染料，所以不需要媒染劑。

櫨
植物染料

櫨樹是漆樹科漆樹屬的木本植物，**芯材**含有黃色色素，可用作黃色染料。屬媒染染料，可用鋁媒染染成黃色。【黃櫨染】也是用櫨染成的顏色。

楊梅
植物染料

楊梅是楊梅科楊梅屬的木本植物，**樹皮**含有黃色色素**楊梅樹皮素**（Myricetin），可用作黃色染料。用於染色的部分也稱為「**楊梅皮**」。與柿澀（第 161 頁）一樣，染色之後會增加耐水性。屬媒染染料，可用鋁媒染染成黃色。

黃土
黃赭
西恩納土
棕土
針鐵礦 [Goethite]
褐鐵礦 [Limonite]
無機顏料

左列全都是藉由土壤中的氧化鐵來形成黃色系，主要成分為**氫氧化鐵**（FeO(OH)）。

「**黃土**」這個詞，是指「**礦物顏料**」或「**做為礦物顏料的原料的黃棕色的土**」。前者的礦物顏料，是把**褐鐵礦**搗碎，或是把土（黃土）精製而成的顏料。褐鐵礦主要成分是**針鐵礦**。至於後者提及的黃棕色的土，則是由中國北部、歐洲、北美中部境內含有石英、長石、雲母等物質的砂塵堆積而成。

黃赭是將赭土（Ocher）中的砂（石英）去除後取得的黃色顏料。也可寫作「黃土」。

西恩納土和棕土，是在針鐵礦中添加二氧化錳（MnO_2）而成的棕色顏料。

雄黃
石黃 [Orpiment]
無機顏料

「**雄黃**」為石黃的古名，是一種硫化砷礦物。主要成分是**三硫化二砷**（As_2S_3），可以用作黃色顏料。磨成粉末狀後，會呈現出鮮豔的黃色。對人體來說有毒物質，因此現在幾乎已不再使用。與同為硫化砷礦物的**雞冠石**（第 77 頁）同時被發掘。

藤黃
Gamboge
植物染料

藤黃是把金絲桃科藤黃屬的木本植物的樹皮劃開後，提取樹脂製成的黃色顏料，在日本經常被用在友禪染。此顏料也稱為「**雌黃**」、「**Gamboge**」。

那不勒斯黃
無機顏料

那不勒斯黃，是以**銻酸鉛**（$Pb_3(SbO_4)_2$）為主要成分的黃色顏料。起初是從那不勒斯（義大利）的維蘇威火山產出的礦物所製成，於 17 世紀開發出製造方法，是最古老的合成顏料。色名【NAPLES YELLOW（那不勒斯黃）】，就是指這種顏料的黃色。另外，由於那不勒斯（Napoli）又譯為「拿坡里」，此顏料也被稱為「拿坡里黃」。

鉛錫黃
無機顏料

鉛錫黃，是以**錫酸鉛**（$PbSnO_4$）為主要成分的黃色顏料，可呈現鮮豔的黃色。使用至 18 世紀中葉以後被那不勒斯黃取代。

密陀僧
Massicot
Litharge
無機顏料

左列都是以**一氧化鉛**（PbO）為主要成分的黃色顏料。日本稱為「**密陀僧**」，英譯為「**Massicot**」或「**Litharge**」。Massicot 會呈現黃色，Litharge 會呈現橙色，但大多是兩者通用。密陀僧可用作油畫的乾燥促進劑，這種繪畫技法稱為「密陀繪」。

將一氧化鉛加熱後，可取得紅色顏料**鉛丹**（四氧化三鉛／Pb_3O_4，請參考第 77 頁）。

鉻黃
無機顏料

鉻黃是以**鉻酸鉛**（$PbCrO_4$）為主要成分的黃色顏料。也稱為「**黃鉛**」、「**CHROME YELLOW**」。呈現鮮豔亮麗的黃色，此顏料價格低廉且覆蓋力優異，但具有毒性。

1797 年，法國化學家沃克蘭（Vauquelin L. N.）在分析「西伯利亞紅鉛礦」（1765 年在西伯利亞山脈產出的礦物）時發現了內含的新金屬元素「**鉻**」。「鉻（CHROME）」的命名是源自於希臘文「colour（顏色）」，因為可產生色澤豐富多樣的化合物，其中的鉻酸鉛就是理想的黃色顏料。鉻黃的出現，使得「ENGLISH GREEN」、「MILORI GREEN」等綠色系的混合色也陸續被製造出來。

在 Y 裡混合 C 或 M 調和，可調出帶紅的黃色（卵色／本頁）與帶藍的黃色（檸檬黃／右頁）的範本。黃色過於鮮豔時，增加 M 值可增加溫暖感，使其變柔和。若在黃色裡添加些許 C 值，則可以增加黃色的酸味。增加的 C 值即使非常少也會有效果，但是 C 值若超過 10% 時，色相會往黃綠色移動。

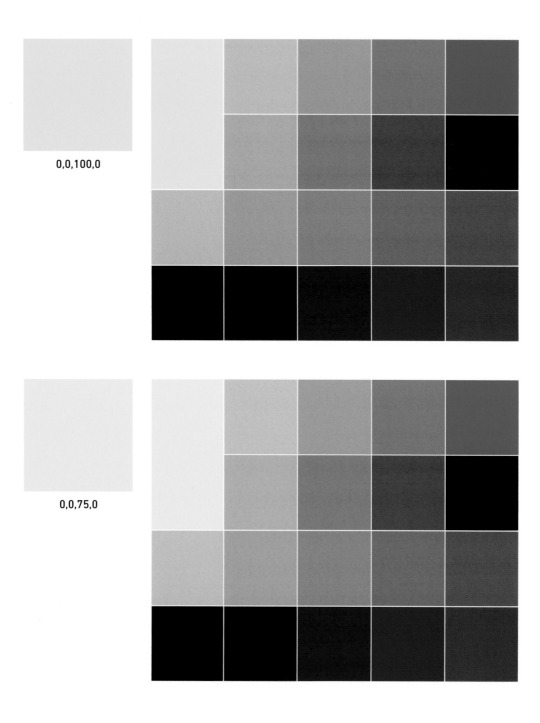

0,0,100,0

0,0,75,0

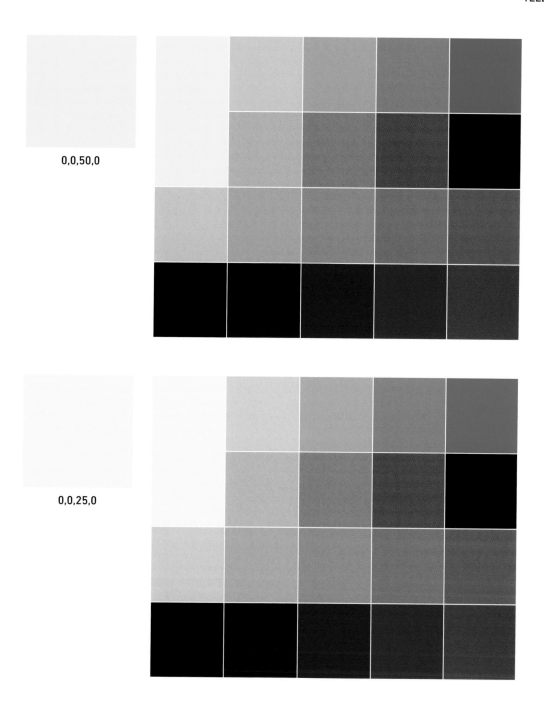

0,0,50,0

0,0,25,0

上例是替只用 Y 值構成的黃色增加 C 值。原本顏色為 Y＞C 時會趨近於綠色，Y＜C 時則會趨近於藍色。黃色的明度比其他原色高，因此在低數值時影響力較弱。如果 Y 值與 C 值都很低（顏色淡），只需些許數值即會對黃綠的藍色調造成影響。相關的例子請參照第 109 頁。

BASE COLOR ADD COLOR RESULT

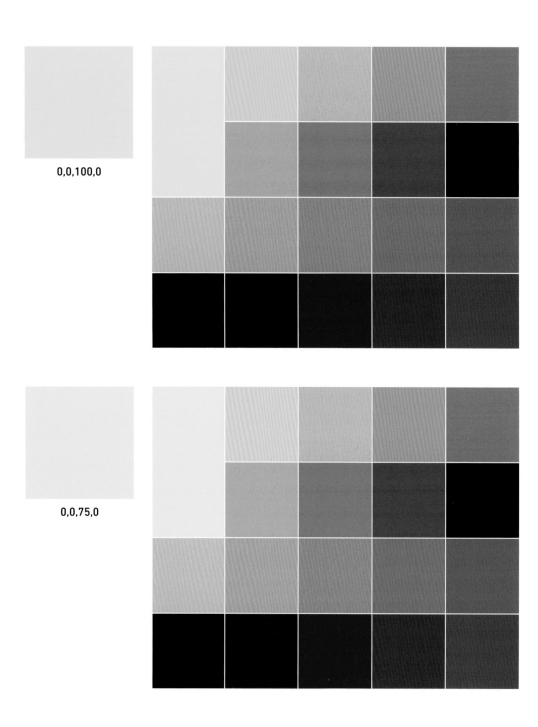

0,0,100,0

0,0,75,0

	25	50	75	100
0	25	50	75	100
$\frac{10}{10}$	$\frac{20}{20}$	$\frac{30}{30}$	$\frac{40}{40}$	$\frac{50}{50}$
$\frac{100}{100}$	$\frac{90}{90}$	$\frac{80}{80}$	$\frac{70}{70}$	$\frac{60}{60}$

M

K

$\frac{M}{K}$

$\frac{M}{K}$

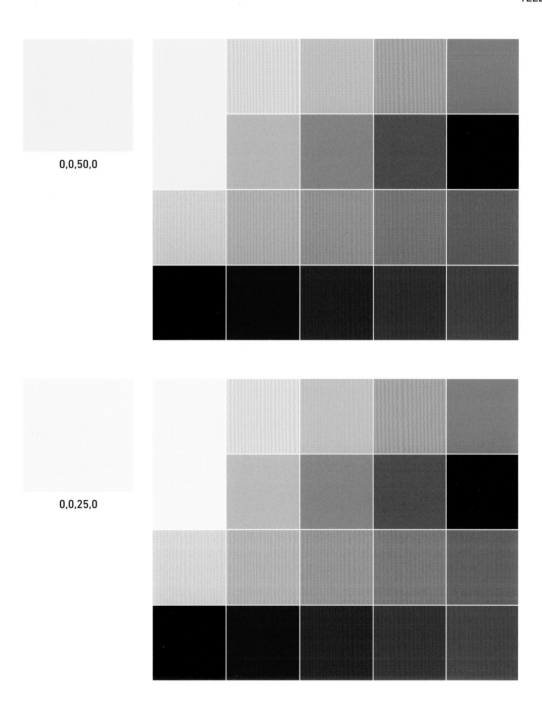

0,0,50,0

0,0,25,0

上例是替只用 Y 值構成的黃色增加 M 值，基本上會趨近紅色。
如果 Y 值與 M 值都很低（顏色淡），只需些許數值，就會對粉紅的
紅色調與黃色調造成影響。相關的例子請參照**第 92 頁**。

BASE COLOR ADD COLOR RESULT

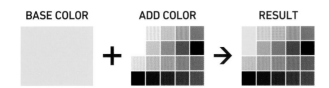

100,0,100,0

GREEN

名　　　　稱：green／緑／翠／碧／VERT
波　　　　長：546.1mm(CIE)／493-573nm
原　　　　色：G（光）
JIS 安 全 色：安全狀態／進行／完成、運行中

GREEN
80,0,80,0 JIS

緑色
70,0,70,0 JIS

VERT
70,0,100,0 FR

GREEN (綠色)
80,0,80,0 JIS
2.5G 5.5/10 鮮豔的綠色

「GREEN」英文就是「綠色」。色光三原色之一。此色相當於曼賽爾表色系中的「G (Green)」。基本色名。

綠色
70,0,70,0 JIS
2.5G 6.5/10 明亮的綠色

色光三原色之一。此色相當於曼賽爾表色系中的「G (Green)」。基本色名。日本傳統色寫作「綠」色。

黃綠 (黃綠色)
35,0,100,0 JIS
2.5GY 7.5/11 鮮豔的黃綠色

相當於曼賽爾表色系的「GY (Green Yellow)」。基本色名。

青綠 (藍綠色)
90,0,55,0 JIS
7.5BG 5/12 鮮豔的藍綠色

相當於曼賽爾表色系的「BG (Blue Green)」。基本色名。

深綠 (濃綠色)
95,0,65,5 JIS
5G 3/7 深綠色

色名中的「深」是指染得非常濃郁的顏色。

BLUE VERT DENSE (深藍綠色)
100,10,45,0 FR

覆蓋濃綠色的藍色。在法文中「VERT」是「綠色」的意思，「DENSE」則是「深濃的」。

MALACHITE GREEN (孔雀石綠色)
90,0,85,10 JIS
4G 4.5/9 深綠色

這是孔雀石製成的綠色顏料的顏色。也可以當作孔雀石近似色的合成色素的名稱。

綠青色 (綠青色)
60,0,60,40 JIS JP
4G 5/4 黯淡的綠色

自古用作綠色顏料的孔雀石（又名「岩綠青」、「石綠」）的顏色。

VERT-DE-GRIS (銅綠色)
85,55,70,10 FR

銅鏽（銅綠）的顏色，呈現為暗藍綠色。

白綠 (白綠青色)
20,0,25,0 JIS JP
2.5G 8.5/2.5 很淡的綠色

「白綠」是將孔雀石（岩綠青 / 石綠）磨碎後製成的各種綠色顏料中，粒子最細的顏料。

COBALT GREEN (鈷綠色)
70,0,60,0 JIS
4G 7/9 深綠色

來自氧化鈷和氧化鋅形成的綠色顏料的顏色。

EMERALD GREEN (祖母綠色)
80,0,70,0 JIS
4G 6/8 濃烈的綠色

如同祖母綠寶石般的顏色。祖母綠（EMERALD）是綠寶石（Beryl）的一種。也可以當作人工顏料的名稱。

若草色 (草苗色)
30,0,90,0 JIS JP
3GY 7/10 濃烈的黃綠色

如同初春發芽的嫩草顏色。

萌黃 (芽黃色)
40,0,85,0 JIS JP
4GY 6.5/9 濃烈的黃綠色

如同新生嫩芽的顏色。

若葉色 (嫩葉色)
30,0,50,10 JIS JP
7GY 7.5/4.5 柔和的黃綠色

如同新生嫩葉的顏色。

萌葱色 (葱苗色)
80,0,65,50 JIS JP
5.5G 3/5 暗綠色

如同青葱嫩芽般的顏色。葱
是石蒜科葱屬的草本植物，
葉子可以食用。

草色 (草綠色)
30,0,70,50 JIS JP
5GY 5/5 黯淡的黃綠色

如同青草的顏色。

千歲綠 (長青色)
60,0,65,60 JIS JP
4G 4/3.5 帶暗灰的綠色

如同松葉的顏色。千歲綠的
意思是「到了千年後也不會
改變的綠色」。

GRASS GREEN
(草綠色)

30,0,70,45 JIS
5GY 5/5 黯淡的黃綠色

如同青草的顏色。

常盤色 (常綠色)
80,0,80,35 JIS JP
3G 4.5/7 深綠色

如同松葉或杉葉般的顏色。
日文中的「常盤」是指樹葉在
冬天仍是綠色的常綠樹。

LEAF GREEN
(葉綠色)

40,0,80,10 JIS
5GY 6/7 濃烈的黃綠色

如同樹葉的顏色。

松葉色
30,0,60,40 JIS JP
7.5GY 5/4 黯淡的黃綠色

如同松科松屬木本植物松樹
的葉子顏色。

FOREST GREEN
(森林綠色)

70,0,55,30 JIS
7.5G 4.5/5 帶黯淡藍的綠色

這是讓人聯想到廣漠森林的
顏色。

木賊色
80,25,80,10 JP

木賊是木賊科木賊屬的植物
（蕨類的一種）。木賊的莖呈
深綠色，莖部含有矽酸，可
用於拋光研磨，因此也稱為
「砥草」。

若竹色 (幼竹色)
60,0,55,0 **JIS** **JP**
6G 6/7.5 濃烈的綠色

如同當季新生嫩竹的顏色。

MINT GREEN
（薄荷綠色）
45,0,50,0 **JIS**
2.5G 7.5/8 亮綠色

如同薄荷酒的顏色。薄荷酒
是用唇形科薄荷屬草本植物
「胡椒薄荷」抽取的精油製成
的甜酒。

青竹色 (竹子色)
50,0,35,10 **JIS** **JP**
2.5BG 6.5/4 柔和的藍綠色

如同青竹（生竹）的顏色。

IVY GREEN
（常春藤綠色）
55,0,85,45 **JIS**
7.5GY 4/5 暗黃綠色

如同五加科常春藤屬的木本
植物常春藤的葉子顏色。

老竹色
60,35,55,0 **JP**

如老竹般帶灰的黃綠色。

PEA GREEN
（豌豆綠色）
40,10,70,0

如同豌豆的亮黃綠色。豌豆
是豆科豌豆屬的草本植物，
豆莢和果實可食用。

柳葉色
40,15,90,0 **JP**

如同楊柳科柳屬的木本植物
柳樹的葉子顏色。會呈現出
帶黯淡綠的黃綠色。也稱為
【柳色】。

山葵色
50,15,50,0 **JP**

如同磨成泥狀的山葵，呈現
黯淡的黃綠色。山葵是十字
花科山葵屬的草本植物，其
根莖和葉可食用。

裏柳
30,0,40,0 **JP**

如同柳樹葉背面般的顏色。
呈現出帶淡綠色的黃綠色。
也稱為【裏葉柳】。

苔色 (苔蘚綠色)
40,0,90,45 **JIS** **JP**
2.5GY 5/5 黯淡的黃綠色

如同青苔般的顏色。「苔」是
苔蘚植物、地衣或蕨類植物
的總稱。

蓬色
65,30,60,30 **JP**

如同菊科艾屬草本植物艾草
（艾草在日本就稱為「蓬」）的
葉子，呈現黯淡的藍綠色。
艾草是可以當作藥草的珍貴
植物。

天鵝絨
80,0,80,60 **JP**

「天鵝絨」是「天鵝羽絨質感
的布料（velvet）」。這個色名
是指稱葡萄牙傳統紡織品的
代表色（帶暗藍的綠色）。

OLIVE (橄欖色)

0,10,80,70 **JIS**
7.5Y 3.5/4 帶暗綠的黃色

如同木犀科木犀欖屬的木本
植物橄欖果實般的顏色。

鶸色 (黃雀色)

5,0,80,20 **JIS** **JP**
1GY 7.5/8 濃烈的黃綠色

「鶸」是鳥的別名,這是雀科
綠金翅雀屬的金翅雀別名。
因此金翅雀的羽毛顏色稱為
「鶸色」。

OLIVE GREEN
(橄欖葉色)

20,0,75,70 **JIS**
2.5GY 3.5/3 帶暗灰的黃綠色

如同橄欖葉子或未成熟果實
的顏色。

鶸萌黃

45,10,100,0 **JP**

位於【鶸色】與【萌黃】之間的
鮮豔黃綠色。

OLIVE DRAB
(橄欖褐色)

0,10,55,70 **JIS**
7.5Y 4/2 帶暗灰綠的黃色

黯淡的【OLIVE (橄欖色)】。
「DRAB」的英文原意是「黯淡
的顏色」的意思。

鶯色 (樹鶯色)

5,0,70,50 **JIS** **JP**
1GY 4.5/3.5 黯淡的黃綠色

如同樹鶯科樹鶯屬的鳥──
日本樹鶯的羽毛顏色。

APPLE GREEN
(蘋果綠)

40,0,55,0 **JIS**
10GY 8/5 帶柔和黃的綠色

如同薔薇科蘋果屬木本植物
青蘋果果實的顏色。

PEACOCK
GREEN (孔雀綠色)

90,0,50,0 **JIS**
7.5BG 4.5/9 鮮豔的藍綠色

如同雉科孔雀屬的鳥類──
孔雀羽毛上的綠色。

抹茶色

10,0,60,25 **JIS** **JP**
2GY 7.5/4 柔和的黃綠色

如同抹茶的顏色。抹茶是把
碾茶 (茶葉) 以茶臼碾磨而成
的粉末。

PEACOCK BLUE
(孔雀藍色)

100,0,40,5 **JIS**
10BG 4/8.5 濃烈的藍綠色

如同孔雀羽毛上的藍色。

CHARTREUSE
GREEN (蕁麻酒綠色)

20,0,70,0 **JIS**
4GY 8/10 亮黃綠色

此色名「CHARTREUSE」來自
法國夏翠絲修道院,他們有
生產蕁麻利口酒「夏翠絲」,
就是這種綠色。

TEAL GREEN
(鴨綠色)

100,30,50,30

「TEAL」是英文中的「水鴨」。
此顏色是如同雁鴨科鴨屬的
小水鴨頭部,呈深藍綠色。

PARROT GREEN
（鸚鵡綠色）

75,15,100,0

如同鳳頭鸚鵡科的鸚鵡羽毛般呈現帶黃的綠色。也稱為【鸚綠】。

BILLARD GREEN
（撞球桌綠色）

85,0,55,60 **JIS**
10G 2.5/5 帶暗藍的綠色

如同撞球台（撞球桌）桌面上的綠色呢絨（布、毛織品的一種）桌布的顏色。

蟲襖／玉蟲色

85,55,90,15 **JP**

「玉蟲」是指鞘翅目吉丁蟲科的昆蟲，這種甲蟲的鞘翅有金屬般的光澤，會隨著觀看角度呈現綠、紫、黑等不同顏色變化。此顏色是表示呈暗藍色的綠。

青磁色 （青瓷色）

55,0,40,10 **JIS JP**
7.5G 6.5/4 帶柔和藍的綠色

如同青瓷般的顏色。把含鐵的釉燒成瓷器時所產生的藍綠色。此色也稱為【秘色】。

麴塵

45,20,75,0 **JP**

如麴黴菌般帶灰的黃綠色。這是古代日本天皇的褻袍（貼身衣物）的顏色，因此被視為禁色。此色與【青白橡】（第156頁）和【山鳩色】都被當作相同的顏色。

青碧

80,0,70,40 **JP**

黯淡的藍綠色。「青碧」其實是中國古代玉石的名稱。在《僧尼令（養老律令）※1》中，【青碧】、【木蘭】（第160頁）和【皂（涅）】（第173頁）都被記載為僧尼的衣服顏色。

海松色 （松藻色）

0,0,50,70 **JIS JP**
9.5Y 4.5/2.5 暗黃綠色

如同松藻科松藻屬的海藻－刺松藻（日文稱為「海松」）般的顏色。規則的叉狀分枝，經常被圖案化用作家徽或是和服的紋樣。

鐵色 （鐵皮色）

70,0,50,70 **JIS JP**
2.5BG 2.5/2.5 很暗的藍綠色

像鐵一樣的顏色。另一說是使用「吳須」（第130頁）染成的顏色。

SEA GREEN
（海綠色）

50,0,85,0 **JIS**
6GY 7/8 濃烈的黃綠色

如同海洋的顏色。海洋大多給人藍色系的印象，但其實也有許多綠色系的海洋。此顏色也可用來指藍綠色。

青丹

65,45,90,25 **JP**

帶暗綠的黃綠色。青丹※2是指化妝用的黛（畫眉毛的墨）的原料「青土」，亦即礦物顏料「岩綠青」。這裡用漢字「青」表示綠色而非藍色，是受到青和綠混用的影響（第58頁）。

BOTTLE GREEN
（酒瓶綠色）

80,0,70,65 **JIS**
5G 2.5/3 很暗的綠色

如同綠色玻璃酒瓶的顏色。

VIRIDIAN （鉻綠色）

80,0,60,30 **JIS**
8G 4/6 帶黯淡藍的綠色

VIRIDIAN是以氫氧化鉻作為主要成分的綠色顏料。因為是難以用混色調製的顏料，所以成為顏料的基本色。

※ 註 1(編註)：《養老律令》是古代日本中央政府的基本法典，自西元 757 年開始施行，直到明治維新才廢除。其中包含十卷十二篇的律與十卷三十篇的令。

※ 註 2(編註)：「青丹」色名的來源是「青丹よし」，這是與奈良相關的枕詞。「枕詞」是指曾經出現在日本的傳統文學「和歌」(近似於古詩) 中的用語。

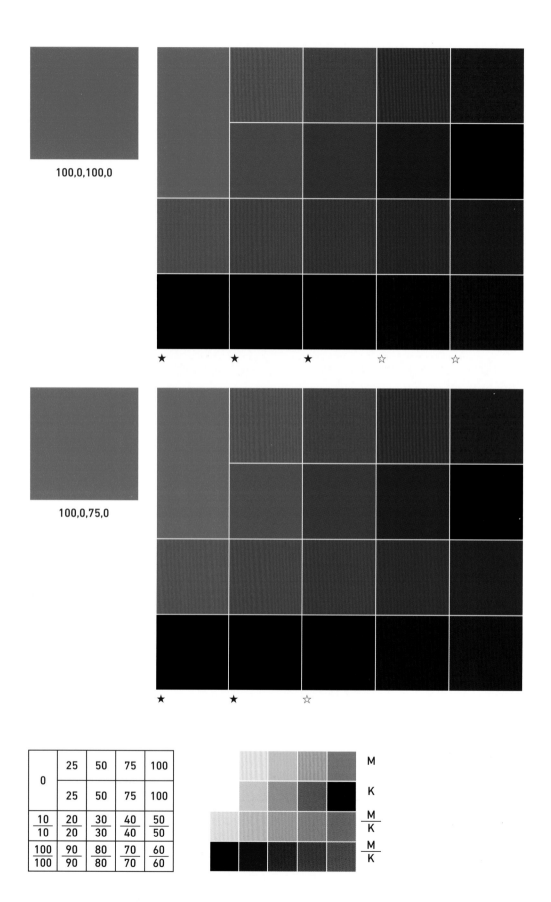

100,0,100,0

100,0,75,0

0	25	50	75	100
	25	50	75	100
$\frac{10}{10}$	$\frac{20}{20}$	$\frac{30}{30}$	$\frac{40}{40}$	$\frac{50}{50}$
$\frac{100}{100}$	$\frac{90}{90}$	$\frac{80}{80}$	$\frac{70}{70}$	$\frac{60}{60}$

M

K

$\frac{M}{K}$

$\frac{M}{K}$

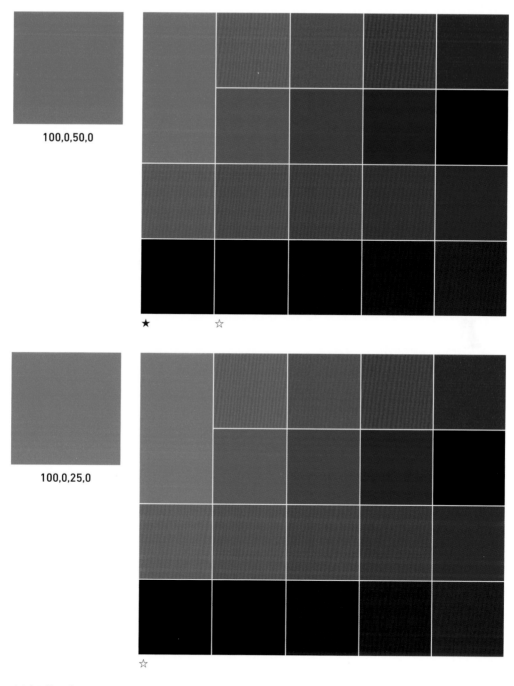

100,0,50,0

★ ☆

100,0,25,0

☆

上例是替 C 值和 Y 值構成的 C=100 到 C ≧ Y 的綠色或藍色增加
M 值。因為接近帶黃的藍色,所以會呈現藍染般的顏色。

BASE COLOR ADD COLOR RESULT

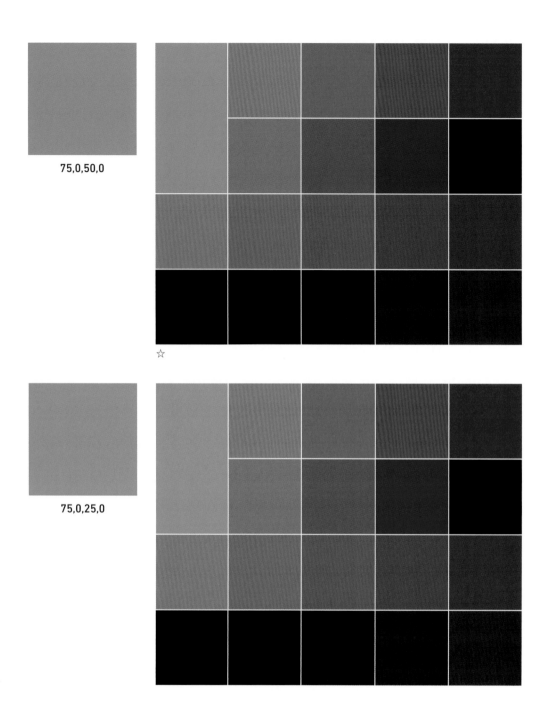

75,0,50,0

75,0,25,0

	25	50	75	100
0	25	50	75	100
$\frac{10}{10}$	$\frac{20}{20}$	$\frac{30}{30}$	$\frac{40}{40}$	$\frac{50}{50}$
$\frac{100}{100}$	$\frac{90}{90}$	$\frac{80}{80}$	$\frac{70}{70}$	$\frac{60}{60}$

M

K

$\frac{M}{K}$

$\frac{M}{K}$

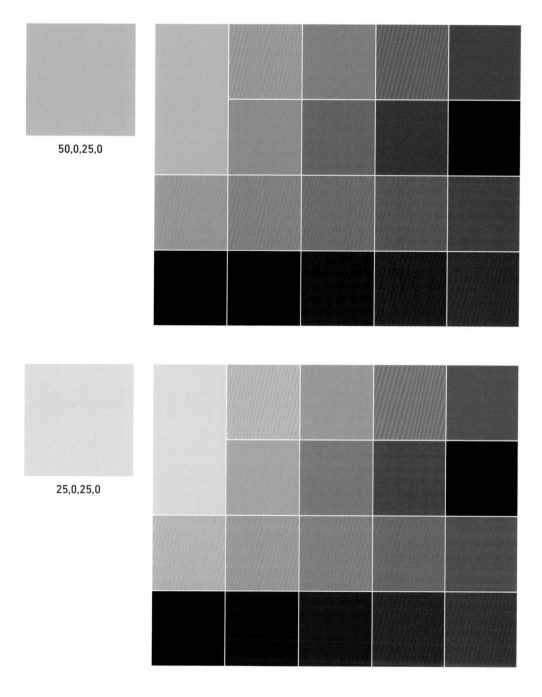

50,0,25,0

25,0,25,0

上例是替以 C 值和 Y 值構成的 C ≧ Y 的綠色或藍色增加 M 值。
如果原本顏色的 C 值高,會從藍趨近於紫,若 M = Y 則會直接
趨近於紅紫色,且全部顯得黯淡。

BASE COLOR ADD COLOR RESULT

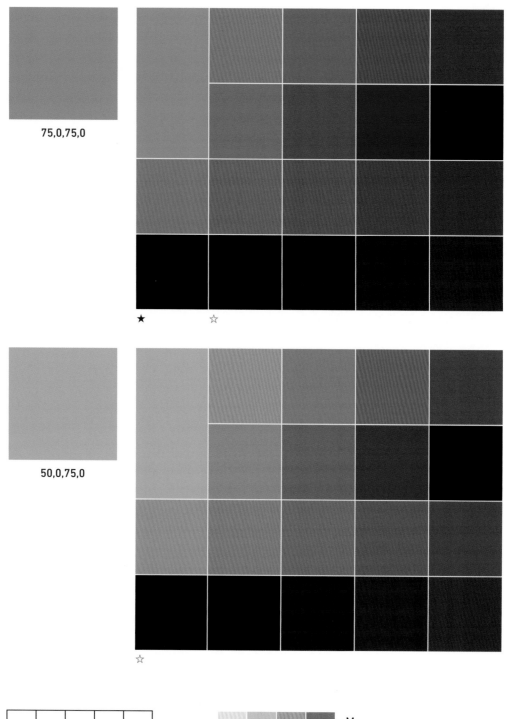

75,0,75,0

★ ☆

50,0,75,0

☆

	25	50	75	100
0	25	50	75	100
10/10	20/20	30/30	40/40	50/50
100/100	90/90	80/80	70/70	60/60

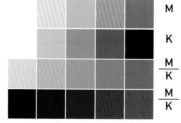

M

K

M/K

M/K

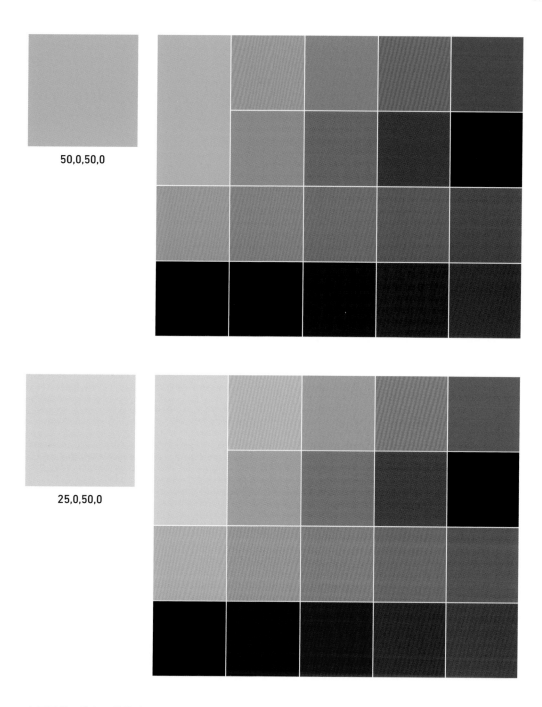

50,0,50,0

25,0,50,0

上例是替 C 值和 Y 值構成的 C ≦ Y 的綠色增加 M 值。結果將會
趨近於棕色,且全部顯得黯淡。

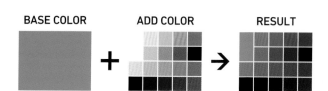

BASE COLOR ADD COLOR RESULT

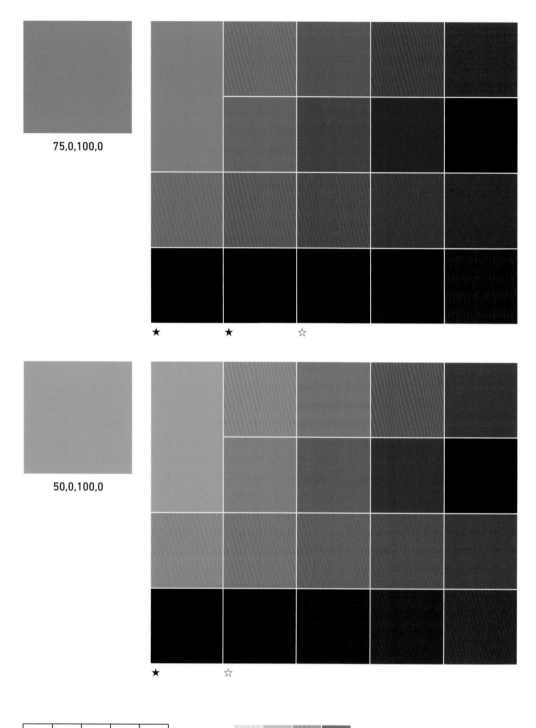

75,0,100,0

50,0,100,0

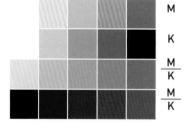

0	25	50	75	100	
	25	50	75	100	
$\frac{10}{10}$	$\frac{20}{20}$	$\frac{30}{30}$	$\frac{40}{40}$	$\frac{50}{50}$	
$\frac{100}{100}$	$\frac{90}{90}$	$\frac{80}{80}$	$\frac{70}{70}$	$\frac{60}{60}$	

M

K

$\frac{M}{K}$

$\frac{M}{K}$

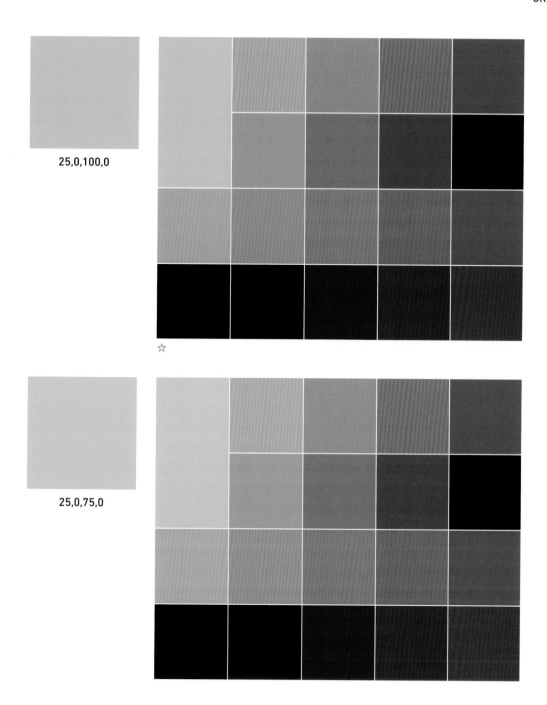

25,0,100,0

25,0,75,0

上例是替 C 值和 Y 值構成的 C ≦ Y 的綠色增加 M 值。結果將會
趨近於棕色，且只有 (25,0,75,0) 會顯得黯淡。

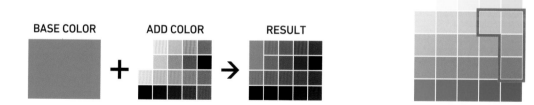

BASE COLOR　　ADD COLOR　　RESULT

100,50,0,0

BLUE

名　　　　称：BLUE／青／蒼／碧／藍／BLEU
波　　　　長：435.8nm（CIE）／430-493nm
原　　　　色：B（光）／C（色料）
心 理 的 影 響：冷色／後退色／鎮靜色
JIS安全色：指示／誘導／安全狀態／進行／完成、運行中
五 行 思 想：木

BLUE
100,40,0,0 JIS

藍色
100,5,0,10 JIS

BLEU
100,55,0,0 FR

BLUE (藍色)
100,40,0,0 JIS
2.5PB 4.5/10 鮮豔的藍色

「BLUE」英文就是「藍色」。色光三原色。相當於曼賽爾表色系的「B（Blue）」。基本色名。

瑠璃色 (青金石色)
90,60,0,20 JIS JP
6PB 3.5/11 帶深紫的藍色

如同青金石（Lapis Lazuli）這種寶石的顏色。日本漢字的「瑠璃（琉璃）」※是指中文的「青金石」。

藍色
100,5,0,10 JIS
10B 4/14 鮮豔的藍色

色光三原色。相當於曼賽爾表色系的「B（Blue）」。基本色名。日本傳統色是將藍色寫作「青」色。

ULTRAMARINE BLUE (群青藍色)
80,70,0,0 JIS
7.5PB 3.5/11 帶深紫的藍色

如同以青金石粉末所製成的藍色顏料的顏色。青金石的產量稀少，需從海外進口，色名有「跨越海洋」的意思。

CYAN (青色)
100,0,0,0 JIS
7.5B 6/10 帶鮮豔綠的藍色

色料三原色之一，4色（CMYK）印刷使用的油墨之一。此色也稱為【CYAN BLUE】。

群青色 (石青色)
75,60,0,0 JIS JP
7.5PB 3.5/11 帶深紫的藍色

「群青」是把藍銅礦（岩群青）磨碎後製成的各種藍色顏料之中，粒子最粗的顏料。

COBALT BLUE (鈷藍色)
100,50,0,0 JIS
3PB 4/10 鮮豔的藍色

以鋁酸鈷為主要成分的藍色顏料的顏色。

白群 (白石青色)
50,0,20,0 JIS JP
3B 7/4.5 帶鮮豔綠的藍色

「白群」是把藍銅礦（岩群青）磨碎後製成的各種藍色顏料之中，粒子最細的顏料。

CERULEAN BLUE (天青藍色)
80,0,5,30 JIS
9B 4.5/9 鮮豔的藍色

錫酸鈷燒製而成的藍色顏料的顏色。

PRUSSIAN BLUE (普魯士藍色)
80,50,0,50 JIS
5PB 3/4 帶暗紫的藍色

PRUSSIAN BLUE 是普魯士王國發明的藍色顏料。這種顏料在日本稱為「紺青」、又名「柏林藍（ベ口藍）」。

TURQUOISE BLUE (土耳其藍色)
80,0,20,0 JIS
5B 6/8 帶亮綠的藍色

綠松石色。「TURQUOISE」是源自於法文的「綠松石」，也是土耳其的稱呼之一，現在也用來形容「藍色調」。

紺青 (普魯士藍色)
80,55,0,60 JIS JP
5PB 3/4 帶暗紫的藍色

「紺青」就是普魯士藍顏料 PRUSSIAN BLUE 在日本的傳統色中的名稱。原本是指把藍銅礦（岩群青）磨碎後所製成的藍色顏料。

※ 編註：日本把青金石稱為「瑠璃」（琉璃），這種寶石在佛教界被歸為七寶之一。佛教經典中所謂的七寶是指「金、銀、琉璃、珊瑚、琥珀、硨磲、瑪瑙」。

NAVY BLUE
（海軍藍色 / 藏青色）

70,50,0,70 **JIS**
6PB 2.5/4 帶暗紫的藍色

「NAVY」是英國海軍。此色名
源自英國海軍軍服的顏色。
又稱為「藏青色」。

ORIENTAL BLUE（東方藍色）

90,75,0,0 **JIS**
7.5PB 3/10 帶深紫的藍色

如同青花瓷的藍色，是來自
以酸化鈷為主要成分的藍色
顏料。在日本稱為「吳須」或
「China Blue（瓷器藍）」[※]。

MARINE BLUE
（海洋藍色）

100,0,15,50 **JIS**
5B 3/7 帶深綠的藍色

如同湛藍大海的顏色。此色
會稍微帶點綠色色調。

NILE BLUE
（尼羅河藍色）

70,0,40,20 **JIS**
10BG 5.5/5 黯淡的藍綠色

埃及的尼羅河（Nile River）是
流經非洲東部與北部後匯入
地中海的大河。這條河流的
顏色被稱為「Nile Blue」。

MIDNIGHT BLUE（午夜藍色）

80,50,0,80 **JIS**
5PB 1.5/2 帶很暗的紫的藍色

讓人聯想到深夜（午夜），是
幾近漆黑的藍。

露草色／花色
（鴨跖草色）

75,20,0,0 **JIS** **JP**
3PB 5/11 鮮豔的藍色

使用草本植物鴨跖草（日本
稱為「露草」）的花所染成的
顏色。此顏料容易褪色，可
用來繪製染色前的底圖。

IRON BLUE
（鐵藍色）

80,50,0,50 **JIS**
5PB 3/4 帶暗紫的藍色

藍色顏料「Iron Blue」的顏色。
色名「Iron」是因為其原料中
含鐵的成分。與【普魯士藍】和
【紺青】是相同顏色。

勿忘草色

50,10,0,0 **JIS** **JP**
3PB 7/6 柔和的藍色

如同紫草科勿忘草屬的草本
植物勿忘草的花朵顏色。在
初夏時會綻放淡藍色的花。

SAXE BLUE
（薩克森藍色）

60,0,5,40 **JIS**
1PB 5/4.5 黯淡的藍色

「SAXE」是德國東部薩克森州
的英文名稱。此色是以靛藍
（Indigo）為原料的染料染製
而成的顏色。

HYACINTH
（風信子色）

60,30,0,0 **JIS**
5.5PB 5.5/6 帶黯淡紫的藍色

如同天門冬科風信子屬草本
植物——藍色風信子的花朵
顏色。

BABY BLUE
（嬰兒藍）

30,0,5,0 **JIS**
10B 7.5/3 帶亮灰的藍色

嬰幼兒的衣服常用的藍色系
顏色。

BLUE BLEUET
（矢車菊藍）

100,65,0,20 **FR**

如同菊科矢車菊屬草本植物
矢車菊的花，呈現帶深紫的
藍色。「BLEUET」就是法文
中的「矢車菊」。

※ 編註：中國明清時代的青花瓷藍色顏料，是以酸化鈷為主要成分，部分產自中國浙江省，因此日本將青花圖樣
稱為「吳須」、將青花瓷稱為「吳州染付」或「吳須染付」。「染付」是指瓷器繪畫技法，因青花瓷的藍青色令人聯想到
藍染布料。這種瓷器上的藍色色名也和瓷器有關，英文稱為「Oriental Blue（東方藍）」或「China Blue（瓷器藍）」。

藍色 (靛染色)
70,20,0,60 **JIS** **JP**
2PB 3/5 暗藍色

以蓼科春蓼屬木本植物蓼藍
為主要成分而染成的顏色。
若再加入黃蘗，即可染出帶
綠色調的藍色。

紺藍 (紺靛染色)
75,70,0,25 **JIS** **JP**
9PB 2.5/9.5 深藍紫色

帶【紺色】的深濃【藍色】。

濃藍 (深靛染色)
80,45,0,70 **JIS** **JP**
2PB 2/3.5 很暗的藍色

深濃的【藍色】，再染得更濃
則會變成【紺色】。

紺色 (深藍染色)
80,70,0,50 **JIS** **JP**
6PB 2.5/4 帶暗紫的藍色

這是深濃的【藍色】，並帶點
紅色調。藍染中最深的顏色
就稱為「紺」。

勝色 (搗紺色)
70,50,0,65 **JIS** **JP**
7PB 2.5/3 帶暗紫的藍色

「勝」有「勝利」的意思，因此
【勝色】被用作兵器、防具的
顏色。勝色的由來和藍染布
的搗染法有關※註1，因此也
稱為「搗紺色」。

瑠璃紺 (紺青金石色)
90,70,0,30 **JIS** **JP**
6PB 3/8 帶深紫的藍色

帶有【瑠璃色】（青金石色）的
【紺色】（深藍色）。日本江戶
時代（西元 1603 － 1867 年）
常用於男女小袖（短袖日式
服裝）的流行色。

縹色
70,20,0,30 **JIS** **JP**
3PB 4/7.5 濃烈的藍色

單獨用「蓼藍」染成的藍色，
顏色介於【淺蔥色】與【藍色】
之間。也寫作【花田色】※註2。
別名也叫露草色，但與左頁的
【露草色】是不同顏色。

鐵紺 (鐵皮紺色)
80,65,0,75 **JIS** **JP**
7.5PB 1.5/2 帶暗紫的藍色

這是帶有【鐵色】（第 119 頁）
的【紺色】。【鐵色】與【紺色】
的中間色。

納戶色 (藏庫色)
80,0,25,40 **JIS** **JP**
4B 4/6 帶濃烈綠的藍色

「納戶」是指日本收納衣物或
日用品的儲藏室的顏色，也
寫作【御納戶色】。其他還有
【藤納戶】（第 146 頁）等附加
「納戶」的色名。

瓶覗 (窺甕色)
40,0,15,0 **JIS** **JP**
4.5B 7/4 帶柔和綠的藍色

此色是指在預先貯存「蓼藍」
染料的容器（稱為「藍瓶」）中
稍微浸泡一下、染出偏淡的
【藍色】。也稱【覗色】。「瓶覗」
是從瓶口窺視的意思。

熨斗目色
90,55,45,0 **JP**

「熨斗目」原是織品的名稱，
後來專被用來指訂製的小袖
（日本武士穿在裃下的禮服）。
此色就是熨斗目的顏色，呈
帶黯淡綠的藍色。

青鈍
80,65,50,15 **JP**

帶有【藍色】色調的【鈍色】
（第 168 頁），呈暗綠色調的
灰藍色。在日本平安時代多
用來表達哀悼之意，但到了
江戶時代鼠系列的顏色蔚為
流行，此觀念也隨之消逝。

※ 註 1（編註）：「勝色」是帶紫色的深藍色。以前日本將植物纖維織的布稱為「褐」，染這種布需要透過「搗染法」來
固定顏色。由於「褐」和「搗」日文讀音接近，因此以前將這種「搗染製的深藍色褐衣顏色」稱為「搗紺色」或「褐色」。
由於「褐」和「勝」的讀音相同，後來將此深藍色寫成「勝色」，有祈求勝利之意，「褐色」則變成深棕色（第 155 頁）。

※ 註 2（編註）：「縹」與「花田」的日文讀音相同，因此縹色又稱為「花色」或「花田色」。

淺蔥色 (淡蔥色)
85,0,30,10 `JIS` `JP`
2.5B 5/8 帶鮮豔綠的藍色

此色名取自於嫩蔥的葉子的顏色。日本平安時代（西元794－1185年）中期曾寫作「淺黃色」，造成此色的色相與黃色系混為一談。

紅掛空色／紅碧
55,45,0,0 `JP`

帶淡紫的藍紫色。含有些微紅色調的【空色】。此色名是源自於在【空色】上覆蓋一層薄薄【紅色】的染色法。

水淺蔥 (水淡蔥色)
40,0,20,30 `JIS` `JP`
1.5B 6/3 柔和的藍綠色

帶有【水色】的淡【淺蔥色】。這也是日本江戶時代（西元1603－1867年）囚犯衣服的顏色。

紅掛花色
65,70,0,0 `JP`

在【花色 (縹色)】的底色覆蓋染上【紅色】，呈現帶黯淡紫的藍紫色。

錆淺蔥 (鏽淡蔥色)
50,0,25,40 `JIS` `JP`
10BG 5.5/3 帶灰的藍綠色

這是帶有【錆色】(第75頁)的【淺蔥色】。

千草色
80,30,10,0 `JP`

以前日本人將「鴨跖草／露草 (つきぐさ)」誤傳為「千草 (ちぐさ)」，因而得名。【千草色】是如同鴨跖草的花朵顏色，是鮮豔的藍色。

花淺蔥
100,15,30,0 `JP`

這是帶有【花色 (縹色)】的【淺蔥色】，是鮮豔的藍色。【花色】，此色原本是源自於鴨跖草 (露草)，後來被用來指單獨用蓼藍染成的藍色。

新橋色
60,0,20,5 `JIS` `JP`
2.5B 6.5/5.5 帶亮綠的藍色

日本明治到大正時代，東京新橋附近的藝伎們喜愛這種進口合成染料，因而得名。有許多藝伎住在金春新道，因此也稱為【金春色】。

山藍摺／青摺
70,45,55,0 `JP`

把爵床科馬藍屬的草本植物馬藍 (日本稱為「山藍」)葉子放在布上，搓揉染製而成的顏色，為帶灰的藍綠色。

水色
30,0,10,0 `JIS` `JP`
6B 8/4 帶淺綠的藍色

是像水一樣清澈的淡藍色。日本平安時代的文學作品中也有出現過。是日本人自古以來都很熟悉的顏色。

舛花色
60,15,15,35 `JP`

此色源自於日本安永、天明時代的歌舞伎演員—五代目市川團十郎的演員色。「舛」是市川家的家徽「三升紋」。【舛花色】是指黯淡的【花色 (縹色)】，是帶灰的藍色。

INDIGO (靛藍色)
95,80,10,0

拉丁語源「INDIGO」意思是「印度的事物」，因為最早的藍染中心就位於印度。此色是用蓼藍染成的深紫色調的藍色，就以「INDIGO」為名。

空色 (天空藍色)
40,0,5,0 JIS JP
9B 7.5/5.5 亮藍色

如同晴天的天空顏色。

HORIZON BLUE
(地平線藍)
40,0,10,0 JIS
7.5B 7/4 鮮豔的藍色

如同地平線附近發亮的天空顏色。「HORIZON」英文是「地平線」的意思。

SKY BLUE
(天空藍色)
40,0,5,0 JIS
9B 7.5/5.5 鮮豔的藍色

如同晴天的天空顏色。

紺碧
80,35,15,0 JP

鮮豔的藍色。大多用來表現天空或海洋的藍色。「碧」是指碧玉般的藍綠色。

ZENITH BLUE
(天頂藍色)
50,20,0,0

帶亮紫色的藍色。「ZENITH」英文是「天頂」的意思。

BLUE FUME
(藍煙色)
65,30,15,0 FR

如同弱火所冒出的藍煙般，呈現黯淡的藍色。「FUME」的法文是「煙」的意思。

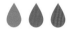 綠色／藍色／紫色的色料

用來提煉綠色的色料，大多是礦物（鹼式碳酸銅、層狀矽酸鹽等）；提煉藍色的色料，則有礦物（鹼式碳酸銅、矽酸鹽、鈷等）、植物（蓼藍、大青等）；用來提煉紫色的色料，則有植物（紫草）和貝類（骨螺）。紫色的色料都很昂貴。

(綠土)
無機顏料

綠土是用含有大量海綠石（glauconite）或綠鱗石（celadonite）的黏土來製成綠色的顏料。這種顏料又名「TERRE VERTE（土綠色）」，可用來表現人類肌膚的底色。

(孔雀石 [malachite])
(綠青)
無機顏料

孔雀石是寶石、綠青是銅綠，兩者主要都是藉由鹼式碳酸銅（$CuCO_3 \cdot Cu(OH)_2$）來發色，製作成綠色顏料。把孔雀石磨碎製成的礦物顏料，稱為「岩綠青」（請參考第115頁【綠青色】、【白綠】的說明）」。

用來表現銅鏽的詞彙，日文為「綠青」、英文為「verdigris」、法文為「verte grez」。因此，【MALACHITE GREEN（孔雀綠）】、【綠青色】、【白綠】、【VERT-DE-GRIS（銅綠色）】，其實都是基於相同物質來做為色名。不過【MALACHITE GREEN】有時只能用來指稱合成色素的顏色。

(藍銅礦 [azurite])
(群青)
無機顏料

藍銅礦和孔雀石一樣，都是以鹼式碳酸銅（$2CuCO_3 \cdot Cu(OH)_2$）為主要成分來製作成藍色顏料。大多與孔雀石一起生產，但產量比孔雀石稀少，因此價格比較昂貴。也稱為「藍孔雀石（blue malachite）」。

將藍銅礦磨碎製成的礦物顏料，稱為「岩群青」。藉由顆粒粗細讓顏色產生變化，最粗的深藍色稱為【群青】，再磨細一點稱為【紺青】，最細的淡藍色則稱為【白群】。「紺青」這個色名，有時也可用來指合成顏料普魯士藍。此外，「花紺青」也可以用來指稱普魯士藍，這部分有點複雜。

由此可知，【群青】、【岩群青】、【白群】，都是基於相同的物質來做為色名。本書中的【紺青】（第129頁）其實就是【PRUSSIAN BLUE（普魯士藍）】的日文譯名。

瑠璃 (lapis lazuli)

青金石 [lazurite]

ULTRAMARINE (群青藍)

無機顏料

瑠璃 lapis lazuli 是以矽酸鹽礦物**青金石**為主要成分，以方鈉石、藍方石、黝方石等方鈉石礦物群所構成的固溶體。以 lapis lazuli 為原料製成的藍色顏料稱為「ULTRAMARINE」(群青藍，原意有跨越海洋的意思)，這是因為 lapis lazuli 是從中亞渡海傳進歐洲的緣故。後來開發出人造群青藍(稱為吉美藍 [bleu Guimet])，也可以用於紙張或洗衣時的漂白。

瑠璃(中文寫作琉璃)是佛教經書中出現的**四寶**(金／銀／玻璃／瑠璃)或**七寶**(四寶再加上硨磲／珊瑚／瑪瑙)之一，原文是拉丁語「Lapis (寶石) + Lazuli (藍色的)」，本義就是青金石，後來演變成玻璃的總稱。現在玻璃是指用石英燒製成的材料。

鈷藍

花紺青 (smalt)

無機顏料

鈷藍是以**鋁酸鈷** ($CoAl_2O_4$) 為主要成分的藍色顏料。這種顏料呈現出明亮且強烈的藍色，稱為【COBALT BLUE (鈷藍)】，因而成為色名。

smalt 是把鈷玻璃(利用氧化鈷成色的藍色玻璃)磨成粉末狀的藍色顏料。日文色名為「花紺青」，也稱為「吳須」(請參考**第 130 頁**)，是用作青花瓷瓷器的釉藥。

蓼藍

琉球藍

印度藍

大青 (woad)

植物染料

這裡的「**藍**」是指蓼藍或印度藍等含有藍色色素**靛藍**(indigo)的植物染成的顏色。

蓼藍是蓼科蓼屬的草本植物，日本使用的是這種藍。西元 5～6 世紀由中國傳入。日本桃山時代(西元 1573-1603 年)因阿波藩主峰須賀家政的獎勵，開始在吉野川地區栽培蓼藍，使得**阿波藍**變成當地特產。

琉球藍是爵床科馬藍屬的木本植物，用於**沖繩**的染色。據傳是原產於印度北部、泰國、緬甸一帶。

印度藍是豆科木藍屬的木本植物，在印度、印尼、西非等處皆有栽培。

大青是十字花科菘藍屬的草本植物，栽培於歐洲。也稱為「菘藍」。

「藍」的染色法可分為**生葉染**與**建染**這兩種方法。生葉染，是把剛摘下的葉片和布一起搓揉，讓色素移轉；建染，則是把色素經鹼性溶液沉澱後的泥狀物(**沉澱染**)，或是經發酵形成類似堆肥的物質(**蒅**)還原發酵後再進行染色。

PRUSSIAN BLUE (普魯士藍)

紺青

合成無機顏料

普魯士藍產自柏林，是由狄斯巴赫(Johann Jacob Diesbach)與煉金術士迪佩爾(Johann Konrad Dippel)偶然發現的藍色合成顏料。主要成分是亞鐵氰化鐵($Fe_4[Fe(cn)_6]_3 \cdot nH_2O$)。普魯士藍於 1710 年開始製造，因為製法與開發者不同，而有「PARIS BLUE」、「MILORI BLUE」等不同名稱。日本也有進口這種顏料，稱為「紺青」或「柏林藍(ベロ藍)」。浮世繪大師歌川廣重和葛飾北齋的作品中也有使用。

骨螺

動物染料

骨螺科貝殼的鰓下腺，取出之後經過日曬，就會變成帶紅的紫色。古代**腓尼基**的泰爾(Tyrus)曾用骨螺來染出紫色，進而成為色名【TYRIAN PURPLE (骨螺紫)】。為了染出紫色，需要用到大量的貝殼，因此此紫色相當珍貴，僅限尊貴人士使用，因此也稱為【ROYAL PURPLE (帝王紫)】。此色是直接染料，不需要透過媒染劑。

紫根

植物染料

紫根是十字花科菘藍屬的草本植物，是**紫草**的根部。其中含有紫色色素**紫草素**，可用作紫色染料。紫根屬媒染染料，因此會變色，用鋁媒染會變成藍紫色，若在染液裡加醋使其變酸性，則可以染出紅紫色。

苯胺紫 (mauveine)

合成染料

苯胺紫，是英國化學家珀金(William Henry Perkin)在反覆進行從苯胺(從靛藍 [Indigo] 抽取出來的純物質)合成奎寧(瘧疾的特效藥)的實驗時，偶然發現的紫色合成染料。於 1857 年以「苯胺紫」名稱售出。法文的【MAUVE】也由此而來。

品紅 (fuchsine)

合成染料

品紅，是法國化學家維爾金(Emmanuel Verguin)，他把德國化學家霍夫曼(Felix Hoffmann)所研發的紅色顯色化合物的合成方法進一步開發，於 1859 年取得許可製造出紅紫色合成染料。這個名字據說是因其近似於吊鐘花的顏色。

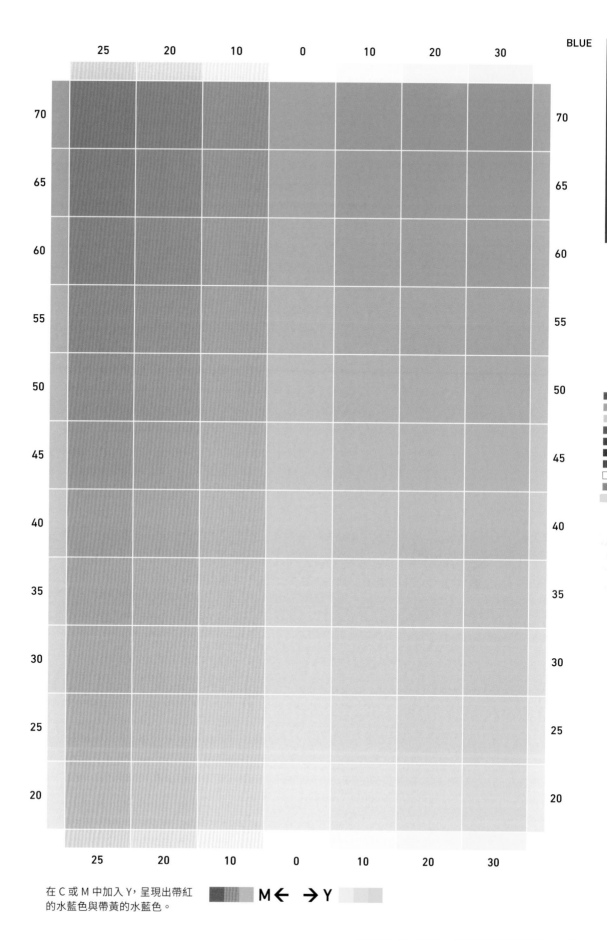

| | 25 | 20 | 10 | 0 | 10 | 20 | 30 | BLUE |

在 C 或 M 中加入 Y，呈現出帶紅
的水藍色與帶黃的水藍色。　M← →Y

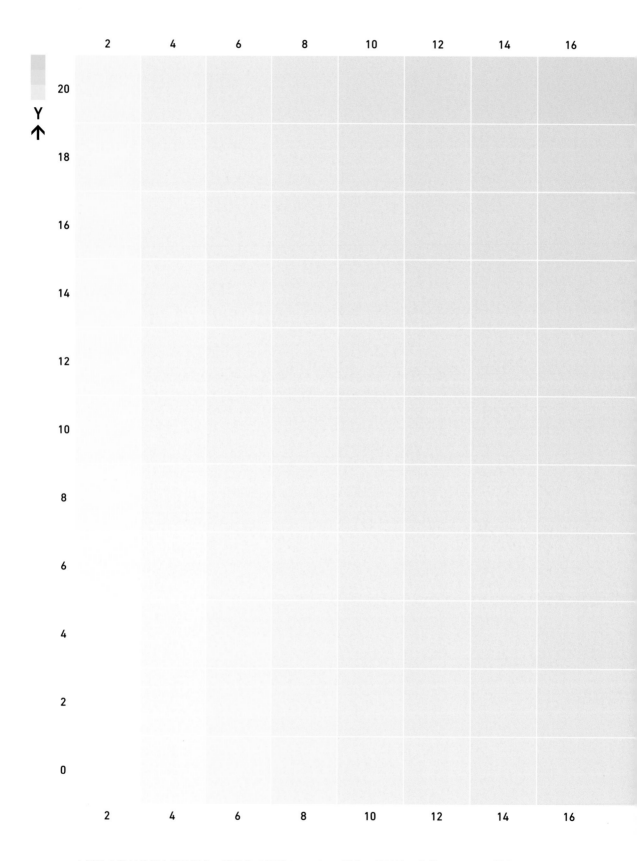

上例是 C 與 Y 的極小值的混色。橫軸的 C 值從 2%～30% 變化，縱軸的 Y 值從 0%～20% 變化。

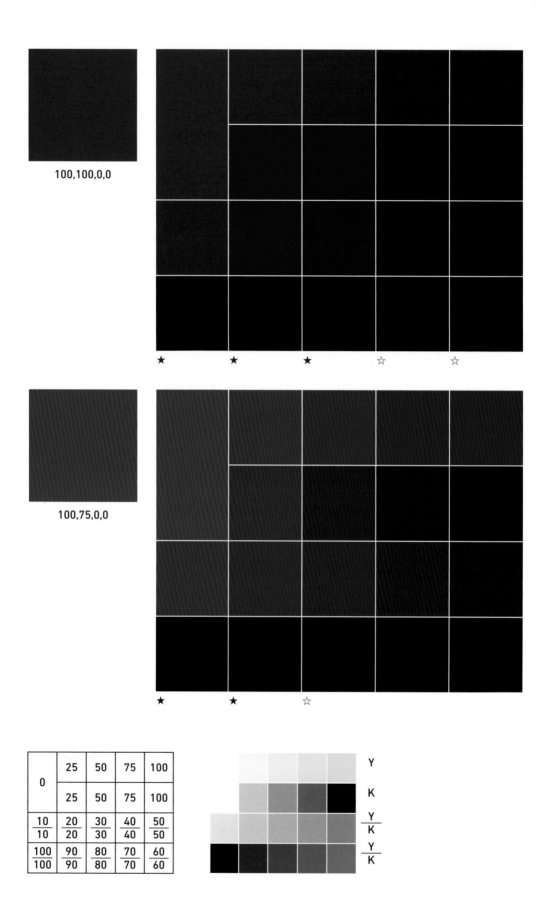

100,100,0,0

★ ★ ★ ☆ ☆

100,75,0,0

★ ★ ☆

0	25	50	75	100
	25	50	75	100
10	20	30	40	50
10	20	30	40	50
100	90	80	70	60
100	90	80	70	60

Y

K

Y/K

Y/K

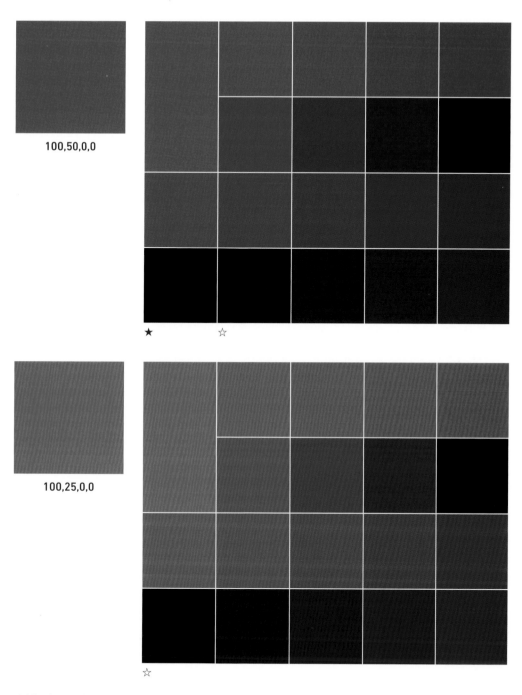

100,50,0,0

★　　　　☆

100,25,0,0

☆

上例是在用C值和M值構成的C＝100或C≧M的藍色中增加Y值。
藍色帶黃會趨近於綠色，因此會呈現類似藍染的顏色。

BASE COLOR　　ADD COLOR　　RESULT

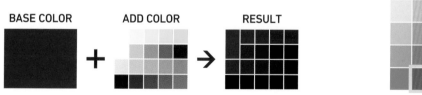

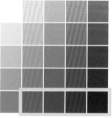

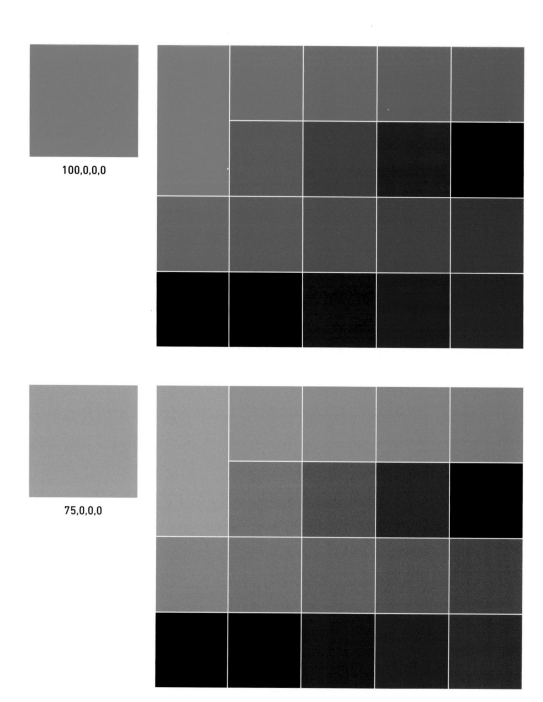

100,0,0,0

75,0,0,0

0	25	50	75	100
	25	50	75	100
10/10	20/20	30/30	40/40	50/50
100/100	90/90	80/80	70/70	60/60

Y

K

Y/K

Y/K

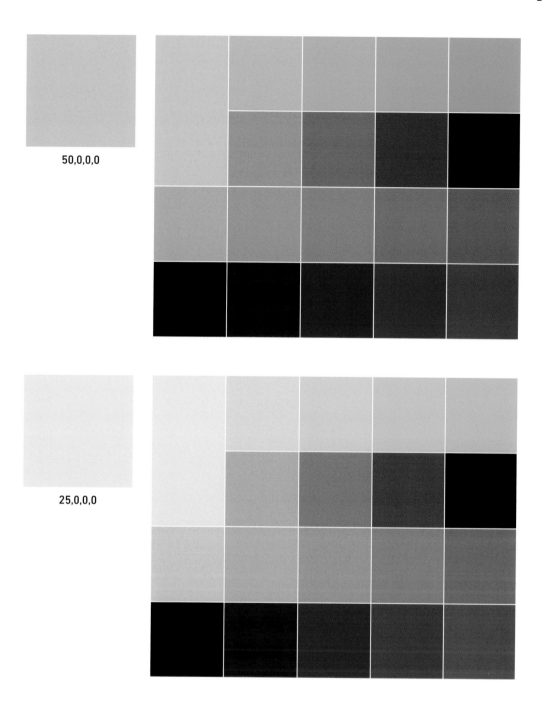

50,0,0,0

25,0,0,0

上例是替只用 C 值構成的藍色增加 Y 值。基本上會趨近於綠色。

BASE COLOR + ADD COLOR → RESULT

100,0,0,0

75,0,0,0

	25	50	75	100
0	25	50	75	100
$\frac{10}{10}$	$\frac{20}{20}$	$\frac{30}{30}$	$\frac{40}{40}$	$\frac{50}{50}$
$\frac{100}{100}$	$\frac{90}{90}$	$\frac{80}{80}$	$\frac{70}{70}$	$\frac{60}{60}$

M

K

$\frac{M}{K}$

$\frac{M}{K}$

50,0,0,0

25,0,0,0

上例是替只用 C 值構成的藍色增加 M 值。原本的顏色為 C＝100
會趨近於紺色，M 值低於該值則 C＜M，會趨近於紫。如果 C 值
和 M 值都非常低（顏色淡），只需些微數值就會對紫色的藍色調
或紅色調造成影響。這種情況的例子，請參照第 94 頁。

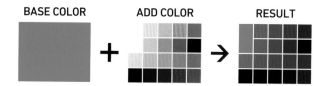

BASE COLOR　　　ADD COLOR　　　　RESULT

50,100,0,0

PURPLE

名　　　　称：PURPLE／紫／菫／POURPRE
波　　　　長：380-430nm
JIS安全色：放射能／極度危険

PURPLE
45,65,0,0 JIS

紫色
50,80,0,0 JIS

POURPRE
35,100,0,0 FR

PURPLE (紫色)
45,65,0,0 JIS
7.5P 5/12 鮮豔的紫色

「PURPLE」英文就是「紫色」的意思。此色相當於曼賽爾表色系中的「P（Purple）」。基本色名。是用骨螺科貝殼的腮下腺染成的顏色。

菫色 (菫紫色)
65,70,0,0 JIS JP
2.5P 4/11 鮮豔的藍紫色

如同菫菜科菫屬草本植物「菫菜」的花朵顏色。春天時會綻放喇叭狀的紫色花朵。

紫色
50,80,0,0 JIS
7.5P 5/12 鮮豔的紫色

相當於曼賽爾表色系中的「P（Purple）」。基本色名。這是用紫草科紫草屬的草本植物紫草所染成的顏色。

PANSY
(三色菫色)
80,90,0,0 JIS
1P 2.5/10 深藍紫色

如同菫菜科菫屬草本植物「三色菫」的花朵顏色。花朵的顏色有黃、白、藍、紅紫等色，這裡是指藍紫色。

青紫 (藍紫色)
70,80,0,0 JIS
2.5P 4/14 鮮豔的藍紫色

相當於曼賽爾表色系的「PB（Purple Blue）」。基本色名。

VIOLET (菫紫色)
65,75,0,0 JIS
2.5P 4/11 鮮豔的藍紫色

如同菫菜屬的花朵顏色。「VIOLET」也可譯作「紫色」，因此常會和【PURPLE】混為一談。本書中將靠近短波長端的標記為「VIOLET」。

赤紫 (紅紫色)
0,75,0,0 JIS
5RP 5.5/13 鮮豔的紅紫色

相當於曼賽爾表色系的「RP（Red Purple）」。基本色名。

薄色
30,40,5,0 JP

帶亮灰的紫色。【薄色】是指紫色系中的淡色。在日本的平安時代（西元 794 － 1185年），紫色是享有特殊待遇的顏色，以濃度做色名時，這就是「紫色」。也稱為【淺紫】。

MAUVE (錦葵色)
50,70,0,0 JIS
5P 4.5/9 濃烈的藍紫色

1856 年發明合成染料苯胺紫（Mauveine），後來就演變成法文「MAUVE」，意思就是「錦葵」。日本也將此顏色稱為「藕合色」。

半色
40,55,10,0 JP

紫色的聽色（聽色請參考第70 頁「一斤染」）中程度較濃的顏色，會呈現帶黯淡紅的紫色。傳統色名「半」的意思是「中間的」、「不完整的」。

FUCHSIA
(吊鐘花色)
25,100,0,0

如同柳葉菜科吊鐘花屬木本植物吊鐘花的顏色，會呈現鮮豔的紅紫色。

濃色
80,90,30,0 JP

帶暗灰的紫色。用紫根反覆浸染多次所呈現的濃紫色。根據《衣服令（養老律令）》※的規定，濃色為臣下最高位的顏色，因此被視為禁色。此色也稱為【深紫】。

※ 編註：《養老律令》是古代日本中央政府的基本法典，自西元 757 年開始施行，直到明治維新時才廢除。其中包含十卷十二篇的律與十卷三十篇的令。上面的【濃色】規範來自其中的《衣服令》。

菖蒲色 (菖蒲花色)

70,80,0,0 JIS JP
3P 4/11 帶鮮豔藍的紫色

如同菖蒲科菖蒲屬草本植物
菖蒲 (Acorus calamus) 的花朵
顏色。

菖蒲色 (溪蓀色)

20,60,0,0 JIS JP
10P 6/10 帶亮紅的紫色

鳶尾科鳶尾屬的草本植物
「溪蓀鳶尾 (Iris laevigata)」
的花朵顏色。溪蓀在日本也
被稱為「菖蒲」。

杜若色 (燕子花色)

80,70,0,0 JIS JP
7PB 4/10 帶鮮豔藍的紫色

如同鳶尾科鳶尾屬草本植物
燕子花 (又稱「杜若」) 的花朵
顏色。群生於濕地,初夏時
會綻放深紫色的花朵。

桔梗色

75,70,0,0 JIS JP
9PB 3.5/13 深藍紫色

如同桔梗科桔梗屬草本植物
桔梗花的顏色。雖然「桔梗」
在俳句中常被用來當作表現
秋天的季節語,但是實際上
在梅雨時分就會開花。

HELIOTROPE
(香水草色)

50,60,0,0 JIS
2P 5/10.5 鮮豔的藍紫色

如同紫草科天芹菜屬的草本
植物香水草的花朵顏色。又稱
「南美天芥菜」、「洋茉莉」,
其精油是香水的原料。

LAVENDER
(薰衣草色)

20,30,0,5 JIS
5P 6/3 帶灰的藍紫色

如同唇形科薰衣草屬的木本
植物薰衣草般的花朵顏色。
薰衣草是芳香植物,常用於
香氛乾燥花和精油的原料。

藤色 (藤花色)

30,25,0,0 JIS JP
10PB 6.5/6.5 亮藍紫色

如同豆科紫藤屬的木本植物
紫藤的花朵顏色。紫藤花會
在初夏時生出垂掛的花穗,
開滿蝶形的花朵。

藤紫 (藤花紫色)

40,40,0,0 JIS JP
0.5P 6/9 亮藍紫色

帶有【藤色】的【紫】。這是比
【藤色】還要深的顏色。

藤納戶 (紫藏庫色)

60,55,0,10 JIS JP
9PB 4.5/7.5 濃烈的藍紫色

帶有【藤色】色調的【納戶色】
(請參考第131頁【納戶色】)。

WISTARIA
(紫藤色)

50,45,0,0 JIS
10PB 5/12 鮮豔的藍紫色

如同紫藤花的花朵顏色。
「WISTARIA」是「紫藤屬」的
意思,為豆科紫藤屬植物的
總稱。

LILAC (紫丁香色)

20,30,0,0 JIS
6P 7/6 柔和的紫色

如同木犀科丁香屬木本植物
紫丁香的花朵顏色。此花的
顏色除了紫色,還有白色、
粉紅色、藍色等。也被用作
香水的原料。

ORCHID (蘭花色)

15,40,0,0 JIS
7.5P 7/6 柔和的紫色

「ORCHID」這個字的英文是
「蘭科植物」的意思。此色是
如同紅紫色系蘭花的顏色。

江戶紫 (江戶紫染色)
60,70,0,10 JIS JP
3P 3.5/7 帶深藍的紫色

象徵江戶的顏色之一。使用紫根染的顏色，會比【京紫】帶有更濃的藍色。也被稱為【本紫】。

紫苑色
60,65,10,0 JP

如同菊科紫苑屬的草本植物「紫苑」的花朵，呈現帶黯淡藍的紫色。是日本平安文學中經常出現的色名。

京紫
60,85,35,10 JP

相對於【江戶紫】，是紅色調更濃烈的紫色。【江戶紫】和【京紫】有的偏藍有的偏紅，也有人說這會隨時代而異。

棟色
50,50,10,0 JP

如同楝科楝屬的木本植物「苦楝」的花朵般，呈現黯淡的藍紫色。「楝」就是「苦楝」的簡稱。

古代紫
60,75,45,0 JIS JP
7.5P 4/6 黯淡的紫色

這是比【江戶紫】和【京紫】更黯淡的紫色。

鳩羽色 (鴿羽色)
20,30,0,30 JIS JP
2.5P 4/3.5 黯淡的藍紫色

如同鳩鴿科的鳥—鴿子羽毛般的顏色。

似紫
70,100,70,0 JP

利用蘇木或茜草的代用染所染成的暗紅紫色，是相對於使用紫根染之【本紫】。古代的平民被禁止使用昂貴的【本紫】，因此改用此【似紫】（階級由來可參考第 62 頁）。

鳩羽紫
60,55,35,0 JP

如同鴿子的羽毛般，呈現為帶淡灰的紫，是日本明治到大正時代的流行色。和鳩（鴿子）相關的顏色，還有【鳩羽鼠】（見第 168 頁）。

滅紫
80,90,55,0 JP

這是利用 90°C 以上高溫的紫根染所染成，呈現帶暗藍的灰紫色。「滅」的意思是指「消滅色調」，因此也有【滅赤】（請參考第 69 頁）。

茄子紺 (茄子色)
40,75,0,70 JIS JP
7.5P 2.5/2.5 很暗的紫色

如同茄科茄屬的草本植物「茄子」的果實顏色。

二藍
60,70,25,0 JP

用「紅花」和「蓼藍」2 種染料染成，帶黯淡紫的藍紫色。「藍」以前是「染料」的意思。這種染色始於日本平安時代（西元 794 — 1185 年），也有這種織色和重色(襲色)※。

紫紺 (紫草根色)
45,80,0,70 JIS JP
8P 2/4 暗紫色

用紫草科紫草屬草本植物「紫草」的根（紫根）作為染料所染成的顏色。此顏色也可寫作【紫根】。

※ 編註：「織色」和「重色」（「襲色」）都是日本傳統色中的配色方法。「織色」是指使用不同顏色的經線與緯線編織，可呈現混色的視覺效果。「重色」是指衣服(布料)內外兩種顏色的配色；「襲色」則是將服裝層層疊疊穿著的配色，可參考第 178 頁「襲色目」的說明。

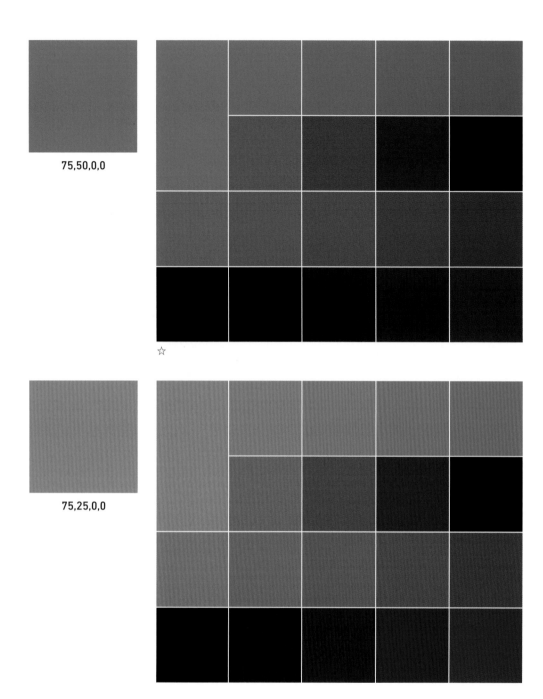

75,50,0,0

75,25,0,0

	25	50	75	100
0	25	50	75	100
10/10	20/20	30/30	40/40	50/50
100/100	90/90	80/80	70/70	60/60

Y

K

Y/K

Y/K

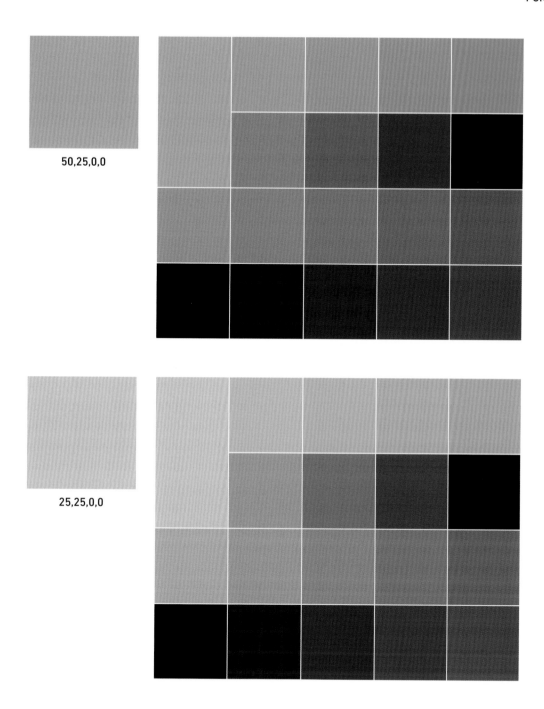

50,25,0,0

25,25,0,0

上例是替用 C 值和 M 值構成的 C ≧ M 的藍色或紫色增加 Y 值。
如果原本顏色的 C 值高，會從藍綠趨近綠，C＝M 則直接趨近於
黃綠色，且全都會變得黯淡。

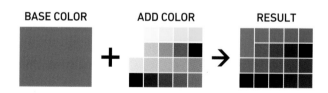

BASE COLOR　　　ADD COLOR　　　RESULT

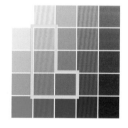

75,75,0,0

★ ☆

50,75,0,0

☆

0	25	50	75	100
	25	50	75	100
10/10	20/20	30/30	40/40	50/50
100/100	90/90	80/80	70/70	60/60

Y
K
Y/K
Y/K

50,50,0,0

25,50,0,0

上例是替用 C 值和 M 值構成的 C ≦ M 的紫色增加 Y 值。會趨近
棕色,且全都會變得黯淡。

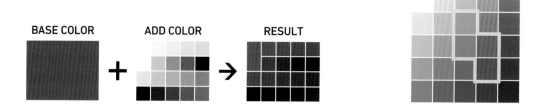

BASE COLOR ADD COLOR RESULT

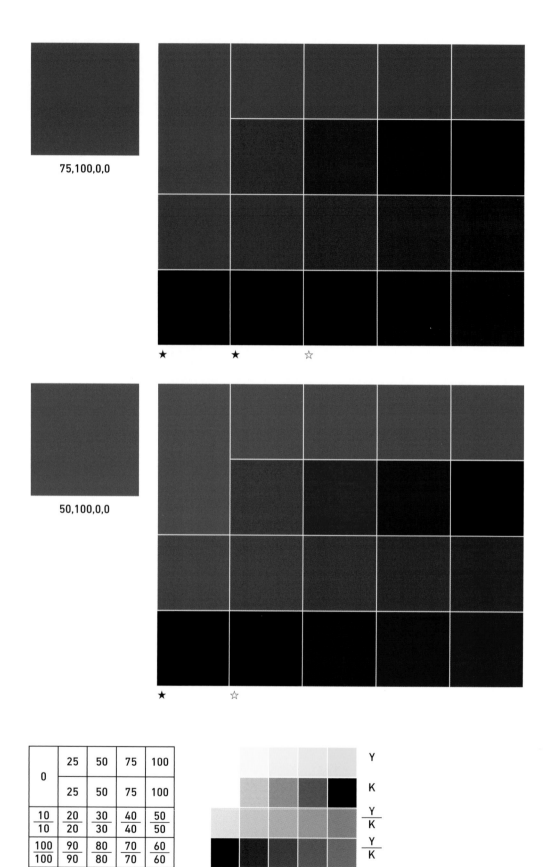

75,100,0,0

50,100,0,0

0	25	50	75	100
	25	50	75	100
10	20	30	40	50
10	20	30	40	50
100	90	80	70	60
100	90	80	70	60

Y

K

Y/K

Y/K

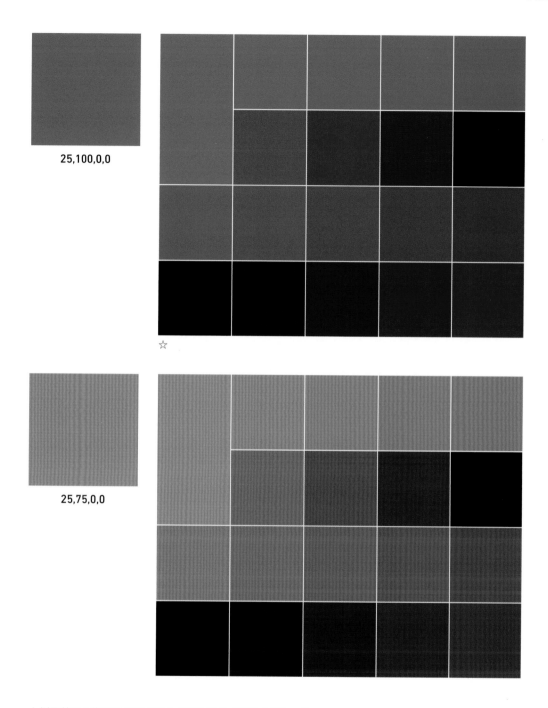

25,100,0,0

☆

25,75,0,0

上例是替用C值和M值構成的C≦M的紫色或紅紫色增加Y值。
會趨近於棕色或紅色,且只有 (25,75,0,0) 會變得黯淡。

BASE COLOR ADD COLOR RESULT

50,75,75,0

BROWN

名　　　稱：棕色的／茶色／BRUN

BROWN（棕色），色相屬於紅紫或紅、橙（黃橙），棕色都是彩度和明度偏低的顏色。BROWN 雖然不是基本色名，但因顏色眾多，本書中仍以此節來介紹。除了本節以外，在 RED（紅│第 68 頁）、ORANGE（橙│第 98 頁）、YELLOW（黃│第 102 頁）等各節中也會有部分棕色系的顏色。「茶色」（棕色）與「鼠色」（灰色）是江戶時代平民的流行色，有句話說「四十八茶百鼠色」※，就是在描述這兩種顏色有相當多的色彩變化。

BROWN
0,40,50,55 JIS

棕色
0,55,70,55 JIS

BRUN
40,75,100,0 FR

※ 編註：如同第 62 頁所說的，日本古代對衣著顏色有嚴格規範，平民不能穿鮮豔的衣服，只能穿著用便宜染料製作的茶、灰色系的衣服，因此發展出各式各樣色調的茶色（棕色）與鼠色（灰色），統稱為「四十八茶百鼠色」。「四十八」與「百」並不是指確切的數量，而是有「很多很多種」的意思。

BROWN （棕色）
0,40,50,55 JIS
5YR 3.5/4 帶暗灰的黃紅色

「BROWN」是顏色介於紅色和黃色之間的暗色，「茶色」、「棕色」、「褐色」、都是此色的相關翻譯。

茶色 （棕色）
0,55,70,55 JIS
5YR 3.5/4 帶暗灰的黃紅色

紅色和黃色之間的暗色。是江戶時代的流行色，在日本傳統色中寫作「茶」色，因此和棕色相關的許多顏色都會加上「茶」字，例如「焦茶」。

褐色 （深棕色）
0,70,100,55 JIS JP
6YR 3/7 暗黃紅色

帶黑色調的【茶色】。褐色在古代是指藍染衣的深藍色，後來用以指稱深棕色。相關說明見第131頁的【勝色】。

焦茶 （焦茶色）
0,40,40,70 JIS JP
5YR 3/2 濃烈的黃紅色

深濃的【茶色】。是類似東西焦掉的顏色。

赤茶 （紅棕色）
0,70,70,30 JIS JP
9R 4.5/9 濃烈的黃紅色

帶紅色調的【茶色】。

黃茶 （黃棕色）
0,60,80,10 JIS JP
4YR 5/9 濃烈的黃紅色

帶黃色調的【茶色】。

灰茶 （灰棕色）
0,45,60,50 JIS JP
5YR 4.5/3 帶暗灰的黃紅色

帶【灰色】的【茶色】。

黑茶 （黑棕色）
0,40,50,85 JIS JP
5YR 2/1.5 帶黃紅的黑色

帶黑色調的【茶色】。

白茶 （淺棕色）
25,30,45,0 JP

帶亮黃的灰黃紅色。是偏白的【茶色】。

金茶 （金棕色）
0,50,100,10 JIS JP
9YR 5.5/10 帶濃烈紅的黃色

帶【金色】的【茶色】。

琥珀色
0,50,75,30 JIS JP
8YR 5.5/6.5 帶濃烈紅的黃色

如同琥珀（amber）的顏色。琥珀是古代樹脂埋在地底後所形成的化石，開採後大多被加工製作成寶石飾品。

AMBER （琥珀色）
0,40,60,30 JIS
8YR 5.5/6.5 帶濃烈紅的黃色

如同琥珀的顏色。「umber」是「棕土」的意思，「amber」則是「琥珀」的意思，這兩種顏色名稱有時會造成混淆。

檜皮色

0,60,60,50 `JIS` `JP`
1YR 4.3/4 帶暗灰的黃紅色

檜皮是柏科扁柏屬木本植物檜木的樹皮。是帶有【蘇芳】（第74頁）的黑色調的顏色。

MAROON（栗紅色）

0,80,60,70 `JIS`
5R 2.5/6 暗紅色

如同無患子科無患子屬木本植物七葉樹的果實「馬栗」的顏色。「MAROON」的語源是法文「marron」，意思是栗子或七葉樹的果實。

赤白橡

5,25,40,0 `JP`

在櫨染（第107頁）的底色上覆蓋茜草染（第76頁），可以染成帶亮紅色的灰黃紅色。此色在日本古代是天皇褻袍（貼身衣物）的顏色，是平民不能使用的禁色。

栗色（栗子色）

0,70,80,65 `JIS` `JP`
2YR 3.5/4 帶暗灰的黃紅色

如同殼斗科栗屬的木本植物栗子樹的果實外皮顏色。

青白橡

25,15,55,0 `JP`

使用刈安（第106頁）和紫根（第134頁）交染成的帶亮灰的灰黃綠色。此色與【麴塵】（第119頁）和【山鳩色】都是相同的顏色，是天皇褻袍（貼身衣物）用的禁色。

胡桃色

30,40,60,0 `JP`

用胡桃科胡桃屬的木本植物胡桃樹的葉子、果皮、樹皮所染成的顏色。是帶紅色的灰黃紅色。

棕櫚色

60,75,85,0 `JP`

如同棕櫚科棕櫚屬木本植物棕櫚樹的樹皮（棕鬚），呈現暗灰黃紅色。

桑色

0,25,45,0 `JP`

用桑科桑屬的木本植物桑樹的木材染製而成，是帶淡紅的黃色。

煤竹色（煙燻竹色）

0,30,30,70 `JIS` `JP`
5YR 3.5/1.5 帶紅黃的暗灰色

「煤竹」是用於日本傳統住家的天花板等處的竹子，在被煤炭煙燻後會變成紅黑色。【煤竹色】就是指這種顏色。

桑染

20,40,70,0 `JP`

用桑樹的木材染成帶深紅的黃色。此色也稱為【桑茶】。

榛色

0,55,100,30 `JP`

如同樺木科榛屬的木本植物「歐榛」的果實，呈現帶深紅的黃色。此色也可用來表現瞳孔的顏色。

桑實色

65,90,55,0 `JP`

以桑樹的果實染成的顏色。是帶暗紅的紅紫色。

CORK (軟木色)
0,30,50,30 JIS
7YR 5.5/4 帶黯淡紅的黃色

如同殼斗科櫟屬的木本植物「栓皮櫟」的樹皮顏色。這種樹的樹皮稱為「軟木」，可以用作瓶栓或緩衝材料。

朽葉色 (枯葉色)
0,30,55,55 JIS JP
10YR 5/2 帶灰紅的黃色

如同枯萎凋零的樹葉顏色。

MAHOGANY
(桃花心木色)
0,70,50,70

如同桃花心木材的暗紅色。「MAHOGANY」這個字是楝科桃花心木屬樹木的總稱，可用於高級家具的材料。

柴染
20,45,75,0 JP

「柴」是指「椎樹」或「櫟樹」等雜木的總稱，【柴染】就是將這類木材煮沸之後所染成的顏色。是帶黃的灰黃紅色。

丁字色／香色
15,35,50,0 JP

用桃金孃科蒲桃屬木本植物丁香樹的花蕾染成，帶暗黃的黃紅色。因為是把香料當染料用，所以會帶有香味。此色也可用於紅花和茜草的代用染。

榛摺
60,70,75,0 JP

把樺木科榿木屬（赤楊屬）的木本植物榿木（赤楊）的果實研磨，在布上搓揉而染成的顏色。「榛」是榿木的古名。

肉桂色 (桂皮色)
0,60,60,10 JIS JP
10R 5.5/6 黯淡的黃紅色

「肉桂」是從樟科肉桂屬木本植物肉桂樹所取得的香料，也稱為「桂皮」。「肉桂色」是如同其樹皮的顏色。

亞麻色
15,30,50,0 JP

亞麻纖維的亮灰黃色。亞麻是亞麻科亞麻屬草本植物，其纖維是亞麻布的原料。

伽羅色
35,55,65,10 JP

如同香木伽羅樹般呈帶黃的灰黃紅色。伽羅樹是瑞香科沉香屬木本植物，這類植物的木材可衍生出香味濃郁的「沉香」，伽羅樹是其中品質特別高的。

BEIGE
(米色 / 未染羊毛色)
0,10,30,10 JIS
10YR 7/2.5 帶亮灰紅的黃色

如同未加工的羊毛顏色。

小麥色
0,40,60,10 JIS JP
8YR 7/6 帶柔和紅的黃色

如同禾本科小麥屬木本植物小麥的種子顏色。也可用來形容曬黑的肌膚。

ECRU BEIGE
(亞麻色 / 未染麻布色)
0,8,20,5 JIS FR
7.5YR 8.5/4 帶淡紅的黃色

法文「ECRU」是指尚未漂白的麻或絹，「BEIGE」則是指未加工的羊毛。

CAFE (咖啡色)
30,65,100,45 FR

如同咖啡般帶暗紅的黃色。
CAFE (咖啡) 是飲料的名稱，
是把咖啡豆焙煎、研磨製成
粉末狀後，用水或熱水提煉
出成分的飲料。

飴色
15,70,95,0 JP

「飴」是以麥芽為原料製成的
麥芽糖，【飴色】就是麥芽糖
的深黃紅色。此外，將洋蔥
炒到軟化後脫水變成褐色的
顏色，也可稱為【飴色】。

CAFE-AU-LAIT
(咖啡牛奶色)
15,30,45,0 FR

這是咖啡牛奶的亮灰黃色。
「CAFE」是法文「咖啡」，
「LAIT」則是「牛奶」，CAFE-
AU-LAIT 就是咖啡牛奶。

狐色
20,50,80,0 JP

如同狐狸的毛色般，呈現帶
暗黃的黃紅色。日本常用來
表現炒或油炸的顏色，例如
洋蔥在煎炒的過程中，會從
【狐色】變成【飴色】。

COCOA BROWN
(可可棕色)
0,45,45,55 JIS
2YR 3.5/4 帶暗灰的黃紅色

可可 (Cocoa) 的棕色。「可可」
是將可可豆分離出可可脂後，
製作成可可磚，磨成粉之後
加入水和糖製成的飲料。

駱駝色
0,50,60,30 JIS JP
4YR 5.5/6 黯淡的黃紅色

如同駱駝毛的顏色。駱駝是
駱駝科駱駝屬的動物，棲息
在西亞、中亞、非洲等地。

CHOCHOLATE
(巧克力色)
0,60,60,75 JIS
10R 2.5/2.5 很暗的黃紅色

巧克力 (Chocolate) 的棕色。
巧克力是將可可豆研磨製成
可可膏，加入砂糖、牛奶、
奶油等凝固而成的甜點。

BUFF
(皮革色 / 水牛黃色)
0,25,50,25 JIS
8YR 6.5/5 帶柔和紅的黃色

「BUFF」英文是指「牛或鹿製
皮革」，語源是法文「水牛」。
【BUFF】是如同皮革的顏色。

BISCUIT (餅乾色)
15,60,90,0 FR

如同餅乾 (Biscuit) 般黯淡的
黃紅色。餅乾是將小麥粉、
砂糖、蛋調和後，用烤箱等
器具烘烤成的甜點。

TAN (鞣革色)
0,45,70,30 JIS
6YR 5/6 黯淡的黃紅色

「TAN」是英文「鞣 ※」、「日曬」
的意思，【TAN】是指如同用
單寧鞣製而成的牛皮革般的
顏色。這個顏色也可以用來
形容曬黑的肌膚。

CARAMEL
(焦糖色)
0,60,100,20

如同焦糖 (Caramel) 的深黃
紅色。「焦糖」是將砂糖和水
混合煮滾而成的甜點。

CHAMOIS
(羚羊色)
10,45,100,0

如同牛科歐洲山羚屬的動物
羚羊 (Chamois) 的毛色般，
呈現帶紅的黃色。

※ 編註：「鞣」是皮革加工的過程中，使用「鞣劑」浸泡製作皮革的意思。將動物生皮製成皮革的過程中，需要經過
多重加工處理以免腐化，因此要浸泡於鞣劑中製作。「植鞣法」就是使用從天然植物萃取的單寧酸液來鞣製皮革，
「鉻鞣法」則是使用含有重金屬的鉻鞣劑來鞣製皮革。

SEPIA（烏賊墨色）
0,35,60,70 JIS
10YR 2.5/2 帶很暗紅的黃色

「SEPIA」是希臘語「烏賊」的意思。【SEPIA】就是頭足綱海生動物烏賊的墨汁（也稱為墨魚墨汁），自古以來常用作墨水或顏料。

VAN DYKE BROWN（凡戴克棕色）
65,80,70,0

暗灰紅色。17 世紀英國宮廷畫家安東尼·凡戴克爵士 (Sir Anthony van Dyck) 常使用這種棕色的油畫顏料，因此被命名為「凡戴克棕」。

鳶色（老鷹色）
0,65,50,55 JIS JP
7.5R 3.5/5 帶暗黃的紅色

如同鷹科鳶屬的鳶（老鷹）的羽毛顏色。常用來表現瞳孔或頭髮的顏色。

雀茶
35,65,75,0 JP

如同雀科的麻雀頭部，呈現帶暗黃的紅色。

鶯茶（樹鶯棕色）
0,20,70,70 JIS JP
5Y 4/3.5 帶暗灰的黃色

帶有【茶色】的【鶯色】（第 118 頁），在日本江戶時代是廣受喜愛的顏色。

鶸茶
45,35,100,15 JP

帶有【茶色】的【鶸色】（第 118 頁）。帶黯淡綠的黃色。

唐茶
45,60,85,0 JP

帶黃的灰紅色。「唐」是形容從海外輸入日本的物品，也可用來作為「新的」、「美的」等修飾語。這個顏色有各式各樣的染色法。

宗傳唐茶
50,70,90,0 JP

比【唐茶】的黑稍微少一些的帶黃灰紅色。日本江戶時代（西元 1603 − 1867 年）初期的京都染色工匠—鶴屋宗傳所染出的顏色。因此也稱為【宗傳茶】。

媚茶
45,50,75,0 JP

帶暗黃的黃紅色。楊梅樹皮用鐵媒染染成的顏色。這個顏色最初是稱為【昆布茶】，後來演變成【媚茶】。是日本江戶時代的流行色之一。

利休茶
25,40,70,40 JP

如同褪色的抹茶色般，呈現帶紅的灰黃色。此色名取自日本室町桃山時代的茶聖「千利休」，但色名是在江戶中期以後才出現。

千歲茶
60,65,95,40 JP

帶有【茶色】的【千歲綠】（第 116 頁），是偏暗的黃綠色。此色名也寫作【仙齋茶】。

百塩茶／羊羹色
30,70,80,40 JP

帶暗黃的灰紅色。「百」是指次數很多，「塩」則是浸染的意思。「百塩」的意思是反覆染多次之後呈現的深濃色。例如【紅之八塩】（第 70 頁）也是指深濃的紅色。

路考茶
50,55,85,0 JP

帶暗紅的灰黃色。「路考」是指日本寬延到安永年間活躍於江戶地區，集美貌與人氣於一身的歌舞伎演員二代目瀨川菊之丞的藝名。【路考茶】是代表他的「演員色」。

御召茶
70,35,55,0 JP

用蓼藍染底色的【茶色】，帶黯淡藍的藍綠色。源自江戶幕府第11代大將軍德川家齊愛用高級縮緬布，因此這種布被稱為「御召」（獻給主上用的），其顏色為【御召茶】。

璃寬茶
65,65,95,0 JP

帶暗黃的灰黃綠色。源自於日本文化、文政年間（1804～1829年），在大阪劇場因美貌與美聲廣受大家歡迎的歌舞伎演員二代目嵐璃寬，【璃寬茶】是其演員色。

遠州茶
20,55,80,0 JP

帶黯淡黃的紅色。色名源自日本江戶時代前期的大名（領主）小堀遠州，他是一位茶道家，但以園藝家的身分而廣為人知。此色是他愛用的【茶色】。

梅幸茶
25,25,75,20 JP

亮灰黃綠色。「梅幸」是日本安永、天明時期（西元1772－1789年）歌舞伎演員初代尾上菊五郎的藝名，他演技十分精湛而廣受大家歡迎。【梅幸茶】是其演員色。

土器茶／枇杷茶
30,50,80,0 JP

帶灰的紅黃色。土器是神前供奉的素燒陶器，枇杷則是指薔薇科枇杷屬的木本植物枇杷的果實。

團十郎茶
30,70,75,20 JP

日本歌舞伎界歷代的「市川團十郎」※都愛用的舞台服裝用色，是類似柿澀的顏色。此色是從市川家經典的戲碼《暫》的衣服素袍開始使用。

藍海松茶
75,40,70,25 JP

帶【藍色】的【海松茶】，呈現帶暗藍的灰綠色。

芝翫茶
20,40,60,30 JP

帶黯淡黃的紅色。「芝翫」是日本文化、文政年間，橫跨江戶、京都、大阪三地的超人氣歌舞伎演員三代目中村歌右衛門的藝名。【芝翫茶】是其演員色。

海松茶
60,60,90,25 JP

帶【茶色】的【海松色】（第119頁），呈現帶暗紅的灰紅色。

岩井茶
60,50,80,0 JP

帶灰黃色的綠色。「岩井」是指日本文化、文政年間活躍的歌舞伎名演員五代目岩井半四郎，【岩井茶】是其代表色。連他喜歡的花紋也造成流行，被稱為「半四郎鹿子」。

木蘭色
35,40,80,0 JP

用掉落的果實或撿拾的樹皮等普通染料所染成的顏色。這裡的「木蘭」並不是特定的植物，而是基於佛教經典中佛陀告誡不可奢華的訓示。

※ 編註：「市川團十郎」稱謂來自日本知名的歌舞伎世家，也是江戶歌舞伎的本家。自江戶時代傳承至今，每一代傳人都會襲名「市川團十郎」之名號，已有三百多年的歷史。

棕色的色料 可提煉棕色的色料，大部分來自植物中的色素單寧，大量蘊含於青色果實（尚未成熟的果實）和蟲癭（第 175 頁）中。蟲癭和烏賊墨（墨魚的墨汁），在歐洲經常被用作書寫用的墨水。

(柴)
植物染料

柴是椎／栗／櫟／樫等**雜木的總稱**。用這些木材煎煮出來的汁液可以用來染色。媒染的染料，用鋁媒染可以染出淺棕色。

(桑)
植物染料

桑樹是桑科桑屬的木本植物，用**樹皮**和**根皮**染色。樹木本身的色素含量少，需反覆染色多次。是媒染的染料，可用鋁媒染染出淺棕色。

(阿仙)
植物染料

阿仙（**兒茶**）是豆科相思樹屬的木本植物。**木材**裡含有茶褐色素**單寧**。這是媒染的染料，可以用鋁媒染染出淺棕色。

(胡桃)
植物染料

胡桃木是胡桃科胡桃屬的木本植物。**尚未成熟的果實**（青色果實）中含有大量的**單寧**。是媒染的染料，可以用鋁媒染染出淺棕色。

(柿澀)
植物染料

柿澀染料是將柿樹科柿樹屬的木本植物「澀柿」的未成熟果實擠成汁，放置半年到 2 年使其自然發酵而成的液體。**柿澀**含有大量的茶褐色素**單寧**，可用來染出紅棕色。其耐水、防腐效果，把柿澀塗在紙上所製成的澀紙，可活用於和傘、油紙、型染用紙等用途。

(橡)
植物染料

橡樹是殼斗科櫟屬的木本植物「**櫟**」的古名。染色時是利用其**果實**。是媒染的染料，用鋁媒染可以染出淺棕色、用鐵媒染可以染出黑色。

(矢車)
(榛)
植物染料

矢車和**榛**，是**夜叉五倍子**或**榛木**等樺木科榿木屬（赤楊屬）的木本植物的果實，可以利用這些含有茶棕色素**單寧**的果實染色。是媒染的染料，用鋁媒染可以染出淺棕色、用鐵媒染可以染出黑棕色。

(訶梨勒)
植物染料

訶梨勒是使君子科欖仁屬的木本植物。果實含有大量茶棕色素**單寧**，稱為「訶子」，可用來染色。是媒染的染料，可用鋁媒染染出淺棕色。

(肉桂)
植物染料

肉桂是樟科肉桂屬的木本植物。**樹皮**帶有芳香，乾燥後可製作成香料，名為「桂皮」或「肉桂」。染色是使用其樹皮。是媒染的染料，可用鋁媒染染出淺棕色。

(丁子)
植物染料

丁子是桃金孃科蒲桃屬的木本植物。**花蕾**乾燥後不僅可用作香料，還可用來**染色**。因為染色時會連同**香味**一起移轉，因此用丁子染成的顏色也稱為【香色】。價格較為昂貴，僅限身分高貴者可以使用。是媒染的染料，用鋁媒染可以染出淺棕色。

(烏賊墨)
動物染料

烏賊墨又稱「SEPIA」，源自希臘語的「墨魚」。烏賊是頭足綱十腕上形目的海生軟體動物，烏賊的墨汁含有**黑色素 (melanin)**，在歐洲會用來當作書寫用的墨水，亦可用作黑色或棕色顏料。

0,0,0,0

WHITE

名　　　稱：WHITE／白／BLANC
JIS安全色：對比色
五 行 思 想：金

WHITE
0,0,1,0 **JIS**

白色
0,0,1,0 **JIS**

BLANC
0,1,3,0 **FR**

WHITE (白色)

0,0,1,0 JIS
N 9.5 白色

「WHITE」英文就是「白色」。最亮的顏色，會反射可見光中的所有波長。基本色名。

白色

0,0,1,0 JIS
N 9.5 白色

最亮的顏色，會反射可見光中的所有波長。基本色名。

SNOW WHITE
(雪白色)

3,0,0,0 JIS
N 9.5 白色

像雪一樣白的顏色。

胡粉色

0,0,2,0 JIS JP
2.5Y 9.2/0.5 帶黃的白色

胡粉是指用牡蠣等貝殼製成的白色顏料。

生成色 (未染色)

0,0,5,3 JIS JP
10YR 9/1 帶紅黃的白色

如同自然原生，未經染色、漂白的線或布料的顏色。

白練

1,4,7,0 JP

將絲綢精煉、除去黃色之後得到的潔白絲綢顏色。

象牙色

0,1,12,5 JIS JP
2.5Y 8.5/1.5 帶黃的黯淡灰色

如同象牙般的顏色。大象的牙齒因為材質精美而且容易加工，因此是藝術或工藝品的重要素材。

IVORY (象牙白)

0,1,12,5 JIS
2.5Y 8.5/1.5 帶紅黃色的淺灰

「IVORY」這個字的英文就是「象牙」的意思。

乳白

0,5,17,0 JP

如同牛奶的顏色，會呈現為帶黃的白色。

卵花色

5,0,10,0 JP

像虎耳草科溲疏屬木本植物「齒葉溲疏」（日本人將此樹稱為「空木」或「卯木」）的花一樣白的顏色。在初夏時會綻放出五瓣的白花。

雲母

7,5,20,0 JP

如同將矽酸鹽礦物雲母磨碎製成的白色顏料的銀白色。會散發珍珠般的光澤。

冰色

6,0,4,0 JP

像冰一樣白的顏色。

0,0,0,3

0,0,0,4

0,0,0,5

0,0,0,6

0,0,0,7

0,0,0,8

如果在背景色配置與紙張顏色（白色）相同的圖像，則背景會與紙同化，無法辨識圖像的邊界。若用很小的值重疊 K 或 Y 後再填入背景，則不需要加上邊框也可以看出圖像的邊界。K 或 Y 也可以用來替紙張上色。例如在頁面背景填入 5% 左右的 Y，就能營造出奶油色紙張的感覺。

0,0,3,0

0,0,5,0

0,0,8,0

0,0,10,0

0,0,13,0

0,0,15,0

0,0,0,50

GREY

名　　　　稱：GREY／灰／GRIS

GREY
0,0,0,65 JIS

灰色
0,0,0,70 JIS

GRIS
45,40,45,0 FR

GREY (灰色)

0,0,0,65 JIS
N 5 灰色

「GREY」英文就是「灰色」，
日本人稱為「鼠色」。黑與白
的中間色。基本色名。

SKY GREY
(天灰色)

3,0,0,25 JIS
7.5B 7.5/0.5 帶藍的亮灰色

如同多雲時的天空顏色。

灰色

0,0,0,70 JIS
N 5 灰色

灰色就是黑與白的中間色。
基本色名。

SILVER GREY
(銀灰色)

0,0,0,45 JIS
N 6.5 亮灰色

這是如同將【銀色】去除光澤
之後的灰色。

ASH GREY
(灰燼色)

0,0,5,50 JIS
N 6 灰色

「ASH」原意是「灰燼」，就像
燃燒後的灰燼的顏色。

銀色

40,25,25,0 JIS

如同銀（金屬）的顏色。帶有
銀白色光澤的銀，自古即被
加工製成珠寶飾品或餐具。

CHARCOAL
GREY (炭灰色)

5,15,0,80 JIS
5P 3/1 帶藍紫的暗灰色

「CHARCOAL」的英文就是
「木炭」的意思。這個顏色就
是木炭般的顏色。

PEARL GREY
(珍珠灰色)

0,0,5,30 JIS
N 7 亮灰色

「PEARL」英文是就「珍珠」。
珍珠是在貝殼體內自然產生
的寶石，特徵是表面會帶有
彩虹光澤。

灰汁色

45,35,50,10 JP

如同「灰汁」般帶黃的灰色。
「灰汁」是在稻草灰燼中注入
熱水後、浮在上方的澄清的
液體，是天然的「鹼水」，可
當作纖維的漂白劑或是染色
用的媒染劑。

STEEL GREY
(鋼灰色)

5,10,0,70 JIS
5P 4.5/1 帶藍紫的灰色

鋼鐵般的灰色。「STEEL」是
含碳量少的鐵合金（鋼），也
稱為「鋼鐵」。此外，「IRON」
也是指鐵。

SLATE GREY
(板岩灰色)

5,5,0,75 JIS
2.5PB 3.5/0.5 暗灰色

「SLATE」英文就是「板岩」。
板岩具有可剝成薄片的特殊
性質，常用於屋頂或圍牆等
的建築材料。

鉛色 (灰鉛色)

5,0,0,65 JIS JP
2.5PB 5/1 帶藍的灰色

像鉛一樣灰的顏色。有的人
會用「鉛灰色的天空」來表現
灰濛濛的天空。

鼠色 (鼠毛色)
0,0,0,55 JIS JP
N 5.5 灰色

如同老鼠毛色的灰。容易和【灰色】混淆，但【鼠色】是帶藍的無彩色，【灰色】則是帶黃的無彩色。日本江戶時代的流行色(請參考第154頁)。

櫻鼠
25,30,30,0 JP

帶【鼠色】的【櫻色】，帶亮紫的灰紅色。日本明治時代(西元 1868 － 1912 年)特別流行鼠色系的顏色，【櫻鼠】也是其中之一。

素鼠
60,50,50,0 JP

「素」就是沒有混入任何雜色的意思，因此【素鼠】的意思就是純粹的【鼠色】。刻意加入「素」這個字，是因為在日本江戶時代大量出現「○○鼠」這類色名(請參考第154頁)。

梅鼠
40,45,40,0 JP

帶灰的紅色。帶有淡紅色的【鼠色】。【梅鼠】和【櫻鼠】與【利休鼠】同為日本明治時代平民的流行色。「梅」是帶有紅色調的意思，其他還有帶黯淡紅紫的【梅紫】。

銀鼠 (銀灰色)
0,0,0,45 JIS JP
N 6.5 亮灰色

接近白色的【鼠色】。此灰色與錫的顏色相似，因此也稱為【錫色】。

利休鼠 (綠灰色)
15,0,20,60 JIS JP
2.5G 5/1 帶綠的灰色

帶有【鼠色】的【利休色】。【利休色】是讓人聯想到抹茶色的帶暗灰的綠色，冠上利休的色名，多是以利休色加入其他色調所形成的顏色。

茶鼠 (棕灰色)
0,10,15,45 JIS JP
5YR 6/1 帶黃紅的灰色

帶有【茶色】的【鼠色】。

深川鼠／湊鼠
65,25,45,0 JP

帶亮綠的灰黃。帶有【鼠色】的【湊色（水色）】。日本江戶時代後期平民的流行色。在當時這種時尚的【鼠色】深受大眾喜愛。

藍鼠 (灰藍色)
30,0,5,55 JIS JP
7.5PB 4.5/2.5 帶暗灰的藍色

帶有【藍色】的【鼠色】。也稱為【藍氣鼠】。

根岸色
50,45,60,0 JP

帶綠的灰色。日本東京都台東區生產良質壁土，取其地名「根岸」作為色名。【根岸色】是指如同塗上這種良質壁土的牆壁的顏色。

鳩羽鼠
50,50,40,0 JP

帶【鼠色】的【鳩羽紫】(第 147頁)，帶紅的灰紫色。「鳩羽」是指山鳩（金背鳩，俗稱為鴿子）的背羽。和【山鳩色】是不同的顏色。

鈍色
70,60,60,0 JP

帶暗黃的灰色。【鈍色】帶有些許綠色或棕色調。

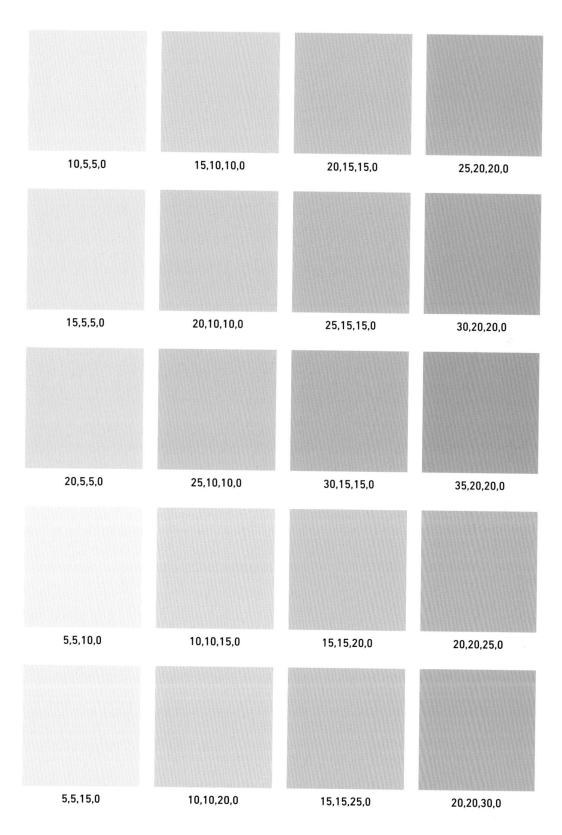

10,5,5,0 15,10,10,0 20,15,15,0 25,20,20,0

15,5,5,0 20,10,10,0 25,15,15,0 30,20,20,0

20,5,5,0 25,10,10,0 30,15,15,0 35,20,20,0

5,5,10,0 10,10,15,0 15,15,20,0 20,20,25,0

5,5,15,0 10,10,20,0 15,15,25,0 20,20,30,0

上例是用 CMY 調製的灰色範本。只要數值稍有偏差，就會帶有色調。C 值比其他稍微大一點就產生中性灰，
具有大幅差距時就會變成帶藍的灰色。Y 值大的話就會接近 BEIGE (米色)。

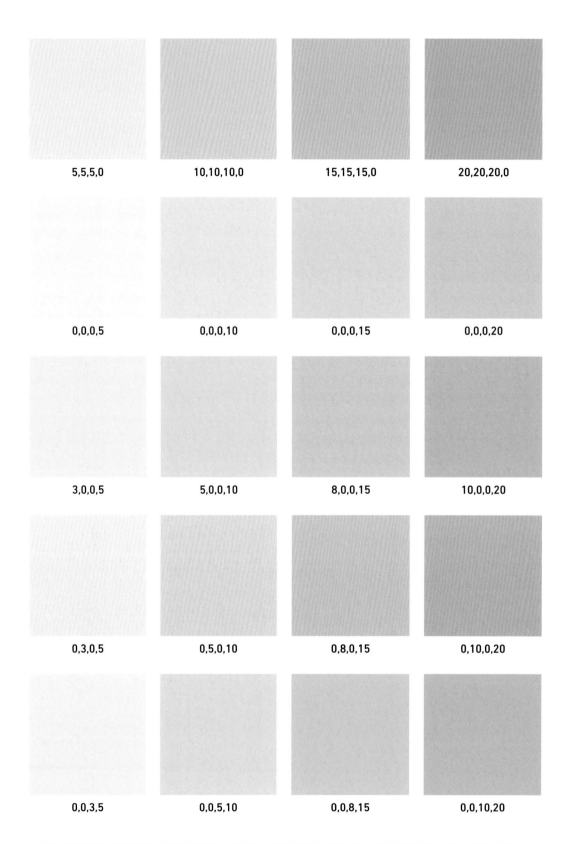

5,5,5,0	10,10,10,0	15,15,15,0	20,20,20,0
0,0,0,5	0,0,0,10	0,0,0,15	0,0,0,20
3,0,0,5	5,0,0,10	8,0,0,15	10,0,0,20
0,3,0,5	0,5,0,10	0,8,0,15	0,10,0,20
0,0,3,5	0,0,5,10	0,0,8,15	0,0,10,20

上面 2 排是用相同數值的 CMY 調製的灰色，和只用 K 製成的灰色的比較。CMY 的值如果一致，會感覺帶紅或是帶黃。下面 3 排，是用 CMY 的其中一個與 K 調製而成的灰色。會帶有 CMY 的其中一個的色調。

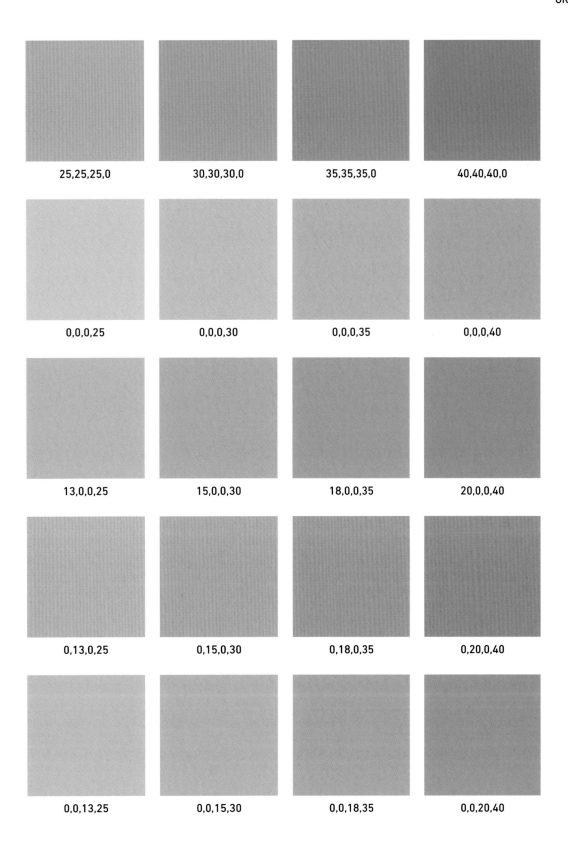

25,25,25,0	30,30,30,0	35,35,35,0	40,40,40,0
0,0,0,25	0,0,0,30	0,0,0,35	0,0,0,40
13,0,0,25	15,0,0,30	18,0,0,35	20,0,0,40
0,13,0,25	0,15,0,30	0,18,0,35	0,20,0,40
0,0,13,25	0,0,15,30	0,0,18,35	0,0,20,40

0,0,0,100

BLACK

名　　　　　稱：BLACK／黑／墨／NOIR
JIS 安 全 色：對比色
五 行 思 想：水

BLACK
30,30,0,100 JIS

黑色
30,30,0,100 JIS

NOIR
85,85,90,50 FR

BLACK (黑色)
30,30,0,100 JIS
N 1 黑色

「BLACK」是「黑」的意思。
最暗的顏色，會吸收可見光
所有波長。4 色（CMYK）印刷
的油墨之一。基本色名。

蠟色／呂色
0,0,0,100 JP

【蠟色】是用不添加油類精製
而成的生漆所塗成的顏色。
「呂」在古代的意思是相對於
陽的「律」，「呂」是用來表示
陰的音律，因此【呂色】有
「暗色」的意思。

黑色
30,30,0,100 JIS
N 1.5 黑色

最暗的顏色，會吸收可見光
所有波長。4 色（CMYK）印刷
的油墨之一。基本色名。

涅色
70,80,85,40 JP

帶黃的黑色。「涅」是「黑土」
的意思。

墨 (黑墨色)
0,0,0,95 JIS JP
N 2 黑色

「墨」是將煤用膠攪拌後加入
香料，注入型膜中凝固製成
的書畫用顏料。此色是指墨
本身的顏色，以及將墨注入
硯台和水一起磨出的顏色。

黑橡
25,40,10,85 JP

用殼斗科櫟屬木本植物麻櫟
果實的殼，以鐵媒染製法所
染成的顏色，呈現帶暗紫的
藍色。「橡」是櫟的古名。

LAMP BLACK
(燈黑色 / 煤煙黑)
0,10,10,100 JIS
N 1 黑色

以不完全燃燒的油製成的煤
（油煙）為原料所製成的黑色
顏料的顏色。「LAMP」英文是
「照明器具」的意思。

憲法染／吉岡染
55,90,95,55 JP

偏暗的黃紅色。此顏色始於
日本江戶時代（西元 1603 －
1867 年）初期的劍術家吉岡
憲法的黑茶染，從此黑色也
廣泛用於日常衣物的顏色。

GRAPHITE
(石墨色)
90,90,85,50

石墨的黑。石墨是碳構成的
礦物。除了可用作鉛筆芯，
也用於工業領域的潤滑劑。

檳榔樹黑
45,80,55,70 JP

用棕櫚科檳榔屬的木本植物
檳榔樹的果實檳榔子染成的
顏色，呈現帶暗紅的灰色。
在紋付（印有家徽的和服）的
黑染中，這是最高級的黑。
於奈良時代輸入日本。

鐵黑 (黑鐵色)
0,20,20,100 JIS JP
N 1.5 黑色

「鐵黑」是日本傳統黑色顏料
的名稱，主要成分是黑色的
氧化鐵（四氧化三鐵），也就
是黑鏽。通常是以磁鐵礦的
形式存在於自然界中。

空五倍子色
50,70,70,65 JP

用漆樹科漆樹屬的木本植物
鹽膚木（白膠木）結的蟲癭
「五倍子」所染成的黑色。可
做為昂貴的輸入品「檳榔子」
的代用品。

濡羽色
90,100,20,90 JP

濡羽是指鴉科的鳥類「烏鴉」羽毛被淋濕後，具有光澤的黑色。此顏色也可用來形容女性的黑髮。

IVORY BLACK
（象牙黑）
20,30,20,100

將象牙燒成的灰（骨灰）磨碎製成的黑色顏料的顏色，會呈現帶紅的黑色。

 白與黑的色料

可用來提煉白色的大多是礦物，例如碳酸鋁（方解石、霰石、胡粉）、氧化鉛、氧化亞鉛、氧化鈦等，皆是白色色料的原料。用來提煉黑色的色料則有碳（墨、骨炭、石墨、碳黑）及單寧（五倍子或檳榔子等）。

方解石 [Calcite]
霰石 [Aragonite]
無機顏料

方解石是以**碳酸鈣**（$CaCO_3$）為主要成分的礦物。也可稱為「**白大理石**」、「**白亞**」、「**白堊**」、「**白堊**」等，把這些岩石磨碎後可以製作成白色顏料。

霰石也是以碳酸鈣為主要成分的礦物，也可以用來製作成白色顏料。但與方解石的結晶構造不同。

胡粉
無機顏料

胡粉是把**牡蠣**或**蛤蠣**等**貝殼**烤過後磨成粉末狀而製作成的白色顏料，主要成分是**碳酸鈣**。胡粉顏料可以當作底色，或混入其他顏色來調整色調。「胡粉」這個詞具有「從西域的胡之國所獲得的粉」的意思，以前有兩種涵義，一種是貝殼製作的粉、另一種是鉛的化合物（鉛白），現在「胡粉」只有前者這種涵義。

石英 [Quartz]
玻璃
無機顏料

石英是以**二氧化矽**（SiO_2）為主要成分的礦物，可製作成白色顏料。石英是**水晶**，也稱為「Silicon」。可用作**玻璃**的原料。

玻璃是佛教經典中的七寶或四寶之一（請參考**第134頁**），古代也曾用來稱呼**水晶**。

白土
無機顏料

白土是將火成岩或火山碎石用熱水變質而成的礦物，產自堆積岩或是土壤之中。**白土**由**高嶺石**、**禾樂石**、**白雲母**、**石英**等構成，古代被用作白色顏料。

鉛白
無機顏料

鉛白自古就被用作白色顏料，主要成分是**鹼式碳酸鉛**（$2PbCO_3 \cdot Pb(OH)_2$）。可透過鉛的薄板和醋酸蒸氣反應後製成。**鉛白**的覆蓋力卓越而且具有促進乾燥的特質，但具有帶毒性、接觸硫黃化合物後會變黑等問題。以前也曾用作化妝用的**白粉**，卻因此導致鉛中毒事件頻傳。鉛白也稱為「**白鉛**」、「**SILVER WHITE**」。

鋅白
無機顏料

鋅白是以**氧化鋅**（ZnO）為主要成分的白色顏料。也可以稱為「**Zinc White**」。鋅白的毒性較低，接觸硫化化合物也不會變黑。

鈦白
金紅石 [Rutile]
銳鈦礦 [Anatase]
無機顏料

鈦白是以**二氧化鈦**（TiO_2）為主要成分的白色顏料。也稱為「**Titanium White**」。目前常用於印刷或是製作防曬霜等各式用途。

金紅石和**銳鈦礦**是以二氧化鈦（TiO_2）為主要成分的礦物，可用作鈦白的原料。

五倍子
沒食子
植物染料

這兩種植物染料都是從昆蟲在樹枝上寄生而形成的蟲癭，萃取出黑色色素**單寧**。樹木在遭蟲弄傷的地方會增生為蟲癭組織，內含為了避免細菌入侵而生成的植物單寧，這是樹木天然的防禦功能，這些蟲癭產物可用作媒染的染料，用鐵媒染可染出黑色。

「五倍子」是取自漆樹科植物「鹽膚木」上產生的蟲癭，這種樹在被蟲刺傷後會產生蟲癭，且該蟲瘤會膨脹五倍，因此將取下的蟲癭稱為「五倍子」或「付子」。

「沒食子」是取自殼斗科植物「沒食子樹」上的蟲癭，蜂科昆蟲「沒食子蜂」會將幼蟲寄生於沒食子樹幼枝上而產生蟲癭。在歐洲，這種蟲癭常被用來製作書寫用的墨水。

檳榔子
植物染料

檳榔子是棕櫚科檳榔屬的木本植物檳榔樹的果實。含有黑色色素**單寧**，屬於媒染的染料，可以用鐵媒染染出黑色。

方鉛礦 [Galena]
無機顏料

方鉛礦是以**硫化鉛**（PbS）為主要成分的礦物，可用來製作成黑色顏料。古埃及人塗在眼睛四周的化妝品「kohl」也是方鉛礦。

墨
植物顏料

墨，是收集植物中含有的油燃燒後產生的**煤**所製成的黑色顏料。根據燃料不同可加以分類，以**松**製成的墨稱為「**松煙墨**」、以菜種油或胡麻油等**植物油**製成的墨則稱為「**油煙墨**」。

骨炭
動物顏料

骨炭是將獸骨經由高溫燒製而成，可以製作成黑色顏料。主要成分是**磷酸鈣**（$Ca_3(PO_4)_2$），用來提煉黑色的**碳**（C）僅有的 10% 左右。骨炭製成的顏料顏色稱為【BONE BLACK (骨黑)】，其中由象牙所製成的則稱為【IVORY BLACK (象牙黑)】，兩者皆用作色名。

石墨 [Graphite]
無機顏料

石墨是以**碳**（C）為主要成分的礦物，可用作黑色顏料，也稱為「黑鉛」（這是在以前知識不發達時，人們單憑外觀推測含有鉛而留下來的名稱，實際上並沒有含鉛）。石墨最熟悉的用途就是用作鉛筆的筆芯。

碳黑
[carbon black]
無機顏料

碳黑是**碳**微粒，可用作黑色顏料。目前常用於印刷用油墨、影印機的碳粉等處。是世界上產量最多的顏料。

碳黑的另一種用途是用於橡膠製品的補強材料。由於車子的輪胎是黑色的，因此補強材料便是使用碳黑。

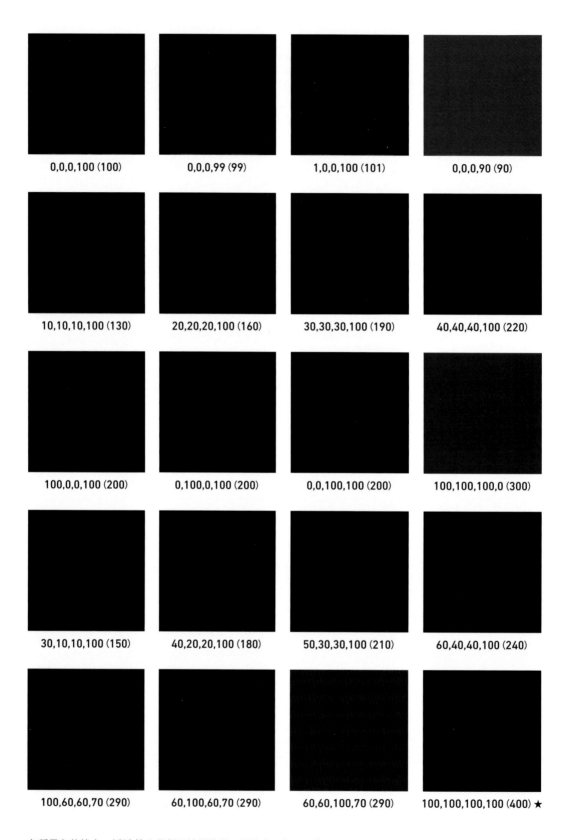

各種黑色的範本。括弧（）內是標示油墨總量。請注意，標示★的 [C：100%／M：100%／Y：100%／K：100%]，
表示油墨總量過高，印刷過程中，可能會發生油墨過重而導致油墨不易乾的風險。

10,20,100,0　　　　10,30,100,0　　　　10,40,100,0　　　　10,50,100,0

20,20,100,0　　　　20,30,100,0　　　　20,40,100,0　　　　20,50,100,0

30,20,100,0　　　　30,30,100,0　　　　30,40,100,0　　　　30,50,100,0

40,30,100,0　　　　40,40,100,0　　　　40,50,100,0　　　　40,60,100,0

10,50,100,20　　　20,50,100,20　　　30,50,100,20　　　40,50,100,20

上圖是用 CMYK 表現金色的範本。Y 值雖然固定在 [100%]，不過在 [90%] 或 [80%] 左右時看起來也像金色。

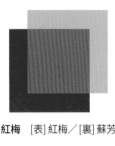
紅梅 [表]紅梅／[裏]蘇芳

櫻 [表]白／[裏]赤花

藤 [表]薄色／[裏]萌黃

柳 [表]白／[裏]薄青

卯花 [表]白／[裏]青

杜若 [表]紫／[裏]萌黃

蟬羽 [表]檜皮色／[裏]青

牡丹 [表]白／[裏]紅梅

黃菊 [表]黃／[裏]青

萩 [表]蘇芳／[裏]青

女郎花 [表]經青－緯黃／[裏]青

落栗 [表]蘇芳／[裏]香

冰 [表]白／[裏]白

雪之下 [表]白／[裏]紅梅

松 [表]青／[裏]紫

海松 [表]萌黃／[裏]縹

檜皮 [表]蘇芳／[裏]縹

胡桃 [表]香／[裏]青

襲色目

「襲色目（かさねいろめ）」，是在日本平安時代
用於層疊衣裳的衣領、袖口、下擺處的配色。
有深色與淺色的組合，利用相同顏色的濃淡，
可營造同色系的漸層、疊上半透明白色讓下方
深色看起來變淡等各種手法。襲色目除了用於
衣服以外，也可用於懷紙（傳統日本人隨身攜帶
的紙張）、料紙（裝飾紙）、日用品等處。

CHAPTER
2

MULTICOLOR

90,0,15,0

色彩的功能與作用

色彩與使用目的

標識、招牌、衣服、商品包裝等製品所具備的色彩，若不是素材本身的顏色，則可能反映了某種**意圖**。雖然也可能是設計者的個人偏好、趨勢，或者是顏色變化的一種，但在大多數情況下，都是基於引人注目、融入環境等目的來決定色彩。

若顏色挑選得宜，不僅能達到提升銷量的目標，還能創造出讓人心情愉快放鬆的環境。要提升商業活動與生活品質，理解與活用**色彩意象**及**色彩效果**就很重要。

圖與地的分離

當物體本身帶有顏色，看起來就會獨立於背景之上。例如在「白色」的畫紙上，用「紅色」蠟筆畫一個圓並且塗滿顏色，就會看到紅色的圓出現在紙上。

在設計上，這個圓也就是我們畫在紙上的物體，我們可以將它稱為「**圖**」，而紙則稱為「**地**」，使用和「地」不同的顏色來畫圖或寫字，即可**讓圖從地分離出來**。如果把「圖」的塗色區域擴大，即可表現範圍與大小。此外還能再進一步畫**輪廓線**或**陰影**，這也是色彩的運用。輪廓線表現色彩的區隔，陰影則表現出光影的範圍。

把圖與地分開　圖和地填入不同的顏色，即可讓圖與地產生區別。

地

圖

輪廓線

添加陰影
用顏色變化強調明暗與深淺，即可表現出立體感。

強調凸顯　把「紅色」等醒目的顏色，用在想要引人注目的地方，即可加以強調凸顯。

表示範圍　以上色來表示圖表的範圍或領域。色塊的面積可以用來表現大小。

善用色彩來識別與標示

路邊或公園內設置的導覽告示牌，通常會在「目前所站的位置」加上紅色標示，讓人能夠立刻掌握自己的所在地點；用「黃色」或「黑色」線條框起來的區域，則會知道是禁止進入。有效運用「紅色」和「黃色」等容易引起注意的顏色，即可確保訊息內容的傳達，加快理解的時間。色彩是否醒目、是否容易引起注意的程度就稱為「**色彩注目性**」，利用這種特性來告知危險或安全的顏色，稱為**安全色**。

重要事項的識別或是色彩的運用，必須先設想到某些色彩可能會導致**色覺**障礙者難以辨識。使用大部分人皆可辨識的色彩來設計，稱為「**色彩通用設計**」，相關的解說請參照**第 246 頁**。

用色彩表示從屬關係

色彩也可表現**所屬**關係。代表性的例子就是**制服**的顏色。制服不僅可以一眼看出隸屬的學校、企業、機構等，如果是學校的制服，還可以進一步運用色彩區別學生族群，例如替各年級指定不同的緞帶或是徽章顏色。又如讓運動團隊穿著**隊伍顏色**的團服、使用偶像的**代表顏色**搭配服裝或物品，也是用顏色表明從屬關係的例子。

告知安全或危險

色彩的意義有規格或準則上的相關協定。運用大眾對色彩的共同認知，無須透過語言也可傳達危險或是安全的訊息。

表示從屬關係　有的國旗顏色本身就具有特殊意義。例如法國國旗，「藍色」象徵自由、「白色」象徵平等、「紅色」象徵博愛。

OK　　ALERT　　OFF

表示目前狀態

機器的燈號顏色、拜訪過的網頁連結顏色等，都是用顏色的變化來表示目前的狀態。

重要　　資料　　進行中　　已確認　　無

分類功能　　在日常生活中常會替檔案或資料夾加上色彩標籤，有助於區別分類，即使日後回頭來看也很容易分辨。不只電腦中的檔案會用色彩分類，市面上販售的收納用品或文具，大多也都有用色彩標示分類。若根據色彩注目性的高低程度去配置顏色，會更有效率。

LV5
LV4
LV3
LV2
LV1

創造色彩

色調

與色彩感覺、文化

配色與調和色

同色化彩與對錯比視、

通用色彩

特螢殊光色色域等

日本江戶時代（西元 1603 年－1867 年）也有「役者色（演員色，可參考**第 160 頁**的【路考茶】）」，因人氣歌舞伎演員代表作品的服裝顏色，或是演員愛用的顏色而造成流行，也可說是一種從屬關係。

國旗的顏色也會表現出從屬關係。國旗的顏色通常會用作國家的形象代表色，或是用於國際比賽的制服顏色。

表明策略與情緒

色彩也可用來表現**理念、思想、感情**。運用色彩的表達方式不像語言那麼直接，具有能夠溫和傳達的優點。不過前提是，必須確保大眾對顏色有共同認知與理解。

例如**婚喪喜慶**通常會有固定的適當用色，遵循規定或慣例即可避免誤解。

傳達內容的形象

前面在**第 65 頁**已解說過，色彩在**產品包裝**中發揮重要的作用。為了運用色彩來提高認知度與提升銷量，必須同步考慮到醒目度、印象、目標客群的喜好、業界的慣例、與競爭對手的差異化等色彩的功能與實績，並將這些巧妙地融入到設計中。

表明策略

替企業、團體、活動等商標設定顏色，可表明理念與想法。色彩具備的意義，大多是利用一般的色彩象徵（請參考**第 64 頁**）。

傳達情緒　透過禮物或是儀式上穿著的衣服顏色等，可適度傳達情緒。

聯想內容
在食品包裝上，通常會使用能聯想到味道的顏色。

替環境增添色彩

建築的**外牆**或**室內**也都帶有某種色彩。環境的顏色，通常會影響生活在其中的人的心情。因此在決定顏色時，必須考慮到該建築或房間的用途。挑選顏色的基準，大致可區分為「**讓人放鬆的顏色**」或是「**變得活躍的顏色**」這兩種，這正好符合**第 52 頁**「興奮色」與「鎮靜色」的關係。

住家、旅館、病房等人們的生活空間，通常建議使用能讓人放鬆的**低彩度色系**，或是**接近無彩色**等沉穩的顏色。這類色彩比較低調、不易看膩，很適用於無法輕鬆更換的牆壁或地板的顏色。灰泥或砂石（混凝土）多半呈現「白色」、「象牙色」、「灰色」等顏色，木材的顏色則大多是「米色」、「棕色」，這類在地球上的自然界中隨處可見的顏色，就稱為「**大地色**」（Earth tone，可參考**第 210 頁**）。

餐飲店、服飾店、遊樂園等**商業設施**，則會偏好使用**高彩度色系**。例如**暖色**屬於興奮色也是前進色，如果用在生活空間，待久了容易產生煩躁感；但如果用在客人停留時間較短的店面，反而會有提升食慾與購買慾的效果。除此之外，使用彩度高的「藍色」或是帶有光澤的「金色」這類生活空間中較為罕見的色彩，則可以營造**非日常感**。例如神社等宗教設施經常使用鮮豔或金碧輝煌的色彩，也被認為是運用顏色來**聖別化**（區別出神聖的場所），藉此表明這是一個非日常的空間。

創
造
色
彩

色
調

與　色
　　彩
文　感
化　覺

配
色
與
調
和
色

同　色
化　彩
與　對
錯　比
視　、

通
用
色
彩

特　螢
殊　光
色　色
域　等

聖別

標記為神聖的場所。區別晴（非日常）與褻（日常）。

裝飾　協調的配色也可以當作裝飾。善用色彩可以刺激購買慾望、滿足美感需求、誇耀財富等，具有各式各樣的目的。

為空間增色　室內空間可依目的需求來挑選顏色，例如打造舒適感、提振精神等。空間色彩通常無法輕易更換，因此挑選的重點之一就是不容易看膩。許多人會活用色彩的輕重感來搭配，例如採用地板暗色系、天花板亮色系的配色（可參考**第 54 頁**）。

多種顏色的組合

色相環的用法、同系色與相對色

在畫畫或設計時，經常會遇到要**配色**，也就是需要**挑選與搭配多種顏色**的情況。即使只用單一顏色來繪圖或印刷，也必須考慮內容與「紙張顏色」的搭配，理論上這也等同於 2 種顏色的組合。

思考顏色的組合，或是色彩組合本身，都可以稱為「**配色**」。配色時，**色相環**是很好用的工具，不僅能一覽所有的色相，還可以輕鬆掌握每個色相的遠近距離或是補色關係。在色相環上，距離近的色相為「鄰近色相」或「類似色相」，這些稱為「**同系色**」；而位於正對面最遠的色相為「**補色色相**」，包含此色在內的鄰近色稱為「**相對色**」。綜上所述，可將色相分為顏色相似的同系色，或是差異明顯的相對色。

色相的組合可分為這 3 種思考方向：「**同系色的組合**」、「與**相對色的組合**」、「**多色相**」。使用同系色時，感覺**穩重**但是略顯**保守**；使用相對色時，**層次分明**但是有時會給人**緊張感**；使用多色相時，效果可能是**活潑熱鬧**，也可能變得**喧鬧吵雜**。這些組合各有優缺點，即使看起來協調，如果氣氛不適合，仍有可能不被接受。

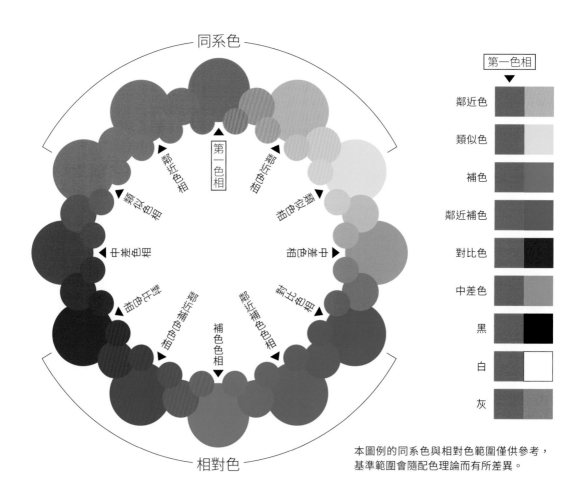

本圖例的同系色與相對色範圍僅供參考，基準範圍會隨配色理論而有所差異。

色彩調和的基本原則

配色雖然深受個人喜好與品味的影響，但還是有容易讓色彩調和（看起來協調）的法則。最基本的方法是「**讓屬性一致**」。舉例來說，**純色**與純色的組合，因為**色調**也就是**彩度**和**明度**屬於**相同色相**，當色相一致，看起來就會協調。請參考**第 44 頁**的**色調圖表**，也可以一覽**彩度與明度兩者一致的顏色**。在本章後半，也會解說利用此圖表的配色法。

另一方面，**屬性明確或是具規則性差異**的顏色也是協調的。**具補色關係的顏色，或是根據第 192 頁的色相環和色立體圖形挑選出來的顏色、明度差異明顯的顏色**等也可輕鬆調和。

鄰近・類似色　　補色與其鄰近色

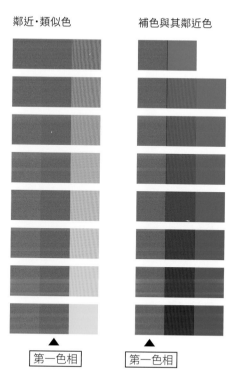

第一色相　　　　第一色相

上圖是把第一色相「紅」的同系色（包括鄰近色或類似色）及對比色（補色及其鄰近色）列出，一邊慢慢擴大範圍一邊挑選出來。

調和的基本原則

1. 屬性一致
2. 具明確／規則性的差異
3. 與無彩色的組合

有些配色會適用於多項基本原則。例如替相同色相的顏色增添明度差異，就會符合 1 和 2。

共同屬性／類似點／具法則性

A		色相相同，但彩度與明度（色調）不同。
B		色相和彩度相同，但明度不同。
C		色相相同，但彩度與明度（色調）不同。
D		彩度與明度（色調）都相同，但色相不同。
E		彩度與明度（色調）都相同，但色相不同。
F		彩度與明度（色調）都相同，但色相不同。
G		包含共通原色 [Y] 的組合。
H		包含共通原色 [M] 的組合。
I		鄰近色，但是彩度與明度（色調）不同。
J		互為補色，但彩度與明度（色調）不同。

不具備共同屬性

K		這是 2 個有彩色和 1 個無彩色的組合。
L		這是 1 個有彩色和 2 個無彩色的組合。
M		這 3 色的色相、彩度、明度全部不同。

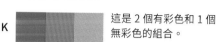

上圖中，具共通或非常相似之屬性的 A 到 I 比較容易調和。此外，J 這種色相組合具有法則性，所以色彩也容易調和。而在不具備共同屬性的組合當中，L 這組與無彩色的組合是調和的。

創造色彩

色調

與文化感覺色彩

配色與調和色

同色化與對比視錯彩色、

通用色彩

特殊光色域色等螢

除此之外，無彩色與任何有彩色搭配也
會協調，因此與無彩色組合的好處，就是
無須擔心協調與否就能完成配色。

總結來說，色彩是否具有共通點、是否
有明顯差異，這兩點是色彩協調的關鍵。
這也是色彩調和論的重點所在。

各種色彩調和論

色彩調和的法則，從以前就一直是研究
標的。不過在顏料與染料普及之前，研究
結果並不理想，因此色彩調和論的確立，
要等到近年顏料與染料普及之後。

法國化學家**謝弗勒**（M.E.Chevreul）在
任職於戈布蘭（Gobelin）掛毯的皇家研究

謝弗勒的色彩調和論

類似調和

1. 明度相似的調和

2. 彩度相似的調和

3. 色相相似的調和

主要是色彩差異小的調和。1 是同色相且明度只有
一點差異的配色。2 是類似色相而且彩度也類似的
配色。3 是彷彿透過色彩濾鏡觀看到的配色，這種
配色法也稱為「主色調（dominant color）」。

對比調和

1. 明度對比的調和

2. 彩度對比的調和

3. 色相對比的調和

主要是色彩差異大的調和。1 是同色相但明度差異
大的配色。2 是類似色相但彩度差異大的配色。3 是
具補色關係，且彩度差異也大的配色。

謝弗勒還提到了配色中使用無彩色的有效性，例如
當 2 個顏色不調和時，可在兩者之間加入「白」或
「黑」、「黑」與高彩度的顏色搭配效果很好、「灰」與
彩度高或低的顏色都能調和等。

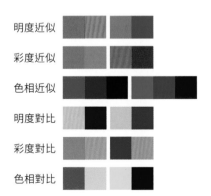

明度近似

彩度近似

色相近似

明度對比

彩度對比

色相對比

奧斯華德的色彩調和論

灰色調和

3 種灰色（無彩色），間隔相等時看起來是調和的。

等色相面上的調和

1. 等白系列調和（和前面的記號相同的顏色）

2. 等黑系列調和（和後面的記號相同的顏色）

3. 等純系列調和（與軸線平行的顏色）

上述 3 點是依照奧斯華德的等色相面上的色彩調和
系統位置來分類。請參照**第 48 頁**。

等值色的調和

1. 類似色調和

2. 異色（色相差屬於中間對比的色彩）調和

3. 相對色調和

把色立體水平切割（在相對於軸的垂直面切割）後，
所得到的黑白含量相等色是調和的。

補色對／非補色對在菱形上的調和

將互補的兩個色相配成一對，就稱為「補色對」。2 個
等色相三角形組成的菱形等價色組合，或是對角線
上跨軸對稱的色彩組合，會呈現調和的狀態。

輪星狀多色調和

奧斯華德也提出關於多色調和的看法。等色相面的
特定顏色，以及包含上述色彩的對角線上的顏色、
垂直線上的顏色、色立體水平切割後所取得的圓環
上面的顏色，都會是調和的。

所時，發現了背景色對圖案的影響，進而研究**色彩的對比現象**（第 221 頁）。他的色彩調和論是用色彩屬性區分，將色彩的協調狀態分成屬性相似的「**類似調和**」，以及屬性有差異的「**對比調和**」。

前面介紹過的德國化學家**奧斯華德**，是以自己研發的**等色相面**（第 48 頁）為基礎提出色彩調和論。他強調「色彩調和必須合乎法則」，認為**彼此間具有某種共通性的色彩組合**，就會是調和的配色。

美國麻省理工學院教授**姆恩**（Moon）與學生**史賓莎**（Spencer）提出的看法，認為所有的色彩組合皆可分成調和或不調和，提出**色相間的調和區域及不調和區域**。

姆恩與史賓莎的色彩調和論

調和

1. 同一調和（相同色的調和）

2. 類似調和（相似色的調和）

3. 對比調和（相對色的調和）

不調和

1. 第一曖昧區（極相似色的不調和）

2. 第二曖昧區（稍微不同色的不調和）

3. 刺眼（極端相對色的不調和）

提出了 2 個色彩不調和的曖昧區。以色相環來看，相當於距離很近的色相，以及距離中等的色相。

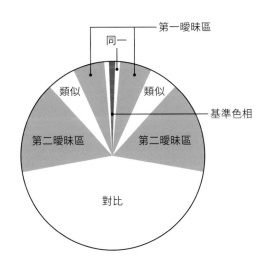

喬德的色彩調和論

秩序性原則

喬德認為依規則選出來的色彩是調和的。在色相環或色立體等色彩空間上，根據直線、圓形、三角形等圖形規律選出的顏色，因為合乎秩序所以調和。

熟悉性原則

人們熟悉且習慣的配色是調和的。陰影的「藍綠」和向陽處的「黃綠」、晚霞的「紅」與「橙」等配色，觀察大自然所獲得的配色通常是調和的。

共通性原則

色彩三屬性中，具共通屬性的色彩就是調和的。如等色相／等彩度／等明度，只要滿足其中一項就會調和，不過等明度的狀態也要考慮到「利普曼效應」（Liebmann Effect，第 240 頁）發生的可能性。

差異性原則

關係明確的色彩是調和的。根據秩序性原則選出來的顏色，也屬於這種關係。這項原理不只是顏色，也適用於面積比與配置。因為對比現象（第 221 頁）而造成的色彩不穩定性，將會導致不調和。

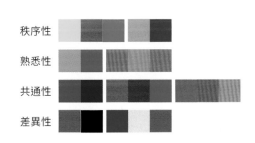

美國的物理學家暨色彩學家**喬德**（Deane B. Judd），則是把過去發表過的各種色彩調和論歸納出**4 大原則：秩序性／熟悉性／共通性／差異性**，這 4 大原則簡潔易懂，馬上就能運用。

由上述可知，色彩調和論的種類有各種各樣，但並不表示都一定要遵循。此外，除了最初列舉的調和基本方法，還有其他讓人著迷的配色法則。建議將上述的理論當作大概的參考準則即可。

思考 2 色的組合

接著來具體思考 2 色的組合吧！首先，建議從**無彩色和有彩色的組合**開始會比較順利。**無彩色和任何有彩色都調和**，因此無須顧慮不調和的可能性。當我們在思考文件的樣式時，即使沒有顧慮紙張顏色，也不會有太大問題，因為文件用的紙張大多是「白色」，也就是無彩色。把「紅色」印在「白色」紙張上，會自然而然地形成 2 色配色。之後再加入「黑色」文字，會變成 3 色配色，但「黑色」也是無彩色，

增加後也不會覺得不協調。只有「白色」和「黑色」，或只用白色與一個有彩色的組合，稱為「**單色配色(monochrome)**」，這是調和配色的一種。有彩色的組合具有相當多的可能性，建議先決定好方向性。

有彩色的配色技巧，重點在於**是否有「色差」**。如果想要營造**層次變化**，可挑選**差異大**的組合，也就是**有明度差或彩度差的顏色**，或是**相對色**；如果想要打造**穩重**的配色，則選**差異小**（**具共通點**）的顏色，例如：**相同色相（等色相）且色調差異小的顏色**，或是**色調一致的顏色**。不過當屬性過於一致時，必須特別留意明度。若缺乏**明度差**，可能會發生背景和圖案難以分辨的問題。此外，還可能引發**利普曼效應**，這是一種錯視現象（**第 240 頁**）。

一般來說，**顏色數量愈少愈容易調和**。剛才提到的單色配色就是其中一個例子。也就是說，2 色仍然屬於顏色數量較少的組合，無論如何挑選都不至於太不協調。當顏色數量增加，使配色變得難以收拾的地步時，不妨試著減少顏色數量看看。

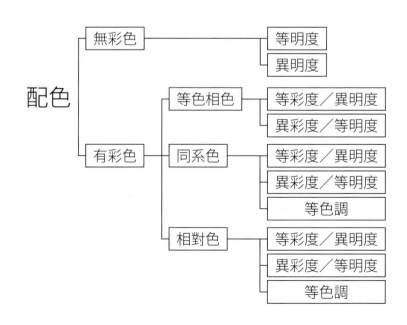

左圖整理了特定色彩組合的可能性。本書中把明度相同的顏色加上「等」稱為「等明度」，不同明度加上「異」稱為「異明度」。色相和彩度也是如此。「等色調」是指「等彩度／等明度」。

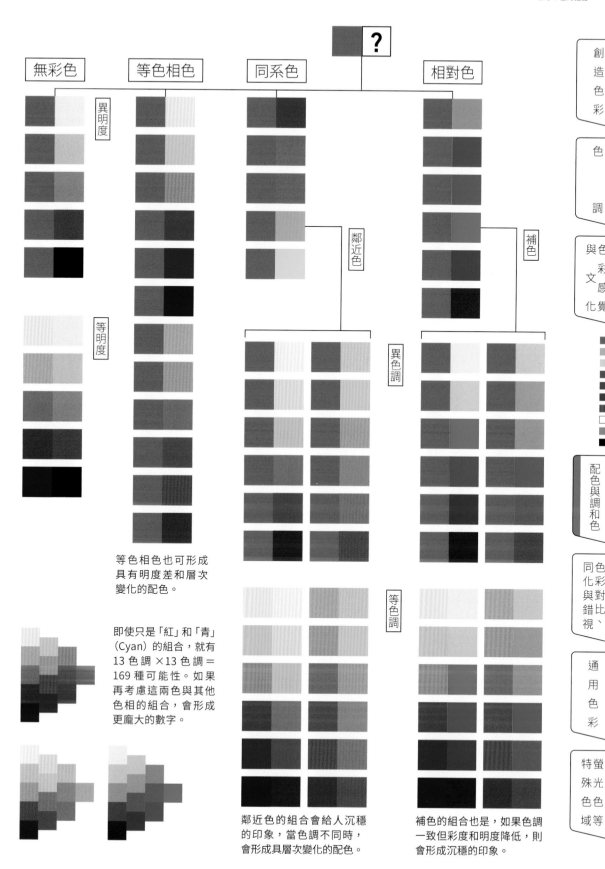

無彩色　等色相色　同系色　相對色

異明度

鄰近色

補色

異色調

等明度

等色調

創造色彩

色調

與色彩文感化覺

配色與調和色

同色化彩與對錯比視、

通用色彩

特殊光色色域等

等色相色也可形成
具有明度差和層次
變化的配色。

即使只是「紅」和「青」
（Cyan）的組合，就有
13 色調 ×13 色調 ＝
169 種可能性。如果
再考慮這兩色與其他
色相的組合，會形成
更龐大的數字。

鄰近色的組合會給人沉穩
的印象，當色調不同時，
會形成具層次變化的配色。

補色的組合也是，如果色調
一致但色度和明度降低，則
會形成沉穩的印象。

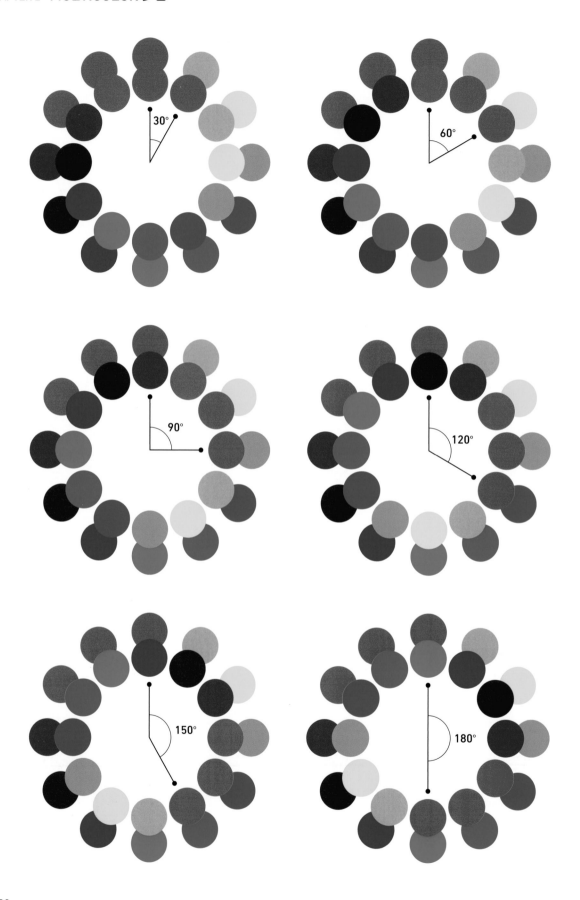

旋轉色相環的色相組合

思考 2 種色相的組合時，可比照左頁把 2 個色相環交疊起來，然後旋轉其中一個色相環，即可找出想要的色相組合。旋轉角度愈大，色相愈偏離，色彩差異也會變明顯，旋轉 180° 後就會變成補色色相。

3 色以上的組合

思考 3 色以上的配色組合時，方法也很類似，**先挑選出 2 色**就會變得比較簡單。

這是因為只要把 2 色中的**其中一色再分裂成 2 色**，即可輕鬆完成 3 色的組合。

接著我實際示範「紅色」和「黃色」的組合，來思考 3 色的組合。先把「黃色」分裂成「橘黃」和「檸檬黃」，可提高「黃色」部分的表現力；如果把「黃色」分裂成「橙色」和「黃綠色」，則色相會稍微偏移，可增加戲劇效果。

這個方法也可應用在 3 色以上的組合。以下比照**第 195 頁**，先從色相環以等間隔

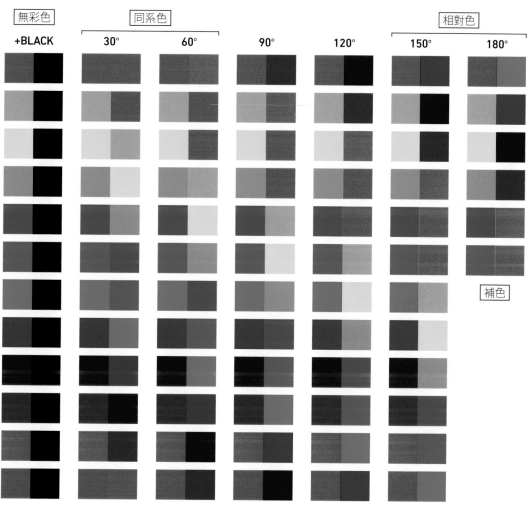

2 種色相的組合　上圖是利用左頁的方法找出的所有配色，以及與無彩色（黑）的組合。色彩的組合看似有無限多種，其實只要限制色相即可濃縮到如上圖的數量。補色的組合可能性僅剩一半。

挑選出同系色並且組成群組，然後去模擬
與未涵蓋其中之顏色的各種組合，就可以
嘗試所有的可能性同時挑選顏色。

　　另外，如果不分裂色相，而是**分裂彩度
或明度**，也是一種增加顏色數量的方法。
這種情況下，因為色相的組合不會改變，
所以雖然增加了顏色數量，仍可維持整體
的一致性。

色相環內接圖形配色法

　　還有一種配色法，是在色相環的內側，
配置與其相接的正三角形或等邊三角形，
一邊旋轉一邊挑選位於邊角位置的色相，
藉此找出 3 色配色。這種方法是活用圖形
的形狀，也稱為「**三角配色法**」。

　　正三角形是距離均等的 3 個色相，等邊
三角形是把具補色關係的顏色以 1：2 的
比例挑選出來。具補色關係的顏色，具有
互相襯托的性質（參考**第 221 頁**），因此
是容易吸引目光的配色。也有把其中一個
補色分裂成 2 色的方法，稱為「**補色分割
配色法**（Split-Complementary）」。

　　挑選 4 色的方法也一樣，只要把 2 色的
其中一色分裂成相似的 3 色，或是讓 2 色
各分裂出 2 色，就能輕鬆挑選色彩組合。
也可以在色相環中配置**正方形**或**長方形**，
旋轉圖形來尋找色相，此方法稱為「**矩形
配色**」。當矩形長邊與短邊的比例愈大，
具補色關係的 2 色會變成相似的配色；而
正方形則會指向距離均等的 4 個色相。

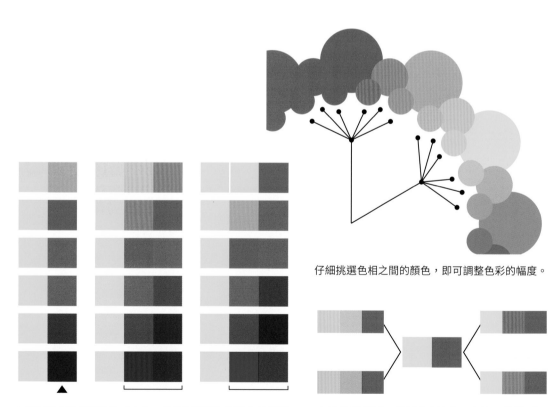

仔細挑選色相之間的顏色，即可調整色彩的幅度。

上圖是把右邊的顏色分成 2 色。像「黃」和「橙」這類色相相近
的顏色，有可能會和剩餘的 1 色變成相同的顏色。

左邊是從「黃色」分裂出的配色，右邊是將「紅色」
分裂出的配色。配色包含分裂前的顏色也無妨。

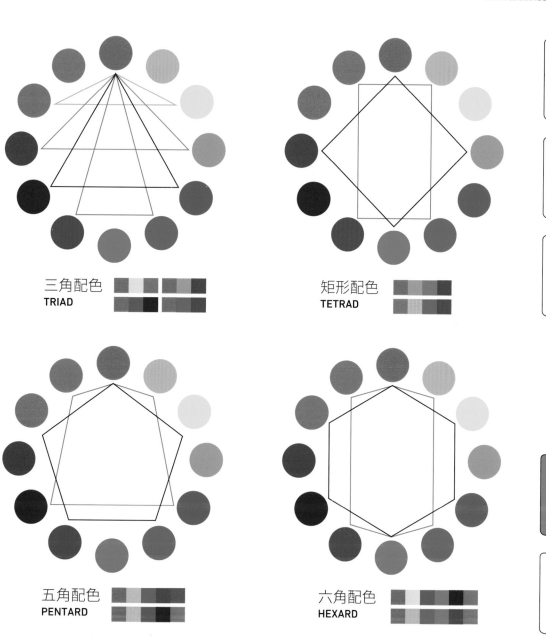

三角配色
TRIAD

矩形配色
TETRAD

五角配色
PENTARD

六角配色
HEXARD

　　5、6 色的配色也是，可透過**色彩分裂**與圖形這兩種方法來配色。**重視層次變化或一致性，適合分裂或對稱圖形；想要用多色相營造繽紛感，則適合正多邊形。**

　　利用色相環挑選出來的配色，不管哪個顏色看起來都很調和。這是因為色相環的顏色都是**純色**。純色的**彩度和明度(色調)**

一致，所以和任何顏色搭配都很調和。

　　用分裂或圖形決定的色相組合，會帶有一種**秩序**，即使改變其彩度或明度，還是可以調和。舉例來說，當插畫的主要線條需要使用深色，或是設計中需要填滿淡淡的底色時，只要調整目前配色的彩度和明度即可。

把這3行的顏色，用作右頁的同系色群組。

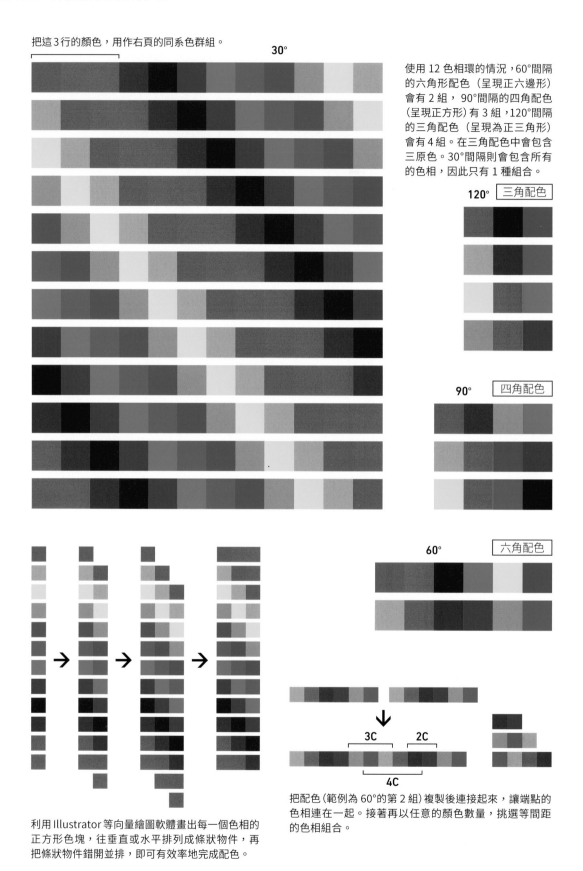

使用 12 色相環的情況，60°間隔的六角形配色（呈現正六邊形）會有 2 組，90°間隔的四角配色（呈現正方形）有 3 組，120°間隔的三角配色（呈現為正三角形）會有 4 組。在三角配色中會包含三原色。30°間隔則會包含所有的色相，因此只有 1 種組合。

利用 Illustrator 等向量繪圖軟體畫出每一個色相的正方形色塊，往垂直或水平排列成條狀物件，再把條狀物件錯開並排，即可有效率地完成配色。

把配色（範例為 60°的第 2 組）複製後連接起來，讓端點的色相連在一起。接著再以任意的顏色數量，挑選等間距的色相組合。

在色相環以 30°角選出的同系色群組中，加入**中差色**（在色相環上呈 90°角的色相，請參考**第 184 頁**），後者會變成強調色，同時形成多組緊湊的配色。

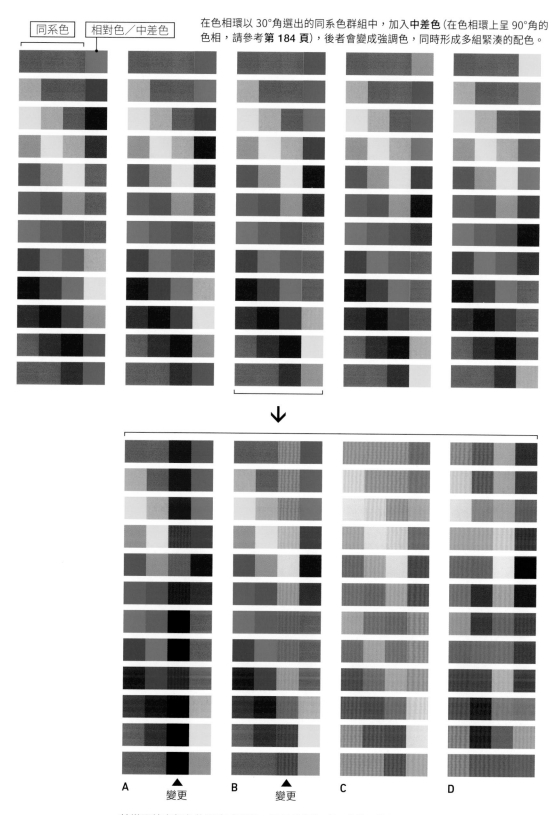

A　▲變更　B　▲變更　C　D

若變更特定顏色的彩度或明度，可保持調和感同時增添變化，得到必要的顏色（A／B）。
如果變更色彩群組整體的彩度或明度（C），或是對所有顏色做個別變更也可保持調和（D）。

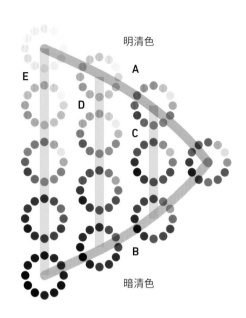

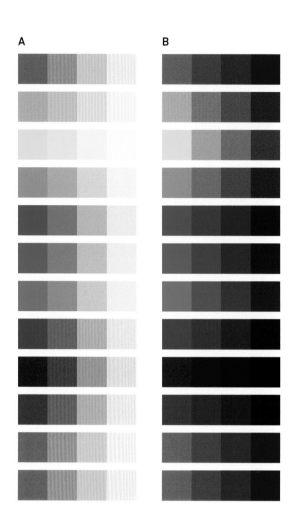

這是把色調群組（可參考**第 44 頁**）往邊緣或垂直方向組合的例子。位於邊緣的群組是在純色中加入「白」或「黑」混合而成的色彩（清色）組合。而垂直方向的組合彩度幾乎一致，因此會形成鮮豔色的組合（C）和沉穩色的組合（E）。右邊的圖例是等色相的組合，你也可以自行思考看看異色相的組合。

組合色調配色法

　　請參考**第 44 頁**的圖表，是彩度和明度（色調）一致的色彩群組一覽表，在配色時也可以用這些色調單位來思考，會更容易打造出亮色與暗色、淺色與深色這類強弱分明的配色組合。

　　配色時，如果注意到色調群組的位置，即可依照計畫來配色。例如把斜邊的色調組合起來，可以變成**清色**的組合；把垂直排列的色調組合起來，則會變成**彩度**一致的配色；把水平排列的色調組合起來，會變成**明度**一致的配色。除此之外，也可以往斜角方向來組合看看。

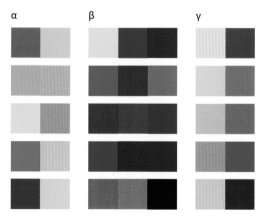

α 是 A 的異色相配色，β 是 B 的異色相配色。γ 是把色調以斜角方向組合，用不同的色相配色的例子。這些配色也可以比照**第 194 頁**的方法，畫出每一色的正方形色塊，往垂直或水平排列成條狀物件，再把條狀物件錯開並排，即可有效率地完成配色。

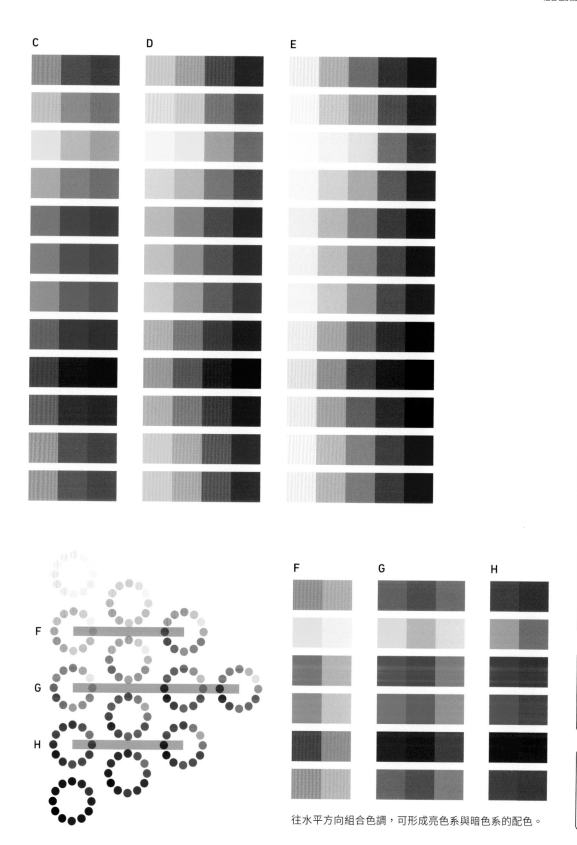

往水平方向組合色調，可形成亮色系與暗色系的配色。

善用漸層工具來配色

從漸層中探取顏色

　　連續階段性變化的色彩組合稱為「**漸層配色**」，因為漸層中的顏色具有共通點，所以是容易調和的組合。色相距離近的同色系組合，也是一種漸層配色。

　　要製作漸層配色時，只要用繪圖軟體的**漸層工具**即可簡單擷取出來。在色相環中距離較遠的顏色，或是彩度和明度不同的顏色，都可以運用軟體的功能自動產生出漸層色。在製作出漸層後，只要用 [檢色滴管工具] 點按漸層物件，即可擷取該處的顏色，這樣一來就可以擷取出漸層色中的每個顏色來使用。

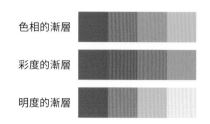

色相的漸層

彩度的漸層

明度的漸層

上圖是 Illustrator 的漸層面板。只要設定做為基準的幾個顏色，即可自動產生每個基準色之間的漸層變化。基準色也可設定 2 個以上的顏色。

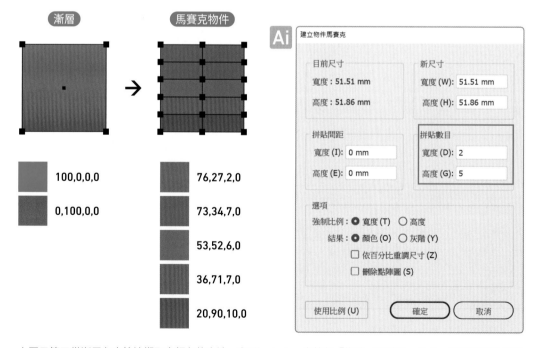

漸層　　　馬賽克物件

100,0,0,0	76,27,2,0
0,100,0,0	73,34,7,0
	53,52,6,0
	36,71,7,0
	20,90,10,0

上圖示範了從漸層色中快速擷取出顏色的方法。在 Illustrator 中執行『物件／點陣化』命令，把漸層物件轉換成圖像之後，再套用『物件／建立物馬賽克』命令，即可轉換為填色路徑。色彩數量可在「拼貼數目」調整。套用之後，就可以從漸層物件中擷取出未使用的原色，如果色彩值出現小數點，必須自行手動調整。此外，把漸層轉換成圖像之後，也可以直接用 [檢色滴管工具] 擷取顏色。

在 Illustrator 中，可以把漸層色**分割成填色路徑**。或是用**漸變功能**，在兩個物件之間加入漸變，並改變其漸變的階段數，即可探取漸變過程中的顏色。如果是使用漸變功能，當你變更做為漸變基準的物件顏色數值，則兩者之間的漸變顏色也將會隨之更新，因此最適合用來模擬。

漸層變化過程中產生的濁色

根據色彩組合不同，可能會在漸層變化的過程中產生出濁色。符合上述狀況的是「紅」和「綠」等**不具有共同原色的色彩**組合。漸層變化過程中會產生濁色，可能是因為中途的顏色使用了 3 種原色。

除此之外，即使是不具共同原色的顏色組合，但如果是像「青」和「洋紅」這類**只使用 1 個原色的色彩組合**，就不會產生濁色。其他例如「紅」和「黃」等用共同原色表現的原色組合，也會變成只用**清色**構成的配色。

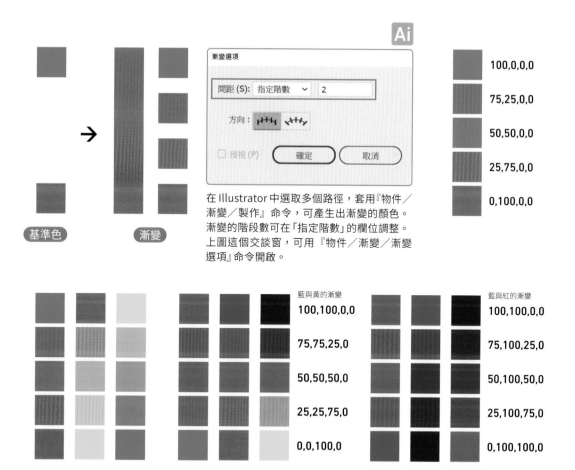

在 Illustrator 中選取多個路徑，套用『物件／漸變／製作』命令，可產生出漸變的顏色。漸變的階段數可在「指定階數」的欄位調整。上圖這個交談窗，可用『物件／漸變／漸變選項』命令開啟。

藍與黃的漸變	藍與紅的漸變
100,100,0,0	100,100,0,0
75,75,25,0	75,100,25,0
50,50,50,0	50,100,50,0
25,25,75,0	25,100,75,0
0,0,100,0	0,100,100,0

上圖是用漸變功能製作的顏色，做為基準的顏色數值不變。此外，由於數值會平均分配，所以會形成整數的值。例如「紅」和「洋紅」、「紅」和「綠」等，在混合後會用到 3 個原色的漸變，因此漸變過程中的顏色會出現濁色。

創造色彩

色調

與色彩文感化覺

配色與調和色

同色化彩與對錯比視、

通用色彩

特螢殊光色色域等

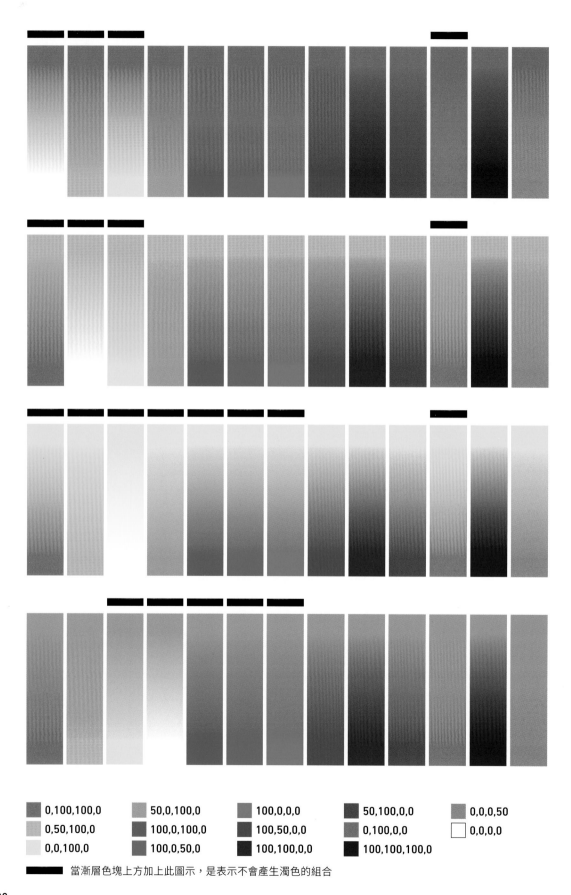

■ 0,100,100,0	■ 50,0,100,0	■ 100,0,0,0	■ 50,100,0,0	■ 0,0,0,50
■ 0,50,100,0	■ 100,0,100,0	■ 100,50,0,0	■ 0,100,0,0	□ 0,0,0,0
■ 0,0,100,0	■ 100,0,50,0	■ 100,100,0,0	■ 100,100,100,0	

■■■■■ 當漸層色塊上方加上此圖示，是表示不會產生濁色的組合

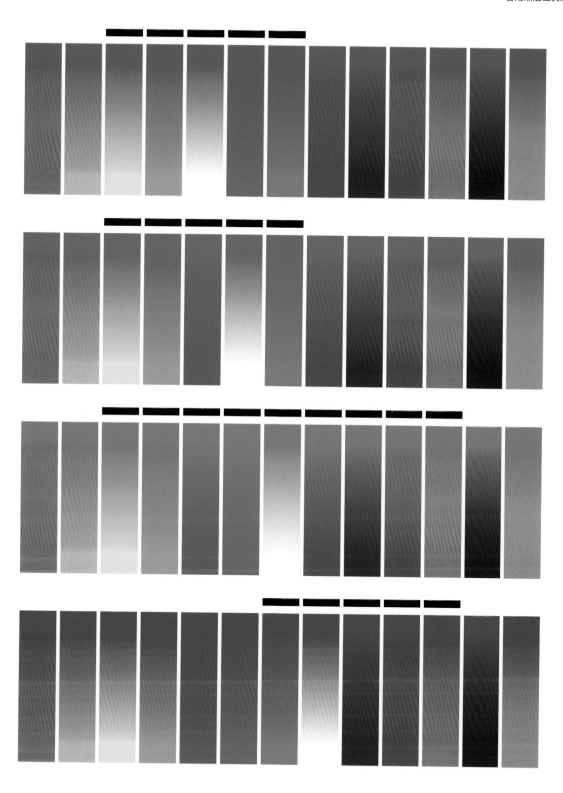

創造色彩

色調

色彩感覺與色彩文化

配色與調和色

色彩與對比、錯視

通用色彩

螢光色、特殊色域等

上圖是 11 種色相與 3 種無彩色組合而成的漸層。同系色的漸層融合性佳，相對色的漸層會給人戲劇化的感覺。只用 1 個原色表現的顏色，不容易在漸層內產生濁色。此外要注意的是，由於漸層的兩端與純色相連，因此會發生「馬赫帶效應」（Mach band，請參考第 238 頁）。

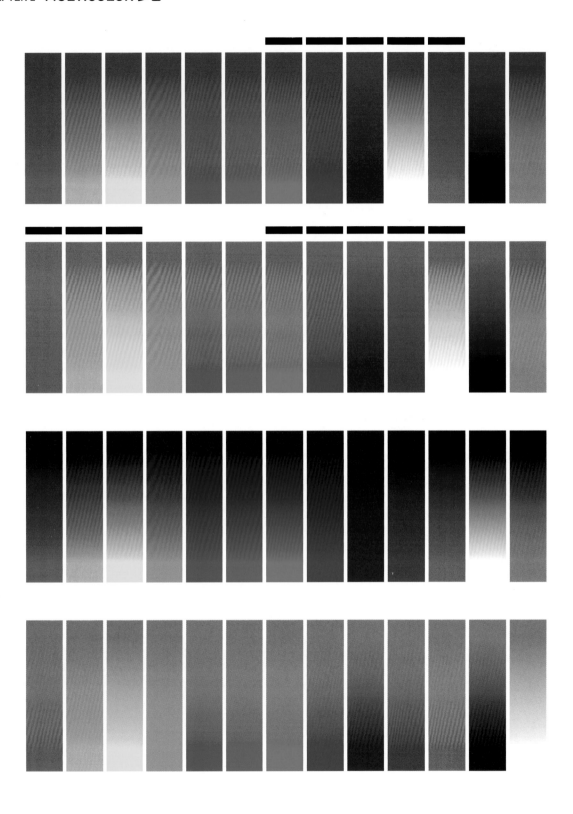

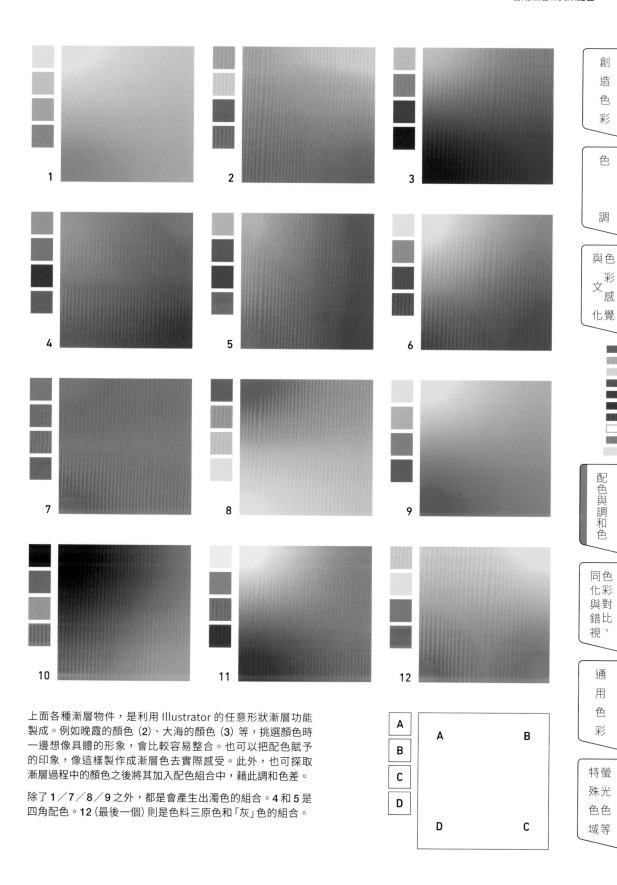

上面各種漸層物件，是利用 Illustrator 的任意形狀漸層功能製成。例如晚霞的顏色（2）、大海的顏色（3）等，挑選顏色時一邊想像具體的形象，會比較容易整合。也可以把配色賦予的印象，像這樣製作成漸層色去實際感受。此外，也可擷取漸層過程中的顏色之後將其加入配色組合中，藉此調和色差。

除了 1／7／8／9 之外，都是會產生出濁色的組合。4 和 5 是四角配色。12（最後一個）則是色料三原色和「灰」色的組合。

活用繪圖軟體中的配色功能

查詢調和配色

借助繪圖軟體和配色網站之力，可輕鬆查詢容易調和的配色。尤其是功能充實的 **Illustrator**，它是向量的繪圖軟體，只要改變物件的數值「設定」即可簡單指定與變更顏色，故可用來查詢調和的配色。

如果在 Illustrator 中有指定**基色（base color）**，會在**色彩參考面板**或「**重新上色圖稿**」**交談窗**中，列出多種基於**色彩調和規則**而自動產生的配色組合。從這些組合中即可一覽各種互補、類比等基本配色，或是三元群或四元群等透過色相環選出的配色、還有高對比的配色等等。在「重新上色圖稿」交談窗中，也可以用**色輪**確認色彩的位置關係。

在「**Adobe Color**」網站（https://color.adobe.com/）中，和 Illustrator 一樣可以查詢基色衍生的配色，並且從圖像中擷取符合色彩情緒的配色。也可以利用圖像的色彩製作漸層色。

讓軟體自動配色

利用 Illustrator 的「重新上色圖稿」交談窗，可以把選取的**顏色群組**，自動套用

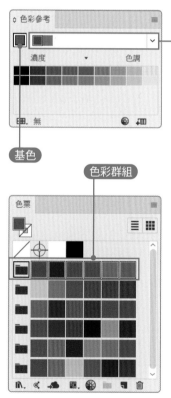

從 Illustrator 的**色彩參考面板**中挑選**色彩調和規則**，即可從基色生成基於色彩調和規則的配色。

這些都是**色彩參考面板**中生成的配色，可另存為色票。因為是整合成顏色群組，因此亦可做為「**重新上色圖稿**」交談窗中自動配色的來源。

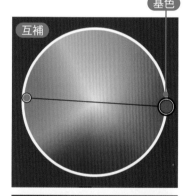

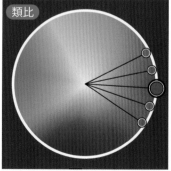

左圖這些**色彩調和規則**，也可以在「重新上色圖稿」交談窗中選擇。若顯示色輪，還可確認顏色的關係、彩度和明度。在色輪內可轉動調整顏色（色球），因此還可以嘗試不同色相的配色。

互補　　　　　　　　複合 2　　　　　　　　高對比 2

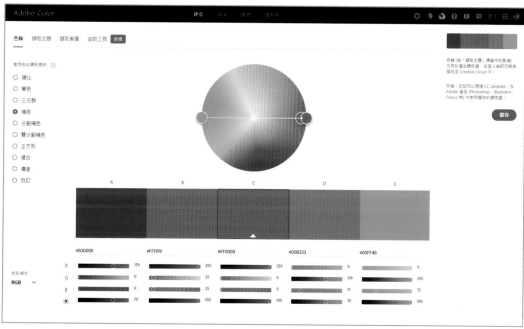

▲　　A　　B　　　　　▲　　　　　　　　▲

用 Illustrator 可以自動轉換成互補色，但結果會有微妙的差異。▲ 是基色，A 行是用**色彩參考面板**，B 行則是用**顏色面板**（面板選單）轉換而成的互補色。以**色彩調和規則**中的 [**複合 2**] 生成的顏色群組有 2 種色相，[**高對比 2**] 則是把 3 種色相增添對比後組合而成

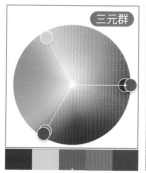

Adobe Color 色輪的色相位置和 Illustrator 幾乎相同，因此將會形成與色彩調和規則相同的結果。Adobe Color 的 [**正方形**] 相當於 Illustrator 中的 [**四元群**]，[**複合**] 則相當於 Illustrator 的 [**複合 1**]、[**複合 2**]。

創造色彩

色調

與色彩文感化覺

配色與調和色

同色化彩與對比視、錯

通用色彩

特殊光色色域等

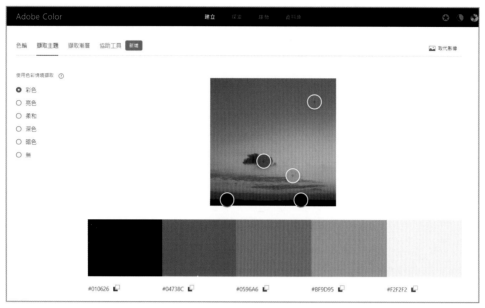

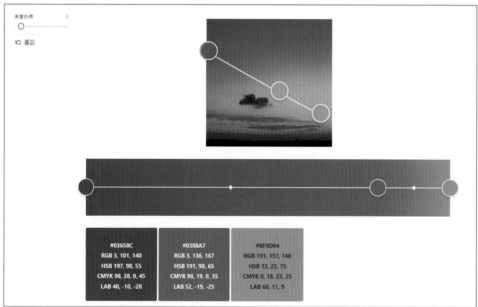

在 Adobe Color 網站中，還可以利用 JPG 或 PNG 等圖像來製作配色或漸層。若拖曳圖像內的
圓球（色球），即可變更色彩擷取點。擷取出來的顏色或漸層，可儲存在 Adobe CC 資料庫中。

到物件上。此外，配色後還可置換顏色，
或是再隨機變更顏色、彩度、明度等，可
嘗試許多未知的組合。通常我們都會習慣
選自己喜歡的顏色，或是挑選容易運用的
配色組合，若能善加利用這些功能，就能
發現意想不到的配色。

除此之外，若能利用 [**取得所選取圖稿
中的顏色**] 功能，即可變更為目前圖稿
（物件群組）的配色。這個功能也是，除了
探索配色的可能性，也可以用來整合多個
圖稿的配色。

創
造
色
彩

色

調

與色
　彩
文感
化覺

配
色
與
調
和
色

同色
化彩
與對
錯比
視、

通
用
色
彩

特螢
殊光
色色
域等

A　　B　　C

在 [重新上色圖稿] 交談窗（指定模式）中，點選顏色群組（下排）來變更顏色。

顏色群組

隨機變更 A 的色彩順序。

原始

隨機變更 A 的飽和度和亮度。

取得所選取圖稿中的顏色

用 [**取得所選取圖稿中的顏色**]，點按設定了下排顏色的圖稿（物件的群組）來變更顏色。

D　　E　　F

選取物件後，開啟 [**重新上色圖稿**] 交談窗，若選取顏色群組，物件的顏色就會置換（**A ／ B ／ C**）。另外還可以利用功能鈕，隨機變更色彩順序、飽和度或亮度。

用 [**取得所選取圖稿中的顏色**] 點按目前的圖稿，可將選取的物件顏色，反映並置換在色相或明度等處（**D ／ E ／ F**）。

色彩與配色賦予的印象

感情三因子

　根據前面的說明，我們都知道表現色彩的標準，具有「色相」、「彩度」、「明度」這 3 種屬性。其實，**色彩對人類的心理的影響**，也可歸納出 3 種標準：「**活動性**」、「**力量性**」、「**舒適性**」，在此稱之為「**感情三因子**」。

　「**活動性**」是指顏色會促進人類的活躍情緒，這個因子受色相的影響較大，例如**暖色**活動性高、**冷色**活動性低，可以參照色彩的冷暖感（**第 52 頁**）。此外，彩度或明度高的顏色，也會被視為高活動性。「**力量性**」，代表色彩的力量強弱，會受到**彩度**和**明度**的影響，可以參照明度對感覺的影響（**第 54 頁**）。「**舒適性**」則是代表人在看到顏色時感受到的舒暢安適程度，這個因子容易反映出**個人化差異**。

控制配色的印象

　上述這些因子可做為思考**配色**時的參考指標。例如搭配多種顏色的配色時，如果色調或明度較為一致，活動性和力量性可應用單色給人的印象；如果不一致，則「差」的大小就會左右色彩給人的印象。一般來說，色相差大會給人花俏的印象，彩度差或明度差大會具有層次變化，三者都小則會給人穩重的印象。

活動性

動的	靜的
熱的	冷的
花俏的	樸素的
醒目的	低調的
華麗的	素雅的
熱情的	穩重的
活潑的	陰沉的

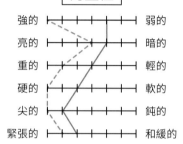

力量性

強的	弱的
亮的	暗的
重的	輕的
硬的	軟的
尖的	鈍的
緊張的	和緩的

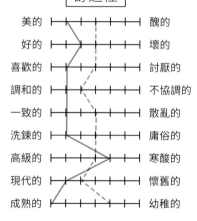

舒適性

美的	醜的
好的	壞的
喜歡的	討厭的
調和的	不協調的
一致的	散亂的
洗鍊的	庸俗的
高級的	寒酸的
現代的	懷舊的
成熟的	幼稚的

A

B

- - - - **A** 的印象
──── **B** 的印象

※ 上方的圖例只是一個例子而非精確的數據統計。「調和的」或「一致的」等形容詞是配色時常用的衡量標準，可以當作決定配色方向時的參考。

SD法 (語意差異分析法)
SEMANTIC DIFFERENTIAL METHOD

「SD 法」是美國心理學家奧斯古德 (Charles Egerton Osgood) 為了語言研究而開發出來的方法。為了要區別某種概念與其他概念的差異，例如：「紅」與「藍」，而提出「熱的」和「冷的」、「強的」和「弱的」等多組對立的形容詞組合 (兩極化形容詞量表) 讓受測者回答，藉此可以定量分析出某個概念的意涵。

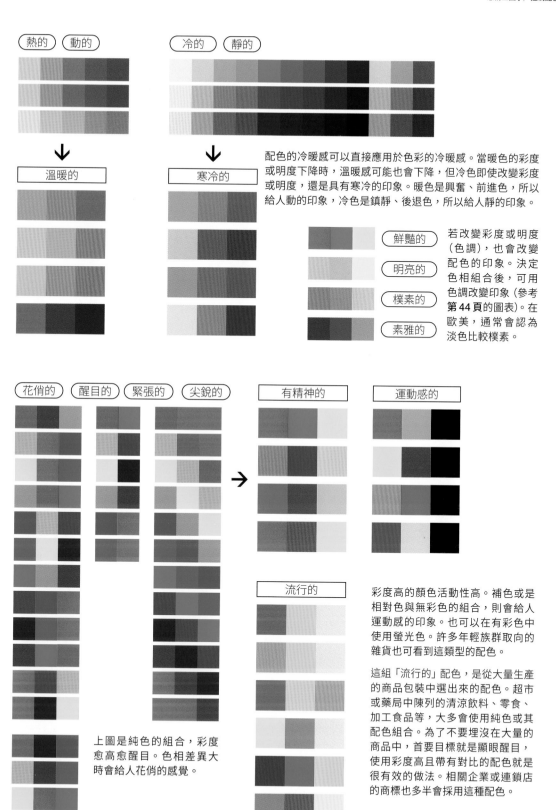

熱的　動的

冷的　靜的

↓　↓

溫暖的　寒冷的

配色的冷暖感可以直接應用於色彩的冷暖感。當暖色的彩度
或明度下降時，溫暖感可能也會下降，但冷色即使改變彩度
或明度，還是具有寒冷的印象。暖色是興奮、前進色，所以
給人動的印象，冷色是鎮靜、後退色，所以給人靜的印象。

鮮豔的
明亮的
樸素的
素雅的

若改變彩度或明度
（色調），也會改變
配色的印象。決定
色相組合後，可用
色調改變印象（參考
第44頁的圖表）。在
歐美，通常會認為
淡色比較樸素。

花俏的　醒目的　緊張的　尖銳的　有精神的　運動感的

→

流行的

上圖是純色的組合，彩度
愈高愈醒目。色相差異大
時會給人花俏的感覺。

彩度高的顏色活動性高。補色或是
相對色與無彩色的組合，則會給人
運動感的印象。也可以在有彩色中
使用螢光色。許多年輕族群取向的
雜貨也可看到這類型的配色。

這組「流行的」配色，是從大量生產
的商品包裝中選出來的配色。超市
或藥局中陳列的清涼飲料、零食、
加工食品等，大多會使用純色或其
配色組合。為了不要埋沒在大量的
商品中，首要目標就是顯眼醒目，
使用彩度高且帶有對比的配色就是
很有效的做法。相關企業或連鎖店
的商標也多半會採用這種配色。

創造色彩

色調

與色彩文感化覺

配色與調和色

同色化彩與對錯比視、

通用色彩

特螢殊光色色域等

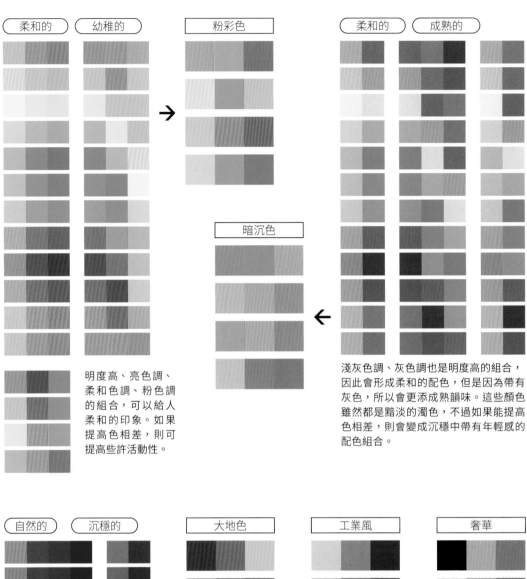

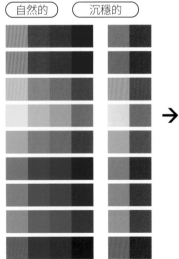

| 柔和的 | 幼稚的 | 粉彩色 | 柔和的 | 成熟的 |

明度高、亮色調、柔和色調、粉色調的組合，可以給人柔和的印象。如果提高色相差，則可提高些許活動性。

暗沉色

淺灰色調、灰色調也是明度高的組合，因此會形成柔和的配色，但是因為帶有灰色，所以會更添成熟韻味。這些顏色雖然都是黯淡的濁色，不過如果能提高色相差，則會變成沉穩中帶有年輕感的配色組合。

| 自然的 | 沉穩的 | 大地色 | 工業風 | 奢華 |

在鈍色調或是中灰色調等色調中，屬於可見光範圍的色相有「大地色」。如果用大地色來搭配「紫」或「紅紫」的色相，就會變成「民族風色系」。

 所謂的「大地色系（Earth tone）」，是取自土地、海洋、天空、樹木等自然景物的顏色。可以營造自然且沉穩的印象，因此常用於服飾或室內設計。

 使用無彩色，或是在無彩色之中只帶一點色調的配色，可營造無生命感、冷硬的工業風。若和大地色搭配，可形成工業風色系。

 用「金」和「銀」搭配有彩色，可以帶來高級感。在包裝設計的領域，「白」、「黑」、「金」、「銀」都屬於好感色（參照第 65 頁）。

強弱分明的　美麗的

分類／標籤／主要&次要

注意・警告

創造色彩

色調

與色彩文感化覺

配色與調和色

同色化彩與對錯比視、

通用色彩

特螢殊光色色域等

鮮豔色調、明亮色調、粉色調的組合。

左邊是帶點色相差的配色。如同「橙」和「黃」、「藍」和「水藍」等，利用純色的明度差異來增添強弱，可維持高彩度。右邊則是替相同色相增添彩度或明度差的配色。這些都是顏色主從關係明確的配色。

這組是色相、彩度、明度差異大的配色，配色中的色彩很容易辨識，因此適合用在資訊類的文件、設計或是分類用的標籤。

用一個純色來搭配無彩色，可以營造緊張感，用於喚起注意或誘導（第252頁）。常見於運動或戶外用品的配色。

這些純色的色相都是刻意挑選和基本色很接近的色相。

強弱分明的

硬的　　高雅

老舊的　沉穩的　和風的

復古的

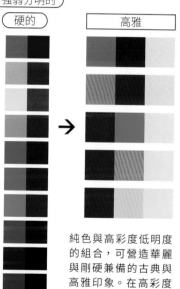

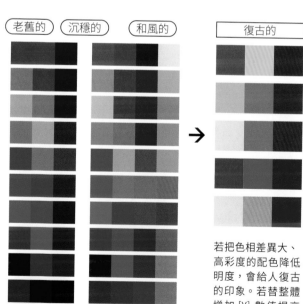

純色與高彩度低明度的組合，可營造華麗與剛硬兼備的古典與高雅印象。在高彩度和低明度的顏色中，「棕色」與「深藍色」和任何顏色都好搭配，故可用來置換「黑色」。

若把色相差異大、高彩度的配色降低明度，會給人復古的印象。若替整體增加 [Y] 數值提高黃色調，可營造出經過長年歲月累積的泛黃感。

純色和暗色調或是極暗色調的組合。

深色調或鈍色調、暗色調的組合。

色彩與面積

面積的影響

為了顯示出顏色，就會需要一塊**面積**。有多種顏色放在一起時，就會產生面積上的差異，整體給人的印象也會隨之改變。

面積不同的顏色放在一起時，通常其中面積最大的顏色會造就整體畫面的印象，這個顏色稱為「**基色 (Base color)**」。例如一本書的封面，如果填滿「紅色」，即使加上「白色」或「黃色」的標題，看起來應該還是會覺得這是一本「紅色的書」。

比基色面積小的顏色，稱為「**配合色 (Assort color)**」，面積最小的顏色稱為「**強調色 (Accent color)**」。強調色通常會挑選和基色或配合色性質不同的顏色，可發揮**裝飾色**的作用，這樣一來整體畫面就會顯得更加緊湊。

強調色就是用來「強調重點」，最有效的做法是與其他顏色做出**明度差**。明度差深受**形狀認知**的影響，如果有做出差異，即可提升**視認性**（第 249 頁）。線條圖的主線顏色大多使用「黑色」或「棕色」，是因為較容易與背景（紙張或畫布）、填色產生明度差的緣故。

另一方面，有時即使面積大，也不會對「顏色」留下印象，這取決於顏色的性質與畫面的**脈絡**。例如紙上不管印了什麼，我們都不會注意到紙張的顏色，因為一旦認知為「背景」，就會忽視它了。此外，本身就很樸素的顏色，面積愈大、背景感愈強烈，也可能會變成其他顏色的陪襯。

顏色面積差異不大的時候，會被認知為獨立的色彩組合。顏色數量多且帶有色相差時，調整得宜可營造繽紛熱鬧的印象，但也可能以含糊鬆散的印象告終。

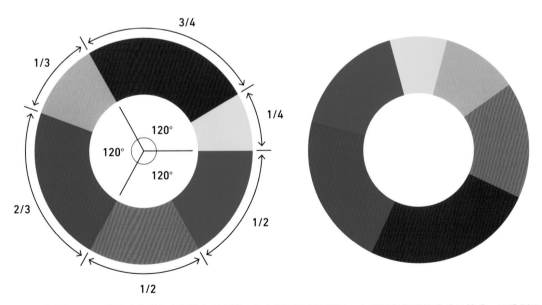

上圖的色相環，取自瑞士的藝術家暨教育者伊登，用來表現理想面積比。左圖把色相環均分成 3 等分，再分別用歌德的明度比（黃：紫＝ 3:1、橙：藍＝ 2:1、紅：綠＝ 1:1）去劃分。右圖是把上述顏色按照色相的順序排列而成。歌德的明度比，是追求能夠均衡保持「純色力量」的面積比。純色的力量，是根據明度和面積來決定的，例如「黃」比「紫」亮，為求均衡，必須讓「黃」的面積比「紫」還小，所有面積都是基於這類考量而計算出來的。

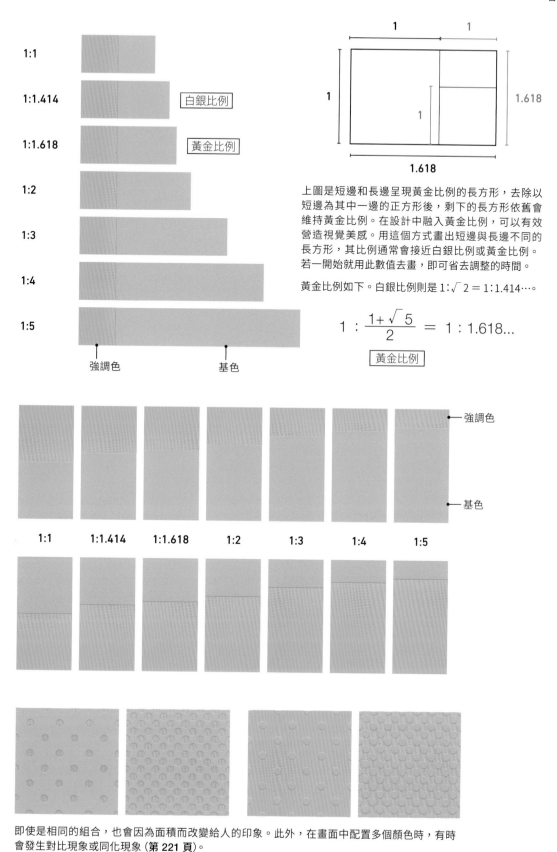

1:1

1:1.414　白銀比例

1:1.618　黃金比例

1:2

1:3

1:4

1:5

強調色　　　基色

上圖是短邊和長邊呈現黃金比例的長方形，去除以短邊為其中一邊的正方形後，剩下的長方形依舊會維持黃金比例。在設計中融入黃金比例，可以有效營造視覺美感。用這個方式畫出短邊與長邊不同的長方形，其比例通常會接近白銀比例或黃金比例。若一開始就用此數值去畫，即可省去調整的時間。

黃金比例如下。白銀比例則是 $1:\sqrt{2} = 1:1.414\cdots$。

$$1 : \frac{1+\sqrt{5}}{2} = 1 : 1.618...$$

黃金比例

強調色

基色

1:1　　1:1.414　　1:1.618　　1:2　　1:3　　1:4　　1:5

即使是相同的組合，也會因為面積而改變給人的印象。此外，在畫面中配置多個顏色時，有時會發生對比現象或同化現象（第 221 頁）。

創造色彩

色調

與色文感化覺

配色與調和色

同色化彩與對錯比視、

通用色彩

特螢殊光色色域等

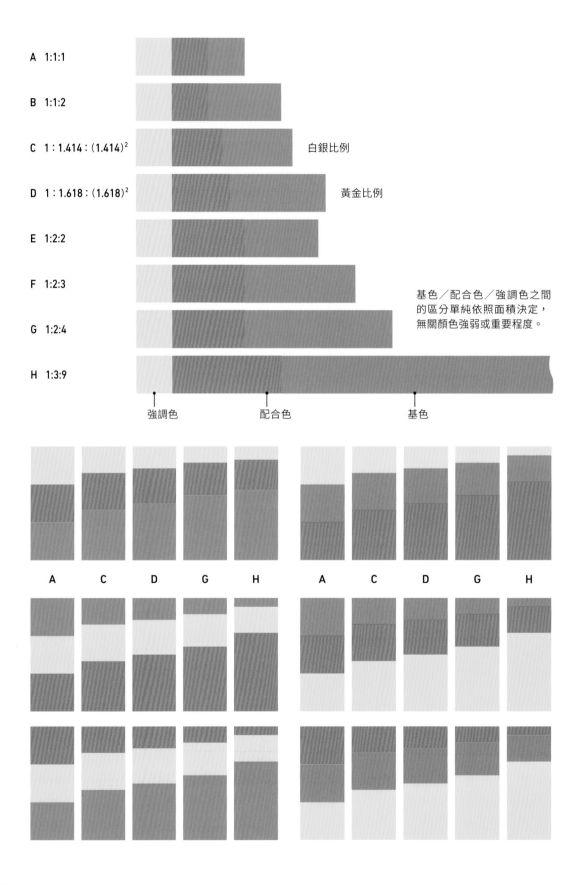

A 1:1:1

B 1:1:2

C 1 : 1.414 : (1.414)2 白銀比例

D 1 : 1.618 : (1.618)2 黃金比例

E 1:2:2

F 1:2:3

G 1:2:4

基色／配合色／強調色之間
的區分單純依照面積決定，
無關顏色強弱或重要程度。

H 1:3:9

強調色　　　　配合色　　　　基色

A　C　D　G　H　　A　C　D　G　H

A

B

C

D

打造強調色時,選擇具明度差的顏色,效果會更好。像 A 一樣主張強烈的深色組合,會讓明度高的顏色更醒目;像 B 一樣的淡色組合,會讓明度低的顏色更顯眼;像 C 一樣彩度和明度差異明顯的組合,則可搭配使用不同色相的顏色;至於像 D 一樣等色相的配色,把不同色相的顏色做為強調色,可增加色彩豐富性,徹底改變單調的印象。基本上,用基色和配合色相似的顏色整合,再搭配不同性質的顏色做為強調色,即可輕鬆營造一致性。不過如果能夠使用的顏色已經決定好了,則不妨先從明度差來著手,會比較容易思考配色。無彩色的「白」、「黑」、「灰」和任何有彩色皆可調和,這個理論在謝弗勒色彩調和論中也已經說明過。下一頁會展示相關的配色圖例。

隨面積變化的色彩呈現

有多種顏色連接在一起時,會因為配置而產生**對比現象**或**同化現象**,導致顏色看起來有所改變(參考**第 221 頁**)。此外,也可能引發錯視之一的「**面積對比效應**」(參考**第 224 頁**),也就是顏色以大面積呈現時,會比小面積的顏色範本看起來更氣派、魄力倍增的現象。

在思考畫面構成時,有時也必須像這樣多方思考各種顏色的組合以及面積分配、畫面的脈絡、色相本身具備的力量、彩度和明度的影響、是否會因色彩組合和面積而引發錯視等各種現象和問題。

創造色彩

色調

色彩感覺與文化

配色與調和色

同化與對比、色彩視

通用色彩

特殊色域、螢光色等

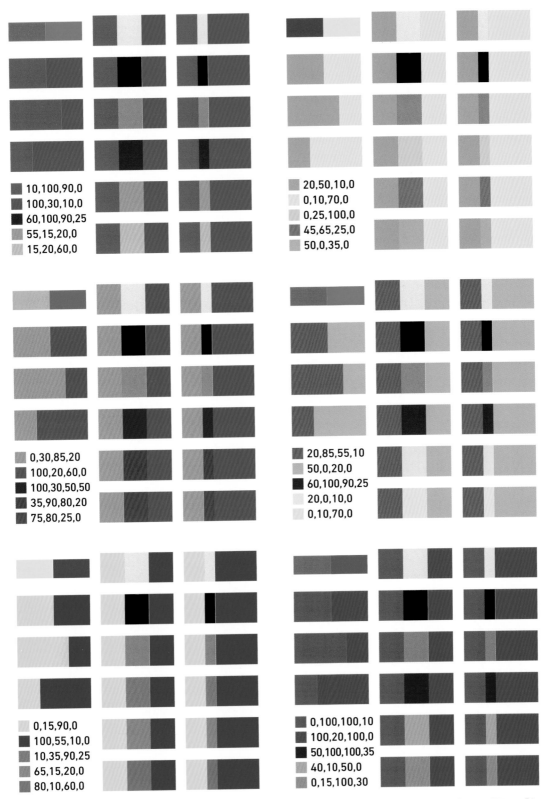

10,100,90,0
100,30,10,0
60,100,90,25
55,15,20,0
15,20,60,0

20,50,10,0
0,10,70,0
0,25,100,0
45,65,25,0
50,0,35,0

0,30,85,20
100,20,60,0
100,30,50,50
35,90,80,20
75,80,25,0

20,85,55,10
50,0,20,0
60,100,90,25
20,0,10,0
0,10,70,0

0,15,90,0
100,55,10,0
10,35,90,25
65,15,20,0
80,10,60,0

0,100,100,10
100,20,100,0
50,100,100,35
40,10,50,0
0,15,100,30

上面這些例子，是從**第 191 頁**挑選出基本的 2 個色相，調整彩度或明度之後，第 3 個顏色挑選「白」、「黑」、「灰（50% 灰）」，或是和基本的 2 個色相的其中一個相等或類似的色相、和基本的 2 個色相完全不同色相的例子。如果把基本的 2 個色相的面積對調，也可以改變給人的印象。像這樣找出各種可能性來相互比較，即可挑選出最合適的配色。這也可以當作是一種配色的訓練。

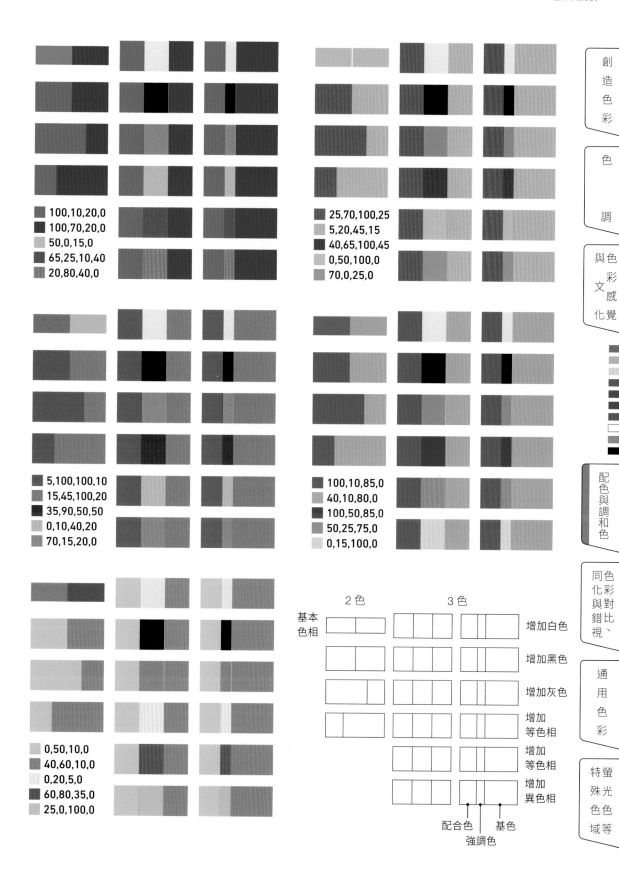

創造色彩

色調

與色彩感覺文化

配色與調和色

同化色彩與對比、錯視

通用色彩

特殊光色、色域等

100,10,20,0
100,70,20,0
50,0,15,0
65,25,10,40
20,80,40,0

25,70,100,25
5,20,45,15
40,65,100,45
0,50,100,0
70,0,25,0

5,100,100,10
15,45,100,20
35,90,50,50
0,10,40,20
70,15,20,0

100,10,85,0
40,10,80,0
100,50,85,0
50,25,75,0
0,15,100,0

0,50,10,0
40,60,10,0
0,20,5,0
60,80,35,0
25,0,100,0

2色　　　3色

基本色相　　　　　　　　　　　　增加白色

增加黑色

增加灰色

增加
等色相

增加
等色相

增加
異色相

配合色　　基色
強調色

色彩的對比與同化

心理補色與殘像

在一個畫面中配置多個顏色時，很可能會因為色彩組合的相互影響，造成比預期還深、看起來更暗沉、顏色改變的現象。這類現象稱為「**色彩的對比**」。通常我們會用「對比很強烈」來形容顏色深淺或是色彩差異大的狀態，但是這裡講的「色彩對比現象」，則是指稱當眼睛接收到多種顏色時，其色相、彩度或是明度的差異被特別強調之後傳到大腦所導致的感覺。

人眼在看顏色的時候，不只會看到眼前所在的顏色，也會感知到其相對的顏色。這種現象，可以透過**色彩的殘像**來確認。請參考下圖中的實驗，持續注視「紅色」一段時間之後把視線移到「白色」區域，這瞬間眼前會浮現出淡淡的「藍綠色」或

「水藍色」，如果持續看「藍色」則會浮現「黃色」。如果想要實際體驗，可以用繪圖軟體在特定圖層繪製圓形或長方形色塊，持續看一段時間之後，立刻隱藏該圖層使背景的「白色」顯露出來。

這一瞬間浮現的顏色，就是一直在看的那個顏色的**補色**。補色大致可分為兩種，前面章節介紹過的補色，是指混合之後會變成無彩色的「**物理補色**」。另一種則是剛才提到的，眼睛持續盯著看某個顏色後出現的殘像，也就是「**心理補色**」。

心理補色是出於人類的知覺，並非整個色相環都會引發此現象，而是有一些特定的色彩組合。殘像出現的色彩範圍很廣，在本書中將予以簡化，僅用「**紅**」和「**綠**」、「**黃**」和「**藍**」的組合來解說。

色彩殘像之所以會出現，是因為人眼會以「**紅或綠**」、「**藍或黃**」等**成對的顏色**

補色殘像
COMPLEMENTARY AFTERIMAGE

持續注視左邊的「紅色」圓形，然後把視線移到右邊的「白色」圓形上，會出現色彩殘像。如果利用繪圖軟體的顯示／隱藏圖層來實驗，則不需要移動視線，因此可看到比在紙上更清晰的殘像。這個現象，會看到持續凝視的顏色及其相對色，因此稱為「陰性殘像」。如果看到的是相同顏色則稱為「陽性殘像」，例如相機的閃光燈便屬於此類。

對比 CONTRAST	是指並排的顏色或先後看到的顏色有明顯差異。包括因為四周的顏色或相鄰色所引起的空間性「同時對比」，以及多個顏色先後出現所引起的時間性「連續對比」。原因包括色相／彩度／明度的差異，或是補色的影響等。**第 228 頁起會有詳細的說明。**

（**相對色**）來感知色彩。人眼接收光線時，會經由**視網膜**的 3 種**視錐細胞**感知到「紅」、「綠」、「藍」，再於下個階段轉換成「**紅或綠**」、「**藍或黃**」的訊息傳給大腦。色彩的殘像，便是在轉換的過程中，因為原本顏色的刺激消失了而產生殘像。例如看到「紅色」時，最初會強烈傳送這是「紅色」的訊息，但這個反應在持續凝視的過程中逐漸削弱（適應），導致與受抑制

的「綠色」之間的平衡瓦解，而轉變成「綠色」的訊息出現。這個時後若「紅色」的刺激撤除，就會變成看見「綠色」了。

生活中也有針對心理補色處理的範例，例如醫療手術現場使用的**手術服**或**覆蓋巾**常用「**藍綠色**」，因為藍綠色就是「**紅色**」的**心理補色**，可以緩解持續注視「紅色」的血之後，視線移到「白色」牆壁或布料時所出現的「藍綠色」補色殘像。

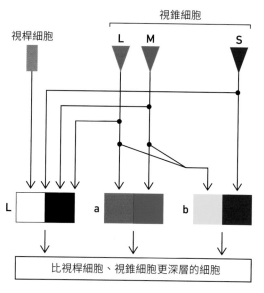

階段理論
STAGE THEORY

L 明亮
a 紅 – 綠
b 黃 – 藍

比視桿細胞、視錐細胞更深層的細胞

關於人眼色彩感知結構的理論，比較具代表性的說法是：藉由感應三原色的 3 種接受器 (視錐細胞) 來感知顏色的「三原色理論」，以及透過「紅或綠」、「黃或藍」的訊息來感知顏色的「四色理論 (對立色理論)」。目前本書採取的是「階段理論」，也就是在視錐層時，採用三原色理論，而在視網膜雙極細胞或大腦等更深層的區域時，則採用四色理論。

Lab 色彩　表現顏色時，通常是利用「色彩三屬性」的色相／彩度／明度，但還有更接近人類視覺的方法，也就是用明度和色調來表現。繪圖軟體中的 Lab 色彩模式，是用明亮 (L)、紅 – 綠 (a)、黃 – 藍 (b) 來表現顏色，因此更接近人類視覺成像的顏色。在 Photoshop 的**顏色面板**中，即可選擇此色彩模式。此外，如果把檔案的色彩模式設定為 [Lab 色彩]，會把圖像分解成「明亮」、「a」、「b」3 個色版。在 Illustrator 中，可在 [**色票選項**] 交談窗或 [**重新上色圖稿**] 交談窗中使用 Lab 色彩。若設定 [a:0／b:0] 會變成沒有顏色的無彩色。此外，Photoshop 的 [色彩平衡] 是用「青 – 紅」、「洋紅 – 綠色」、「黃色 – 藍」來調整色調的功能，也是類似 Lab 色彩的結構。

創造色彩

色調

與色彩文化感覺視覺

配色與調和色

同化與對比色彩視

通用色彩

特殊光色色域等

色相對比
HUE CONTRAST

地／背景／周圍

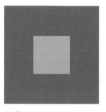

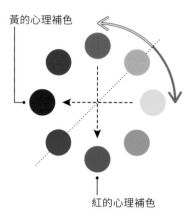

黃的心理補色

被「紅」包圍的顏色，色相會往心理補色「綠」偏移，看起來就會帶有黃色。

圖案外圍的部份稱為「地」或是「周圍」，被包圍的部分可稱為「圖」或「中央」。

圖／圖案／中央

被「黃」包圍的顏色，色相會往心理補色「藍」偏移，看起來就會帶有紅色。

紅的心理補色

建議隨時參照色相環，有助於理解色相對比的關係。受到影響的顏色（例如上圖的橙色），會往色相環中靠近心理補色的位置偏移。

色陰現象（色滲現象）

0,0,0,50

0,0,0,50

中央雖然設定了相同的顏色（無彩色的灰色），但是被「紅」包圍的灰色看起來帶有綠色，而被「綠」包圍的灰色看起來帶有紅色。

0,15,15,45

15,0,15,45

因此在被「紅」包圍的灰色中增加紅色，在被「綠」包圍的灰色中增加綠色，藉此阻斷周圍心理補色的影響，使得兩者看起來是相同的顏色。

0,0,0,50

0,0,0,50

被「黃」包圍的灰色看起來帶有藍色，被「藍」包圍的灰色看起來帶有黃色。且被「黃」包圍的灰色看起來比較暗，這是因為同時受到第 225 頁明度對比的影響。

0,0,30,45

15,15,0,45

因此在被「黃」包圍的灰色中增加黃色，在被「藍」包圍的灰色中增加藍色，藉此阻斷周圍心理補色的影響。

色相造成的對比

如果同時看見當前顏色及其心理補色，可能會產生**明顯的色相偏移**。像這種不同色相的顏色相鄰時造成的對比現象，稱為「**色相對比**」。相鄰顏色的面積愈大、彩度愈高，愈容易引發這種現象。

例如被「黃」包圍的「橙」，看起來會覺得比被「紅」包圍的「橙」更紅，這是因為被包圍色（橙）的色相**會往周圍顏色的心理補色的色相偏移**。因此被「紅」包圍的顏色會往「綠」偏移，所以看起來帶有黃色。另一方面，被「黃」所包圍的顏色會往「藍」偏移，因此看起來帶有紅色。

色陰現象（色滲現象）

如左頁下方的圖所示，被「紅」包圍的「灰」看起來會帶有綠色，被「綠」包圍的「灰」看起來會帶有紅色，這都是因為受到周圍顏色的心理補色的影響。這種被有彩色包圍的無彩色，看起來具備**有彩色的心理補色的顏色**的現象，就稱為「**色陰現象（色滲現象）**」。如果要修正這種狀況，可在被包圍的無彩色之中，加入周圍顏色的色調，即可阻斷心理補色的影響。

補色造成的對比

相鄰2色具有補色關係時，被包圍色會帶有周圍顏色的心理補色的顏色，因此看起來更鮮豔。這種現象稱為「**補色對比**」。

而且在補色之間的界線，看起來會閃現強光，這種現象稱為「**光暈(Halation)**」。請參考**第240頁**的錯視「**利普曼效應**」，這也是補色對比的影響。

補色對比
COMPLEMENTARY CONTRAST

補色相鄰時，彩度看起來會增加，因而形成非常顯眼（刺眼）的配色。下圖是使用心理補色的例子，用色相環中具補色關係的顏色來製作，也可得到相同的效果。

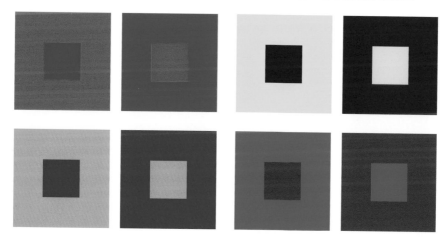

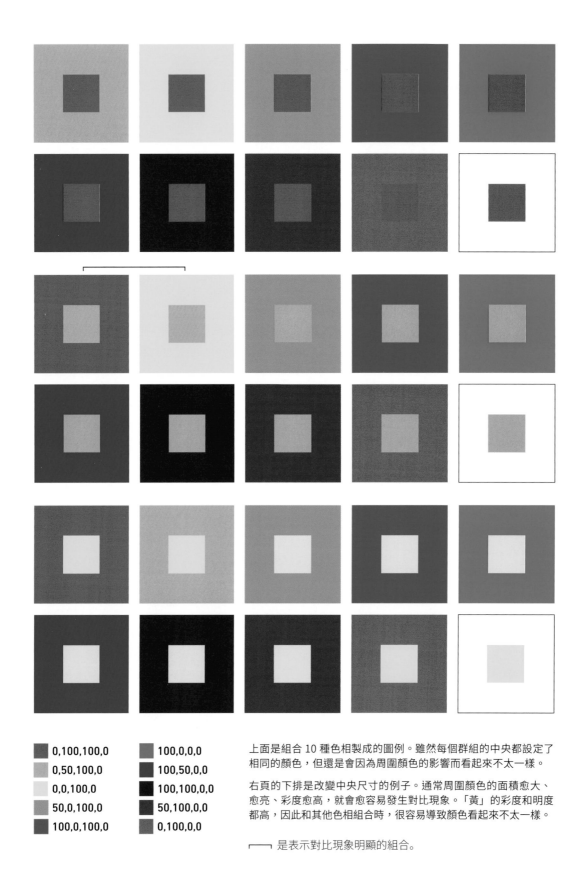

	0,100,100,0		100,0,0,0
	0,50,100,0		100,50,0,0
	0,0,100,0		100,100,0,0
	50,0,100,0		50,100,0,0
	100,0,100,0		0,100,0,0

上面是組合 10 種色相製成的圖例。雖然每個群組的中央都設定了相同的顏色，但還是會因為周圍顏色的影響而看起來不太一樣。

右頁的下排是改變中央尺寸的例子。通常周圍顏色的面積愈大、愈亮、彩度愈高，就會愈容易發生對比現象。「黃」的彩度和明度都高，因此和其他色相組合時，很容易導致顏色看起來不太一樣。

┌─┐ 是表示對比現象明顯的組合。

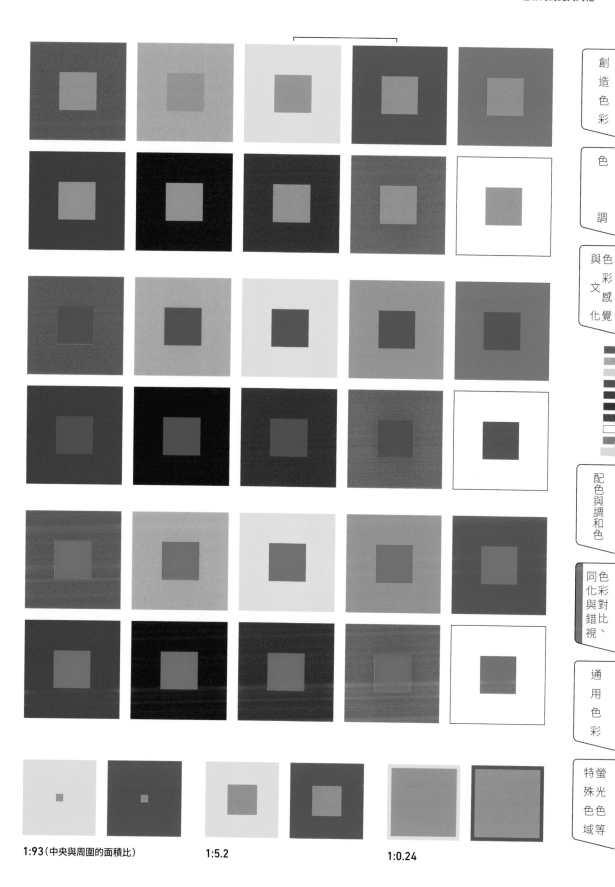

1:93（中央與周圍的面積比）　　　　　1:5.2　　　　　　　1:0.24

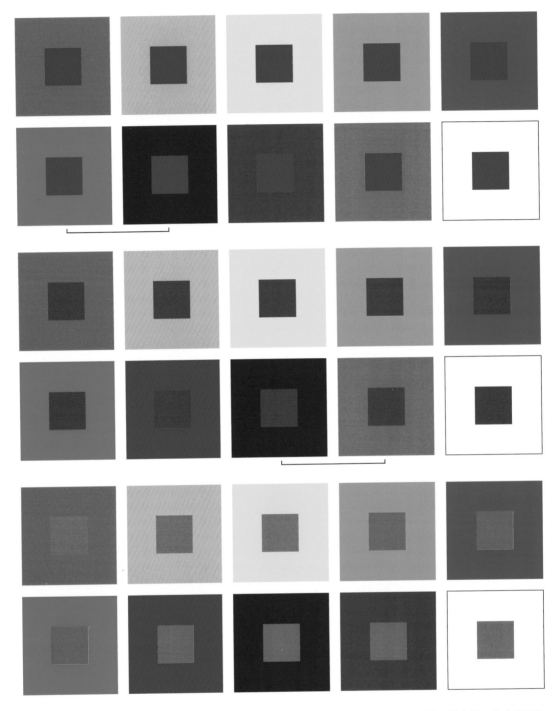

即使中央的顏色是低彩度／低明度，只要有添加顏色的空間，就會受到影響。顏色之間的距離愈近，愈容易發生
對比現象，但即使顏色沒有相鄰也可能發生。如果是在顯示器 (螢幕) 上或印刷品上，則會因為周圍的配色或構圖
等條件的差異，而改變發生這種現象的機率。

彩度造成的對比

　　有時會因為衣服的顏色而讓膚色看起來變暗，或是反而看起來更透亮，這是因為「**彩度對比**」，也就是**彩度**不同的顏色相鄰時引發的現象。當彩度高與彩度低的顏色相鄰時，彩度高的顏色看起來會比原本更鮮豔，而彩度低的顏色看起來會更暗沉。

明度造成的對比

　　膚色的變化，除了彩度之外也會和**明度**有關。例如穿黑色衣服看起來比較顯白，穿白色衣服看起來會比較黑。就像這樣，具有明度差的顏色相鄰時，明度低的顏色看起來會更暗，而明度高的顏色看起來會更亮，這個現象就稱為「**明度對比**」。

　　了解明度對比，就等於掌握了**凸顯主體的方法**。想讓事物看起來更亮更鮮豔時，就在附近配置暗沉的顏色，效果會很好。這個原理也可應用在化妝或是服裝搭配。

　　有些錯視現象也和明度對比有關，包括**第 238 頁**的「**馬赫帶效應**」與「**邊緣對比**」。可以說對比現象本身也是一種錯視。

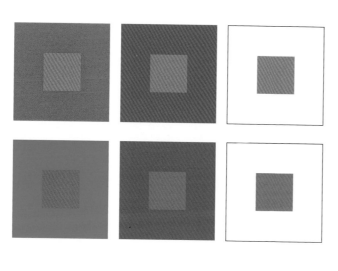

彩度對比
CHROMA CONTRAST

根據相鄰的顏色不同，可能讓彩度看起來有所改變。左圖雖然每個群組的中央都是設定成相同的顏色，看起來卻都不同。用低彩度顏色包圍的方形小色塊，看起來比左右兩者的顏色更亮更鮮豔。

如果是花紋圖案，也可以應用此原理。當周圍的顏色彩度高，則圖案的花色會顯得暗沉。反之若周圍的顏色彩度低，則花色看起來會更鮮豔。圖案從遠處看的印象也很重要，此時也須同時考量到後面所述的「同化現象」（**第 228 頁**）。

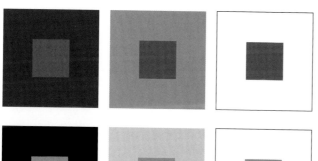

明度對比
VALUE CONTRAST

這是具有明度差的顏色相鄰時可能會產生的現象。圖例是用無彩色製作的，但是在具明度差的有彩色上也會發生。被低明度所包圍的顏色，看起來會比其他顏色亮。

因此，網站的藝廊頁面或作品投稿網站的背景色，大多是「黑」或「白」。背景色「黑」會讓作品看起來更鮮豔，「白」則會讓作品看起來更沉穩。建議可以根據作品的類型來活用這個原理。

創造色彩

色調

與色文感化覺

配色與調和色

同色化彩與對比錯視、

通用色彩

特螢殊光色色域等

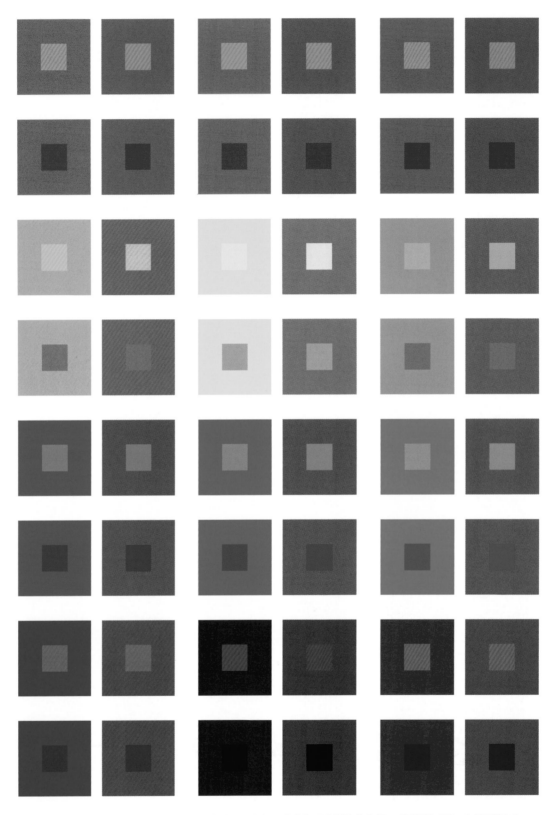

上圖這些顏色兩兩為一組，都是彩度對比的例子，也有同時發生明度對比的色相。「周圍的顏色」左邊是「純色」，
右邊則是「（50%／50%）＋ K:50%」。「中央色塊的顏色」，上面是「75%」、「75%／75%」或「75%／38%」，下面
是「純色＋ K:25%」。以第一排左邊的組合為例，周圍是 [M:100%]、[M:50%／K:50%]，中央則是 [M:75%]。

色相對比、彩度對比、明度對比，有時也會**同時發生**。實際的畫面中會混雜各種顏色或圖案，所以並不會頻繁發生，不過如果能事先了解這種現象，發生時就能夠有效處理。如果你希望讓顏色的視覺呈現保持不變，可試著增加顏色、使其接近某色相，或是調整其彩度或明度。

關於對比現象及其對策，生活周遭也能看到不少例子。例如裱畫的畫框，不只是為了要裝飾或保護畫作，其實也具有保持

作品視覺呈現的功能。以畫作為例，可能會因為展示牆的顏色而出現對比現象，有畫框就能夠阻斷其影響。又如商標或圖標的外框、圖像的邊框、插畫的主線，都有相同的作用，這稱為「**邊框效應**」。我們使用繪圖軟體時，工作區域以外的地方會填滿無彩色，這也具有一定程度確保顏色呈現的效果。不過，該顏色的亮度也可能會造成影響。為了讓影響降到最低，建議設定成 50% 左右的灰。

左圖中藍色圓點的顏色都一樣，但是放在「青（cyan）」背景（左圖）上的圓點，和「藍」背景（中圖）上的圓點比較，左圖的圓點彩度／明度看起來都比較低。

即使改變了圓點的尺寸和密度，色彩的印象也沒有改變，「藍」背景上的圓點看起來還是比較亮。

左圖中正方形的顏色（灰色）全都一樣，但因為發生了色陰現象，所以與「紅」相鄰的正方形看起來帶有綠色，與「綠」相鄰的正方形看起來會帶有紅色。

把圖案變得更細小之後，則是會出現同化現象及並置加法混色的影響。關於同化現象，稍後會有詳細說明。

連續對比
SUCCESSIVE CONTRAST

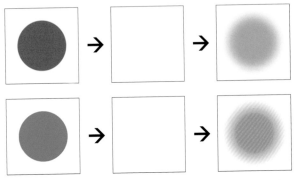

如同**第 218 頁**的補色殘像，在持續注視某個顏色之後，可看見其他顏色的對比現象。上排的圖例，是看「紅」之後看「白」，就會看見補色殘像的「藍綠」。

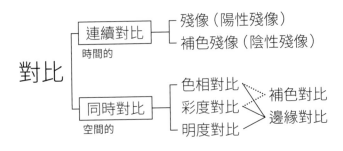

同時對比
SIMULTANEOUS CONTRAST

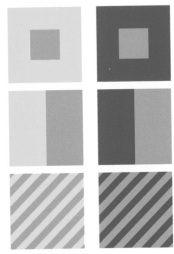

這是同時看多種顏色時發生的對比現象。色相對比、彩度對比、明度對比皆屬於此類。左右圖例的中央色塊顏色，以及條紋的背景色，都是相同的顏色（淡綠色）。

連續對比與同時對比

　　對比現象，可分為兩種。一種是「**連續對比**」，是指持續盯著某個顏色之後，會看見其他顏色。另一個是「**同時對比**」，發生於同時注視多種顏色的時候。這兩種現象都是會讓人看見該處沒有的顏色，或是看見與數值（設定值）不同的顏色。

　　在本書最前面就說明過，顏色並非存在於光線之中或物體表面，而是人類把眼睛接收到的訊息傳到大腦，經過分析後感知該色彩。因此，色彩是一種會隨**時間的**、**物理的**、**心理的**多種因素而改變的不穩定概念。上述這些對比現象，就道出了色彩的另一個面向。

「**繼續對比**」與「**同時對比**」的概念，在**第 234 頁**解說「**混色**」時也會再出現。前者有**時間的**性質、後者有**空間的**性質。

色彩同化

　　藉由安插特定的顏色，讓周圍的顏色（背景色）受到影響而帶有相同的顏色，這稱為「**色彩同化**」。代表性的例子，就是用紅色網子來裝橘子。替橘子的「橘色」果皮套上「紅色」的細網，可讓橘子帶有紅色調，看起來會更鮮甜可口。同理，用「綠色」的網子來裝秋葵，也是具有相同的效果。在這些情況下，將會發生**色相往插入色偏移的同化**現象。

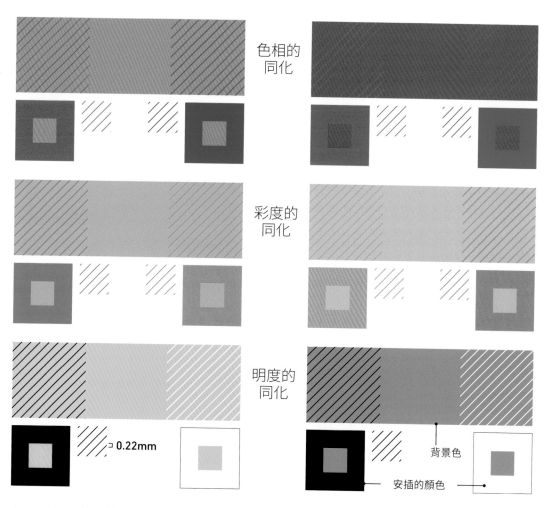

色相的
同化

彩度的
同化

明度的
同化

0.22mm

背景色

安插的顏色

創
造
色
彩

色

調

與色
彩
文感
覺
化
色

配
色
與
調
和
色

同色
化彩
與對
錯比
視、

通

用
色
彩

特螢
殊光
色色
域色
等

上面這幾組圖例的上排，是在背景色上重疊細條紋（寬度約 0.22mm）引起的色彩同化現象。每一組圖例的下排，則是用白色背景的條紋，以及使用相同配色製成的對比現象圖例（也可以當作顏色樣本）。由此可知，條紋的顏色會影響背景色，讓色相或彩度看起來產生變化。另外，如果把條紋加粗或是圖案放大，還可轉換對比現象。

背景顏色都相同，但是黑色文字的背景看起來較暗，白色文字的背景看起來較亮。若把文字獨立出來，則又會因為對比現象而使得背景色產生相反的印象。這與遠看時的同化現象其實是相同的印象。

將背景色的明度改變，或是使用有彩色時也會發生相同的現象。黑色文字的背景看起來較暗，白色文字的背景看起來較亮。

同化
ASSIMILATION
　地（背景）的顏色，看起來接近圖（圖案）的顏色，就稱為同化現象。在加入與背景不同色相或明度的細條紋、網紋時，會很容易發生此現象。

彩度或**明度**，也可能會引發同化現象。當插入色的彩度比背景色高時，背景色的彩度看起來也會比原本還高，反之彩度低的話則看起來就會更低。此外，當插入色的明度比背景色還要高時，背景色的明度看起來也會比原本還高，反之明度低的話則看起來明度會更低。

容易引發同化現象的情況，是在**插入色細小、間距狹窄**，或是**插入色與背景色的明度差異小**。從遠處看整體時容易發生，專注於局部時會比較不容易發生。此外，即使是相同的設計，若因為觀看距離使得圖案的尺寸或密度改變，就有可能因此會轉換對比現象與同化現象。

利用顏色的同化現象，即使可用的顏色數量很少，也可以拓展色彩表現的幅度。此外，有時也會在不知不覺中活用了這個現象。例如只能使用單一顏色的黑白插畫或漫畫中，使用了斜線來表現「白」與「黑」的中間色（灰），這個例子也可說是活用了同化現象。

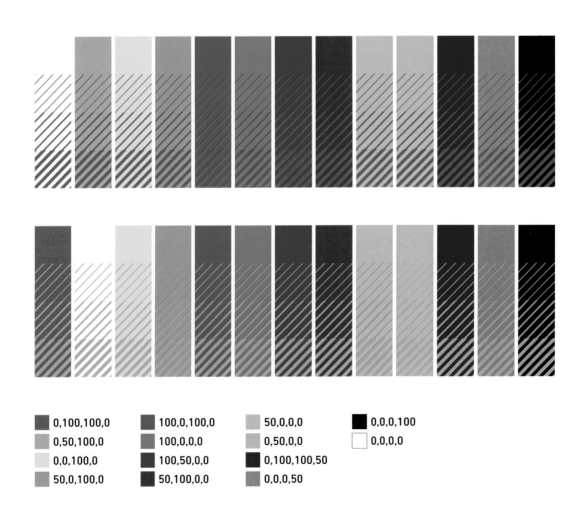

■ 0,100,100,0	■ 100,0,100,0	■ 50,0,0,0	■ 0,0,0,100
■ 0,50,100,0	■ 100,0,0,0	■ 0,50,0,0	□ 0,0,0,0
■ 0,0,100,0	■ 100,50,0,0	■ 0,100,100,50	
■ 50,0,100,0	■ 50,100,0,0	■ 0,0,0,50	

創
造
色
彩

色

調

與色
文彩
感
化覺

配
色
與
調
和
色

同色
化彩
與對
錯比
視、

通
用
色
彩

特螢
殊光
色色
域等

0.22mm　0.44mm　0.88mm

上圖使用了 8 種色相和「水藍色」、「桃色」、「棕色」,以及 3 種無彩色的組合製成條紋圖例。條紋的粗細有 3 種。重疊的條紋粗細與顏色,會改變背景色給人的印象。如果在很近的距離觀看條紋,會變成引起對比現象,這是因為背景色而讓條紋的顏色看起來改變了。

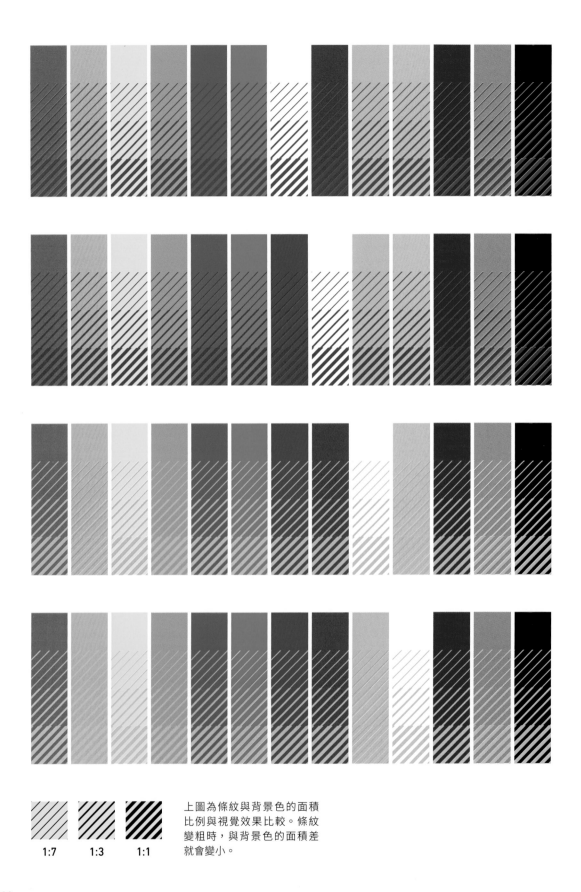

1:7 1:3 1:1

上圖為條紋與背景色的面積
比例與視覺效果比較。條紋
變粗時,與背景色的面積差
就會變小。

混色的原理

複合混色

　　混合多種顏色後變成其他顏色的現象，稱為「**混色**」。在**第 14 頁和第 18 頁**中，已經解說過**色光三原色**的混色原理為**加法混色**，而**色料三原色**的混色原理則為**減法混色**。但是在實際做設計時，有時候無法如此單純地分類。

　　以印刷為例，雖然一般都說印刷是透過**減法混色**原理來混合油墨，但因為印刷的結果其實是**網點的集合體**，因此也會受到**並置加法混色**原理的影響。使用顏料混色時也是相同的情形，即使在調色的階段是採取減法混色，但在塗色的表面上會變成**顏料粒子並排的狀態**，而與並置加法混色產生關連。建議你事先了解可能會有這些棘手的狀況，當成品的顏色不如預期時，這些都是探究解決對策的提示。

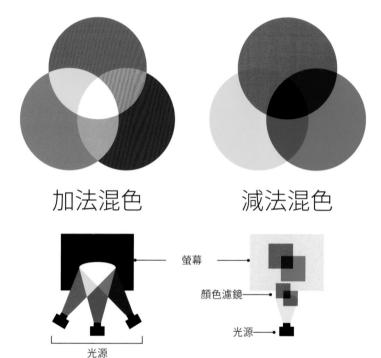

加法混色　　　　減法混色

加法混色，是 2 個以上的色刺激（原色），同時刺激視網膜的同一部位時引起的「生理混色」。相當於用多種顏色的探照燈重疊，或是光的顏色混合的狀態。

減法混色，是如同將多種顏色的濾鏡重疊後，從後面打光的「物理混色」。當 2 個以上的透明或半透明顏色層透光時，部份的光會被色層吸收，而使顏色產生改變。印刷時油墨的皮膜重疊部分也屬於此類。

因此，「加法」的意思是光能量的相加，「減法」是光能量的選擇性吸收。在繪圖軟體中，要模擬**加法混色**效果，可以利用混合模式中的 [**網屏**] 模式來模擬；而**減法混色**則可以用 [**色彩增值**] 混合模式來模擬。

螢幕
顏色濾鏡
光源
光源

混色
├─ 加法混色 ┬─ 同時加法混色　有顏色的光的重疊／例如舞台照明等
│　　　　　　├─ 連續加法混色　迴轉混色／例如奧斯華德的混色用圓盤／Benham 陀螺等
│　　　　　　└─ 並置加法混色　例如液晶螢幕／點描畫／織品等
│
│　　　　　　　　　　　　　　※「連續加法混色」和「並置加法混色」
│　　　　　　　　　　　　　　有時也會被分類為「中間混色」，這是為了
│　　　　　　　　　　　　　　區別這兩種混色和加法混色之間的差異。
└─ 減法混色 ── 多種顏色濾鏡的重疊效果

混色
COLOR MIXTUR

將多種顏色混合後變成其他顏色，就稱為「混色」。在此大致將混色分為兩種，一種是混合後比原本顏色亮的「加法混色」，另一種是混合後比原本顏色暗的「減法混色」。

並置加法混色
JUXTAPOSED ADDITIVE COLOR MIXTURE

許多有顏色的點或線聚集而成的混色效果。這個原理常應用於馬賽克畫、新印象派的點描畫、織品、液晶螢幕或彩色印刷等各種場合，看到的機會相當多。

放大圖像

彩色印刷

液晶螢幕

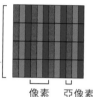

紅　綠　藍　白　黑

黃　青　洋紅

像素　亞像素 (sub-pixel)
(pixel)

網點

在液晶螢幕的顏色濾鏡中，每個像素中都配置了「紅（R）」、「綠（G）」、「藍（B）」等亞像素。藉由調節通過顏色濾鏡的光量，即可表現各種顏色。

印刷網點重疊的部分是應用減法混色，沒有重疊的網點則變成並置加法混色。

A　　　　B　　　　C　　　　D

A／B／C 分別讓「青」和「洋紅」這 2 色所組成的格紋圖案從左到右越來越密。D 是 [C:50%／M:50%／Y:0%／K:0%] 的正方形色塊，但是在印刷時會轉換為網點，因此部分會變成並置加法混色。試著比較 C 和 D，可看出因為顏色混合的緣故，原色並排看起來比較鮮豔。

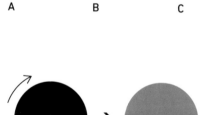

連續加法混色
SUCCESSIVE ADDITIVE COLOR MIXTURE

這是以一種旋轉時會變色的陀螺「Benham 陀螺」（貝納姆陀螺）為例，旋轉時，圓盤上的不同顏色交替映入眼簾，使眼睛變得無法區別顏色的變化而引起混色的感覺。

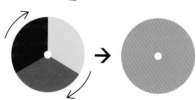

奧斯華德的混色用圓盤

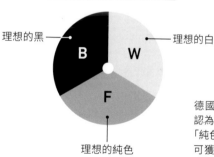

理想的黑

理想的白

理想的純色

德國化學家奧斯華德認為藉由「白」、「黑」、「純色」的迴轉混色，可獲得所有的顏色。關於奧斯華德表色系請參照第 48 頁。

創
造
色
彩

色

調

與色
彩
文感
化覺

配
色
與
調
和
色

同色
化彩
與對
錯比
視、

通
用
色
彩

特螢
殊光
色色
域等

色彩的錯視

對比或同化與錯視

把相同的顏色看成不同的顏色,或看見不該出現的顏色,這類顏色或尺寸等數值(設定值)產生偏差的現象,都可以稱為「色彩的錯視」。前面在第 221 頁介紹過的**對比現象**與**同化現象**,也是錯視的一種。

格紋相關的錯視

格紋錯視就是現實中常見的錯視現象。下圖這些**格紋的十字部分(交點處)**,隱約能看見不該存在的暗點或圓點,或是感覺顏色融合在一起。格紋是很常見的圖案,運用時必須考慮到這種現象。在排版時,常常會需要把圖像配置成網格狀,這時也很容易發生「**赫曼方格錯視**」的現象。

赫曼方格錯視
HERMANN GRID ILLUSION

在格線的十字處(交叉點)會看見類似暗點的現象(**A**)。就算不是黑底白格的組合也會發生(**B**/**C**/**D**/**I**)。如果只畫出格子的輪廓線(**E**)、或是把位置錯開(**F**)、將方格改成圓角,即可緩和此現象(**G**/**H**)。

錯視現象
ILLUSION
物件的形狀、動作、顏色、尺寸等的實際設定或數值,與人眼所見發生偏差的現象。

對比相關的錯視

以下將繼續討論其他錯視現象，包括「馬赫帶效應」、「邊緣對比」、「瓦沙雷利錯視」等，這些全都是發生在**色彩交界處**的錯視現象。這些錯視現象都來自人體的

「側抑制」視覺結構。「側抑制」結構是指接受刺激而強烈興奮的神經細胞，抑制了周圍神經細胞的興奮反應所造成的現象（可參考**第238頁**下方的說明）。

伯根錯視
BERGEN GRID ILLUSION

閃爍方格錯視
SCINTILLATING GRID ILLUSION

這兩種錯視現象都是在格紋的交叉點上看到閃爍的點。「伯根錯視」發生閃爍的速度會比「赫曼方格錯視」更快。即使將黑白顏色反轉，仍會發生這種現象。而「閃爍方格錯視」，是指在交叉點上增加的白色圓圈中，可看見閃爍的黑點。

耶蘭史坦錯視
EHRENSTEIN ILLUSION

若你長時間觀看這些錯視圖，需注意眼睛疲勞的問題。

將格紋的十字交叉點挖空，白底時看起來更亮、黑底時看起來更暗，此現象便稱為「耶蘭史坦錯視」。把挖空的部分看成圓形是基於「主觀的輪廓」，主觀的輪廓是指看見實際上不存在的輪廓線的現象。若把挖空的部分補上圓形，錯視現象就會消失。

霓虹擴散效應
NEON COLOR SPREADING

如果改變格子交叉點的顏色，會感覺顏色彷彿色滲到周圍的現象，便稱為霓虹擴散效應。我們會把色滲部分看成圓形，也是基於「主觀的輪廓」。

創造色彩

色調

與色彩文感化覺

配色與調和色

同色化彩與對錯比視、

通用色彩

特螢殊光色色域等

相同明度　　明度和緩地變化　　相同明度

▲　▲

馬赫帶效應
MACH BANDS

明度不變的面與明度和緩變化的面相接時，交界處會顯得特別亮或特別暗的現象，稱為「**馬赫帶效應**」。

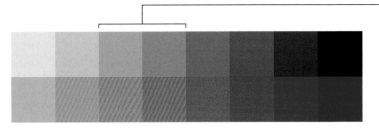

這是模擬我們眼睛所見的示意圖。我刻意疊上漸層色，用稍微誇張的方式呈現。

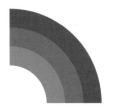

邊緣對比
BORDER CONTRAST

上排的正方形全部都是單色色塊，但是看起來卻像漸層色。這是因為銜接亮色的那一邊會顯得更亮、銜接暗色的那一邊會顯得更暗而產生的現象。這種強調邊界、加強對比的效果，就稱為「**邊緣對比**」。

「**邊緣對比**」通常會發生在相鄰色的邊界。因為此錯視現象，有時即使不畫輪廓線，也可營造出明度差，讓看到的人腦中自動產生輪廓線。

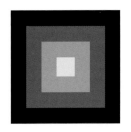
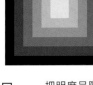
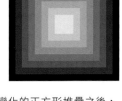

瓦沙雷利錯視
VASARELY ILLUSION

把明度呈階段性變化的正方形堆疊之後，彷彿可看見對角線的現象，稱為「**瓦沙雷利錯視**」。正方形明度變化愈小、寬度愈窄，愈容易發生此現象。

A　　　　　B

側抑制和明度對比

第 225 頁的明度對比也可以用側抑制來說明。在視網膜上，受光後會感到興奮的神經細胞，對「白」的興奮反應最強烈，對「黑」則毫無反應。若是「白」與「灰」，則會對「白」的興奮反應較為強烈。A 是被黑色包圍的「灰」色，對「灰」的亮度產生出興奮反應的神經細胞，因為周圍是「黑」而無法受到抑制，因此會顯得更加興奮，使「灰」看起來更亮。B 是被白色包圍的「灰」，因為神經細胞會對「白」產生強烈反應，因此而抑制對「灰」產生反應的神經細胞，使「灰」看起來更暗。

側抑制
LATERAL INHIBITION

「**側抑制**」是指眼睛接收的光在視網膜轉換成電子信號的過程中，接觸到光的神經細胞會產生強烈的反應，同時會抑制周圍神經細胞的反應。因此，有可能會把顏色交界處附近的明暗和色差，特別強調之後再傳送給大腦。

　　例如在「白」與「灰」的顏色交界處，對「白」興奮的神經細胞，會抑制對「灰」興奮的神經細胞，使得「白」顯得更亮、「灰」顯得更暗。此外，在暗色與亮色的交界處，銜接暗色的那一邊抑制會比較弱，所以會顯得更亮；銜接亮色的那一邊抑制比較強，所以會顯得更暗。

　　因為上述的作用機制，會讓眼睛看到的訊息產生**差異(對比)**並輕量化，以便更有效率地傳送給大腦。這種**側抑制**的情況，也是引起**對比現象**的一大因素。

根據形狀認知改變外觀的顏色

　　前面都是用形狀簡單的方形或圓形色塊來說明錯視現象，但是現實中，顏色當然不會只有相鄰的長方形或是被包圍的圖形這麼單純。顏色可能有各式各樣的形狀（脈絡），而且我們對顏色的感覺有時也會隨著我們對其形狀的認知而改變。例如「**貝納里十字**」和「**科夫卡環**」便是這樣的例子，請看下圖的說明。

創
造
色
彩

色

調

與色
彩
文感
化覺

配
色
與
調
和
色

同色
化彩
與對
錯比
視、

通
用
色
彩

特螢
殊光
色色
域等

貝納里十字
BENARY CROSS

位於黑色十字凹陷處銜接的灰色三角形（左圖），和嵌入黑色倒三角形的灰色三角形（右圖）雖然是相同的顏色，但是位於倒三角形裡的灰看起來比較亮。這是因為後者看起來破壞了倒三角形的完整性，而引起這種錯視現象。

科夫卡環
KOFFKA RING

「科夫卡環」也和「貝納里十字」同樣都是因為形狀認知而改變顏色外觀的錯視現象。上圖中整個圓環都是設定為相同的顏色，當圓環連接在一起時，顏色看起來也相同。

若把圓環從中切開，此時受到明暗對比的影響，就會發生錯視現象，使得左邊的部分看起來顯得更亮，右邊的部分則會顯得更暗。

改成有彩色的圓環也有相同現象。若把圓環從中間切開，會因為色陰現象而讓左右兩邊顏色有點不同，若接在一起則會呈現一樣的顏色。

利普曼效應與光暈

　　補色的組合具有相互襯托彰顯的效果，如果採用這種配色，可完成吸睛的設計。但是，如果讓**明度一致**的補色相鄰，邊界會產生閃爍（**光暈**）的感覺，讓人感到刺眼難以直視，此現象稱為「**利普曼效應**」。

　　若要避免這種刺眼的感覺，解決的辦法有：賦予**明度差**、替不同明度的顏色加上**邊框**，或是在顏色的邊界配置緩衝區等。

明度差也會受到**形狀認知**的影響，若覺得視覺受到干擾，可藉由調整明度差來解決這種狀況。

對比與同化的影響

　　先前在說明**對比現象**與**同化現象**時，已解說過顏色感知會受到周圍顏色的影響。下圖中的「**懷特錯視**」與「**蒙克錯視**」，是因為條紋的顏色或重疊，影響顏色感知

利普曼效應
LIEBMANN EFFECT

A

B

C

D

E

請看 A 和 B，明度相同的高彩度有彩色相鄰時，其邊界會出現光暈，給人閃爍不定的感覺。像 C 一樣替相鄰的有彩色提高明度差，即可減少視覺干擾。另一個改善方法，則是比照 E 這樣加上邊框來製造明度差。

懷特錯視
WHITE ILLUSION

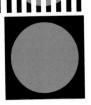

左右兩個「灰」的明度都相同，但是疊上「白」線條的「灰」看起來比較暗（左圖），而疊上「黑」線條的「灰」則看起來較亮（右圖）。

蒙克錯視
MUNKER ILLUSION

※ 上排是錯視圖、下排是把條紋移除的圖例。

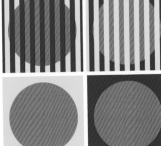

左邊的圓看起來是深「紅」，右邊的圓看起來則是鮮豔的「橙」，但是這兩個圓其實是相同的顏色。

左邊的圓看起來是「黃綠色」，右邊的圓看起來是「藍綠色」，但這兩個圓其實是相同的顏色。

的錯視，這將會同時引起對比現象和同化現象，有一說這可能是因為重疊的條紋會讓人感覺到深度。

陰影的錯視

當圓形帶有漸層的陰影時，看起來會是立體的，如下圖所示，尤其是**上下方向的漸層**效果最明顯，因為人的眼睛已經習慣太陽光由上往下照射的環境。

另一方面，如果是背景帶有漸層，則會發生彩度與明度的對比現象。若能利用此現象，即使沒有畫上陰影，也可以營造出些微的立體感。此外，如果是讓多個圓形散布在漸層背景上的設計，也可能會因為圓形的位置差異而看成不同的顏色，這種狀況最好也先記起來。

創
造
色
彩

色
調

與色
文彩
化感
覺

配色
與調
和色

同色
化彩
與對
錯比
視、

通
用
色
彩

特螢
殊光
色色
域等

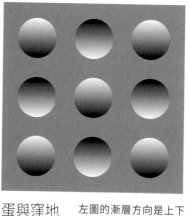
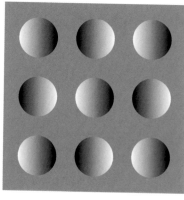

陰影的錯視
SHADING ILLUSIONS

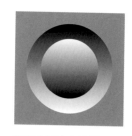

蛋與窪地　　左圖的漸層方向是上下，位於角落與中間的圓看起來膨脹鼓起，其他被包夾的圓看起來則是凹陷。右圖是把左圖逆時針旋轉 90°，當漸層方向變成左右，較不容易感到凹凸變化。上下方向會容易感到凹凸，據說是因為人已經看習慣太陽光由上往下照射的狀態。

利用上下方向的漸層，可以表現凹陷或膨脹。這種錯視效果常應用在製作按鈕等方面。

因為背景的漸層所引發的明度對比，導致此灰色圖形的下緣看起來比較暗。這是因為圓形看起來好像有由上往下變暗的漸層，使得圓形感覺隆起。

因為背景的漸層所引發的明度對比，導致此灰色圖形的上緣看起來比較暗。這是因為圓形看起來好像有由上往下變亮的漸層，使得圓形感覺凹陷。

上中下的圓其實都是相同的顏色，但是因為背景的漸層引發了明度對比，使得三個圓的顏色看起來好像不同。

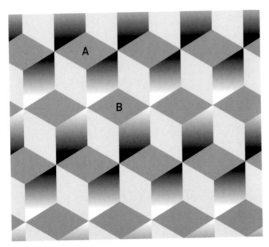

洛克維尼克錯視
LOGVINENKO ILLUSION

上圖水平方向相連的菱形雖然是相同的顏色，但 A 和 B 的明度看起來卻不一樣。菱形和周圍相連的漸層色塊之間會發生明度對比，使得與明度低的邊相接的菱形 A 看起來變亮，與明度高的邊相接的菱形 B 看起來則變暗。

棋盤陰影錯視
CHECKERSHADOW ILLUSION

棋盤格的「黑格」A 位於陰影外側，「白格」B 則位於陰影內側，這兩者其實是相同的顏色。這是因為棋盤的「白」理應比「黑」還亮，這種「色彩恆常性」發揮作用而導致了錯視效果。

色彩恆常性導致的錯視

如果改變光源的顏色，物體呈現的顏色也會產生變化。例如白熾燈下看到的白紙偏紅，螢光燈下看到的白紙偏藍。甚至，在暗處看應該會偏灰對吧！但我們並不會因此認為是紙張本身的顏色改變了。如上所述，即使光源顏色或環境亮度改變了，我們仍會認知為相同的顏色，這就稱為「色彩恆常性」。「棋盤陰影錯視」和知名的「藍色洋裝錯視」都與此相關。

亮處　　　　　　　　　空間的顏色

暗處

藍色洋裝錯視
THE DRESS

「藍色洋裝錯視」，是 2015 年網路上廣為流傳的一張洋裝照片，引發「藍黑」、「白金」爭議的事件。因為洋裝在亮處看時是「藍色」，在暗處則會看成「白色」，或是把「黑色」和「金色」看成相同的顏色。如果已經知道了洋裝是「藍色」，可能就會看成「藍色」，若是不知道，在暗處就有可能會看成「白色」。

物體的顏色

20,20,20,65

50,50,0,0

若把背景色與空間的顏色移除，可知兩者都是相同的「淡紫」和「灰」。像這樣把「藍」和「白」、「黑」和「金」看成相同的顏色，就是受到「色彩恆常性」的影響。

物體顏色看起來會變，可能是因為環境光的顏色偏差，或是光量不足所導致的。Photoshop 中的「**相片濾鏡**」，就是用來修正照片顏色的功能，這也可用來模擬色偏時看到的色彩變化。從交談窗的 [濾鏡] 選取顏色或在 [顏色] 自訂顏色，即可讓環境光套用設定的色調。

使用 [滴管工具] 來查詢草莓果皮、蒂頭、背景的顏色。在明亮的白色光源下，果皮是「紅色」、蒂頭是「綠色」，而背景顏色是「水藍色」。

模擬昏暗的環境下所看到的顏色。草莓果皮的顏色雖然是「灰色」，但會看成「紅色」。

在模擬藍色光源的環境下，草莓果皮的顏色其實是「暗紅紫色」，但看起來是「紅色」。草莓蒂頭其實是「水藍色」，但看起來是「綠色」。

色彩恆常性
COLOR CONSTANCY

改變光源的顏色，但人對物體的顏色認知不會改變，依舊會認知為相同顏色的現象。對於看習慣的事物，或是表面光澤或陰影等細節較多者，較容易維持色彩恆常性。

創造色彩

色調

與色彩感覺文化

配色與調和色

同色化與對比色彩錯視、

通用色彩

特殊光色色域等

透明的視覺表現

透過顏色和形狀的組合，使顏色看起來好像變透明的現象，稱為「**透明感知**」。現在只要操作繪圖軟體的「**描圖模式（混合模式）**」或改變「**不透明度**」，即可輕鬆得到看似透明的色彩組合，參照設定即可營造透明感。不過，在以前沒有繪圖軟體的時代，想要表現透明感，就只能靠**透明感知**來挑選看似透明的色彩組合。

面積的影響

我們對色彩的感覺會隨著**面積**而改變，這也是錯視的一種，稱為「**面積效應**」。基本上，**面積小會顯得樸實淡雅，面積大則會顯得明亮鮮豔**。使用色票之類的顏色樣本來挑選顏色時，最好也要考量到面積的問題。本書在設定色票範本的尺寸時，也是盡可能用大面積來表現。

對色彩的感覺會隨著面積而改變，據說是因為視覺細胞（視錐細胞和視桿細胞）的分布，會隨著在視網膜上的位置不同而會有差異，視網膜的中心與其外圍，所看到的色彩不盡相同。CIE（國際照明委員會）在規範標準觀察者（Standard Observer）的標準時，制定出「**2 度視野**」與「**10 度視野**」這 2 種視野（視線可及的範圍）。

2 度視野是比較窄的視野，從距離 50 公分的地方可看見 **17 毫米**見方的物體。而 10 度視野是比較廣的視野，可看見 **88 毫米**見方物體的狀態。色樣或色票等顏色範本的大小，大約有 10 度視野的面積就很足夠，而且實際上很多情況可能連 2 度視野都無法確保，此時就必須預想大面積的視覺呈現。

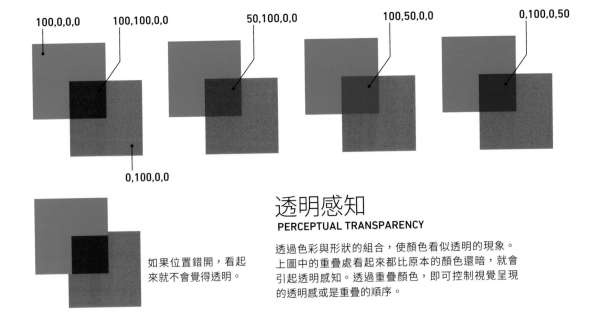

如果位置錯開，看起來就不會覺得透明。

透明感知
PERCEPTUAL TRANSPARENCY

透過色彩與形狀的組合，使顏色看似透明的現象。
上圖中的重疊處看起來都比原本的顏色還暗，就會引起透明感知。透過重疊顏色，即可控制視覺呈現的透明感或是重疊的順序。

綜合前面所述，色彩會受到周圍的顏色或形狀、觀看環境、人類的心理等影響而改變視覺呈現，因此可說是不穩定的概念。若我們能先理解這些對比現象、同化現象、錯視等原理，在設計過程中發生色彩感知偏差時，即可探究原因、適時調整。

不過對色彩的感知因人而異，也有可能調整後反而造成干擾，這種例子時有所聞。這些錯視現象，有時需要持續注視一段時間才會感受到，因此最好多次累加時間來進行測試，或是經由多人確認。此外，印刷或輸出也可能會讓設計的顏色改變，因此不要光憑電腦上看到的數值或外觀決定，最好根據不同情況隨機應對。

17×17mm

40×40mm

88×88mm

100×120mm

17mm×17mm 是 2 度視野，88mm×88mm 是 10 度視野。在美國標準規格中，是將 40mm×40mm 和 120mm×120mm 定義為「色樣理想尺寸」的指標。上方圖例皆為原寸大小。

50cm

2°視野 ───→ 17mm

10°視野 ───→ 88mm
視線對象

60mm

面積效應
AREA EFFECT

對色彩的感覺會依面積而異的現象。面積愈大就愈有魄力，看起來也會更明亮鮮豔。舉例來說，如果用小尺寸的色票來決定油墨的顏色，完成時通常會給人更加艷麗的印象，因為面積變大了。

17mm

10mm

色彩通用設計與安全色

多樣的色覺

　　每個人對色彩的感知會**因人而異**，原因很多，包括**眼球構造**中的視錐細胞變異等**先天因素**、隨著年齡增長導致水晶體變黃或混濁等**後天因素**。

　　人類的**色覺**，是眼球接收到光之後透過視網膜的 3 種**視錐細胞**感知，接著再經由視神經將訊號傳送給大腦，經過大腦解析之後才得以辨識色彩。因此只要 3 種視錐細胞的其中一種出現變異，就會**難以辨別顏色**。最具代表性的色覺差異，就是針對「**紅**」和「**綠**」兩色的辨識。

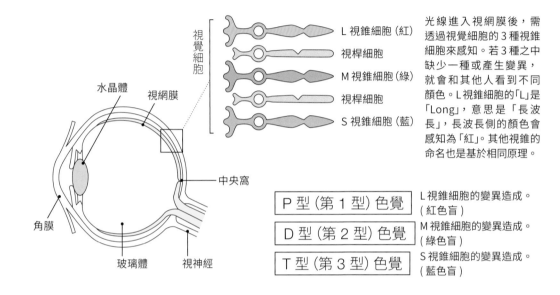

P 型 (第 1 型) 色覺　L 視錐細胞的變異造成。(紅色盲)

D 型 (第 2 型) 色覺　M 視錐細胞的變異造成。(綠色盲)

T 型 (第 3 型) 色覺　S 視錐細胞的變異造成。(藍色盲)

光線進入視網膜後，需透過視覺細胞的 3 種視錐細胞來感知。若 3 種之中缺少一種或產生變異，就會和其他人看到不同顏色。L 視錐細胞的「L」是「Long」，意思是「長波長」，長波長側的顏色會感知為「紅」。其他視錐的命名也是基於相同原理。

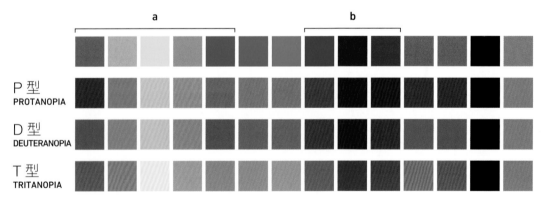

因色覺異常造成的色彩呈現範例。上面的色表中，P 型和 D 型是利用 Illustrator 的校正設定轉換而成，T 型則是利用「Adobe Color」網站來轉換，此圖僅供參考並非實際的感知結果。P 型和 D 型，會把「紅」到「綠」的顏色看成以「黃」為軸心的對稱相同顏色，因此很難區別這個範圍內的顏色 (a)。此外，藍色系的色彩也難以辨識 (b)。

色覺 COLOR VISION	人對色彩的感知，也就是因可見光引起的色彩感覺。光的色彩是透過視網膜中的視錐細胞來感知，此視錐細胞的有無或變異，會使人衍生出多樣的色覺。

色覺異常者難以辨識的色彩組合

1 紅色、綠色與棕色

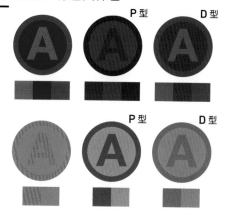

P型和D型色覺的人，會把「紅」、「綠」、「棕」看成相似的顏色。同時使用「紅」和「綠」時，建議比照下排，把「紅」往「橙」調整、並且替「綠」增添藍色調，然後再提高明度差，這樣會更容易感知顏色的差異。

3 從黃色到綠色、粉彩色

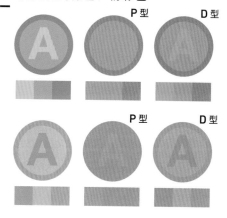

P型和D型色覺的人，難以辨識從「黃」到「綠」的變化。此外，常見的配色「粉紅」與「水藍」等淡色的組合也會難以辨識。

5 藍色系的顏色

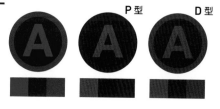

P型和D型色覺的人會把藍色系的顏色全部看成類似的顏色。

2 藍綠色、水藍色與灰色

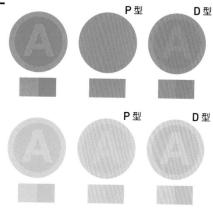

P型和D型色覺的人，會把「藍綠色」看成近似「灰」的顏色。因此，為了和「紅」加以區別而替「綠」增添藍色調時，就必須避免被看成「灰」。「水藍」如果淡一點，也可能會被看成「灰」。

4 紅色與黑色

P型色覺的人，會把「紅」、「黑」看成相似的顏色。因此，當文字顏色使用「黑」，強調色使用「紅」時，就必須格外留意。

6 黃與白、紺與黑、藍與灰

如果因年紀增長而導致水晶體變黃，短波長側的光 (藍色系) 將會難以通過，以至於難以區別「黃」與「奶油色」與「白」、「紺」與「黑」、「藍」與「灰」等顏色。

創造色彩

色調

與色彩感覺
色彩文化

配色與調和色

同化彩
色與對
與比
錯視

通用色彩

特螢殊光色色域等

色覺異常者容易辨識的組合

1 黃與黑、黃與藍

「黃」與「黑」或「藍」的色彩組合，明度差異較大，所以容易辨識。對於 P 型和 D 型色覺的人來說，也是比較不容易看成其他顏色的色彩組合。

2 明度差異大的組合

明度低的深色或暗色與「白」色的組合，因為明度差異大，所以容易辨識。

【色彩通用設計的參考資料】

色彩通用設計推薦配色集　導覽手冊
https://jfly.uni-koeln.de/colorset/

東京都色彩通用設計指南
https://www.fukushihoken.metro.tokyo.lg.jp/kiban/machizukuri/kanren/color.html

色彩通用設計與辨識難易度

做設計的時候，如果能掌握要點，就能讓顏色變得容易辨識。考量到色覺異常者所挑選的顏色，稱為「**通用設計色彩**」。公共設施的標示如廁所指引、道路標示、路線圖、避難路線等，這類具有公共性、攸關性命的設計，必須像這樣多加考量。

不過，**色彩通用設計**的原則並不一定要套用在所有的設計上。若是以美觀、裝飾為目的所製造的商品，或是並不需要**傳達資訊**的設計，優先使用受歡迎的流行色、想用的配色其實也無妨。

色彩通用設計
UNIVERSAL DESIGN COLOR
設計時考量到色覺的多樣性，設法挑出最多人可以辨識的顏色或組合，就能夠盡可能地把訊息傳達給所有人。

提升色彩辨識度的解決方案

1 提高顏色的明度差。

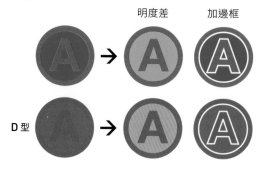

明度差　加邊框

D 型

提高顏色的明度差，就會變得更容易辨識。
無法變更顏色時可以加邊框，效果也很好。
邊框的顏色請挑選具有明度差的顏色。

想要讓一切都容易辨識，有時候是無法做到的。
基本上大多運用明度差就能解決，也可以轉換成
灰階，或是黑白影印的方式來檢查是否容易辨識。

2 同時使用紅色與黑色時，把紅色往橙色調整。
為了在無法正確識別顏色的情況下也能理解，
建議加入底線或邊框。

寢具賣場在 **5 樓** 請前往選購 → 寢具賣場在 **5 樓** 請前往選購

P 型
寢具賣場在 **5 樓** 請前往選購 → 寢具賣場在 **5 樓** 請前往選購

P 型色覺的人特別難辨識「紅」與「黑」。把「紅」往「橙」
（中波長側）調整，就能更容易與「黑」做出區別。

3 把文字或線條加粗，就會變得更容易辨識。

立入禁止 → **立入禁止**

把有色彩的面積加大，就能更
容易區別文字和背景。

4 在顏色交界處畫線。用色塊搭配線條或圖案，線條運用實線和虛線。將內容寫在圖上。

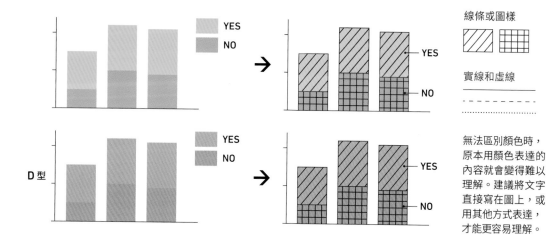

線條或圖樣

實線和虛線

無法區別顏色時，
原本用顏色表達的
內容就會變得難以
理解。建議將文字
直接寫在圖上，或
用其他方式表達，
才能更容易理解。

創造色彩

色調

與色彩文化感覺

配色與調和色

同化與對比錯視、

通用色彩

特殊光色色域等

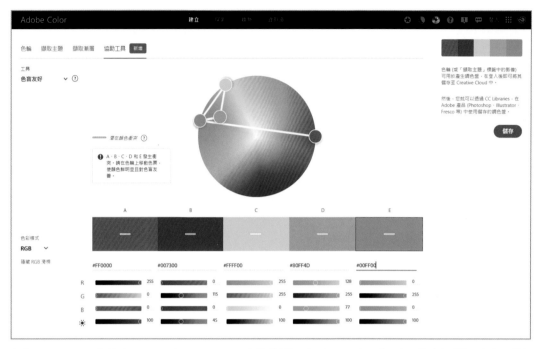

在「**Adobe Color**」網站 (https://color.adobe.com/) 的「**協助工具**」頁面，會用「–」表示**衝突色** (就是色覺異常者難以區別的顏色)。在色輪中，衝突色之間會用白線相連。上面的圖例，是所有的顏色都發生衝突的狀態。

校正功能的活用

　　如果想要知道色覺異常者會看到的顏色狀態，可以利用繪圖軟體或是色彩網站的**校樣功能**來模擬。

　　在 Photoshop 或 Illustrator 中，可從『**檢視／校樣設定**』選單中挑選 [**色盲－紅色盲類型**] 等選項來模擬其檢視效果。本書中的例子，主要也是利用 Illustrator 的校樣設定功能所製成的。

　　在「Adobe Color」網站 (https://color.adobe.com/) 中，也可以比照上圖的方式來檢查色彩。透過一覽表可得知**衝突色 (色覺異常者難以區別的顏色)**，一一調整即可解決。調整時會即時反映結果，因此可以編調整邊學，理解如何提升辨識度。

　　「Adobe Color」網站除了上述的功能，還可以透過數值得知 2 色的**對比率**。所謂的對比率，是透過測量主要顏色的**亮度** (明度或輝度)，亮度差異大，即為高顏色對比，亮度差異小則為低顏色對比。如同上一頁統整出來的，色彩的**明度差**是顏色辨識度的重要關鍵，活用這點，即可完成視認性高的設計。

衝突色的問題解決時，縮圖的「–」和色輪上的白線就會消失。

「Adobe Color」網站上面的「**對比檢查器**」中，可以確認文字顏色和背景色的對比率。「黑」和「黃」等對比率比較高的配色，就會顯示「通過」。2 色的亮度差異大，對比率就會變高。

對比率偏低時會顯示「失敗」。例如「綠」和「紅」的對比率為 [2.91:1]，對比率相當低。

認識安全色

為了防止事故或是危害人類健康、或是為了災害時的對應措施，會設置許多標示或告示牌，這些設施使用的顏色，就稱為「**安全色**」。如號誌燈的「紅」或「綠」、警戒線的「黃」等，都屬於此類。用顏色來溝通的好處，**是無須透過言語也能通行全球的傳達方式**，能引人注意，讓人迅速判別危險或安全。因此必須考量色彩含義和文化差異，符合色彩的直覺聯想（**色彩聯想**）或色彩引發的概念（**色彩象徵**）。

選定安全色時，除了要重視色彩辨識度（**視認性**）或是醒目程度（**注目性**），還要顧及色覺異常者或高齡者是否能辨識，也必須思考對比、同化現象或**薄暮現象**。

目前國際上或業界已有許多針對安全色的規範。例如 **JIS 規格（日本產業規格）**就將「紅」、「黃紅」、「黃」、「綠」、「藍」、「紅紫」等 6 個有彩色制定為**安全色**，「白」和「黑」則是用來凸顯安全色的**對比色**。這些顏色，是考量到色覺異常者所決定的，例如：讓「紅」往「橙」調整，以免和「黑」產生混淆；讓「綠」往「黃」調整，避免和「灰」或「藍」產生混淆等狀況。

其他用顏色傳達危險或安全的例子，還有日本內閣府制定的**大雨警戒等級、危害分佈圖**（Hazard Map）、發生災害時醫療的**檢傷分類**（Triage）等。使用時務必仔細確認各自的指南，避免傳達錯誤的訊息。

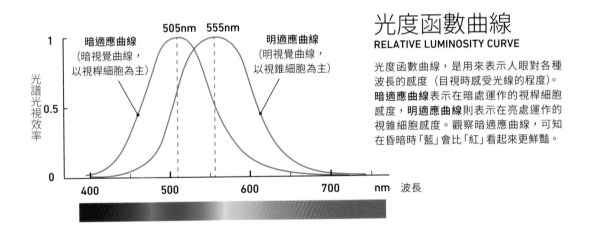

光度函數曲線
RELATIVE LUMINOSITY CURVE

光度函數曲線，是用來表示人眼對各種波長的感度（目視時感受光線的程度）。**暗適應曲線**表示在暗處運作的視桿細胞感度，**明適應曲線**則表示在亮處運作的視錐細胞感度。觀察暗適應曲線，可知在昏暗時「藍」會比「紅」看起來更鮮豔。

安全色 SAFETY COLOR	用於防止事故發生、防火、警告有害健康的資訊，或是緊急避難用等情況下，使用於標識或告示牌的顏色。在 JIS 規格中定義為「用來表達安全訊息的特殊屬性色彩」。
薄暮現象 PURKINJE PHENOMENON	當光線微弱時，人眼的視錐細胞會暫停運作，改以視桿細胞來運作，會導致長波長側的顏色顯得暗沉，就稱為「**薄暮現象**」。例如在傍晚時，「藍」會比「紅」看起來更鮮豔。此現象由捷克斯洛伐克的心理學家柏金赫（Purkinje）發現，也稱為「**柏金赫現象**」。
色彩注目性 ATTRACTIVENESS	是指色彩容易引起注意的程度。一般提到注目性高的顏色，大多會列舉出「紅」、「橙」等色。注目性會隨色彩的面積與強度、背景色、持續時間、位置等條件而改變。

色名	紅	黃紅	黃	綠	藍	紅紫
色票						
曼賽爾值	8.75R 5/12	5YR 6.5/14	7.5Y 8/12	5G 5.5/10	2.5PB 4.5/10	10P 4/10
意義	防火／禁止 停止／危險 緊急	注意警告 明示	注意警告 明示 注意	安全狀態 進行 完成・運作中	指示／誘導 安全狀態 進行 完成・運作中	輻射能 極度危險
使用範例						

JIS 安全色
JIS SAFETY COLORS

JIS 規範（請參考第 60 頁）中的 JIS 安全色是由「JIS Z 9103」所規定，包含標識或是告示牌等用途的安全色一覽表（但是鐵路、道路、河川、海事、航空交通除外）。基本上這是對應國際標準化組織「ISO 3864-4」的規範，只有「黃紅」和「紅紫」是日本 JIS 獨特的規定。曼賽爾值是基準色，2018 年的修改中納入了通用設計色，是考量到色覺異常者的色彩變更。

【出處】JIS Z 9101:2018（圖形符號 – 安全顏色和安全標誌 – 安全標誌和安全標記的設計規則）、JIS Z 9103:2018（圖形符號 – 安全色和安全標誌 – 安全色的色度坐標範圍和測量方法）。

色名	白	黑
色票		
曼賽爾值	N9.3	N1.5
意思	（對比色）	（對比色）

日本大雨警戒等級的 5 階段用色

色名	白	黃	紅	紫	黑
色票					
CMYK 值	0,0,0,0	0,0,100,5	0,85,95,0	50,85,0,5	30,40,0,100
RGB 值	255,255,255	241,231,0	255,40,0	170,0,170	12,0,12
避難訊息等	預先警告訊息 （日本氣象廳）	大雨、洪水、漲潮注意警報 （日本氣象廳）	高齡者等避難	避難指示	確保緊急安全
警戒等級	1	2	3	4	5

警戒用色中的「黃」為了避免與「白」混淆，有在「黃」中加入 [K] 值，使其往「橙」偏移。
此外，「黑」帶有死亡的意思，所以有在「黑」中稍微添加一點色調。

※RGB 值是假設在 sRGB 色彩空間中。
※CMYK 值的色彩設定檔是使用「Japan Color 2011 Coated」。

【出處】日本內閣府網站「防災資訊網頁」（https://www.bousai.go.jp/）中所發布的 PDF（https://www.bousai.go.jp/pdf/210305_color.pdf）以及「避難資訊相關指南（2021 年 5 月發表）」。

右側邊欄：
創造色彩
色調
與色彩感覺文化
配色與調和色
同色化與對比、視錯色彩
通用色彩
特殊光色域等螢光色

色彩描述檔與 XYZ 表色系統

色彩描述檔的影響

　　使用繪圖軟體時，根據檔案設定的**色彩模式**或**色彩描述檔**，可表現的色彩範圍（**色域**）也會改變。即使同樣是採取 RGB 模式，也會隨著色彩描述檔的差異而使得色域大幅改變，尤其是「綠」到「藍」的表現力會出現差異。以 RGB 模式製成的檔案交給印刷廠時，通常會被轉換為 **CMYK 模式**，導致色域大幅縮減，使視覺印象也產生極大改變。因此，建議設計時就使用 CMYK 模式，或在送印前自行轉換成 CMYK 色域。

色域
COLOR GAMUT

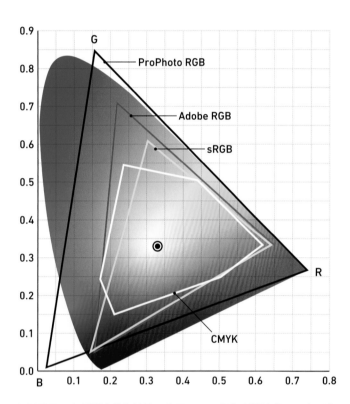

上圖是顯示色彩描述檔色域的示意圖。RGB 的色彩描述檔，三角形的內側是可以表現的色域。三角形的邊角處會是原色（R／G／B）。CMYK 模式，基本上可以表現的色域比 RGB 還要狹窄。

各色的設定值

紅	綠	藍
R: 255 G: 0 B: 0	R: 0 G: 255 B: 0	R: 0 G: 0 B: 255
青	洋紅	黃
R: 0 G: 255 B: 255	R: 255 G: 0 B: 255	R: 255 G: 255 B: 0

sRGB

252 13 27	41 253 46	11 36 251
45 255 254	252 40 252	255 253 56

Adobe RGB

255 18 34	0 252 0	11 36 255
0 254 253	255 43 255	255 253 0

ProPhoto RGB

255 0 22	0 255 0	0 34 255
0 255 254	255 0 255	255 253 0

　　用 RGB 模式表示紅／綠／藍／青／洋紅／黃，然後切換色彩描述檔並擷取螢幕畫面，以查詢顏色值。透過螢幕幾乎看不出差異，但是數值上會出現差異。在色域最廣的「ProPhoto RGB」中，數值幾乎沒有變化。

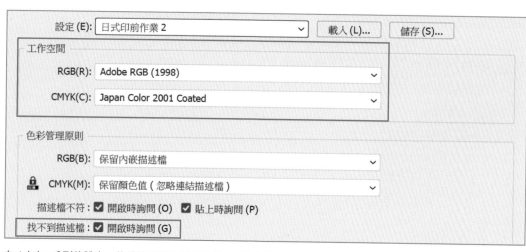

在 Adobe 系列軟體中，軟體使用的色彩描述檔，可執行『**編輯／色彩設定**』去設定。[**工作空間**] 區的色彩描述檔為預設值。若有勾選 [**找不到描述檔：開啟時詢問**]，在開啟沒有色彩描述檔的檔案時，會跳出警告交談窗。如果沒有勾選，則開啟檔案後會套用預設的色彩描述檔。如果和工作用的色彩描述檔不同，則顏色看起來就會改變。

sRGB → CMYK

Adobe RGB → CMYK

ProPhoto RGB → CMYK

之前儲存時未嵌入色彩描述檔的 RGB 檔案，在開啟時套用任意的色彩描述檔，然後轉換成 CMYK 模式（Japan Color 2001 Coated）。可看出開啟時套用的色彩描述檔，在轉換成 CMYK 模式後對顏色的影響。

色彩模式

RGB 模式 — sRGB IEC61966-2.1
Adobe RGB(1998)
ProPhoto RGB
螢幕 RGB-Disply
等等

CMYK 模式 — Japan Color 2001 Coated
Japan Color 2011 Coated
等等

2011

2001

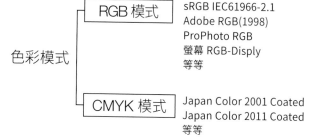

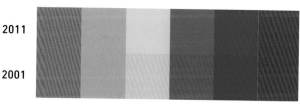

印刷用的色彩描述檔，目前是以「Japan Color 2001 Coated」為主流，但也有人使用「Japan Color 2011 Coated」。安全色或是危害分布圖等指南中，使用的是「2011」為前提的 CMYK 值。上面的圖例中，先用設定了「2011」的色彩描述檔製作顏色（上排），然後再轉換成「2001」（下排）。這時會發現 CMYK 值會有極大改變，因此在「2011」時可用 2 色油墨表現出來的顏色，轉換之後要用到 3 色才能表現。兩者顏色僅有略顯暗沉的差異，所以我認為把「2011」的值直接用在「2001」不會有太大問題。

創造色彩

色調與色彩感覺

與色彩文化

配色與調和色

同色化彩與對錯比視、

通用色彩

特殊光色色域等螢光

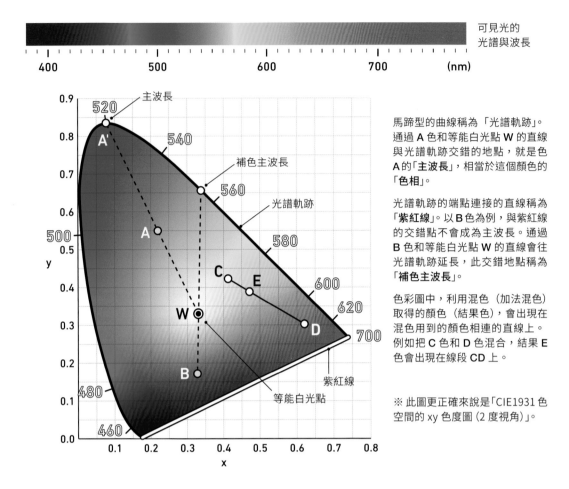

馬蹄型的曲線稱為「光譜軌跡」。通過 A 色和等能白光點 W 的直線與光譜軌跡交錯的地點，就是色 A 的「**主波長**」，相當於這個顏色的「**色相**」。

光譜軌跡的端點連接的直線稱為「**紫紅線**」。以 B 色為例，與紫紅線的交錯點不會成為主波長。通過 B 色和等能白光點 W 的直線會往光譜軌跡延長，此交錯地點稱為「**補色主波長**」。

色彩圖中，利用混色（加法混色）取得的顏色（結果色），會出現在混色用到的顏色相連的直線上。例如把 C 色和 D 色混合，結果 E 色會出現在線段 CD 上。

※ 此圖更正確來說是「CIE1931 色空間的 xy 色度圖（2 度視角）」。

色度圖
CHROMATICITY DIAGRAM

上面的色度圖是把代表三刺激值 X／Y／Z 佔全體比例的值 x／y／z，取 x 為橫軸、y 為縱軸形成的二維平面空間圖。色度圖內會呈現出標準觀察者可見的所有顏色。無視明亮度的色彩性質（色相和彩度）稱為「色度」，(x,y) 稱為「色度座標」。x+y+z=1，所以只要知道 x 和 y 的值就能導出 z 的值，因此沒有顯示 z 值。色度圖中表示的顏色，只有色相和純度(彩度)。明亮度用 Y 值即可得知(Y 值與物體的視感反射率或視感穿透率一致)。x／y／z 的計算公式如下所示。

$$x= \frac{X}{X+Y+Z} \quad y= \frac{Y}{X+Y+Z} \quad z= \frac{Z}{X+Y+Z} =1-x-y$$

當 x／y／z 的值相同，也就是 x=y=z=0.33… 的顏色會變成無彩色，這個點就稱為「**等能白光點**」。至於純度(彩度)，是當等能白光點到光譜軌跡的距離為 100 時，從等能白光點到該顏色的距離。以 A 色為例，把線段 **WA** 除以線段 **WA'**，再乘以 100 的值。單位為 %。

$$純度 = \frac{從白色點到該顏色的距離}{從白色點到光譜軌跡的距離} \times 100 (\%)$$

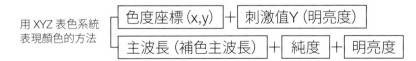

用 XYZ 表色系統表現顏色的方法

色度座標(x,y) ＋ 刺激值 Y (明亮度)

主波長 (補色主波長) ＋ 純度 ＋ 明亮度

用 XYZ 表色系統表現顏色，有 2 種方法。其中一個是色度座標和明亮度，另一個是主波長(色相)、純度(彩度)、明亮度的組合。後者因為知道色相，所以比較容易直接想像顏色。

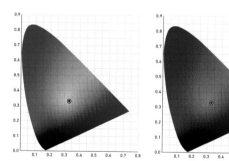

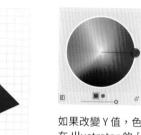

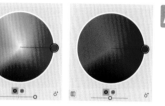

如果改變 Y 值，色度圖整體的明亮度也會改變。在 Illustrator 的 [重新上色圖稿] 交談窗中顯示色環（色相與彩度），然後試試看改變明度，即可體驗 Y 值造成的變化。

色度圖的檢視方法

　　用來顯示色彩描述檔色域的圖就稱為「**色域圖**」，在馬蹄型圖形的內側，顯示的是**標準觀察者可感知的所有顏色**。色度圖是把用 **XYZ 表色系統**表示的顏色，變成可直覺掌握**色相與彩度**的圖表。

　　XYZ 表色系統是把顏色分成「**色度**」和「**亮度**」來表示。色度是指**色相與彩度的組合**，**色度圖中的座標(x,y)** 則是表示該組合的數值，亮度是用 **Y 值**表示。色度圖經常被用作參考，馬蹄型圖形邊緣部分的色相由**純色**構成，中心的**等能白光點**則是用「白」表示。這只是個針對特定 Y 值（亮度最大）製成的色度圖，若改變 Y 值就會改變整體的亮度，而等能白光點也會變成「灰」或「黑」色。

均等色彩空間的提案

　　上述的色度圖中，「綠」到「藍綠」的距離較遠、「橙」到「黃」的距離較近，圖表上相鄰色相的距離，與人眼觀看到的感覺並不一致。為了使兩者一致，CIE（國際照明委員會）在 1976 年採納了 2 個**均等色彩空間「CIE 1976 L*a*b」**和「**CIE 1976 L*u*v**」。前者是 **Lab 模式(Lab 色彩)**，在繪圖軟體中可以使用此模式（見第 219 頁），不過此模式與「CIE 1976 L*a*b」並非完全相同。

色域
COLOR GAMUT
機器或色彩描述檔可表現的色彩範圍。如果是不在此色域內、無法表現的顏色，就稱為「色域外」。具體的範圍大多用色度圖來表示。

CIE 表色系統
CIE COLORIMETRIC SYSTEM
CIE（國際照明委員會）所制定的色彩定量表示方法。所謂的「定量」，是指把事物用數值或數量來表示。包含 RGB 表色系統／XYZ 表色系統／L*a*b 表色系統／L*u*v 表色系統等。

XYZ 表色系統
XYZ COLORIMETRIC SYSTEM
設定 3 種虛構的原刺激值（原色）X／Y／Z，用這些來混合出所有顏色的系統。CIE 於 1931 年制定此表色系統。X／Y／Z 不僅是虛構的色名，同時也代表混合量。優點是可以用來表示光源色和物體色。表示物體色時，X／Y／Z 可以從「光源的分光分布」、「物體的分光反射率」、「眼睛的比視感度曲線」求得。光源色則是排除「物體的分光反射率」（寫作「I」）。不過，光靠這些數值無法得知是什麼顏色，因此算出 X／Y／Z 占整體的比例 x／y／z，製成二維座標 (x,y) 的色度圖。

創造色彩

色調

與色彩文化感覺

配色與調和色

同色化彩與對錯比視、

通用色彩

特螢殊光色色域等

大自然創造的顏色

天空的顏色與瑞利散射

天空的顏色看來虛無飄渺，顏色分類是屬於「**開口色 (Aperture color)**」，意思是從小孔看天空時所看到的、無法判斷何種發光體發出的顏色。天空的顏色，是來自「**瑞利散射（Rayleigh scattering）**」現象，也就是當光與大氣之中的氧氣分子、氮氣分子等**比光的波長還小的粒子**碰撞之後，向四面八方飛散的散射現象。

天空在白天會呈現藍色，到了傍晚變成紅色，是因為白天與傍晚的光線照射角度改變，**太陽光穿過的大氣層厚度**也變了。

白天時光線與地表呈現接近垂直的角度，因此距離較短，短波長光到長波長光得以均勻地照射下來。其中，**容易散射的短波長側的藍光會大量進到我們的眼睛**，因此天空看起來是藍色的。

到了傍晚，光線變成斜角射入，穿過的大氣層相對變厚。短波長光在通過大氣層期間持續散射，到達地表時已所剩無幾。另一方面，不易散射的長波長光順利到達地表，使傍晚的天空看起來是紅色的。

雲的顏色與米氏散射

雲的顏色，同樣是受到光線散射現象的影響。雲是由空氣中的小水滴和冰晶聚集

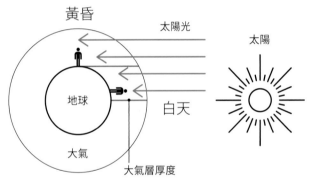

白天與傍晚，太陽光到達地表前穿過的大氣層厚度並不相同。傍晚通過大氣層的距離變長，因此到達地球的長波長光 (紅) 較多。

波長，是波的週期性長度。藍和紫色的波長短，紅和橙色的波長長。

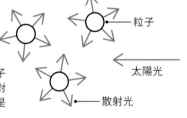

散射的種類會根據粒子的大小而有差異。粒子比光的波長小很多時，會產生「瑞利散射」並對天空的顏色產生影響，與波長相等程度時則是「米氏散射」，並對雲的顏色造成影響。

開口色 APERTURE COLOR	透過小孔所看見的顏色。開口色是指不屬於任何物體發出的光、不知道從哪裡來，也無法掌握眼睛與該顏色之間的距離。包括藍天的顏色等都屬於開口色。
光的散射 LIGHT SCATTERING	塵埃、氧氣分子、氮氣分子等空氣中的微小粒子，在撞擊光線後，向四面八方飛散的現象。根據粒子的大小，會讓波長影響的有無或散射的方向產生差異。
光的折射 LIGHT REFRACTION	光在不同介質 (均質的空間) 之間行進時，在交界處改變光的行進方向的現象。太陽光可以利用三稜鏡分光，也是因為每個波長的折射率不同的緣故。

而成的，這些物質的大小**等於或大於光的波長**，而它們引起的散射現象稱為「**米氏散射（Mie scattering）**」。雲看起來通常是白色的，其成因和瑞利散射不同，是因為所有波長的光都散射所導致的。

天空的顏色，有時也會因為米氏散射而影響白色的呈現。當空氣中的水滴或灰塵變多，就會因為米氏散射而讓這部分看起來呈現淡藍色。

理解光線的散射現象，在繪畫時會很有幫助，例如要**表現空氣顏色**時。陰影會被空氣中散射的藍光影響而帶藍色調，白天或遠處風景會呈現藍色朦朧的狀態，也是因為空中的散射現象（也稱為**空氣透視**）。若能理解這些原理，對創作會很有幫助。

彩虹的顏色

彩虹是因為空氣中的水滴造成光線折射而發生的。當陽光照射空氣中的水滴，使水滴發生三稜鏡的作用，把光分散而產生不同的顏色。最外側是「紅」、內側是「紫」，是因為每個波長的折射率不同，在此情況下**短波長較容易折射**。

折射率不同的的波長，也會影響眼睛的水晶體或相機的鏡頭。因為每一種顏色（波長）的成像位置不同，而會出現紅色的前景模糊或藍色的背景模糊的現象，或是成像的尺寸因為顏色而改變的現象。這種現象就稱為「**色差**」。前面介紹過**前進色**與**後退色**，有的人也認為與此現象有關（請參考**第 52 頁**）。

※ 空氣與水的組合的情況。

短波長　紫　→　長波長　紅

容易散射
容易折射※　　←　　→　　不容易散射
不容易折射※

春天的天空　　秋天的天空　　晚霞

春天的天空是偏白的藍色，秋天的天空則是清澈的藍，這是因為空氣中的水滴和塵埃數量不同。晚霞的顏色是到達地球的紅色光，因空氣中的水滴和塵埃產生散射（米氏散射）所致。水滴和塵埃在大氣下層較多，當太陽西沉至地平線附近時，會因為集中而看起來變紅。

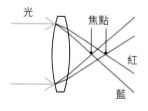

光　焦點　紅　藍

色差的結構（左），與色差的照片加工（右）。從正確成像的觀點來看，本來應該盡量避免發生色差，但是顏色的暈染反而呈現特殊的美感，因此常被活用在插畫之類的表現上。

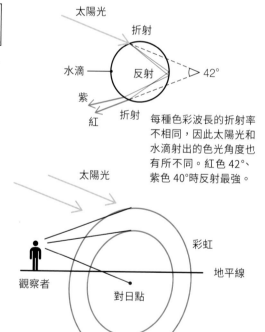

太陽光　折射
水滴　反射　42°
紫
紅　折射

每種色彩波長的折射率不相同，因此太陽光和水滴射出的色光角度也有所不同。紅色 42°、紫色 40°時反射最強。

太陽光
觀察者　彩虹　地平線
對日點

彩虹在背對太陽的狀態時，與對日點之間是大約 40°的構成角度。對日點會落在太陽與觀察者相連直線的延伸處。

側邊標籤：
創造色彩
色調
與色彩文化感覺視
配色與調和色
同色比視、化彩與對錯
通用色彩
特殊光色色域等

認識螢光色

我們身邊常見的螢光色

　　螢光色是受光後發光的顏色。身邊可見的應用包括：螢光筆等文具、列印或染色成螢光色的 T 恤等衣服、印刷品、塑膠的上色加工等。螢光色的發色鮮明，且不管在亮處或暗處，即使是瀰漫著濃濃煙霧或粉塵而視線不佳的地方都能看清楚，因此經常使用於**道路標識**或**安全警示帶**。

設定螢光色的印刷色

　　需要替物體的顏色套用螢光色印刷時，必須注意每個繪圖軟體的操作有所不同。

　　在 Illustrator 和 InDesign 等排版軟體中有內建**特別色色票**可以套用，至於在 Photoshop 則必須新增**特別色色版**才行。除之此外，還有一種方法，就是直接使用特別色去**替換** CMYK 任一個**色版**。這個方法只能在送印時特別跟印刷方說明。

　　除了印前設定，有些顏色也可以在送印的過程中處理，例如螢光色油墨的比例，除了直接設定為 [100%] 之外，也可利用**調和(混色)**的方式，將螢光油墨與一般的油墨混色，調配出**印刷色**（CMYK）無法表現的鮮豔色。尤其螢光粉紅油墨的使用頻率最高，因為這種顏色是可以用來增添人物肌膚的血色、提高暖色的彩度。

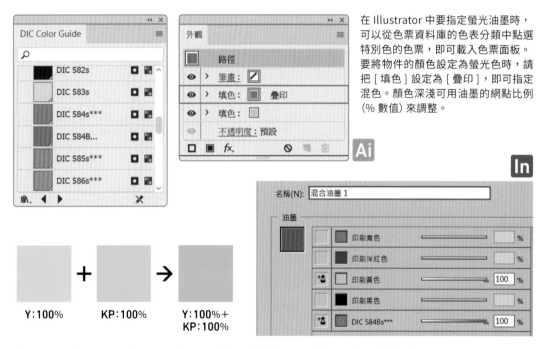

在 Illustrator 中要指定螢光油墨時，可以從色票資料庫的色表分類中點選特別色的色票，即可載入色票面板。要將物件的顏色設定為螢光色時，請把 [填色] 設定為 [疊印]，即可指定混色。顏色深淺可用油墨的網點比例（% 數值）來調整。

Y:100% + KP:100% → Y:100%+ KP:100%

在 InDesign 中，可以混合印刷色與特別色（螢光油墨）製成混合油墨，因此可輕鬆完成設定。從色票面板的選單執行『新增混合油墨色票』命令，然後設定網點（% 數值）即可。要新增特別色色票時，請開啟 [新增色票] 交談窗，從 [色彩模式] 下拉式選單中點選即可。

螢光色
NEON COLOR
螢光色的原理，是螢光物質（螢光色素）吸收光能量之後，再釋放出來時所發出的光的顏色。如果阻斷光能量的供給，也會停止發光。有部分螢光物質在阻斷光能量之後，還能持續發光一陣子，這種光稱為「燐光」，所製成的顏料稱為蓄光塗料 (夜光漆)。

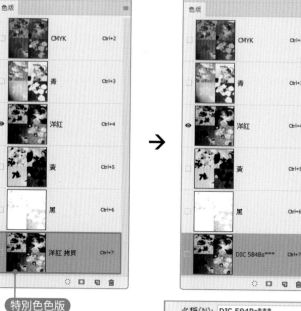

特別色色版

KP 色版

在 Photoshop 中使用特別色時，是新增「特別色色版」。本例是把複製的洋紅色色版轉換成特別色色版，然後指定特別色油墨（螢光油墨）。也可以在送印時直接請印刷廠把洋紅色色版轉換成特別色油墨，這樣一來就不用製作特別色色版了。

名稱(N): DIC 584Bs***
顏色
不透明(O): 0 %

若要調整螢光油墨的深淺，可用色調調整的功能來變更特別色色版的亮度，本例是用「曲線」把色版整體調亮，以降低螢光油墨的影響。如果想參考洋紅色色版與螢光油墨色版（KP 色版）的深淺變化範例，請參考第 270 頁之後的範例圖。

M：100%／KP：0%

M：100%／KP：100%

M：100%／KP：50%

創
造
色
彩

色

調

與色
文彩感
化覺

配
色
與
調
和
色

同色
化彩
與對
錯比
視、

通
用
色
彩

特螢
殊光
色色
域等

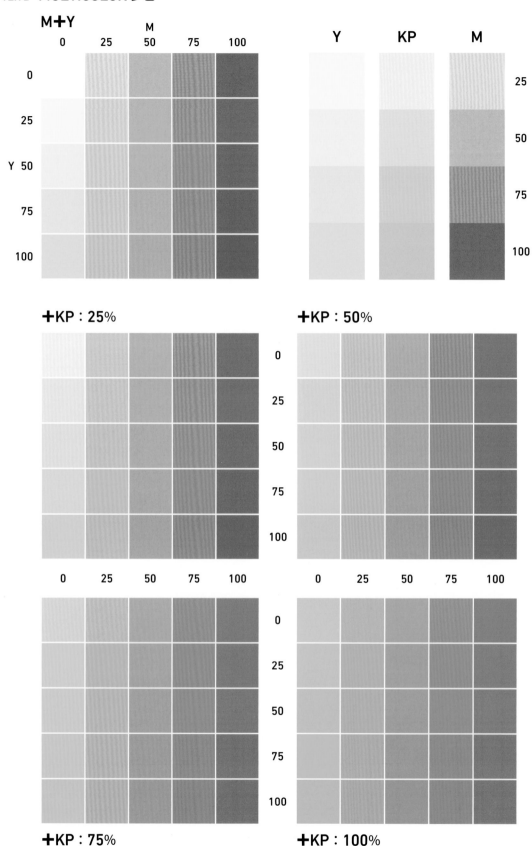

左上的「M（洋紅）＋Y（黃）」，螢光粉紅的網點 % 以 4 階段變化重疊的圖例。
各圖表的左上角，可以檢視只有螢光粉紅時的顏色。

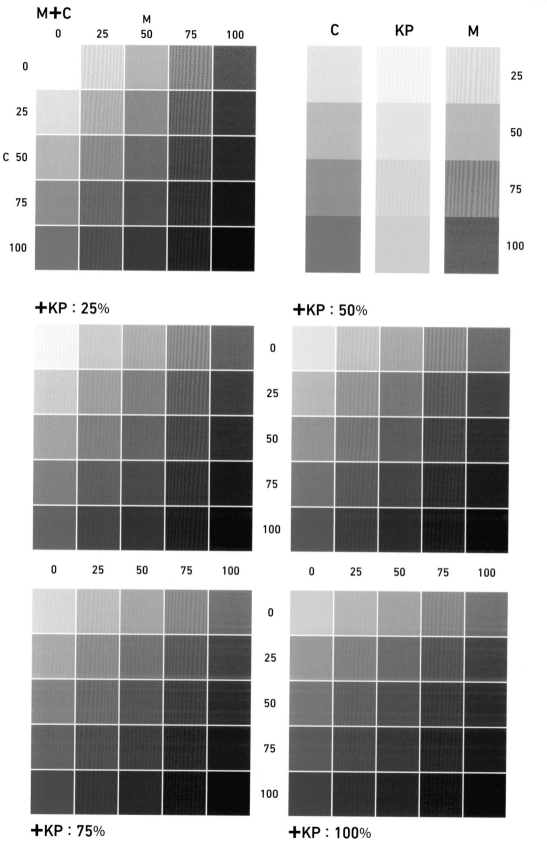

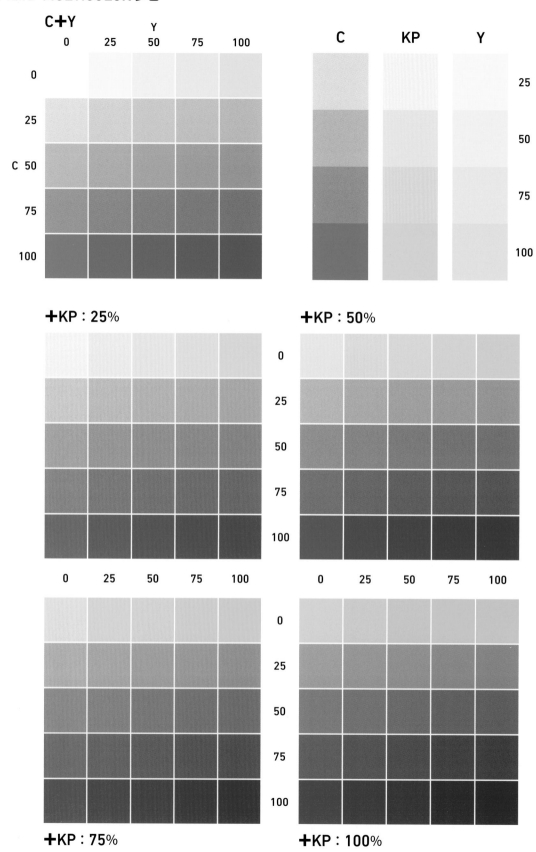

C+Y

+KP : 25%

+KP : 50%

+KP : 75%

+KP : 100%

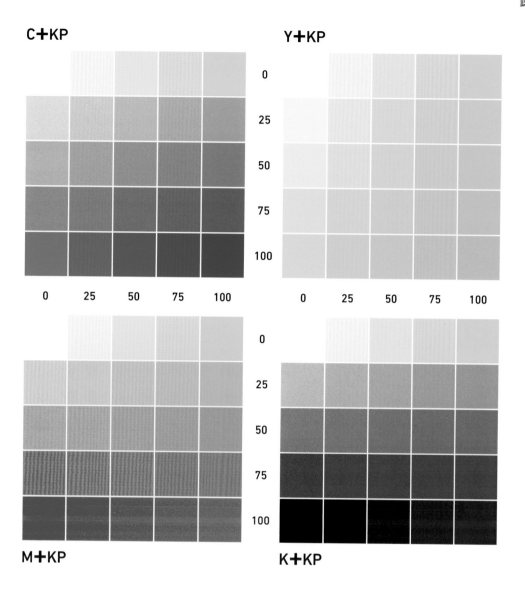

C+KP

Y+KP

M+KP

K+KP

創
造
色
彩

色

調

與色
彩
文感
化覺

配
色
與
調
和
色

同色
化彩
與對
錯比
視、

通
用
色
彩

特螢
殊光
色色
域等

本書使用的螢光油墨：DIC584Bs***

把螢光粉紅色當作洋紅色版的輔助（增加鮮豔度）
來使用時，藉由螢光粉紅色的混合比例，可大幅
改變完成的印象。螢光粉紅色比例增多時，即可
給人強烈的印象，想要引人注目時效果會很好。
如果想要以比較自然的感覺提升彩度時，可斟酌
混合使用。使用螢光粉紅來提升彩度、用洋紅色
添加深度，即可營造出沉穩的顏色。

下一頁起的圖例，就是把螢光粉紅色與洋紅色的
網點 % 以合計 [100%、75%、50%、25%] 做調整。

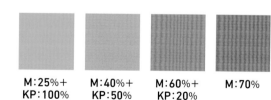

M:25%+
KP:100%

M:40%+
KP:50%

M:60%+
KP:20%

M:70%

MULTICOLOR 多色

Y＋M＋KP

M/KP (M + KP = 100)

| | 100/0 | 90/10 | 80/20 | 70/30 | 60/40 | 50/50 | 40/60 | 30/70 | 20/80 | 10/90 | 0/100 |

0 · 25 · Y 50 · 75 · 100

M/KP (M + KP = 75)

75/0 · 67.5/7.5 · 60/15 · 52.5/22.5 · 45/30 · 37.5/37.5 · 30/45 · 22.5/52.5 · 15/60 · 7.5/67.5 · 0/75

0 · 25 · Y 50 · 75 · 100

M/KP (M + KP = 50)

50/0 · 45/5 · 40/10 · 35/15 · 30/20 · 25/25 · 20/30 · 15/35 · 10/40 · 5/45 · 0/50

0 · 25 · Y 50 · 75 · 100

Y＋M＋KP

M/KP（M＋KP＝100）

M/KP（M＋KP＝75）

M/KP（M＋KP＝50）

+KP : 0%

+KP : 3%

+KP : 6%

+KP : 9%

+KP : 12%

+KP : 15%

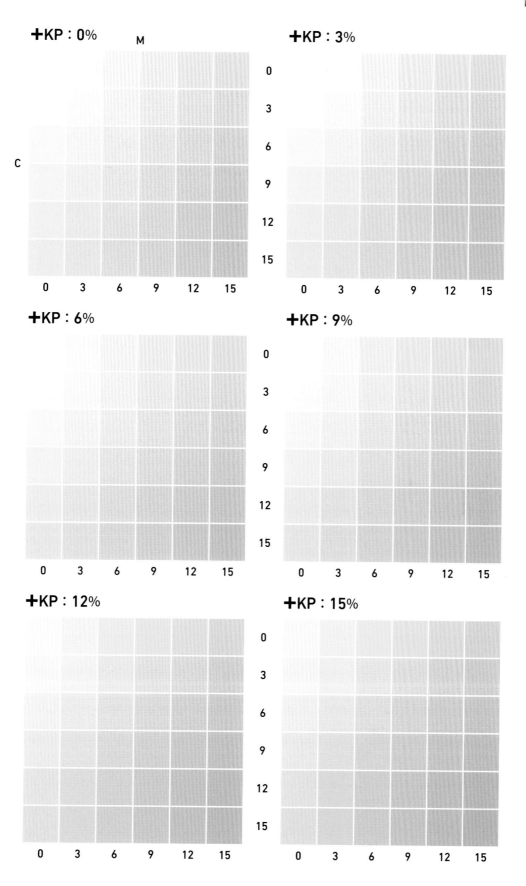

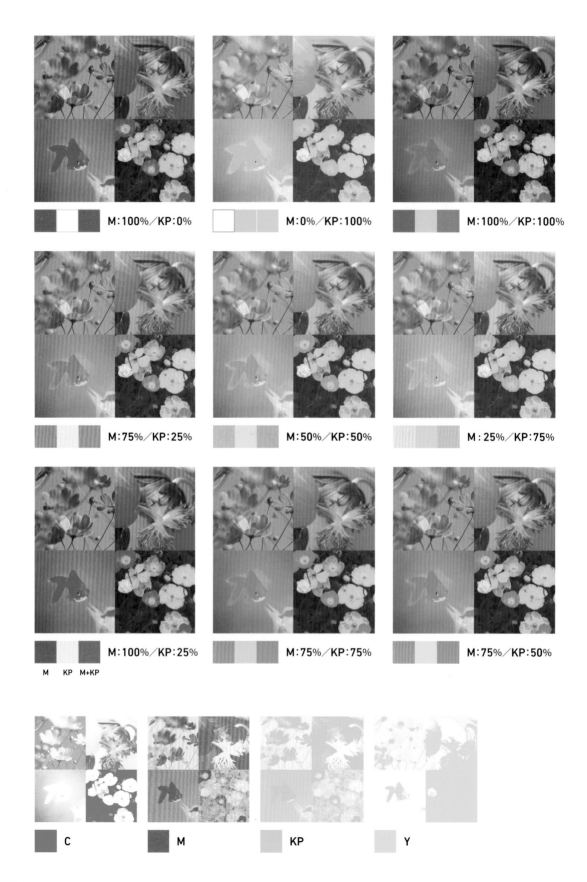

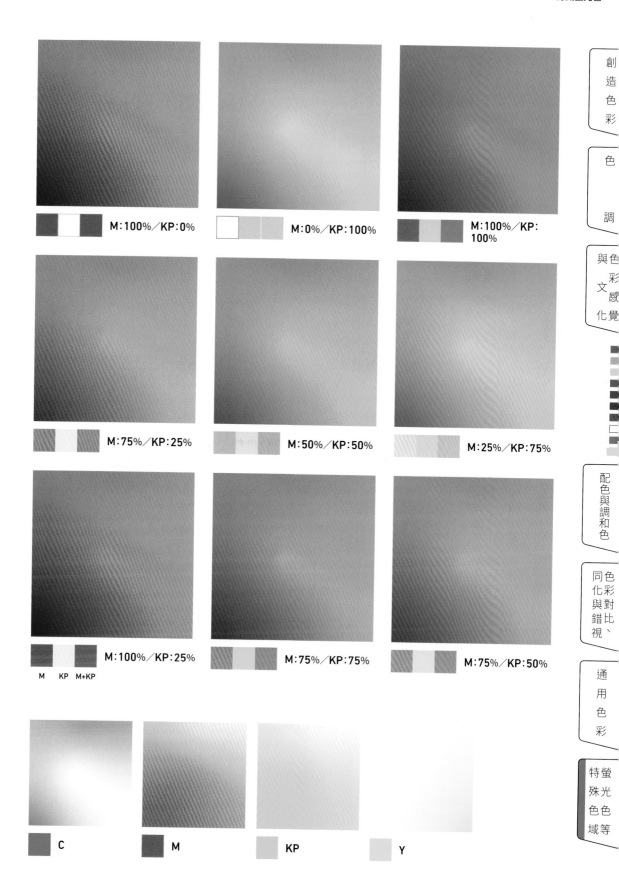

M:100%／KP:0%

M:0%／KP:100%

M:100%／KP:100%

M:75%／KP:25%

M:50%／KP:50%

M:25%／KP:75%

M:100%／KP:25%

M KP M+KP

M:75%／KP:75%

M:75%／KP:50%

C

M

KP

Y

創
造
色
彩

色

調

與色
彩
文感
化覺

配
色
與
調
和
色

同色
化彩
與對
錯比
視、

通
用
色
彩

特螢
殊光
色色
域等

作　　者／井上のきあ

翻譯著作人／旗標科技股份有限公司

發 行 所／旗標科技股份有限公司

　　　　　台北市杭州南路一段15-1號19樓

電　　話／(02)2396-3257(代表號)

傳　　真／(02)2321-2545

劃撥帳號／1332727-9

帳　　戶／旗標科技股份有限公司

監　　督／陳彥發

執行企劃／蘇曉琪

執行編輯／蘇曉琪

美術編輯／陳慧如

中文版封面設計／陳慧如

校　　對／蘇曉琪

新台幣售價：560 元

西元 2023 年 3 月初版

行政院新聞局核准登記-局版台業字第 4512 號

ISBN　978-986-312-740-6

版權所有・翻印必究

IRO NO DAIJITEN
KISOCHISHIKI TO HAISHOKU, COLOR CHART,
DENTOUSHOKU, KANYOUSHIKIMEI
DIGITAL COLORS for DESIGN
Copyright © 2021 Nokia Inoue
Chinese translation rights in complex characters
arranged with MdN Corporation, Tokyo

through Japan UNI Agency, Inc., Tokyo

Complex Chinese Character translation
copyright © 2023 by Flag Technology Co., Ltd.

國家圖書館出版品預行編目資料

色彩大事典：設計人的配色實戰寶典 /
井上のきあ 作；謝蕎鎂 譯、海流設計 審訂
 -- 臺北市：旗標科技股份有限公司, 2023.03　面；公分

ISBN 978-986-312-740-6 (平裝)

1. CST: 色彩學 2. CST: 平面設計

963　　　　　　　　　　　　111021096